SketchUp
2022

Interior Design
and Space
Planning
Using SketchUp

室內設計繪圖講座

SketchUp
2022

Interior Design
and Space
Planning
using SketchUp

室內設計繪圖講座

SketchUp
2022

Interior Design
and Space
Planning
Using SketchUp

室內設計繪圖講座

感謝您購買旗標書,
記得到旗標網站
www.flag.com.tw

更多的加值內容等著您…

● FB 官方粉絲專頁:旗標知識講堂

● 旗標「線上購買」專區:您不用出門就可選購旗標書!

● 如您對本書內容有不明瞭或建議改進之處,請連上
旗標網站,點選首頁的 聯絡我們 專區。

若需線上即時詢問問題,可點選旗標官方粉絲專頁
留言詢問,小編客服隨時待命,盡速回覆。

若是寄信聯絡旗標客服email,我們收到您的訊息後,
將由專業客服人員為您解答。

我們所提供的售後服務範圍僅限於書籍本身或內
容表達不清楚的地方,至於軟硬體的問題,請直接
連絡廠商。

學生團體	訂購專線:(02)2396-3257 轉 362
	傳真專線:(02)2321-2545
經銷商	服務專線:(02)2396-3257 轉 331
	將派專人拜訪
	傳真專線:(02)2321-2545

國家圖書館出版品預行編目資料

SketchUp 2022 室內設計繪圖講座 / 陳坤松作.

臺北市:旗標科技股份有限公司, 2022.06

面; 公分

ISBN 978-986-312-714-7 (平裝)

1.CST: SketchUp(電腦程式) 2.CST: 室內設計

3.CST: 電腦繪圖

967.029 111004726

作　　者/陳坤松

發行所/旗標科技股份有限公司

台北市杭州南路一段15-1號19樓

電　　話/(02)2396-3257(代表號)

傳　　真/(02)2321-2545

劃撥帳號/1332727-9

帳　　戶/旗標科技股份有限公司

監　　督/陳彥發

執行編輯/張根誠

美術編輯/陳慧如

封面設計/陳慧如

校　　對/張根誠

新台幣售價:750 元

西元 2022 年 6 月初版

行政院新聞局核准登記-局版台業字第 4512 號

ISBN　978-986-312-714-7

序

作者於廿年前第一次接觸 SketchUp 時為其 4.X 版，它是由美國 Atlast Software 公司所開發，專為室內設計及建築外觀等 3D 建模需求而設計的軟體，其操作介面簡潔、直觀，實令人耳目一新的設計工具。它為設計師帶來邊構思邊建構的體驗，且產品打破設計師設計思想表現的束縛，快速形成建築草圖，創作建築方案。惟其本身存在無法對曲面編輯及缺乏渲染系統兩大缺陷，且當時延伸程式（亦稱外掛程式）與接續渲染軟體的不足，以致無法產出照片級透視圖效果，因此在此期間，一些大陸的傳授者認為 SketchUp 只能做為 3DS max 建模的基底，充其量只能使用於 3D 場景之粗胚建模工作，顯然這些盲視者低估了 SketchUp 使用上的方便性與強大功能，而將 3DS max 捧為至高無上神位，嚴然，此時期一般人都把 SketchUp 視為草圖大師，認為它只適合做為前期方案推敲之工具。

審視 3ds max 原為遊戲行業而開發，並非專為建築與室內設計人員而設計，因其操作系統缺乏面向設計師之思考邏輯，且其龐大身軀有如千斤重擔，想強執行滑鼠以操作繪圖，總被其繁瑣的操作方式與漫長渲染等待，讓人充滿挫折與無力感，Autodesk 也查覺了它本身的死穴，於是在 2008 年推出了 3DS max 之 VIZ 版本，試圖簡化其部分操作程序以挽回使用者信心，然其操作思考邏輯基本不變，好像是換湯不換藥之作為，仍使一般使用者處於無福消受狀態，以致發行一、二年就夭折了。反觀此期間 SketchUp 經由 Google 公司之大力催化，使他一躍成為 3D 建模之主流軟體，除了前面所言，它擁有操作簡單學習容易之直觀設計概念外，經過這些年設計團隊與愛好者的共同努力，成就了以下幾項無與倫比的特性，讓它永遠處於不敗之地：

1. **自由下載使用的 3D 模型庫**：在 SketchUp 之 3D Warehouse 中，全世界的網民提供各類型元件共有千萬個之多，提供設計師們無償下載的資源寶庫，它種類繁多，幾乎可以滿足設計者的任何需求，而且最近幾年，更出現大量優質華麗的模型，直逼 3ds max 的模型水準。

2. **眾多免費的延伸程式**：SketchUp 因為對曲面無法編輯，想要利用系統本身提供的工具組合，以製作出較為複雜、特異的 3D 模型較為困難，為彌補這方面的不足，它採取開放式延伸程式接口，以補足這方面的功能，而這些延伸程式一般為免費程式，使用者可以在 Extension Warehouse 或網路中下載使用。

3. **可兼做施工圖**：在 SketchUp7 的時代它發表了 LayOut 附帶程式，經過這些年設計團隊不斷的研發努力，促使它無限的提昇施工圖內涵，使得 SketchUp 除了可以畫平面圖，更可以把建模完成的 3D 場景，快速的轉換成各面向立面圖，可謂一魚多吃橫跨 2D 與 3D 建模工具，是一套 CP 值頗高的軟體。

4. **眾多的後續軟體為其渲染領域做無限加持**：由於 SketchUp 成為 3D 建模主流後，其後續完成照片級的任務，則由眾多軟體業者爭食渲染系統這塊大餅，目前市面上業已發表了數十種接續軟體，有以外掛方式嵌入到 SketchUp 程式中，有以獨立渲染軟體之姿與它做無縫接合，藉由這樣的結合，使用者幾乎可以輕鬆的獲得照片級的透視圖效果。

　　SketchUp2022 版本終於在今年元月 26 日在 Trimble 官方網站上發布，本次改版有顯著的大幅度功能改進，這些日子裡作者不辭辛勞，一頭栽進於該軟體的研究工作，如今終於有些成果出來，依慣例不忍獨享而把它集結成書以跟讀者分享。

　　本書是續 SketchUp 2020 室內設計繪圖講座一書之後為室內設計領域再寫作的書籍，因新版本寫作可供參考資料有限，且因作者才疏學淺，以致詞謬語誤的地方，在所難免，尚祈包涵指正；如果讀者在學習本書的過程中有任何疑問或不清楚的地方，請 Email 給我： sketchupwelsh@yahoo.com.tw。您的鼓勵與支持，是作者繼續寫作下去的原動力。

　　最後本書得以順利完成，除感謝家人的全力支持與鼓勵，更感謝旗標科技公司諸多好友的相助，在此特一併申謝。

<div align="right">陳坤松 2022 年 6 月</div>

書附下載檔案說明

讀者可從以下網址下載本書範例檔案以及設計素材：

https://www.flag.com.tw/DL.asp?F2580

◆ 本書所附檔案內容之章節資料與書中的章節是一致的，請將下載檔存放於硬碟中，以方便學習，另本書所有案例是 SketchUp 2022 版製作而成，SketchUp 2020 以下版本可能無法讀取，如果以 SketchUp 2021 開啟雖然仍可讀取，但會喪失 2022 版本中某些功能，在此特別敘明。

◆ 本書實作案例中所需使用到的元件，存放於該章節的元件資料夾中，需使用到的貼圖檔案，則存放於該章節的 maps 資料夾中，需使用到 DWG 格式檔案則存放在 CAD 資料夾中。

◆ 書附檔案內每一章節中與範例名稱相同的 .SKP 檔案，是該範例的完成模型，這是作者辛苦製作的而來，僅做為讀者練習參考之用，請勿使用於商業用途上。

◆ 本書第三章中之 SketchUp 材質大全資料夾內，具有 18 類共 1787 種 SKM 檔案格式的 SketchUp 專用材質，其使用方法在本書第三章有詳細說明。

◆ 書附檔案**附錄**資料夾中之世界風光風景圖片資料夾內，附有全景高解析度圖片 322 張，可以製作成背景圖使用。

◆ 書附檔案**附錄**資料夾中之人物 3D 模型資料夾內附有 SketchUp 3D 人物 49 個，盆栽模型資料夾內附有 SketchUp 盆栽模型 32 個，書籍模型資料夾內附有 SketchUp 書籍模型 286 個，飾品模型資料夾內附有 SketchUp 飾品模型 85 個，可供讀者於創建場景時，用來豐富場景內容。

目錄

從 2D 到 3D 建模流程及相關軟體之配合

創建室內各類型精緻物件模型

LayOut 之進階操作與製作施工圖全過程

創建中式風格之客餐廳空間表現

01

SketchUp 2022 之操作
界面與使用基礎

想入行當一位專業的室內設計師，必先學會 3D 建模軟體，然而市面上此類軟體有上百種之多，而且各廠家及其追隨著均自吹軟體多強多好，如果殷殷學子一時不察，也盲目跟著瞎起舞，那可能掉入萬丈深淵中而不可自拔。人們常說的男怕入錯行，女怕嫁錯郎，首先學習設計軟體必先挑對軟體，如果選擇不對的軟體則可能到頭來一事無成，至於如何選擇對的繪圖軟體，則需細究各軟體之操作演化過程與設計者之設計思考邏輯是否相吻合，才是設計者重要的評價標準。一般來說，人的意識是自由的，不需借助任何工具，但是如果要進行理性的、持續的、有深度的思考，就必須依靠一定的工具了，否則即使腦海裡閃過靈感，也不能進行有效的捕捉，更不要說深化了，SketchUp 在推出的短短幾年中，就被應用到設計行業的每個角落，利用 SketchUp 進行設計逐漸成為現在國內設計行業的主流方向。

儘管 SketchUp 對於 3D 建模有操作簡單、學習簡單的優勢，而且直出圖也是最快，但想要產出照片級透視圖效果則必需搭配其它渲染軟體方足成事，如果想達成照片級透視圖，可與 ArtIantis 與 VRay for SketchUp 等軟體相結合；建議心有餘力的讀者應多加關注後續之渲染領域，作者也為它們寫作多本專論之書籍，供讀者延續學習精進。

1-1 SketchUp 2022 新增功能

依往例 SketchUp 團隊每年都會對版本做一次更新，終於在 2022 年元月 26 日於眾人期待下發表了 SketchUp 2022 版本，原本以為它也是順著往年的改版節奏，慢條斯理的提出小幅度的功能提昇，但出乎大家的預期，本次改版有著顯著的功能大幅度改進，無形中讓 SketchUp 於 3D 的創作上提昇到另一境界，這些日子裡作者不辭辛勞，一頭栽進於該軟體的研究工作，如今終於有些成果出來，依慣例不忍獨享而把它集結成書以分享讀者，現將其新增功能說明如下：

01 **SketchUp 中的指令搜尋功能**：此功能首先出現於網頁版的 SketchUp，現在也成為 SketchUp Pro 之新功能，讓使用者可以快速找到想要的工具或指令，並立即能啟動該命令或是已安裝好的延伸程式。

02 新增**套索選取**工具：**套索選取**工具可以更加方便讓使用者繪製自訂的選取項目邊，而無需重新定位相機。使用者也可以在按一下並拖曳操作後，建立多個分散的選取項目，並透過觸控筆輸入，加速選取實體。

03 **移動工具具有印章複製功能**：**移動**工具中之印章功能，可以讓使用者製作實體的多個副本，只要按一下就可透過「蓋印章」的方式貼上各實體，有關此部分操作方法在第二章會做詳細說明。

04 **標記工具的強化功能**：使用全新的**標記**預設面板，以簡化模型整理，使用者可以按下實體，或預先選取實體以套用標記。

05 **手繪曲線**工具的更新：2022 版本針對**手繪曲線**工具做出重大更新。現繪製曲線實體將更加圓滑，您可以建立有機的繪製線條，以擠壓出變化更自然的自由曲線。在繪製出圓滑曲線上，此工具可以產生更多線段或是減少曲線的線段，另外**手繪曲線**工具也增加了軸鎖定輸入功能，以指定繪製平面，有關此部分於第二章將做詳細說明。

06 **圓弧工具之正切推論鎖定**：使用 2 點與 3 點弧形工具新增的正切推論切換，使用者現在可以利用既有邊緣或弧形快速指定並鎖定弧形正切。此正切弧形不只可容易預測，也讓使用者可以在較短的時間內建立弧形表面。

07 **直接跳選場景之搜尋功能**：若使用者要產生建築視覺化輸出或建築文件，很可能會建立大量不同場景，以溝通設計細節。結果就是您必須審視一長串帶有編碼名稱的場景清單。透過與「場景」標籤相鄰的全新搜尋篩選條件「場景搜尋」，使用者現在可以快速找到並跳至偏好場景。

08 **系統功能之大幅提昇**：在此 2022 版本中系統功能有了重大提昇，在場景體積方面，比之前的版本其檔案體積容量最少節省了三分之一甚至二分之一。另外對模型分解時效上，也提昇了數倍之多。

09 **解決鏡頭剪平面功能**：由於諸多因素的原因，有時將鏡頭移近模型時會有惱人之鏡頭剪平面的現象，致產生編輯物件的困難，此 2022 版本已提出妥善解決方法。

10 **增加視圖直接對準鏡頭功能**：當製作各面向立面圖時，如果此時視圖並非平行於 X、Y 軸向時，此時要製作正確的立面圖將非常困難，此 2022 版本已提出妥善解決方法。

11 **更多建模功能的增強**：在此 2022 版本中針對卷尺、分類器、位置紋理與方向推論等工具提出重大更新，以讓使用者更輕鬆從事於建模工作。

12 **在 LayOut 中新增尋找與取代文字功能**：在 LayOut 文件中時有跨越多個頁面以快速建立與複製文字，但跨整份文件修改文字總是不容易。如今有了「尋找與取代」功能，使用者可以更快速變更選取項目、頁面或文件中的文字。這不只有助加速品質保證流程，也讓使用者能更有效率地更新圖紙標題、頁碼、指定建築材質與修正錯字。

13 **在 LayOut 中增加縮放選取項目功能**：此版本之 LayOut 中採用的全新縮放選取項目內容命令，消除縮放延遲。當 LayOut 頁面越來越細緻、複雜時，可能不容易透過捲動縮放功能瀏覽。現在，使用者可以在 LayOut 中針對指定選取項目選擇偏好的縮放程度，降低在放大或縮小時出現惱人延遲的狀況。

14 **頁面管理自動文本**：在此 2022 之 LayOut 版本中，正式引入一些新的和改進的自動文本，旨在實現更有效的標題欄管理以及目錄的建立。

15 **增加諸多動態標籤功能**：除了可從 LayOut 中 SketchUp 檢視區叫出實體或元件屬性的既有標籤外，我們也推出全新的自動文字標記，使用者可從建立標籤或範本標籤中的「自動文字」功能表中選取此功能。

16 **在剪貼簿中增加動態標籤功能**：使用者可以在 LayOut 剪貼簿中，使用所有這些自動圖文集。這表示使用者可以從剪貼簿中拖移自動圖文集後，於 LayOut 圖面中重複使用。

1-2 SketchUp 2022 軟硬體需求

　　如同許多電腦程式，SketchUp Make 和 SketchUp Pro 需要特定的軟硬體規格才可安裝並執行。為求軟體的流暢及增進效能，請參考這些建議選項。以下的建議適用於 SketchUp Pro 2022、SketchUp Make 2022 以及所有 SketchUp 的較早版本：

軟體需求

- Windwos 10 ，Winodws 8+ and Windows 7+。
- SketchUp Pro 需要 .NET Framework 4.5.2. 版。
- SketchUp Windows 版僅支援 64 位元的作業系統。

建議的硬體需求

- 2+ GHz 處理器。
- 8+ GB RAM。
- 700 MB 之可用硬碟空間。
- 具有 1 GB 或更高記憶體之 3D 顯示卡。請確認顯示卡驅動程式支援 OpenGL 3.1 以上。
- 具 3 按鈕及滾輪之滑鼠。
- 部分 SketchUp 功能需要網路連線。

最低硬體需求

- 1 GHz 處理器。
- 4 GB RAM。
- 16 GB 之硬碟總空間。
- 500 MB 可用硬碟空間。
- 具有 512 MB 或更高記憶體之 3D 顯示卡。請確認顯示卡驅動程式支援 OpenGL 3.1 以上。

1-3 SketchUp 之使用界面

1-3-1 SketchUp 2022 的起始畫面

當安裝好 SketchUp 2022 軟體後，會在桌面上自動產生三個圖標，除 SketchUp 2022 主程式外，還會附帶安裝 LayOut 2022 程式，這是做為 SketchUp 建立場景後續產出施工圖的工具，以替代 AutoCAD 等 2D 繪圖軟體的功能；Style Builder 2022 這是為 SketchUp 製作線條樣式的附帶程式，如圖 1-1 所示。

圖 1-1 安裝完成後在桌面上自動產生三個圖標

01 請使用滑鼠雙點擊桌面上 SketchUp 2022 主程式圖標，會啟動 SketchUp 軟體並打開**歡迎使用 SketchUp** 面板。

02 它與之前版本之歡迎使用畫面有了顯著的不同，這是因為 SketchUp 已改為版權訂閱服務模式了，請在**歡迎使用 SketchUp** 面板中按下**登入**按鈕，即可打開 Sign In 面板。

03 在使用 SketchUp 之前，系統會要求使用者登入 SketchUp 的作業，因此利用 Sign In 面板，使用者可以利用 **Trimble 或 Google** 的帳號進行登錄作業，此處請使用者依畫面要求自行登錄及軟體註冊作業。

04 當使用者完成軟體註冊作業後，可以再次打開不一樣的**歡迎使用 SketchUp** 面板，系統內定模式為**檔案**選項，如圖 1-2 所示。

圖 1-2　開啟**歡迎使用 SketchUp** 面板系統內定為**檔案**選項模式

05 在面板右上方為系統提供之六種範本供選取,當然這些範本模型並不符合使用者
需要時,可以按下模型右上角之**更多範本**按鈕,可以打開**更多範本**面板供選擇,
如圖 1-3 所示。

圖 1-3　打開**更多範本**面板供選擇

06 當使用者於後續的説明中製作了屬於自己的範本時,則此範本會位於所有範本最前端,並於此範本下方出現黑色愛心形狀。

07 在**開啟檔案**按鈕下方為最近的檔案區,當使用者曾經開啟的檔案會以縮略圖方式(系統內定為縮略圖模式)呈現在此區中,如圖 1-4 所示,當檔案開啟過多時,可以使用面板右側滑桿拉動畫面以呈現更多檔案內容。

圖 1-4　以縮略圖模式呈現使用者開啟過的檔案

08 當使用者使用滑鼠點擊此區右上角的按鈕時,則可以改變為文字顯示模式,此時執行過的檔案會以小縮略圖、檔案名稱、存檔日期及檔案大小等資訊呈現,當再一次按此按鈕則可恢復縮略圖模式,兩者如何取捨端看使用者習慣而定。

09 在面板中按下左側的**學習**按鈕,可以打開 SketchUp 學習面板,當使用者電腦連上網路,即可選擇 SketchUp 論壇、SketchUp Campus 及 SketchUp 影片等模式,如圖 1-5 所示,依此可以讓使用者從官方網站進行各項功能學習。

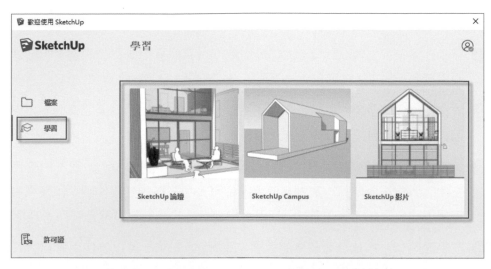

圖 1-5　進入 SketchUp 學習面板以進行各項功能學習

10 當首次打開 SketchUp 軟體時，系統內定的範本未必為使用者所需要，此時依前面的說明，在面板左側選取**檔案**按鈕，再請使用滑鼠點擊面板右上方的**更多範本**按鈕，即可顯示所有系統提供的預設範本供選擇。

11 本書主要闡述標的為「室內設計」，依台灣業界的使用習慣，會以公分為計算單位，這些現成範本中並無公分範本可供選擇，惟依作者習慣則會選擇平面圖公尺做為預設範本，如圖 1-6 所示，或是選擇平面英寸、公厘單位者亦可。

圖 1-6　依作者習慣則會選擇「平面圖公尺」做為預設範本

12 至於範本會選擇平面模式，其理由試為分析如下：

❶ 在創建建築或室內設計時，大部分均由 2D 平面推拉成 3D 物體，因此選擇平面圖較易繪製 2D 圖形。

❷ 於創建室內場景時，基本上無需使用到系統提供之地面及天空模式，如果是建築設計者，亦可於出圖時再加入即可。

❸ 建築或室內設計建模需要符合真實尺寸的要求，在 SketchUp 範本中普遍預設一 2D 人物，此物件一般做為使用媒合照片功能以創建物件時，做為高度參考指標用途，因此一般在運行設計過程中都會把它認定為多餘物件而將其刪除。

❹ 在平面圖類中並無公分範本的選項，還好 SketchUp 可以讓使用者自行設計公分範本，在本章中會教導讀者自行設置專屬於自己的範本，此處只有先選擇平面圖公尺或公厘範本進入即可，或任一範本亦可。

13 當在範本之小圓內按下滑鼠左鍵以設定預設範本後，請使用滑鼠左鍵點擊範本的縮略圖即可進入 SketchUp 軟體中。

`1-3-2` 工具列的設置

　　Trimble 自收購 SketchUp 軟體以來，首次發表的 SketchUp 2013 版本，一般猜測其為去除 Google 化而做版本更新，因此更換了全部 SketchUp 的工具按鈕圖標，且其組成方式也做了重大改變，這對廣大的 SketchUp8 的使用者產生莫大的困擾且難以適應，希望藉由本小節的說明，能讓使用者重新適應工具面板的設置。

01 SketchUp 2022 安裝完成後，首次進入軟體會呈現入門工具列的畫面，這些顯示的工具只是全部工具的一小部分，專供初級者所使用，當然不能滿足一般使用者需求，別煩惱，其他工具是被隱藏起來而不顯示。

02 請執行下拉式功能表→**檢視**→**工具列**功能表單，如圖 1-7 所示，可以開啟**工具列**面板，在此面板中有打勾的欄位為要顯示的工具面板，不打勾的欄位則為隱藏的工具面板。

圖 1-7　執行下拉式**工具列**功能表單

03 另一種快速的方法，則是在工具列的空白處按下滑鼠右鍵，可以顯示工具列的右鍵功能表，在此功能表中選取**工具列**功能表單，一樣也可以開啟**工具列**面板。

04 要顯示工具面板的多寡和使用者螢幕大小有絕對關係，一般為擴大繪圖區的範圍以容納較大場景，則會把工具面板的設置限縮到最少，況且依實際操作經驗得知，某些工具面板平常較少使用者皆維持隱藏狀況，當使用到時再臨時打開即可。

05 現設置要常使用的工具面板，請依前面說明的方法開啟**工具列**面板，在此面板中請將**入門**選項勾選去除，並在此面板中勾選鏡頭、繪圖、營建、檢視、編輯、樣式、標準等最底下七項以及常用與剖面等九項，如 1-8 所示。

圖 1-8　**工具列**面板中將鏡頭等九選項勾選

06 當勾選上述選項後按下面板右下角的**關閉**按鈕，此時工具面板皆會位於螢幕上端，惟排列有點凌亂，然這些工具面板皆為活動性質，請將其移動到合適位置並排列整齊，以便盡量空出下方的繪圖區為要，如圖 1-9 所示，在本書往後的操作中將以此界面做為操作標的。

圖 1-9　將工具列排列在繪圖區上方位置

<table>
<tr><td>溫馨
提示</td><td>想要移動工具面板，只要移動游標至各工具面板之最左側之直立虛線上，按住滑鼠左鍵不放，此時移動滑鼠，則該工具列面板則會跟隨游標移動，如工具列移動到繪圖區時，此時按住面板之標頭即可移動此面板，而其面板右上角會有（×）按鈕，執行此按鈕會關閉此面板，如果想再開啟它，惟有在工具列面板中重新勾選它方可。</td></tr>
</table>

07 在工具面板中，Tremble Connect、分類器、地點、沙箱、倉儲、動態元件、陰影、進階鏡頭工具、實心工具及標記等面板，皆為平常較少使用的工具面板，只要依工作需要臨時依前面說明方法再打開即可，以節省繪圖空間。

08 在工具面板中尚有**測量**工具選項未勾選，其實它已預置於繪圖區右下角區域，它隨使用工具的不同可以輸入不同的數據，以求繪製正確的圖形，如果在**工具列**面板中呈勾選狀態，它會先放置在繪圖區的左下角，請使用滑鼠按住面板的最左側，即可隨游標到處移動擺置，如圖 1-10 所示。

圖 1-10 **測量**工具面板呈活動方式可以隨處移動

09 雖然隨處移動檢視數據相當方便，但在繪製較為複雜的場景時常會產生礙手礙腳的情況，因此在一般情形下請維持不勾選狀態，則它會固定附著在視窗的右下角處，有關此工具的使用方法，在下面小節會有更詳細的說明。

10 在打開的**工具列**面板中選取**選項**頁籤，則面板會顯示**在工具列上顯示 ScreenTips（螢幕提示）**及**大圖示**兩欄位供操作選擇，系統內定為勾選狀態，如圖 1-11 所示。

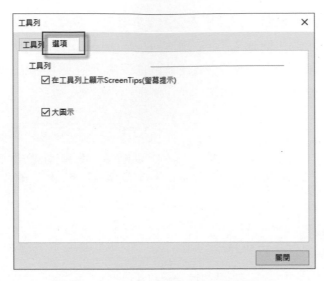

圖 1-11　在**工具列**面板中選取**選項**頁籤

11 在**工具列**面板中**在工具列上顯示 ScreenTips（螢幕提示）**欄位呈勾選狀態下，當游標移近工具圖標時會立即顯示此工具的功能，這對初學者而言是相當貼心的舉動，如果軟體使用熟稔後才可考慮將其欄位不予勾選。

12 在**工具列**面板中將**大圖示**欄位不予勾選，則剛才所設定顯示的工具圖標會變得很小，如此即可以容納更多的工具圖標於視窗中，除非能習慣於小圖標的操作或是使用很小的螢幕，依一般習慣都會以大圖標方式顯示。

1-3-3　SketchUp 操作界面

第一次進入 SketchUp，其操作界面與其他 Windows 平台上軟體一樣，如果照著上面的方法設定了**工具列**面板位置，會如圖 1-12 所示的畫面，茲分為幾區説明如下：

圖 1-12 在 SketchUp 中的操作界面給予分為數個區域

01 此區是下拉式功能表區,由檔案、編輯、檢視、鏡頭、繪圖、工具、視窗、延伸程式及說明 9 個功能表所組成。

02 此區是**工具列**面板區,由繪圖區上端數組工具面板所組成,其位置的編排設置已如前面小節說明,惟它只是作者的使用習慣,個人可以隨自己電腦螢幕大小及使用習慣自由編排。

03 此區為繪圖區,SketchUp 是以單一視圖來顯示,亦即直接以 3D 空間之透視圖來做圖,不像 3ds max 或其他 3D 軟體以畫分四個視圖來定位做圖,一方面節省系統資源,另一方面可簡潔畫面,是相當直觀的設計概念;目前左上角雖然標示為俯視圖,但只要按住滑鼠中鍵(滾輪)不放,隨意移動滑鼠即可馬上改變為透視圖,其操作方法在後面的小節中會做詳細的介紹。

04 此區為預設面板區，在以往的版本中各個預設面板是隨意開啟並散落各處，如今此版本將它集合成為一預設面板區，並將之前版本中的下拉式功能表中某些功能選項給予刪除，在後面小節會再詳述其操作方法，而其方法則有點類似 LayOut 中的預設面板操作。

05 此區為標註地理位置、信用之按鈕，此 2 個按鈕使用機會較少，當使用時會再說明其使用方法。

06 此區為狀態欄，當使用者選取工具或執行工具時，狀態欄中會有相應的文字提示，根據這些提示，可以幫助使用者更容易地操作軟體；然 SketchUp 為一相當智慧的軟體，它的繪圖工具每一執行序皆相同，操作者只需顧及設計創意的發揮，並不太需要時常檢視此區的提示。

07 測量工具區：系統內定設置在視窗右下角處，它是一數值輸入區，不過它與一般軟體操作方法不同，當使用者選取某一工具後，即可根據當前的繪圖情況直接輸入**長度**、**距離**、**角度**、**個數**等相關數值，且不必先啟動此欄位，而直接在鍵盤上鍵入數值及文字即可。

1-3-4 標準工具面板

　　SketchUp 的**標準**工具面板，依前面的設置會擺在繪圖最上端之左側，總共有十一個工具，如圖 1-13 所示，其功能和一般 Windows 程式大同小異，此等按鈕幾乎可以取代下拉式功能表的功能，現分別說明如下：

圖 **1-13** SketchUp 的標準工具面板

01 **新增檔案工具按鈕**：執行此按鈕可以清空現有視窗中的圖形，而依範本設定重新開啟一新的空白視窗。

02 **開啟檔案工具按鈕**：執行此按鈕可打開**開啟**面板，在此面板中可以依存放路徑開啟之前已儲存為 *.skp 格式的檔案。

03 **儲存檔案工具按鈕**：執行此按鈕可以打開**另存新檔**面板，將已創建完成的場景以自定檔案名稱存入到自定的資料夾中。

04 **剪下工具按鈕**：執行此按鈕可以將繪圖區選取的圖形，給予儲存在暫存記憶體中，並將選取的圖形給予刪除。

05 **複製工具按鈕**：執行此按鈕可以將繪圖區選取的圖形，給予儲存在暫存記憶體中，但選取的圖形並不刪除。

06 **貼上工具按鈕**：執行此按鈕可以將剪下或複製工具選取的圖形，從暫存記憶體中貼入到場景中。

07 **刪除工具按鈕**：執行此按鈕可以將場景中選取的圖形給予刪除，選取圖形再按鍵盤上的 Delete 鍵亦有相同功能。

08 **復原工具按鈕**：執行此按鈕可以回復上一次的執行動作。

09 **取消復原工具按鈕**：執行此按鈕可以將回復上一次的執行動作給予恢復回來。

10 **列印工具按鈕**：執行此按鈕可以開啟列印面板，將繪圖區中繪製的圖形直接傳送至列表機中給予列印，惟一般以匯出 2D 圖檔後再行列印動作。

11 **模型資訊工具按鈕**：執行此按鈕可以開啟**模型資訊**面板，有關此面板的相關設定將在後面小節中再做說明。

1-4 設定繪圖環境

1-4-1 SketchUp 之系統偏好設定

01 請執行下拉式功能表→**視窗**→**偏好設定**功能表單，可以打開 SketchUp **偏好設定**面板。

02 在面板左側選單中選取 OpenGL 選項，右側即可呈現 OpenGL 選項面板，此面板與較早版本之欄位內容完全不同，已取消轉化為軟體加速模式的機制，且此版本

中已要求使用者顯示卡必需符合 OpenGL 3.1 以上之規格，至於 OpenGL 設定選項中的欄位請暫維持系統預設值，當使用者對 SketchUp 有較深入了解或因特殊繪圖需要時再回來設定即可。

03 當使用者想了解電腦顯示卡詳細情形，可以用滑鼠點擊顯示卡及其**詳細資訊**按鈕，即可打開 OpenGL 詳細資訊面板，如圖 1-14 所示，如果顯示卡與 OpenGL 不相容者系統會自動提出報告，此時建議只有更換顯示卡一途。

圖 1-14　打開 OpenGL 詳細資訊面板

04 在 **SketchUp 偏好設定**面板中選取**一般**選項可以打開**一般**選項面板，請維持系統內定的自動備份及自動儲存以隨時保存資料，惟其儲存間隔依作者之經驗宜設置為 20 至 30 分鐘為宜，時間的長短事涉檔案資料流失風險，此時可視各人創建場景的大小需要適度加長或縮短時間，其餘欄位請維持系統內定勾選狀態即可，如圖 1-15 所示。

圖 1-15　**SketchUp 偏好設定**面板中**一般**選項面板中的設定

05 在 SketchUp **偏好設定**面板中選取**可存取性**選項可以打開**可存取性**選項面板，這是 SketchUp 2018 版以後新增功能，它提供使用者可以更改三度空間軸向的顏色，亦即 X 軸向（紅色）、Y 軸向（綠色）、Z 軸向（藍色），如圖 1-16 所示，一般使用者請維持系統預設值，除非有顏色障礙者才需要更改它，有關三度空間軸向概念在後面小節會詳為說明。

圖 1-16　在此版本中允許使用者更改三度空間軸向之顏色

06 在**可存取性**選項面板中**其他顏色**選項，**洋紅色平行 / 垂直**欄位代表非上述三軸向的鎖定功能顏色，而**青色的切線**欄位代表繪圖工具貼於物體表面時的顏色，依前面的説明請維持系統預設值，而此兩欄位之操作函義在後面小節會再深入說明。

07 在 SketchUp **偏好設定**面板中選取**相容性**選項可以打開**相容性**選項面板，在視窗的操作上滑鼠滾輪向前為放大場景向後為縮小場景，如有反向操作習慣者則可勾選**反轉**欄位，如圖 1-17 所示，一般使用者請維持其預設值即可。

圖 1-17　SketchUp **偏好設定**面板中**相容性**選項面板的設定

08 在 SketchUp **偏好設定**面板中選取範本選項可以打開**範本**選項面板，在此面板中會顯示系統提供的預設範本，如果使用者自行設定範本亦會出現在此，以供使用者隨時可以更換範本操作。

09 在 SketchUp **偏好設定**面板中選取**應用程式**選項可以打開應用程式選項面板，在 SketchUp 操作中如想編輯圖像時，可以直接與圖像編輯器做連結，例如在面板中按下**選擇**按鈕後，可以打開**圖像編輯器瀏覽器**面板，然後選擇 Photoshop 的執行檔，可以使兩者直接做連結，如圖 1-18 所示，此處如果不執行連結亦可。

圖 1-18 　將 SketchUp 與 Photoshop 的執行檔做連結

10 當在 SketchUp 中有需要對紋理貼圖做編輯時，可以選取此紋理，再執行右鍵功能表→**紋理**→**編輯紋理圖像**功能表單，即可自動開啟 Photoshop 軟體，對此紋理貼圖進行編輯，有關材質編輯部分將在第三章中再詳為說明。

11 在 SketchUp **偏好設定**面板中選取檔案選項可以打開**檔案**選項面板，在面板中比以往版本多出**在 Winfows Explorer 中打開資料夾**按鈕，如圖 1-19 所示，這是 SketchUp 2018 版本以後新增功能。

圖 **1-19** 系統提供 Winfows Explorer 中打開資料夾按鈕供操作

12 **檔案**選項面板提供使用者收集整理周邊內容（比如說材質、風格、元件庫、模板等等），利用此面板藉由路徑設置，讓使用管理更為明確，而且更容易在 SketchUp 之外訪問它，以方便隨時備份、整理或者打包帶走。

1-4-2 模型資訊面板之設定

01 請執行下拉式功能表→**視窗**→**模型資訊**功能表單，可以開啟**模型資訊**面板；也可以執行**標準**工具面板中的**模型資訊**工具按鈕。

02 **模型資訊**面板之設置直接關係到 3D 建模的表現，是個非常重要的功能設置，一般使用者常會重複開啟以做各種設定，茲將有關自定範本設定部分提出說明外，其餘各選項待後面章節於操作時再提出詳細解說。

03 在**模型資訊**面板左側有地理位置選項，依此選項可以獲取真實的地理位置，據此可以做為建物日照分析，一般有綠能設計者才需要的功能，而本書主要探討方向為室內設計，因此本小節將不再做此操作說明，有需要的讀者請參閱作者為 SketchUp 之前版本寫作之內容。

> **溫馨提示**
>
> 在室內設計上在意的是陽光在室內表現，亦即陽光從窗洞或門洞射入的角度，因此並不注重地理位置的設置，而會使用朝陽偏北延伸程式以人工方式設定北方位置，有關此部分將待第四章再詳為說明。

04 在**模型資訊**面板中選取左側的**單位**選項，可以顯示**測量單位**選項面板，如圖 1-20 所示，此面板之欄位與之前版本差異極大，增加了許多功能，茲將面板中各欄位設定分別說明如下：

圖 1-20　顯示**測量單位**選項面板

❶ 在進入軟體之始，因選擇了公尺的模板所以此處的單位會是公尺，請將格式維持十進位模式，使用滑鼠點擊下方**長度**欄位右側的向下箭頭，在下拉表列功能選項中選擇公分，如圖 1-21 所示，此為室內設計業慣用的尺寸單位，如果使用者另有工作上考量亦可選擇其它的尺寸單位。

圖 1-21　在**長度**單位列表中選擇公分

❷ **顯示精確度**欄位為設定小數點的位數，請使用滑鼠點擊欄位右側向下箭頭，在下拉表列功能選項中選擇小數點位數，一般依使用者習慣而設置，此處維持系統內定的小數點兩位數設定即可。

❸ **面積**欄位：可以設定面積的單位，此處依然設定為公分或依個人需要設定之，其後欄位則為設定其小數點位數。

❸ **磁碟區**欄位：此處之名稱應是系統誤植，理應是體積單位之設定，此處依個人需要設定之，其後欄位則為設定其小數點位數。

❺ **啟用長度挪移**欄位有如 AutoCAD 中的格柵鎖定功能，此功能在 SketchUp 中屬於隱形格柵模式，因此於繪圖功能上幫助不大，請維持系統內定為勾選啟用並維持小數點位數，使用者亦可將此欄位勾選去除，如為特殊作圖需要，則其右側欄位設定其長度值，以改變隱形格柵所鎖定長度。

❻ **顯示單位格式**欄位：本欄位可以決定**測量**工具面板中單位顯示與否，以及尺寸標註時的單位顯示，系統內定為勾選亦即呈顯示狀態，如此當在繪製圖形時，可以很方便在**測量**工具面板中看到尺寸單位，依目前 SketchUp 工作態勢，有關尺寸標註已經移由 LayOut 製作，因此強烈建議維持系統內定的勾選狀態。

> **溫馨提示** 在製作施工圖時，尺寸標註依規定為不顯示單位，而使用 SketchUp 製作施工圖時會以 LayOut 為之，因此顯示單位格式欄位請維持內定的勾選狀態，以利工作時能確切了解單位設置是否正確。

❼ **強制顯示**欄位：本欄位需要在格式欄位中選取建築格式才能啟用，請維持系統內定的不啟用狀態。

❽ 有關**角度單位**選項之各欄位，請維持系統的設定值，如因各人特殊需要才給予變更之。

1-4-3 自行設定專屬範本

01 先將**模型資訊**面板關閉，如對系統偏好設定及**模型資訊**面板已如上述做好設定，茲為設定專屬範本做準備，請刪除繪圖區中所有圖形。

02 如果鏡頭角度有更動，請執行下拉式功能表→**鏡頭**→**標準檢視**→**俯視圖**功能表單，如圖 1-22 所示，將視窗以俯視圖模式呈現，如個人有不同考量亦可使用不同的視角。

圖 1-22 將視窗以俯視圖模式呈現

03 接著執行下拉式功能表→**檔案→另存為範本**功能表單，可以打開**另存為範本**面板，在面板中於**名稱**欄位輸入專屬範本名稱，**說明**欄位內可以為此範本加入文字說明，或是使用滑鼠直接點擊此區而不填入文字，接著將**設定為預設範本**欄位維持勾選狀態，如圖 1-23 所示。

圖 1-23　在**另存為範本**面板中做各欄位設定

04 在面板中按下**儲存**按鈕後，請執行下拉式功能表→**視窗→偏好設定**功能表單，在開啟的 SketchUp **偏好設定**面板中選取**範本**選項，在右側的面板中即可顯示剛才設定好的專屬範本，如圖 1-24 所示。

圖 1-24　在 SketchUp **偏好設定**面板中顯示自定專屬範本

05 執行下拉式功能表→**說明→歡迎使用 SketchUp 功能表單**，可以打開**歡迎使用
SketchUp** 面板，在面板中當呈現剛存檔的專屬範本且呈預設狀態，如圖 1-25 所
示。

圖 1-25 在**歡迎使用** SketchUp 面板中亦有自定專屬範本且呈預設狀態

06 請執行下拉式功能表→**檔案→從範本新增**功能表單，可以開啟**選擇範本**面板，在
面板中點擊**我的範本**選項，即可顯示自定專屬範本且呈預設狀態，如圖 1-26 所
示，這是 SketchUp 2019 版本以後新增功能選項。

圖 1-26 在我的範本面板中顯示自定專屬範本且呈預設狀態

1-5 預設面板之設置與操作

預設面板之內容在之前版本即已存在，不過當時是依使用時才開啟各面板，由於位置不定常有頻繁移動位置及重疊之狀況，而 SketchUp 2016 以後版本中仿 LayOut 預設面板作法，將其統合在一起以方便管理及使用，對於初使用者會有點不適應，不過其設置絕對有助於建模工作的加速；本小節只對預設面板之設置與操控做說明，至於各別面板內容之使用則待使用時再分別解說。

1-5-1 預設面板之設置

01 請執行下拉式功能表→**視窗**→**預設面板**→**顯示或隱藏面板**功能表單，如圖 1-27 所示，其次功能表單中顯示面板與隱藏面板為交互執行，亦即執行**顯示**面板功能表單後會自動顯示**隱藏**面板功能表單，其作用在整批控制預設面板之顯示與否。

圖 1-27 執行**顯示**與**隱藏**面板功能表單

02 在其顯示的次功能表中有 12 個功能選項，可各別勾選或不勾選，以顯示或隱藏各別的預設面板，如圖 1-28 所示，已勾選 9 個選項則在預設面板區中顯示此 9 個預設面板。

圖 1-28 在次功能表中可各別控制預設面板之顯示與否

03 在 SketchUp 2022 版本中已將某些下拉式功能選項或工具面板改設在預設面板中，例如之前版本之**陰影**工具面板只保留了部分工具，而完整的工具欄位只能在預設面板中操作，因此強烈建議把這些原工具面板不顯示處理，以擴大繪圖區，至於此工具的完整操作則保留給預設面板即可。

04 執行下拉式功能表→**視窗**→**預設面板**→**重新命名面板**功能表單，可以打開**重新命名**面板，在面板中使用者可以自行為預設面板另定名稱。

05 執行下拉式功能表→**視窗**→**管理面板**功能表單，可以打開**管理面板**，如圖 1-29 所示，現將管理面板之操作方法說明如下：

圖 **1-29** 執行管理面板功能表單以打開**管理面板**面板

❶ 在此面板左側如果選擇預設面板選項，則原先選取的預設面板會在中間區域顯示勾選；當再執行右側**重新命名**按鈕可以將預設面板重新命名。惟當執行右側之**新增**按鈕，可以再打開新面板，如圖 1-30 所示，其作用為讓使用者可以再增加另外的預設面板。

圖 **1-30** 按**新增**按鈕可以再打開新面板

❷ 在新面板中可以在名稱欄位內為此面板命名，並於下方勾選要在新面板中顯示的預設面板，最後按下**新增**按鈕，則可以在原預設面板中之下方顯示兩組預設面板頁籤供選擇，如圖 1-31 所示。

圖 **1-31** 在原預設面板中之下方顯示兩組面板頁籤供選擇

溫馨 提示	新增只是將系統原有預設面板再重新分割處理而已，當新增了面板組後，選定的選項會從預定面板移置到新面板組中，而預定面板組將不再顯示這些選項，如此使用者可以將常用與非常用的選項各別組成不同預設面板，以利快速執行場景之創建。

❸ 如想刪除多餘的預設面板組，可以在管理面板中按右側的刪除按鈕，將選下的面板組直接刪除。

❹ 如果想直接增加面板組，可以執行下拉式功能表→**視窗**→**新面板**功能表單，則可以直接打開新面板，供使用者直接增加新的面板組。

1-5-2 預設面板之操作

01 使用滑鼠左鍵按住預設面板區之標頭處，可以自由移動預設面板區位置，此時繪圖區中會有 8 個圖標，供使用者直接選擇要錨定的位置，如圖 1-32 所示，當使

用者不想要系統提供的預設位置，可以在隨處位置上放開滑鼠左鍵，即可將預設
面板區隨處擺放，同時系統提供的預設位置圖標也會消失。

圖 1-32　移動預設面板區系統提供預設的 8 個圖標供錨定位置

02 在隨處擺放預設面板區標頭上按滑鼠左鍵兩下，可以直接將面板區推向上次錨定
系統提供預設位置上，例如上次錨定在右側位置，則直接回復到原來的預設位置
上。

03 在設置面板的右上端有兩個按鈕，如圖 1-33 所示，其中右側的 ☒ 號，可以直接
關閉所有的設置面板，左側的圖釘按鈕在內定情況下是向下，表示固定式面板。

圖 1-33　設置面板的右上角 ☒ 號可以關閉所有的設置面板

04 使用滑鼠點擊圖釘按鈕，原針頭向下轉為向左，當移游標到繪圖區時，所有設置面板會隱藏，當游標移動到右側預設面板圖標上停留時，會同時有面板頁籤供選取，並將想要的設置面板會再次顯示回來，如圖 1-34 所示。

<p align="center">圖 1-34　在右側預設面板圖標上停留可將預設面板顯示回來</p>

05 如此可大大的擴展繪圖區範圍，對於創建複雜的場景相當有助益，讀者依各自操作需要選擇適合的操作模式；當再次按下圖釘按鈕，又可使圖釘向下，設置面板又變回固定顯示模式。

06 使用滑鼠點擊各別設置面板的標頭，可以將標頭以下的內容隱藏，再次點擊可以打開標頭以下的內容，使用這方法縮小全部內容，以方便查找需要的設置面板。

07 這些設置面板上下次序是可調整的，使用滑鼠按住設置面板的標頭不放，移動游標到想要的位置上放開滑鼠，即可將此設置面板往上或往下移動。

08 各預設面板標頭右側有 ⊠ 按鈕，使用者只要使用滑鼠點擊此按鈕則可以將此各別的預設面板關閉，如果想再顯示回來，請依前面說明方法施作即可。

1-6 視圖的操控

1-6-1 鏡頭運用工具

　　SketchUp 的**鏡頭**工具面板，依前面的設置會擺在繪圖最上端之右側，總共有九個工具，如圖 1-35 所示，此面板為原先在 SketchUp8 中的鏡頭與漫遊工具面板兩者之合

併，本小節專注於鏡頭工具運用之說明，而漫游工具（最右側的 3 個工具按鈕）則待後面章節使用到時再做詳細說明。現將前面 6 個工具分別編號並分別說明其功能如下：

圖 1-35　SketchUp 的**鏡頭**工具面板

01 **環繞工具**：執行此工具，按住滑鼠左鍵不放，可將場景做左、右、上、下的旋轉，當使用**環繞**工具時並同時按住 `Shift` 鍵，游標會變成平移工具，而不再具有旋轉功能。

02 **平移工具**：執行此工具，當按住滑鼠左鍵不放，可將場景做左、右、上、下的水平移動。

03 **縮放工具**：執行此工具，當按住滑鼠左鍵不放，將滑鼠往前移動，亦即游標往上移動，則會將鏡頭向前推近場景，滑鼠往後移動，亦即游標往下移動，則會將鏡頭向後推以遠離場景。

04 **縮放視窗工具**：執行此工具，於想要局部放大場景中某一部分以觀看其細部結構，可在局部位置由左至右或由右至左拉出一視窗範圍，即可將此選取區做局部放大處理。

05 **充滿畫面工具**：此工具的作用是將場景充滿整個視窗，如前面的場景做了局部放大，事後想觀看整個場景時即可使用此工具，經執行縮放範圍工具後，可以立即觀看整體的場景。

06 **上一檢視工具**：此工具的作用是將場景回復到上一操作視窗中。

07 請執行下拉式功能表→**檔案**→**開啟**功能表單，可以打開**開啟**面板，請輸入第一章中 Sample01.skp 檔案，以開啟一室外場景，如圖 1-36 所示，請讀者自行依上述工具之功能自行練習。

圖 **1-36** 開啟第一章中 Sample01.skp 之室外場景

08 縮放工具另一額外功能即為鏡頭的焦距設定,而設定焦距即設定鏡頭廣角的大小,
兩者之間呈反比關係,亦即焦距越小則廣角越大,有關焦距大小設定與透視的關
係,在後面實際範例章節中再做詳細說明。

09 想要改變鏡頭焦距大小,請選取**鏡頭縮放**工具後立即在鍵盤上輸入 **45mm**(此處
必需輸入單位),視窗右下角之**測量**工具面板中自動會顯示輸入數值,系統預設值
為 45 度,當改變為 45mm 後廣角變大景深變深,可以容納更多的場景於鏡頭中。

> 溫馨
> 提示
>
> SketchUp 於鏡頭的設定有 deg(度)與 mm 單位之別,如果原顯示為度想改變為
> mm 單位,則必需於輸入數值後+mm 單位,然當已顯示為 mm 單位狀態時,此時只
> 要輸入數值即可。

10 只要縮放工具還在選取中,雖更改了鏡頭焦距,乃可續輸入數字更改之;雖然鏡
頭焦距調小可以增加景深,但靠近鏡頭的景物恐有變形之虞,標準鏡頭的焦距為
35-70mm,惟各軟體間對於焦距計算各有不同,使用者可以依需要自行調整之。

1-6-2 滑鼠的視窗操作

左鍵　中鍵滾輪　右鍵

有關視窗操作使用**鏡頭**工具面板中按鈕的方法，是屬初級使用者使用，如果想有較好的操作效率，使用滑鼠操控視窗且習慣它，會是提昇繪圖功力的好方法，請使用三鍵式滑鼠，即中間須帶有滑動滾輪的滑鼠，如圖 1-37 所示。

01 按滑鼠左鍵可執行工具按鈕的所有命令，是最主要的操作按鍵。

02 按住滑鼠中鍵滾輪不放，游標會變成**環繞**工具圖標，在視圖中任意滑動，則場景會隨滑鼠移動而旋轉，其功能有如使用**環繞**工具按鈕。

圖 1-37　中間帶有滑動滾輪的三鍵式滑鼠

03 按住滑鼠滾輪不放，同時按住鍵盤中 ⎡Shift⎤ 鍵，游標會變成平移工具圖標，在視圖中任意移動，則場景會隨滑鼠移動而產生上下或左右的平移運動，如同使用**平移**工具按鈕。

04 先按住滑鼠滾輪不放，再同時按住滑鼠左鍵，游標也會變成平移工具圖標，在視圖中任意移動，則場景會隨滑鼠移動而產生上下或左右的平移運動，如同使用**平移**工具按鈕。

05 操作滑鼠中鍵滾輪，場景會隨著滑鼠滾輪向前滾動而放大；向後滾動而縮小，如同使用**縮放**工具按鈕。

06 移動游標至某一物件上快速按滑鼠中鍵（滾輪鍵）兩下，可以將滑鼠點擊處自動移動到繪圖區的中間位置，此作用可以在旋轉視圖時可以此做為旋轉中心點。

07 當選取**工具列**面板中之任一工具後，再移動游標到繪圖區之物件上按下滑鼠右鍵，可依選取不同的操作標的，而彈出不同選項內容的右鍵功能表來。

08 右鍵功能表操作方式有取代部分下拉式功能表的功能，是相當快速、好用、方便的操作方式；以右鍵功能表配合工具按鈕的執行，為直觀式操作的標準模式，現在相當多的繪圖軟體如 AutoCAD 者，都朝此模式在改進。

09 使用滑鼠操控視窗是增加 SketchUp 執行力的不二法門，讀者應盡快熟悉此種操作模式，以快速進入專業設計師之列。

1-7 檢視與樣式工具面板

1-7-1 檢視工具之運用

　　SketchUp 為單視圖的操作模式，習於 4 個視圖操作的使用者，必要調整繪圖習慣，尤其是 3ds max 使用者，應以單一視圖操作為目標，保持繪圖區空間越多，除有利於圖面細節佈展，也有助工作效率的提昇。

01 請執行下拉式功能表→**鏡頭**→**標準檢視**功能表單，可以再顯示其次功能選項，如圖 1-38 所示。在次級功能選項中有俯視圖、底視圖、正視圖、後視圖、左視圖、右視圖、Iso 視圖等七項供選擇，其各視圖表現情形將併於**檢視**工具面板中各工具做說明。

圖 1-38　打開**標準檢視**功能表中之次功能表單

02 依前面工具面板設置，在繪圖區上方的上一行開啟了**檢視**工具面板，其中除了底視圖外亦有各視圖工具按鈕可供直接選取，如圖 1-39 所示。六個按鈕由左至右分別是 iso 視圖、俯視圖、正視圖、右視圖、後視圖、左視圖。

圖 1-39　開啟**檢視**工具面板

03 請開啟第一章中之 Sample02.skp 檔案，這是一棟室外別墅場景，如圖 1-40 所示，以做為**檢視**工具面板之操作練習。

圖 1-40　開啟第一章 Sample02 的室外別墅場景

04 請選取 **Iso 視圖**工具按鈕，則視窗中會將場景顯示改為 Iso 視圖模式，此種模式為系統預設模式，亦為 3D 建模的常用模式，所謂 Iso 視圖在 SketchUp 中包含了兩種視圖，即行平投影與透視圖兩種，此兩種視圖將於本小節中再做詳細說明。

05 請選取**俯視圖**工具按鈕，則視窗中會將原 Iso 視圖改為俯視圖，如圖 1-41 所示，此種視圖即為作者在設定範本時所採用的顯示模式，它有利於創建 3D 場景時基礎平面的繪製。

圖 1-41　將場景設定為俯視圖模式

06 至於其後的正視圖、右視圖、後視圖、左視圖等工具，其主要功能在觀看場景中之各面向，此處請讀者自行執行各工具以分行練習之。

07 請開啟第一章中 Sample03. skp 檔案，這是一座西式涼亭的 3D 模型，惟其中四邊並非順著 X、Y 軸向擺置，如果此時選取正視圖模式，其建物並非正對鏡頭，如果此時製作立面圖將相當困難，如圖 1-42 所示。

圖 1-42 正視圖模式時其建物並非正對鏡頭

08 在此版本中想要製作此建物之各面向立面圖，只要選取此建物再執行右鍵功能表**→編輯元件**功能表單，當進入元件編輯狀態時選取正視圖模式，則元件內部的軸向會正對著鏡頭，如圖 1-43 所示，此為 2022 版本新增功能。

圖 1-43 進入元件編輯狀態時選取正視圖模式建物會正對著鏡頭

09 在透視學中的 ISO 模式包含有平行投影與透視圖兩種視圖。所謂平行投影一般又稱為等角投影，其多使用在機械製圖上，而在建築及室內設計領域中多使用在各面向立面圖上，此部分之詳細的操作，將待第九章於 LayOut 施工圖製作時再做說明。

10 所謂透視圖可分為一點、二點及三點透視，而三點透視又可細分為正常三點透視及特殊的蟲視及瞰看透視等。

11 二點透視雖然並不符合自然界的視覺表現，因為現實世界中映入眼簾幾乎都具三點透視情形，惟二點透視在視覺上較具穩定性，因此除非透視圖的特殊需要，一般均會要求兩點透視，在此僅提供讀者透視圖出圖時的參考。

12 執行下拉式功能表→**鏡頭表單**，可以發現**透視圖**功能表單為勾選狀態，表示目前場景為呈現透視圖模式，這也是系統內定模式；如圖 1-44 所示，為透視圖的示意圖，它代表各面向的邊線都具有相同的消點。

邊線共同消點

圖 1-44　透視圖模式使各軸向邊線具有共同的消點

13 請執行下拉式功能表→**鏡頭**→**平行投影**功能表單，則將使場景呈現平行投影模式；如圖 1-45 所示，為平行投影的示意圖，它代表各面向的邊線都具平行性而不具有共同的消點。

圖 1-45　平行投影模式使各軸向邊線不具有共同的消點

1-7-2 樣式工具面板

請開啟第一章中之 Sample04.skp 檔案，如圖 1-46 所示，這是一室外之小木屋場景，以做為**樣式**工具面板各工具之操作練習。

圖 1-46　開啟第一章中之 Sample04.skp 之場景

SketchUp **樣式**工具面板共有 7 個按鈕，分別代表模型常用的 7 種顯示模式，如圖 1-47 所示；按鈕由左至右分別是 **X 射線**、**後側邊緣**、**線框**、**隱藏線**、**陰影**、**帶紋理的陰影**、**單色**等 7 種模式，系統預設模式是帶紋理的陰影模式，現對各工具之功能分別說明如下。

圖 1-47　**樣式**工具面板中的七個工具按鈕

01 X 射線工具按鈕 ：執行此按鈕可以顯示 X 光模式，現説明其功能如下：

❶ 本工具的主要作用就是使場景中所有物件都呈現透明狀，有如使用 X 光機照射一樣，在此模式下可以看透內部的結構。

❷ 這個按鈕無法單獨使用，必需和其他工具按鈕並用，但與**後側邊緣**工具按鈕相競合，兩者只能擇一使用。

02 **後側邊緣**工具按鈕 ：執行此按鈕可以顯示**後側邊緣**模式，它的功能為使物件中背後被遮擋的邊線會以虛線顯示出來，此按鈕與 X 射線工具按鈕相競合，即兩者只能擇一使用，另外，當處於線框模式時此按鈕亦不能使用。

03 **線框**工具按鈕 ：執行此按鈕可以顯示線框模式，即將場景中的所有物件以線框顯示，場景中模型的材質、貼圖、面都是失效的，但顯示速度非常快。

04 **隱藏線**工具按鈕 ：執行此按鈕可以顯示隱藏線模式，它是在線框模式的基礎上，將被擋住物件從場景中消隱，只留下可見的部分，使場景更加真實感，雖然無法窺視內部的結構，但圖面別有一番風味，如圖 1-48 所示。

圖 **1-48** 行使隱藏線模式

05 陰影工具按鈕 📦：執行此按鈕可以顯示著色模式，如圖 1-49 所示，其功能表現
說明如下：

圖 1-49　顯示著色模式

❶ 在此模式下如果模型表面本有貼圖紋理存在，此時只會使用此材質所帶的顏色
來表示，而不顯示材質之紋理貼圖。

❷ 這種模式如果沒有顏色編號賦予下，系統會以白色來表示正面，用藍灰色來表
示反面，這些表現並非一成不變，在樣式設定中可依各人喜好加以改變。

❸ 本模式的最大功用在輸出透視圖時以此做為材質通道使用，因為只有顏色沒有
紋理，在影像軟體中比較容易選取區域範圍。

06 帶紋理的陰影工具按鈕 📦：執行此按鈕可以顯示材質貼圖紋理，是將場景中的模
型賦予材質與貼圖，以完整顯示一般透視圖的效果，使用此功能做出圖效果是一
個相當便捷省事的方法，但如果模型沒有材質，此按鈕是無效的，本模式為系統
預設模式。

07 單色工具按鈕 📦：執行此按鈕可以顯示單色模式，現將其功能說明如下：

❶ 將場景中的所有模型摒除顏色與紋理貼圖，而只顯模型表面的正、反面材質，如圖 1-50 所示。

圖 1-50 場景中只顯示模型表面的正反面材質

❷ 在此模式下透明材質無效，亦即透明材質會變成不透明，所以如玻璃後側的場景會變成無法顯示，使用者應注意。

❸ 在此模式下可以檢查物件的正反面，SketchUp 正反面都可以賦予材質，因此始終都在此軟體中操作及出圖，可以不理會正反面問題。

❹ 在 SketchUp 接續的諸多渲染軟體中，它們只會辨識正面材質，而無法辨識反面材質，如果想將 SketchUp 創建的場景供後續的渲染軟體使用，務必在出圖前使用此按鈕，以檢查物件是否有反面存在。

溫馨 提示	SketchUp 為標準單面建模，單面有如紙張般，當一面做為正面時其另一面則為反面；至於如何將反面改為正面，可以選取此面然後執行右鍵功能表**→反轉表面**功能表單即可，在第四章延伸程式單元中，更會說明使用延伸程式以快速反轉正面的方法。

1-8 SketchUp 的三維空間軸向

1-8-1 座標軸工具

01 請執行下拉式功能表→**檔案**→
新增功能表單，或執行**新增**工
具按鈕，可以清空視窗而開啟
新檔案，請按滑鼠中鍵旋轉視
圖使呈透視圖模式，畫面中會
呈現紅、綠、藍三條線，紅色
線代表 X 軸，綠色線代表 Y 軸，
藍色線代表 Z 軸，三條線的交
叉點代表系統原點，如圖 1-51
所示。

圖 1-51 不同顏色代表不同的軸向

02 此座標為系統的內定座標，其原點也是和其後續軟體維持聯繫的關鍵點，在各顏
色線條位於原點的另一側呈虛線表示，這是此軸向的負軸，如圖 1-52 所示，這是
以平面方式呈現 X、Y 正負軸之間的關係。

圖 1-52 以平面方式呈現 X、Y 正負軸之間的關係

03 使用者想要更改座標系，亦可使用**營建**工具面板中的**軸**工具加以改變，請打開第一章中 Sample05.skp 檔案，這是帶有斜面的體塊。

04 如果想要在斜面上繪製垂直於斜面的直線並非易事，它的藍色線是垂直於地面而非斜面，有關畫直線的方法在後面章節會詳細說明。

05 以往版本遇此問題只能選取**軸**工具按鈕，在斜面上重定座標軸，然後在斜面上可以繪出藍色軸向線，此線即表示能垂直於斜面上，如圖 1-53 所示。

圖 **1-53** 在斜面上繪製藍色軸向的垂直線

06 當想要恢復系統座標軸，其方法為移動游標至任一座標軸線上，執行右鍵功能表→**重新設定**功能表單，如圖 1-54 所示，即可立即將座標軸恢復為原系統座標軸。

圖 **1-54** 執行**重新設定**功能表單以恢復為系統座標軸

07 在此版本中畫此斜面的垂直線只要移動**畫線**工具至此斜面上，當往上拉出一條桃紅線的軸向線段時，此斜面會被鎖定，而此桃紅線段即垂直於此斜面，如圖 1-55 所示，當使用者不容易找到桃紅線的軸向線段時，沒關係，利用下面小節介紹的軸向鎖定功能，即可更方便操作軸向。

圖 1-55　畫出桃紅軸向線段即垂直於此斜面

> **溫馨提示**　當使用者變更座標軸時，這只是方便個人繪圖操作，其系統內定的座標軸及原點依然存在，因此將創建好的場景轉檔至後續軟體時，這些後續軟體仍然會以 SketchUp 原系統的座標軸及原點做為參考點，使用者不可不察。

1-8-2　軸向的鎖定

01 前面曾言及 SketchUp 是直接在透視圖中創建模型，然因透視的關係，模型相同軸向的邊線會有共同的消點，因眼睛的錯覺會對圖形彼此間關係產生誤解，如圖 1-56 所示，圖示 A、B 線段等長，惟視覺上感覺 A 線段長度大於 B 線段，C、D 線段為平行線，惟視覺上感覺並非平行。

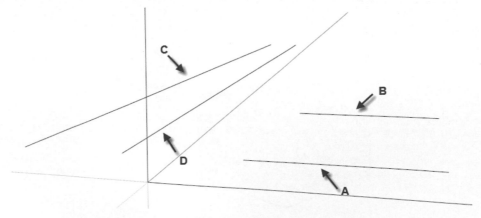

圖 1-56　因眼睛錯覺的關係會對圖形產生誤解

02 使用**直線**工具，畫任意長度的線段，當拉出的線段為綠色線時，代表此線段與 Y 軸為平行的線段（在視覺上絕對很難判斷為平行），同理，當畫出的線段呈紅色狀態時，代表與 X 軸平行，當畫出的線段呈藍色狀態時，代表與 Z 軸平行（即垂直線）。

03 當畫出的線段為黑色時表示它未與三軸之任一軸向平行，此時 SketchUp 創建出桃紅色軸向鎖定功能，亦即想要畫出與任意線段平行或垂直的線段時，只要畫出桃紅色之線段即可，如圖 1-57 所示，利用桃紅色軸向鎖定可以順利畫出相互垂直或平行的線段。

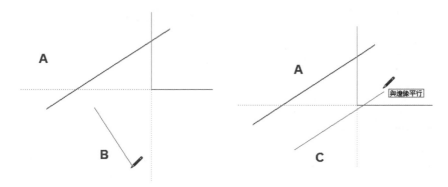

圖 **1-57**　利用桃紅色軸向鎖定可以順利畫出相互垂直或平行的線段

溫馨提示	有關利用桃紅色軸向限制，以畫出畫任一線段之平行線或相互垂直線，此處只做概略的說明，其詳細的操作方法請參閱第二章**直線**工具小節的說明。

04 利用 SketchUp 智能的設計，即可以很輕鬆在透視圖中繪製出符合規矩的圖形，更甚者，當畫線找到軸向後，只要同時按住 ［Shift］ 鍵，即可鎖定此軸向而可任意移動游標到想要的參考點上。

05 在 SketchUp 鍵盤中有更進階的軸向鎖定功能，於執行工具面板上的各相關工具時，當定下起始點後按鍵盤上的向上鍵表示鎖定 Z 軸向，當按下向右鍵表示鎖定 X 軸向，當按下向左鍵表示鎖定 Y 軸向，當按下向下鍵表示鎖定任意線段或面的軸向（桃紅色軸向），如圖 1-58 所示。

鎖定**Z**軸

鎖定**Y**軸

鎖定**X**軸

鎖定任意軸向

圖 **1-58**　按下各方向鍵可以分別鎖定各軸向

1-9 剖面工具之運用

　　剖面工具為 SketchUp 特有之工具，它的主要功能是將創建完成的透視圖場景，藉由此工具將 3D 圖形轉換為 2D 圖形表示，以做為後續 LayOut 程式加工為施工圖說之用，換句話說，當使用者完成 3D 模型的創建，不用辛苦再一次將圖形意像轉化為 2D 圖形來表示，這將是一舉數得的功能，對於厭煩 AutoCAD 龐大系統羈絆的設計者而言，可以說是省時省力的一大福音。

　　SketchUp 的**剖面**工具面板中包含四個工具按鈕，如圖 1-59 所示，由左至右分別為**剖面平面**、**顯示剖面平面**、**顯示剖面切割**及**顯示剖面填充**等四個工具按鈕，其中最右側的顯示剖面填充工具為 2018 版以後新增功能，本小節將只針對**剖面**工具的運用提出說明，其餘如何製作各面向立面圖將在第九章中再做詳細說明。

圖 **1-59**　**剖面**工具的 4 個工具按鈕

01 請開啟第一章 Sample06.skp 檔案，這是一建築外觀場景，如圖 1-60 所示，以做為**剖面**工具之操作練習。

圖 1-60　開啟第一章 Sample06.skp 檔案

02 請在**剖面**工具面板中選取**剖面平面**工具，可以打開**放置剖面平面**面板，現將面板中各欄位試為編號並說明各欄位功能如下，如圖 1-61 所示。

圖 1-61　打開**放置剖面平面**面板

❶ **名稱欄位**：本欄位可以為此剖面取名稱，以供在大綱視窗中做有效編輯管理，此為 2018 版以後新增功能。

❷ **符號欄位**：本欄位可以為剖面平面取一易於辨識的文字符號，以做為剖面間之區隔。

❸ **是否再顯示此面板**之詢問欄位，當此欄位為勾選狀態時，上述兩欄位將以系統預設的名稱取代而不再詢問，系統內定為不勾選，請維持系統預設值。

03 當想要做俯視剖面時，可在在面板中按下放置按鈕，游標會變成剖面圖標，而且在靠近建物表面時，會隨著表面的軸向更換顏色，當使用者想要製作俯視狀態的剖面，請按下鍵盤上的向上鍵，**剖面**工具則一直維持藍色軸的軸向顏色，如圖 1-62 所示。

圖 **1-62** 按鍵盤向上鍵以維持藍色軸向的剖面

04 當按下滑鼠左鍵可以確立剖面平面，使用**選取**工具選取此平面，此時剖面平面會變為藍色，在**剖面**工具面板中**顯示剖面平面**及**顯示剖面切割**兩工具會自動啟動，同時剖面平面四角圖標也要同時標上剖面符號，如圖 1-63 所示。

圖 **1-63** 剖面平面四角圖標也要同時標上剖面符號

05 使用**移動**工具，將此剖面平面往下移動，即可將此建物橫切出剖面來，至想要的位置上按下滑鼠左鍵，即可建立一建物之剖面，此時預設面板之大綱視窗中會顯示此剖面之名稱，如圖 1-64 所示。

圖 **1-64**　預設面板之大綱視窗中會顯示此剖面之名稱

06 當在工具面板中取消顯示**剖面平面**工具之作用，則剖面平面消失而留下建物剖面，如圖 1-65 所示；而當再次啟動顯示**剖面平面**工具，而取消顯示剖面切割工具作用，則會只留下剖面平面而不會產生剖切效果，如圖 1-66 所示，如果同時取消顯示**剖面平面**工具作用，則連剖面平面也會一併消失。

圖 **1-65**　剖面平面消失而留下建物剖面

圖 1-66　只留下剖面平面而不會產生剖切效果

07 在工具面板中同時啟動**顯示剖面切割**及**顯示剖面填充**等二個工具按鈕，則整層牆體之剖面都會被填上顏色，如圖 1-67 所示，而這些填充顏色是可以在樣式面板中被編輯。

圖 1-67　整層牆體之剖面都會被填上顏色

08 現示範更改剖面填充內容，請開啟視窗右側之**樣式**預設面板，在面板中選取**編輯**頁籤，並點擊**建模**設定按鈕，即可開啟**建模**設定面板，如圖 1-68 示。

09 在面板中之**剖面填充**欄位，系統內定為灰色的顏色，請使用滑鼠點擊欄位右側的色塊，可以打開**選取顏色**面板，在面板中選取藍色顏色（或任何一種顏色），如圖 1-69 所示。

圖 1-68 開啟建模設定面板

圖 1-69 在開啟**選取顏色**面板中選取藍色顏色

10 在**選取顏色**面板中按下**確定**按鈕以回到建模設定面板，在面板中之填充線欄位，系統內定為黑色的顏色，請使用滑鼠點擊欄位右側的色塊，可以打開**選取顏色**面板，在面板中選取紅色顏色（或任何一種顏色），如圖 1-70 所示。

圖 1-70　在開啟**選取顏色**面板中選取紅色顏色

11 在**選取顏色**面板中按下**確定**按鈕以回到建模設定面板，在面板中之填充線寬度欄位，系統預設值為 3，請將其更改為 1，使用者亦可依自己需要自由更改之。

12 當完成以上的操作，在場景中建物之牆體剖面會賦予藍色之填充，且牆體填充線會呈現紅色，如圖 1-71 所示。本功能為 SketchUp 2018 版本以後新增功能，將有助於施工圖繪製的美化效果。

圖 1-71　牆體剖面呈現美化效果

1-10 SketchUp 的推理系統

在 SketchUp 中所以能創建精確的模型，實歸功於其內建的推理系統，其功能相當智能完備，惟它常被一般的使用者所忽略，利用本小節說明 SketchUp 推理系統的基礎知識，以培養讀者能早日建立圓熟的操作基礎。

01 什麼是 SketchUp 的推理系統，以下試為分析如下：

➊ SketchUp 推理系統基本上是一內建的系統，它能將使用者的游標鎖定到任何的點、邊、軸、面或假想線上。

➋ 當使用者在 SketchUp 繪製圖形時，想從現有模型中的點添加一條線，在這一點上懸停游標時。當得到足夠接近到這一點，SketchUp 會猜測正在試圖引用一點，它會鎖定它，此時會看到一個綠色的小圓圈彈出了這一點，讓使用者知道並引用它。

➌ 想像如果沒有推理系統，就不可能為準確地降落在這一點上並與游標連接到這一點，則兩點則永遠無法建立連接。

➍ 雖然有許多不同類型的 SketchUp 的推論，但大致可以細分為三大類，即**點推斷**，**線性推理**和**形狀推斷**等三種。

02 **點推論**：基於游標的位置，使用者可以發現當游標移動到在端點、中點、邊、面和群組中時，會出現各種鎖點標示，如圖 1-72 所示，以下就其表現內容說明如下：

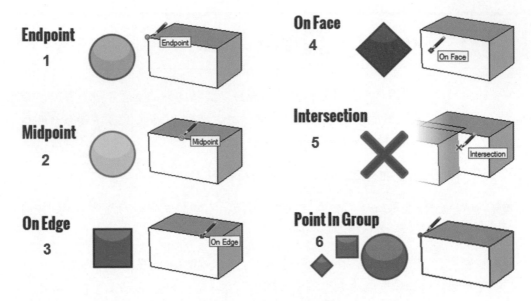

圖 1-72　各式的鎖點標示

❶ **鎖定終點**圖示：綠色圓點代表邊緣的任意端點。

❷ **鎖定中點**圖示：淡藍色圓點代表邊緣的中點。

❸ **沿著邊緣**圖示：紅色矩形點代表游標沿著邊緣。

❹ **鎖定面**圖示：藍色菱形點代表游標鎖定面，在推拉或**偏移複製**工具等，皆會自動鎖位面以供編輯，此時游標則會顯示此點。

❺ **交叉點**圖示：紅色的 × 形代表游標位於面之相交處或面與線的交叉處，如果兩條線相交則會顯示鎖定終點圖示。

❻ **群組或元件的鎖點**圖示：以紫色的各種圖示，以代表在群組或元件之外的各種鎖點，如果位於群組或元件內則視為一般的鎖點表現方式。

溫馨提示	另外當鎖定圓或圓弧的中心點時，會以藍色小圓中帶圓心之圓標呈現。

03 線性推論：這是 SketchUp 的特異功能之一，現試為分述如下：

❶ 當游標移至某一鎖點上時，不要按下滑鼠按鍵同時在軸向上移動游標，可以產生一條虛線，此條虛線即為線性推論線。

❷ 在矩形面中藉由互垂的兩條線中線之鎖點，可以藉由線性推論找出矩形的中點。

❸ 在矩形面上做推拉動作，當游標移至圓柱面上時，會產生一條線性推論虛線，借此可以將立方體推拉與圓柱體同樣高度。

❹ 在立方體側面想繪相同軸向的矩形，可以移動游標到此矩形面上，按住鍵盤上 ⎡Shift⎤ 鍵，移動游標（不要按滑鼠按鍵）可以拉出一條線性推論的虛線，即可繪製出相同軸向的矩形。

❺ 當使用**畫線**工具，依軸向推出線段時，會呈現各軸向之顏色，此顏色線段的軸向表示，原則上也屬於線性推論的一種。

04 形狀推論：當使用者繪製圖形時，系統會產生各式形狀推論用來補捉，現分別說明如下：

❶ 使用**矩形**工具時，當拉出一條虛線的對角線，可以捕捉到一個完美的正方形；使用**矩形**工具時，當拉出一條虛線的對角線，可以捕捉到一個黃金分割的矩形，亦即 1:1.618 比例的矩形。

❷ 當使用**圓弧**工具時，SketchUp 可以自動檢測兩線的切線弧，在矩形一角繪製圓弧線，當 A、B 線段等長時，圓弧圓會呈現桃紅色的軸向線，此時即可以繪製出正切於此直角的圓弧線。

❸ 當使用**圓弧**工具時，SketchUp 可以自動檢測半圓的形狀。

MEMO

02

Chapter

SketchUp 2022 繪圖與
編輯工具之全面解析

從本章開始要介紹 SketchUp 中的繪圖及編輯工具，這是建立模型或透視圖場景的主要核心部分，在光能傳遞（熱輻射）渲染的嚴格要求下，必須具備真實尺寸及單面建模兩項標準，SketchUp 在這兩方面可說是業界最具標準的建模方式，在以下練習中，為說明方便可能隨興建立物件，並未真切的建立明確的尺寸大小，但當真正做圖時，每一個步驟都會有尺寸的要求，做為一位設計者應熟悉各種物件的尺度，以應付未來職場的各項設計需求。

2-1 選取與橡皮擦工具

在 SketchUp 以前的版本中其**常用**工具面板包含四個工具按鈕，而在 2022 測試版時已增加為 6 個之多，由左至右分別為**指令搜尋**、**選取**、**套索選取**、**轉為元件**、**顏料桶**及**橡皮擦**等六個工具按鈕，然而在發表的最終版本中已將指令搜尋工具移至說明下拉式功能表內，因此現今的**常用**工具面板已剩下**選取**、**套索選取**、**轉為元件**、**顏料桶**及**橡皮擦**等五個工具按鈕，如圖 2-1 所示，其中**顏料桶**工具將於第三章做說明，而**轉為元件**工具按鈕則會在第四章中做單獨介紹，本節只針對其它 3 個工具提出說明。

圖 2-1　**常用**工具面板中的 5 個工具按鈕

2-1-1 選取工具

選取工具在使用上非常普遍且有多種使用方法，其快捷鍵為鍵盤上空白鍵，現說明其操作方法如下：

01 請開啟第二章 Sample01.skp 檔案，這是由立方體及多個餐具用品組合而成的 3D 模型，除後側的立方體外，）其餘模型皆已各別組成元件或是群組狀態，如圖 2-2 所示。

圖 2-2　開啟第二章 Sample01.skp 檔案

02 請選取**常用**工具面板中的**選取**工具按鈕，使用滑鼠左鍵在後側的立方體上的面或
線上點取一下，即可選取該面或線，如果選取右前方的酒瓶，則因已組成元件所
以整個模型會被選取，如圖 2-3 所示。

圖 2-3　右前方的酒瓶模型被選取

03 同時按住鍵盤上 Ctrl 鍵，游標旁會出現（＋）號，可持續加選；同時按住 Ctrl ＋
Shift 鍵，游標旁會出現（－）號，則可持續去除選取，即將已選取者改為未選
取，同時按住鍵盤上 Shift 鍵，游標旁會出現（＋－）號，則可反向改變選取狀
況，即將已選取者改為未選取，未選取者改為選取。

04 一次要選擇多重物件時，可以使用框選或窗選方式，其方法與 AutoCAD 相同，現分別說明其選取效果：

❶ **窗選方式**：使用**選取**工具，在繪圖區中由左往右框出選框（框選的範圍會被實線框住），這時被框選中的線、面、群組或元件，要全部選中才會被選取，如圖 2-4 所示，左圖為由左向右窗選，右圖為完全被選中的物件才會被選取。

圖 2-4　實施窗選的選取效果

❷ **框選方式**：使用**選取**工具，在繪圖區中由右往左框出選框（框選的範圍會被虛線框住），這時被框選中的線、面、群組或元件，只要部分被選中也會被選取，如圖 2-5 所示，左圖為由右向左框選，右圖為部分被選中的物件也全被選取。

圖 2-5　實施框選的選取效果

溫馨提示	使用**選取**工具執行窗選或框選方式時要相當注意，當場景複雜時，使用此兩種選取方式選取物件時，會把物件背後看不見的面或線也一併選取，如果這時對此選取物做編輯時，也一併把背後不小心選取的部分也做了編輯，等到發現時再做修正，可要大費周章，請切記。

05 使用**選取**工具，在後方立方體上用滑鼠左鍵點選面或線，被點中的面或線會被選取，如用使用滑鼠左鍵連續點選線兩次，則線及相鄰的兩個面同時被選取；如果連續點選面兩次，則面及相鄰的四條線會同時被選取。

06 如果在線或面上連續點三次滑鼠左鍵，則整個物件會被選取，如果想取消選取物件，只要移動滑鼠到空白處點擊一下左鍵，即可取消全部的選取。

07 使用**選取**工具，移動游標至立方體的線或面上，按下滑鼠右鍵在顯示的右鍵功能表中選擇**選取**功能表單，可以再顯示出其次功能選項，如圖 2-6 所示，現將其次功能選項之各項功能說明如下：

圖 2-6 執行**選取**功能表單可以再顯示出其次功能選項

❶ **邊界邊緣**功能選項：選取此次功能選項，可以將游標上的面及其四周的邊線一齊被選取，有如使用**選取**工具在此面上點擊兩次的效果。

❷ **連接的表面**功能選項：選取此次功能選項，可以將與此面相連的兩側面及頂面、底面等 4 個面都同時被選取，惟所有的邊線並未被選取。

❸ **全部連接項目**功能選項：選取此次功能選項，可以將物件全部的面和線均予選取，有如使用**選取**工具在此面上點擊三次的效果。

❹ **全部具備相同標籤**功能選項：選取此次功能選項，則可以將屬於相同標記的物件全被選取，有關標記的使用方法將在後面章節中做說明。

❺ **具有相同材料的所有項目**功能選項：選取此次功能選項，則可以將同一物件中具有相同材料（材質）者給予同時選取。

❻ **反轉選取**功能選項：將場景中所有未選取物件給予選取，而已選取之物件則改為未選取。

2-1-2　套索選取工具

01　要選取**套索選取**工具，可以使用滑鼠左鍵點擊**選取**工具右側向下之三角形圖標，在出現的下拉式選單中即可選取**套索選取**工具，如圖 2-7 所示，此工具為 2022 版本新增工具。

圖 2-7　選取**套索選取**工具

02　請開啟第二章 Sample02.skp 檔案，這是由許多的小點心組合而成的 3D 模型，如圖 2-8 所示，以此做為**套索選取**工具之操作練習。

圖 2-8　開啟第二章 Sample02.skp 檔案

03　為更方便**套索選取**工具之執行，請將鏡頭改為俯視圖模式，執行此工具後於繪圖區移動游標，會有如 Photoshop 之套索工具操作，可將行經路徑圍上封閉的線段，如圖 2-9 所示。

套索圈
選範圍

圖 2-9　於游標移動處圈選出範圍

04 **套索選取**工具與**選取**工具最大區別，在於**選取**工具只能以矩形框圈選要選取的物件，而**套索選取**工具則可以圈選出任意區域，讓選取範圍更為靈活。

05 套索選取也有窗選及框選之別，當路徑為順時鐘方向時即為窗選，則全部物件包含在路徑內才會被選取，當路徑為逆時鐘方向時即為框選，則部分物件包含在路徑內就會被選取，此部分請讀者自行練習。

06 除了窗選與框選方式不同外，其他方面**套索選取**工具與**選取**工具的均具有相同的功能，如要去除所有選取，同樣在場景任一空白處按下滑鼠左鍵即可。

2-1-3　橡皮擦工具

　　橡皮擦工具不僅僅只是刪除線條的工具，在物件柔化方面具有相當重要功能，現說明其用法如下：

01 選擇**常用**工具面板中的**橡皮擦**工具按鈕，可以對線條做連續性刪除，但無法單獨去除面，而留下面的四邊；選取物件再按鍵盤上 Delete 鍵有著相同的功能且能單獨去除面，不過一次只能一個面或一條線去除，除非用**選取**工具的連選功能，選擇多個面或線再按 Delete 鍵一次刪除。

02 要刪除多個物體時，可以按住滑鼠左鍵並拖動游標掠過要一併刪除的線條，如果游標拖動速度太快，可能掠過的線條會跳過而不被刪除，此時需要減緩游標的移動速度。

03 當想要使用橡皮擦刪除一個面時，可以對面的一邊使用橡皮擦刪除，會刪除此條線並將面刪除，而留下三邊的線，如果要將面回復，只要在缺口處重畫線段即可。

04 請開啟第二章中 Sample03.skp 檔案，這是盆栽組合及左後方的立方體模型，在左前方的花盆中出現 很多不必要的結構線，如圖 2-10 所示。請使用**橡皮擦**工具同時按一下鍵盤上 Ctrl 鍵隨即放開，然後對著此物體的多餘線條擦拭，可以柔化物件的多餘線段。

圖 2-10 開啟第二章中 Sample02.skp 檔案

> 溫馨
> 提示
> 以往版本必需一直按住 Ctrl 鍵方可連續操作，在 2022 版本中只需要按一下 Ctrl 鍵隨放開即可連續施作，當想要結束此狀態時只要按下空白鍵即可終止操作。

05 使用**橡皮擦**工具同時按一下鍵盤上 Shift 鍵隨即放開，可以將游標擦拭的線段給予隱藏，如圖 2-11 所示，左圖為經柔化線段的效果，右圖為經隱藏線段的效果，兩者有明顯的不同。

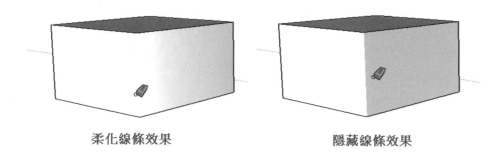

柔化線條效果　　　　　　　　隱藏線條效果

圖 2-11　橡皮擦柔化與隱藏線段其效果不同

06 如果想恢復隱藏線段的顯示，可以執行下拉式功能表→**編輯**→**取消隱藏**功能表單，在其次功能表單中選取→**最後的項目（上一次）**或是**全部**功能表單，即可將隱藏的物件顯示回來。

07 使用**橡皮擦**工具同時按下鍵盤上 Alt 鍵隨即放開，可以將原先柔化處理的線段給予不柔化，即將柔化不見的線條顯示回來。

08 使用滑鼠在盆栽容器上點三下以選取此全部盆栽容器模型，移游標到選取物件上，再按下滑鼠右鍵，在出現的右鍵功能表中選取**柔化 / 平滑邊緣**功能表單，如圖 2-12 所示。

圖 2-12　在右鍵功能表中選取**柔化/平滑邊緣**功能表單

09 當選取了**柔化 / 平滑邊緣**
功能表單後，可以立即打
開繪圖區右側預設面板區
中之**柔化邊線**預設面板，
如圖 2-13 所示，在此面
板中請勾選**平滑法線**及**柔
化其面**兩欄位，面板中調
整**法線之間的角度**滑桿可
以決定柔化的程度，至於
柔化的角度應視物件的需
要而為之。

圖 2-13　打開**柔化邊緣**面板以調整柔化角度

10 使用者也可以選取物件後，直接在右側之預設面板中柔化邊線標頭，以展開柔化
邊緣面板，其工序較為繁鎖，建議執行右鍵功能表方式較為快速些。

11 使用**選取**工具在立方體上點擊滑鼠左鍵三下，以選取全部的立方體，此時在柔化
邊緣面板中將法線之間的角度滑桿調整超過 90 度時，則模型的直角面也會被柔
化，如圖 2-14 所示，除非特殊需要應避免之。

圖 2-14　在柔化邊緣面板中將法線之間的角度滑桿調整超過 90 度

12 為回復此怪異現象，在立方體仍被選取狀態下，只要將角度滑桿調整不超過 90 度，即可恢復原來的直角面。

2-2 繪製直線及矩形工具

在 SketchUp 中使用繪圖及編輯工具，最便捷的方式莫過於使用工具面板中的工具，但在下拉式功能表中亦有諸多繪圖與編輯功能表單可資運用，如執行下拉式功能表→**繪圖**功能選項，可以顯示諸多繪圖功能表單，如執行下拉式功能表→**工具**功能選項，亦可顯示諸多編輯功能表單。

本書以直觀的操作模式做為繪圖基礎，因此操作上會以工具面板中之工具為主，右鍵功能表操作為輔，因此這些功能表單都是備而不用，希望讀者能有迎接新時代新操作方式的準備。

2-2-1 繪製直線工具

01 如果使用者在繪圖區有繪製圖形，請執行標準工具面板中的新增工具按鈕，此時可以清空繪圖區的圖形並回歸到自設的範本中。

02 請在**繪圖**工具面板中選取**直線**工具，此時游標變成一支鉛筆的圖標，而在狀態欄區系統會提示選取起點。

03 請在繪圖區中任意處按滑鼠左鍵一下，以定下畫直線的第一點，移動游標到另一點，這時注意右下角測量區，數字會隨滑鼠移動而變化，這是與第一點的相對長度，在適當地方按下第二點，線段繪製完成，系統會以終點為第一點，接著繼續畫下去，此時按 Esc 鍵或是空白鍵才能結束線段的繪製。

04 請再使用**直線**工具，在繪圖區中繪製數線段且使其中兩線段呈相交，此時 A 線段呈現完整的線段，而 B 線段因兩線兩交而出現斷點，如圖 2-15 所示。

圖 2-15　其中 A 線段呈現完整的線段而 B 線段因兩線相交而出現斷點

05 請在繪圖區中連續繪製任意長度且不同角度的數條直線，在圖形外部會顯示較粗的線是為輪廓線，較為細小的線則為內部線，讓使用者可以很容易分辨圖形的內外範圍。

06 如果讀者繪製的圖形沒有粗細之分，請執行下拉式功能表→**檢視→邊緣樣式→輪廓線**功能表單，使其呈勾選狀態即可，當操作熟稔後可能感覺粗線有礙圖形繪製，此時可考慮將其關閉，此時所有線段都會呈現細線。

07 請選取**直線**工具，在繪圖區任意地方按滑鼠左鍵一下，定下畫直線的第一點，此時任意移動游標，這時在測量區中會出現線段的目前長度，如圖 2-16 所示，此時為黑色的線段，它代表不和任一 X、Y、Z 軸向平行。

圖 2-16　在測量工具區中會出現線段的目前長度

08 在未定下畫直線第二點前，如果移動游標使和繪製線段和 X、Y、Z 軸相平行，即將繪製線段會由黑色轉為平行線段的軸向顏色，且游標旁會出現相關的提示。

09 在未按下第二點前，直接在鍵盤輸入 "500" 並按 〔Enter〕鍵確定，線段即可依指定的方向繪製長度 500 公分的直線，這時要按下 [ESC] 鍵或空白鍵，才能終止畫線的繼續執行。

10 使用**直線**工具，在定下畫直線的第一點後，移動游標依指定方向到另一點按滑鼠左鍵定下第二點，此時在鍵盤上輸入數值後按 〔Enter〕鍵確定，畫出的線段會自動改回要求距離的線段。

11 因此在定下第二點前輸入長度值，或是在定下第二點後輸入長度值，系統會自動依使用者需求而繪製圖形，這是 SketchUp 的特異功能，且每一種繪製工具都適用，這種繪圖工序的一致性，是直觀式操作的精髓。

12 想要繪製與 Y 軸平行的線段，請使用**直線**工具，在繪圖區中按滑鼠左鍵一下以定出畫直線第一點，當未定下第二點時，移動游標使線段呈綠色（即與 Y 軸平行），這時游標旁會出現**在綠色軸上**的提示。

13 如果在繪製線段時一時找不到紅色或綠色的線段，可以按鍵盤上的向右鍵，它會強制畫出的線段為紅色，按鍵盤上的向左鍵，它會強制畫出的線段為綠色，這是 SketchUp 的特異功能之一，在第一章中已做過這樣的說明。

14 想要繪製與 Z 軸平行的直立線段，對 2016 以前版本的初學者而言可能有其難度，現在只要在定下畫線的起點後，按下鍵盤上的向上鍵，即可限制畫線的軸向為 Z 軸向（亦即藍色線）。

15 第一章中曾言及，在使用**直線**工具時，當預定的線段與某一軸線同顏色，則此線段與該線段成平行線，此時再按住 〔Shift〕鍵不放，則整條預定要畫的線段會被鎖定在這個軸向上。

溫馨提示　依軸向畫線是 SketchUp 眾多功能之一，要熟悉並熟練，同時加上 〔Shift〕鍵可以限制軸向，這對場景較大時之平移動作有相當助益，後面章節會再有很多實例的練習。

2-2-2 直線的 SketchUp 推理系統功能

01 SketchUp 自動打開了 3 類點推論的捕捉方式，即終點（端點）捕捉、中點捕捉、交點捕捉。在繪製物件時，游標只要遇到這 3 類特殊的點，即會自動捕捉上去，如圖 2-17 所示。

圖 **2-17** SketchUp 點推論的捕捉方式

02 不僅如此，它還會對圓形及弧形物件的圓心做捕捉，如果一時找不到圓心或弧心點，只要移動游標在此等邊線之分段點上，即可自動顯示圓心並能立即捕捉到；如果在一個物件的面上會捕捉該面，使在其上繪製的圖形都會位於其面上，如圖 2-18 所示。

圖 **2-18** 可以對圓心及面進行自動捕捉

03 在場景中已有兩條相互垂直的直線，這時需要再增繪兩條相互垂直的直線，以完成矩形的 4 個邊且圍成一個面，移動第三條線使與軸向對齊，這時會發現畫面中出現與第一點間的淡化虛線出現，這就是線性推論的功能出現，如圖 2-19 所示，只要按下滑鼠左鍵，可產生與第一條等長的第三條線來。

圖 2-19 在 SketchUp 中線性推論的運用

04 前面一章中提到桃紅色軸向限制可以畫任意線段之平行線及垂直線功能,現將其在**畫線**工具使用情形詳為分述如下:

❶ 經繪製了 A、B 兩條任意方向線段(非 X、Y 軸向線)後,現想由圖示 1 點繪製與 A 線相互平行的線,此時可以移游標到 A 線上停留一下,移回游標後可以找出一條桃紅色軸的參考線,而 A 線段也會呈桃紅色,此時 C 線段即為與 A 線相互平行的線,如圖 2-20 所示。

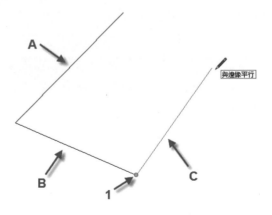

圖 2-20 代表 C 線段與 A 線段平行

❷ 對初學者而言想要拉出 C 線之桃紅色線段有點強人所難,不過此時只要游標從 A 線段移回後,按鍵盤上的向下鍵即可強制拉出一條桃紅色線段供繪製 A 線段的平行線。

❸ 當畫完 A、B 線段後（不平行於軸向的線段），想要由圖示 1 點畫一條與 A 線段相互垂直的線段，當游標移至 A 線投上，再按鍵盤上的向下鍵，可以強制拉出一條桃紅色線，惟此線為與 A 段平行的線段，如果再按一次鍵盤上的向下鍵時，則會改成垂直於 A 線段之垂直桃紅線段，如圖 2-21 所示。

第一次按向下鍵　　　　　　　　　第二次按向下鍵

圖 2-21　連續按下向下鍵可以依序拉出平行軸向、垂直軸向線

溫馨 提示	剛執行桃紅色限制軸向功能時，可能一時間無法順手，這是因為系統無法判使用者究竟要使用平行或垂直功能，因此當繪製的線段並非需要時，再重複按下鍵盤上向下鍵，系統會以此兩功能做循環顯示以供執行。

❹ 現想要從畫線段的延伸線，只要在線段的端點上定畫線的第一點後，按下鍵盤上向下鍵，會顯示垂直於此線段的桃紅色線投，當再按下向下鍵，則會顯示由端點延伸此線段的桃紅色軸向線段。

2-2-3　繪製矩形工具

繪圖工具面板中的**矩形**工具，為透過游標定位兩個對角點，來繪製規則的平面矩形，此版本更賦予矩形平面鎖定功能，這是 SketchUp 2022 版本對**矩形**工具的重大提昇，以下對**矩形**工具操作提出詳細說明。

01 請選取**矩形**工具按鈕，此時游標變成一支矩形帶有鉛筆的圖標，於繪圖區中任意點按下滑鼠左鍵以定下畫矩形的第一角點，此時可以不放開滑鼠直接拉出對角線，於滿意的矩形大小後再放開滑鼠，即可繪製出一矩形。

02 在定下畫矩形的第一角點後，於放開滑鼠左鍵也可以拉出對角線，至滿意的矩形大小後再按滑鼠左鍵一下，同樣可以繪製出矩形，且繪製的矩形會自動成面。

03 當使用**矩形**工具，由第一角點拉出第二角點，在兩角點間有一虛線，並於游標處顯示黃金比例提示，表示繪製出的矩形具有黃金比例，亦即長、寬的比值為 1.618 比 1；如果游標處顯示正方形提示，則可繪製出正方形，如圖 2-22 所示。當出現此兩種提示時同時按住 Shift 鍵即可維持此種比例做放大縮小圖形繪製。

黃金比例　　　　　　　　　　　正方形

圖 **2-22**　可分別繪製出黃金比例與正方形的矩形

04 使用**矩形**工具，拉出對角線後，測量區會出現矩形的長、寬值，和**直線**工具一樣，於定下第二點前或後均可定出想要的距離，例如本例在鍵盤上輸入 **400,300** 並按下 Enter 鍵以確認，即可繪製 400×300 公分的矩形，如圖 2-23 所示。

05 如果尺寸不符需求，在未按下 Enter 鍵前，可按 Backspace 鍵消除再重行輸入長、寬的數值即可，在長、寬值中間必需以逗點隔開，並且在輸入長寬值後不要輸入單位。

圖 **2-23**　繪製 400×300 公分的矩形

溫馨提示	當在 X、Y 或 X、Z 軸向繪製矩形，**測量**工具面板第一組數字會是 X 軸向的距離，第二組數字才會是 Y 或 Z 的軸向距離；當在 Z、Y 軸向繪製矩形時，第一組數字會是 Z 軸的距離，第二組數字才是 Y 軸的距離。

06 當選取**矩形**工具後同時按鍵盤上 Ctrl 鍵，此時繪製的矩形會以矩形的中心點做為畫矩形的第一角點，亦即以矩形的中心點繪製矩形。

07 請開啟第二章 Sample04.skp 檔案，這是一個不規則的體塊，以做為矩形平面軸向鎖定之練習。

08 選取**矩形**工具後，立即按一下鍵盤上向左鍵，此時游標會呈現綠色矩形圖標，移動到物體的任一點上定下矩形的第一點，即可拉出 Y 軸向的直立矩形面，如圖 2-24 所示。

圖 2-24　繪製 Y 軸向的直立矩形面

09 同樣在選取**矩形**工具後，接著按下向右鍵或向上鍵，即可方面繪製 X 或 Z 軸向之矩形面，其操作方法相同請讀者自行練習。

10 選取**矩形**工具，移動游標至體塊的斜面上，立即按下鍵盤上的向下鍵，此斜面四邊線變成桃紅色，且游標也變成桃紅色矩形圖標，此時移動游標定下畫矩形的第一角點，再拉出對角線以繪製矩形，此時形成的矩形面與原體塊斜面為相互平行，如圖 2-25 所示。

圖 2-25　繪製與原體塊斜面為相互平行的矩形面

2-2-4 旋轉矩形工具

旋轉矩形工具為 SketchUp 2015 以後版本所新增加的繪圖工具，它能在任意角度上繪製離軸的矩形，使用者可以簡單的把它當做是一個三點矩形的工具，以定出三點來定義矩形的大小，在 SketchUp 2018 版本後更對其進行優化，使其更加容易操作執行，現對其操作方法說明如下：

01 請選取**旋轉矩形**工具按鈕，此時游標變成一支藍色軸向量角器的圖標，移動游標，當與 X、Y 軸向相同時，只要在輸入距離值（此處假設為 Y 軸向 600 公分），如圖 2-26 所示。

圖 2-26　向 Y 軸直接定 600 公分的長度

02 當按下 Enter 鍵定下 600 公分深度後，在測量面板中有兩組數字，前段數字表示目前圖形的高度，後段數字代表夾角的角度，如圖 2-27 所示。

圖 2-27　前段數字代表高度後段數字代表夾角的角度

03 當在鍵盤輸入 "1000,75" 數值再按下 `Enter` 鍵確定後，即可在繪製（600×1000）公分大小的矩形，而且它與地面呈 75 度的夾角（使用量角器量取），如圖 2-28 所示。

圖 2-28　快速繪製旋專角度之矩形

04 此工具在之前版的操作中相當繁瑣，如果已有操作經驗者，應特別注意，在以前測量工具區中有兩組數字，前一組為角度，另一組則為矩形的邊長，與現行之操作完全呈相反狀況。

05 使用**旋轉矩形**工具，當在定出地面基準線時，如果是黑色軸向線段，則代表它其並不平行於 X、Y 軸向，其後續繪製的方法與前面的方法完全相同，請讀者自行練習。

2-3　繪製圓形及多邊形工具

2-3-1　繪製圓形工具

圓形做為一個幾何體，在 CAD 及 3D 繪圖軟體出現的頻率都很高，是一項重要的構圖要素，此版本更賦予圓形平面鎖定功能，這是 SketchUp 2022 版本對**圓形**工具的重大提昇，以下對**圓形**工具操作提出詳細說明。

01 在**繪圖**工具面板中選取**圓形**工具，此時游標變成一支圓中帶鉛筆的圖標，在繪圖區中任意處按滑鼠左鍵，可以定下圓心位置，此時移動游標可以決定半徑的大小，按下第二點即可產生一個圓，在測量工具區中會顯示半徑的值。

02 在繪製圓形時圖面會顯示各種不同的訊息，當拉出半徑時顯示的半徑線為紅色時表示其與 X 軸同一軸向，如為綠色表示與 Y 軸同一軸向，如果拉出的圓為藍色表示與 Z 軸同一軸向。

03 使用**圓形**工具，在定下圓心後可以拉出一條半徑線，於第二次按下滑鼠左鍵前或後，於鍵盤上輸入半徑值，均可準確畫出想要的圓。

04 在 SketchUp 所繪製的圓，其實是由多邊形所組成的，在圖形較小時看不出來，但圖形一經放大或是畫一大圓，就會很明確的顯現出，所以在 SketchUp 中繪製圓形，可同時調整圓的片段數，即正多邊形的邊數（系統內定為 24 段），其設定片段數的方法如下：

❶ 選取**圓形**工具，在未定圓心前，或在游標定圓心後，確定半徑數值前，在**測量**工具面板中輸入 " **邊數值 +s**"，例如想要圓是 30 個片段數，只要輸入 "30s" 按 Enter 鍵後再輸入半徑值，即可完成 30 個片段數圓的繪製。

> **溫馨提示**
> 英文字放置在數字後或數字前均可，惟英文字在 SketchUp 中常代表工具的快捷鍵，如果將英文字放置在數字前容易產生執行繪圖或編輯功能的執行，因此建議養成習慣將數字前擺其後再加上英文字較為妥適。

❷ 在定下圓心及圓半徑值以完成畫圓形，接著在鍵盤上輸入 " 邊數值 +s"，亦可立即改變圓的片段數。

❸ 事後想更改圓形的片投數，可以使用**選取**工具選取要更改的圓形邊線，執行繪圖區右側預設面板中之**實體資訊**標頭，在打開的**實體資訊**面板中，其區段欄位即為圓的片段數，如圖 2-29 所示。

圖 2-29　打開**實體資訊**面板以設定圓分段數

❹ 當執行**畫圓**工具，在定半徑前或定半徑後，立即按住鍵盤上 Ctrl 鍵，同時按數字鍵盤上 ⊞ 鍵可以依序增加分段數，如按按數字鍵盤上 ⊟ 鍵可以依序減少分段數，此為 SketchUp 2016 版以後新增功能。

05 選取圓的邊線它是一整體，如果想將每一片段數分離，可以在選取圓形邊線後，執行右鍵功能表→**分解曲線**功能表單，即可單獨選取其中一片段的直線，如圖 2-30 所示。

圖 2-30　執行**分解曲線**功能表單可以將圓形邊線各別分離

06 在 SketchUp 2022 版本中畫好圓已很容易找到圓心，使用者也可以移動游標到圓邊線的分段點上，系統會立刻以虛線連結到圓心上，如果圓經執行**分解曲線**功能表單後即不再具有圓的屬性。

溫馨提示	在 2022 版本中想要標註出圓或弧線的中心點，可以先選取此等線段，然後執行右鍵功能表**→尋找中心**功能表單，即可製作出此等線段之圓心標註點，而要取消標註點可以執行下拉式功能表**→編輯→刪除輔助線**功能表單即可。

07 圓之軸向鎖定功能與**矩形**工具相同，此處不再重複示範，讀者依前面小節矩形的示範說明，請自行操作練習之。

2-3-2 繪製多邊形工具

在 SketchUp 中，可建立 3 至 100 個邊的多邊形，前面介紹過圓形是一個正多邊形所組成，所以這兩種圖形畫法幾乎是一致的，其操作方法說明如下。

01 請選取**繪圖**工具面板上**多邊形**工具按鈕，此時游標變成一支多邊形帶鉛筆的圖標，在繪圖區任意點按滑鼠左鍵一下，以定下多邊形中心點。

02 如果想繪製 5 邊形，可在定下多邊形中心點後，馬上利用鍵盤輸入（5s）按 Enter 鍵確定，這時游標變成一支 5 邊形帶鉛筆的圖標，或是在定下多邊形半徑距離值後，接著在鍵盤輸入 " 數字＋S" 亦可將畫好的多邊形改成想要邊數的多邊形。

03 當定下圓心後移動游標，此時圖形中心點至游標之間會產生一條與軸向相同顏色線段，這是多邊形半徑，同時右下角**測量**工具面板會出現半徑數值，同**畫線**工具一樣手法，可用鍵盤直接輸入精確的半徑數值畫出想要的多邊形來。

04 繪製多邊形時在以往版本中只能繪製外接於圓之多邊形，在 SketchUp2015 版本以後也可設定為內接於圓方式繪製多邊形，其方法為按鍵盤上 Ctrl 鍵做為兩者切換，如圖 2-31 所示。

外接於圓　　　　　　　　　內接於圓

圖 2-31　　在 SketchUp 2022 版本中已可選擇外接或內接於圓繪製多邊形

05 在繪製多邊形完成後，如想改變多邊形邊數，如同圓形一樣，可在**實體資訊**預設面板區段欄位中輕易更改多邊形的邊數，亦可執行右鍵功能表中的**分解曲線**功能表單，將多邊形邊線分解。

06 當執行**畫多邊形**工具時，在定半徑前或定半徑後，立即按住鍵盤上 Ctrl 鍵，同時按數字鍵盤上 + 鍵可以依序增加多邊形邊數，如按按數字鍵盤上一鍵可以依序減少多邊形邊數，此為 SketchUp 2016 版以後新增功能。

07 在繪圖區畫出相同半徑的多邊形和圓，在外形上兩者相差不多，但經由後面介紹的**推拉**工具將其推拉高，多邊形的直立面有邊界線會顯示出來，但圓形直立面卻沒有邊界線，當將多邊形的邊線給予柔化，則兩者幾乎相同，如圖 2-32 所示。

圖 2-32　　多邊形經柔化後兩者差異性變小

2-4 繪製圓弧、手繪曲線工具

2-4-1 繪製圓弧工具

在 SketchUp 2022 版本中畫圓弧的工具比起 SketchUp 8 版本增加 3 個，以供不同需要時繪製圓弧線，如圖 2-33 所示，由左至右分別為圓弧、兩點圓弧、三點圓弧、圓形圖，現分別說明其操作方法如下：

圖 2-33　在 SketchUp 2022 版本中之**圓弧**工具面板

01 請選取**圓弧**工具按鈕，此工具為 SketchUp2014 版本以後新增，在工作區中定下第 1 點做為畫弧的軸心，拉出角度與半徑值以定下第 2 點做為畫弧的起點，再定出圓弧的角度，即可繪製出一條圓弧線，如圖 2-34 所示。

角度

1

2

圖 2-34　利用**圓弧**工具繪製出一條圓弧線

02 請選取兩點**圓弧**工具按鈕，在繪圖區中按滑鼠左鍵，定下圓弧的第一個點，移動游標，這時第一點至游標之間會產生一條與軸線相同顏色線段，這是弦長，至圓弧第二點未按滑鼠左鍵前，右下角**測量**工具面板會出現弦長數值，同**畫線**工具一樣，可用鍵盤直接輸入精確的弦長數值，按下 [Enter] 鍵後可確定弦長。

03 當確定弦長後，移動游標至要畫圓弧的方向，會在弦長線段的中點處拉出與軸向相同的弦高線，至弦高點再按滑鼠左鍵，同時右下角**測量**工具面板會出現弦高數值，同**畫線**工具一樣手法，可用鍵盤直接輸入精確的弦高數值即可畫出想要的圓弧，如圖 2-35 所示。

圖 2-35 使用兩點**圓弧**工具繪製出圓弧線

04 當在定弦高時，如果已達至半圓的位置時，游標旁會彈出半圓的提示，按下滑鼠左鍵即可畫出半圓弧。

05 請選取三點圓工具按鈕，此工具為 SketchUp2015 版本以後新增工具，在工作區中定下圓弧的 1、2、3 點，即可繪製出一條圓弧線，如圖 2-36 所示。

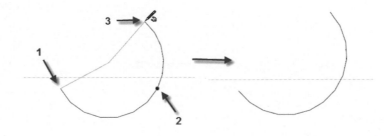

圖 2-36 使用**三點圓弧**工具繪製出一條圓弧線

06 請選取**圓形圖**工具按鈕，此工具為 SketchUp2014 版本以後新增，選取此工具後游標會變成量角器圖標，請先按滑鼠左鍵以定下中心點，再依次定下圖示 1、2 點，此兩點距離值即為半徑值，可在鍵盤上直接輸入，移動游標定出方向，然後輸入角度值，即可繪製一封閉的扇形面，如圖 2-37 所示，其中第 1、2 點的順時或逆時針方向旋轉，關係到扇形面的組成方向。

圖 2-37　定出半徑與旋轉角度值方式繪製扇形圓弧面

07 與畫圓定片段數的方法相同，畫弧線同時在鍵盤上輸入 " 數字＋s"，可以定出想要的片段數（系統內定為 12 分段數）。

08 當執行**畫弧線**工具後，立即按住鍵盤上 Ctrl 鍵，同時按數字鍵盤上 ⊞ 鍵可以依序增加分段數，如按按數字鍵盤上 ⊟ 鍵可以依序減少分段數，此為 SketchUp 2016 版新增功能。

09 在矩形的一角使用兩點**圓弧**工具畫圓弧線，當圓弧呈現桃紅色的正切狀態時，此時在定弧線第二點的位置上（圖示 1 點處）連續按滑鼠左鍵兩下，即可將矩形角做倒圓角處理，如果移動游標拉出弦高處（圖示 2 點處），按下滑鼠左鍵即可繪製出圓弧線而不做倒圓角處理，如圖 2-38 所示。

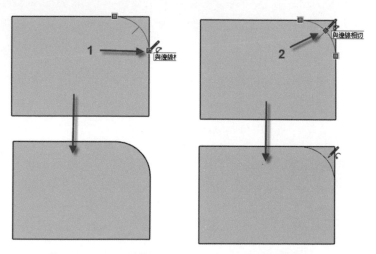

圖 2-38　利用兩點**圓弧**工具製作出矩形之倒圓角

10 請使用**兩點圖弧**工具，當畫好一圓弧線後想延續再畫圓弧線，此時按下鍵盤上
[Alt] 鍵，游標處會顯示**已鎖定至正切**之提示，其後接續繪製的圓弧線只需定出弦
長而不需再定弦高，而且繪製出的圓弧相當滑順，如圖 2-39 所示，當按下鍵盤上
[Alt] 鍵時可以解除正切鎖定，此功能為 2022 版本新增功能。

圖 2-39　在 2022 版本中新增弧線正切鎖定功能

2-4-2 手繪曲線工具

　　手繪曲線工具在 2022 版本功能有相當顯著的提昇，現繪製曲線實體將更加圓滑，
使用者可以建立有機的繪製線條，以擠壓出變化更自然的圓滑線，且更帶有軸向鎖定
功能，以下詳細說明其操作方法。

01 選取**繪圖**工具面板中**手畫曲線**工具按鈕，此時游標變成一支不規則曲線帶鉛筆的
圖標，在繪圖區中想要開始畫曲線的地方，按下滑鼠左鍵不放移動滑鼠，則在游
標移動的路徑上留下不規則的曲線，放開滑鼠則可完成不規則曲線的繪製工作。

02 當繪製完一條手繪曲線後，使用者可以發覺它比之前版本的曲線更加順暢圓滑，
如圖 2-40 所示，左圖為 2021 版本所繪製，右圖為 2022 版本所繪製的曲線。

圖 2-40　在 2021 與 2022 版本所繪製之手繪曲線

03 當滑鼠移回開始畫線的地方，形成一個封閉線時，SketchUp 會自動生成一個不規則的面。

04 手繪曲線與圓弧線一樣由許多的直線線段（分段數）組成，當繪製一條手繪曲線後立即按鍵上之 Ctrl 或 Alt 鍵，即可改變曲線分段數數量，當連續按下 Ctrl 鍵可連續減少分段數，當連續按下 Alt 鍵可連續增加分段數。

05 **手繪曲線**工具一般在室內設計應用上可以快速建立窗簾模型，在室外建築上可以建立等高線以產出丘陵地形。

06 在此版本中手繪曲線已具有軸向鎖定功能，使用者使用此工具，由圖示 A 圖面經由圖示 B、C 圖面時，會自動鎖定其軸向面並顯示其軸向顏色，當放開滑鼠按鍵，即可在此三面上同時繪製自由曲線，如圖 2 當使用**手繪曲線**工具在已知平面上繪製圖形，當與各軸向相同方向時會自動顯示各軸向的顏色，如在斜面上繪製曲線則顯示桃紅色軸向的顏色，如圖 2-41 所示 。

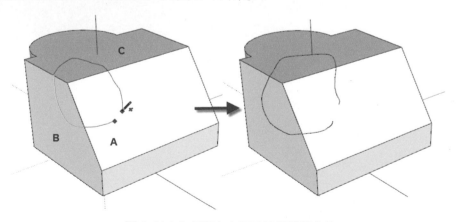

圖 2-41　在各面向上同時繪製手繪曲線

2-5 編輯工具面板之推/拉、移動工具

2-5-1 推/拉工具

SketchUp 為何特別，為何好用，就在推/拉工具上，這是它特有功能，在室內設計創建場景過程中，有百分之八、九十以上都是使用推/拉工具（往後簡稱**推拉**工具），下面分別說明其操作方法：

01 請使用**繪圖**工具面板中的**矩形**工具，在繪圖區任意位置上繪製 300×200 公分的矩形，矩形面會呈淡灰藍色，這是系統內定為反面的結果，如圖 2-42 所示。

圖 2-42　使用**矩形**工具繪製 300×200 公分的矩形

02 在操作此工具前，請利用滑鼠操控視圖的技巧，在繪圖區中按住滑鼠滾輪不放，移動滑鼠將視圖轉動成透視狀態，其目的是方便使用**推拉**工具操作。

03 選取**編輯**工具面板中的**推拉**工具，此時游標變成**推拉**工具圖像，**推拉**工具主要是對平面施作，移動游標到這個面上，面自動會被選取，按住滑鼠左鍵不放，往上移動游標則面會長高，如圖 2-43 所示。

圖 2-43　往上移動游標則面會長高

> **溫馨提示**
> 使用**推拉**工具時不用先選取面，它會自動鎖定游標所在的面，如果沒鎖定表示它被別的面鎖定了，請按快捷鍵之 [Ctrl] + [T] 鍵以放棄選取，此時移動游標到編輯的面，它就會自動被鎖定。

04 當游標向上移動時，會發現整
個面向上拉出高度，至滿意的
地方放開滑鼠即可產生一個立
方體的物件，現想要精確的物
體高度，接著在鍵盤上輸入
200，物體馬上會自動修正回要
求的高度，這種操作方法相當
直觀、方便，在 SketchUp 中很
多模型都是這樣方便建立起來
的，如圖 2-44 所示。

圖 **2-44** 由**推拉**工具推拉出 200 公分的高度

05 是否發覺立方體顏色也改變了，在推拉以產生立方體時，SketchUp 會立即將立方
體的外表修改為正面，正反面會對後續渲染軟體產生影響，有照片級透視圖渲染
需求者要特別注意，在後面章節會做更詳細的說明。

06 利用**推拉**工具鎖住面的功能，
當想推拉與右側的圓柱等高
時，使用**推拉**工具，移游標到
立方體的頂面上，頂面被選取，
然後移游標到右側圓柱的頂面
上，則立方體會自動長高到與
圓柱體的頂面具相同高度，如
圖 2-45 所示。

圖 **2-45** 移游標到圓柱頂端可以拉高立方體高度與之同高

07 請在標準工具面板中選取復原工具按鈕，回復到原來物體的高度，重複上面的推
拉動作，不過此時要同時按一下 [Ctrl] 鍵並立即放掉，其結果推拉出相同的高度，
惟在物體的高度上多出了一條四周的橫切線，如圖 2-46 所示；與上圖比較，因有
按了 [Ctrl] 鍵一下，變成有複製的功能，所以把立方體的面橫切成兩組，有時為達
編輯 3D 物件，這種方法相當快捷好用。

分割線

在表面上

圖 2-46　同時按 ⌈Ctrl⌋ 鍵一下使有了切割面的功能

08 當正面方向的面被分割成兩個面時，移動游標到體塊左側分割後上半部，按住滑鼠左鍵不放，向左推拉，會發現這個面向前生長，至滿意長度放開滑鼠即可，如圖 2-47 所示。

圖 2-47　使用**推拉**工具向左拉出立面體

09 使用**直線**工具，以體塊前方底線中點為畫線的第一點，往上繪製垂直線至頂面邊線上（藍色軸），即可在體塊前立面繪製一條垂直線，如圖 2-48 所示，這時前立面方向的面被分害成四個面。

在邊線上

圖 2-48　在體塊前立面繪製一條垂直線

10 使用**橡皮擦**工具將下段的垂直線刪除，再利用**推拉**工具，移動游標到下段面上，按住滑鼠左鍵不放向前推拉，會發現這個面向前生長，至滿意長度放開滑鼠左鍵即可，如圖 2-49 所示。

圖 2-49　在前立面由**推拉**工具拉出造型

11 在**繪圖**工具面板中選取**圓形**工具，在剛才推拉的面上畫上任意半徑值的圓，此時因在面上畫圓形，SketchUp 會發揮軸向鎖定功能，如圖 2-50 所示。

圖 2-50　選擇一個面畫上圓形

12 使用**推拉**工具，移動游標到新生成的圓形面，按住滑鼠左鍵不放，往立方體內部推拉，會發現這個圓形面向後凹陷下去，至滿意深度放開滑鼠即可，要精確，請接著在鍵盤上輸入數字後按 Enter 鍵以確定，如圖 2-51 所示。

圖 2-51　使用**推拉**工具將圓形面向內推拉

13 如果想將圓形面整個貫穿立方
體，只要在推拉時將游標移至內
側線上，利用鎖點功能移動到角
點上，即可將整個圓形面往後推
拉掉，如圖 2-52 所示。

參考點

圖 2-52 將整個圓形面往後推拉掉

14 請開啟第二章中 Sample05.skp 檔
案，這是一堵 L 形的牆面，其上
已預先繪製了 6 個矩形，如圖
2-53 所示，以做為**推拉**工具的後
續練習。

圖 2-53 開啟第二章中 Sample05.skp 檔案

15 使用**推拉**工具，將最左側的矩形面往後推拉掉成一窗洞，在還未變更推拉距離前，
移動游標至下一個矩形面上，以雙擊滑鼠左鍵兩下方式，以複製剛才的動作，如
此可以在其他的矩形面上一直複製相同深度的推拉動作，如圖 2-54 所示，這在製
作門窗時相當好用。

圖 2-54 使用按滑鼠左鍵兩下可以複製推拉動作

16 請開啟第二章中 Sample06skp
檔案，這是在一立方體頂面上
經過**偏移複製**工具處理，及在
內外兩矩形間畫對角線，如圖
2-55 所示。

圖 2-55　開啟第二章中 Sample06.skp 檔案

17 使用**推拉**工具，移游標到立方
體頂面之中間區域，面會被鎖
定請按一下鍵盤上 Alt 鍵隨
即放開，移動滑鼠往上推拉，
此時立即在鍵盤上輸人折疊高
度值，此時不僅此面向上推拉
其相鄰的凹面也會同時被推拉
折疊成斜面，如圖 2-56 所示。

圖 2-56　按住一下 Alt 鍵則此面與相鄰的
四面也會同時推拉

18 在 2022 版本中使用**推拉**工具做面之折疊動作，只要按一下鍵盤上 Alt 鍵隨即放
開，不用像以往版本要一按住才可，而且它從此可以自定高度，而不像以往版本
要利用參考點以定折疊高度。

2-5-2　移動工具

SketchUp 中對物件的移動和複製是通過同一個工具來完成的，但操作方法有些不一
樣，下面詳細說明其操作方法。

01 請打開第二章中之 Sample07.skp 檔案，這是一組洗臉檯 3d 模組，如圖 2-57 所
示，以做為**移動**工具之操作練習。

圖 2-57　開啟第二章中之 Sample07.skp 檔案

02 請先在場景中選取洗臉檯元件，在**編輯**工具面板中選取**移動**工具，此時游標變成**移動**工具圖像，移游標至洗臉檯元件想做為洗臉檯移動的基準點上按下滑鼠左鍵，可以定下移動的基準點；此版本之元件外圍角點亦可做為移動的基準點，如圖 2-58 所示，此為 SketchUp 2022 版本新增功能。

03 當選擇基準後按住游標左鍵不放，移動游標物件也會跟著移動，至滿意處放開滑鼠，即可移動物件到想要的地方；如果定下移動基準點後，放開滑鼠左鍵，把游標移動到滿意處再點擊滑鼠左鍵亦具相同效果。

圖 2-58　以元件外圍之頂點做為移動之基準點

04 和其他工具一樣，移動時在未定移動距離值之前後，都可以在鍵盤輸入距離值，可以很精確的尺寸移動物件，但首先必需把移動的方向定好。

05 要複製物件時，與**推拉**工具相同的動作，使用**移動**工具並在鍵盤上按一下 Ctrl 鍵，當游標旁出現（＋）號後即可放開 Ctrl 鍵，此時移動游標，即可執行移動複製的工作。

06 執行上面移動複製方法，當定出移動的距離值並按 Enter 鍵確定，再由鍵盤輸入要複製的倍數＋ X（大小寫均可），再按 Enter 鍵確定，在這裡如果要同時再複製 4 組洗臉檯時，於移動距離確定後，輸入 "4x"，即可多出 4 組洗臉檯的複製工作，如圖 2-59 所示。

圖 2-59 同時再複製出 4 組洗臉檯

07 使用前面的複製元件操作方法，惟按兩下鍵盤上 Ctrl 鍵，此時可以移動游標在任意位置重複按下滑鼠左鍵，可以在每一點擊處連續複製一組洗臉檯，如圖 2-60 所示，此功能為 2022 版本新增功能，這對隨處散布元件有相當助益。

圖 2-60 按兩下鍵盤上 Ctrl 鍵可以隨處散布相同元件

08 使用**移動**工具,選擇洗臉檯元件的基準點,同時按 ⌈Ctrl⌉ 鍵一下,移動游標至要複製方向的終點處再按滑鼠一下,或是在鍵盤上輸入移動最終處的距離值並按 ⌈Enter⌉ 鍵確定,再由鍵盤輸入 "/X",X 值即平均距離的分配數,按 ⌈Enter⌉ 鍵確定後,即可按 X 數平均距離分配物件;此處鍵盤輸入 "/4",即可在此等距離平均分配 4 組洗臉檯,如圖 2-61 所示。

圖 2-61 在一定距離間平均分配複製坐椅

09 創建一立方體,並使用**直線**工具在立方體頂面畫一中分線,先使用**選取**工具選取此中分線,再使用**移動**工具,將線段往上垂直移動(藍色軸向),可以建立如房屋的斜面,如圖 2-62 所示,如果無法找到藍色軸向,可以在移動前按鍵盤上的向上鍵。

圖 2-62 將頂面的中分線向上垂直移動可建立如房屋的斜面

10 建立一立方體,選取頂面的邊線或是選擇面,使用**移動**工具任意移動位置,即可以對立方體做變形處理。

11 請開啟第二章中 Sample08.skp 檔案,這是一立方體而其頂面經過偏移複製了小矩形,和 Sample06.skp 最大不同是未預先繪製對角線,使用**選取**工具,在小矩形面上點擊一下以單獨選取面,如圖 2-63 所示。

單選取面

圖 **2-63** 在立方體之頂面上選取小矩形面

12 使用**移動**工具並按一下鍵盤上 Alt 鍵隨即放開,將面往上垂直移動,此時可在鍵盤上輸入數值,以決定拉高的尺寸,則小矩形相鄰的面同時被拉高並產生折疊效果,如圖 2-64 所示,和**推拉**工具不同的是不用預先畫對角線。

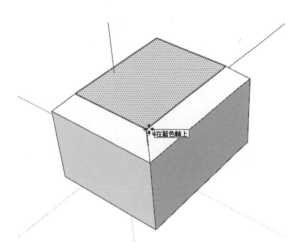

在藍色軸上

圖 **2-64** 小矩形與相鄰的面同時被拉高並產生折疊效果

温馨提示：要保持移動時的垂直性,可以將游標移至立方體的垂直邊線上,借著沿垂直線移動即能確保折疊面向上垂直移動,這是 SketchUp 的特異功能;另一種方法,在選取**移動**工具後即按鍵盤向上鍵,即可限制移動方向為垂直向上。

2-6 編輯工具面板之旋轉、路徑跟隨工具

2-6-1 旋轉工具

旋轉工具可以對單個物件或多個物件的集合進形旋轉，也可以對一個物件中的某一個部分進形自身旋轉，還可以在旋轉的過程中進行旋轉複製。

01 請開啟第二章中 Sample09.skp 檔案，這是一張餐椅元件模型，如圖 2-65 所示，以供做旋轉操作練習。

02 初學者執行**旋轉**工具時常會感覺不順暢，其實它有三個執行步驟，其一為定旋轉軸心，物件將以此軸心做旋轉；二為定出旋轉的基準線，此基準線的目的是以此線做為計算旋轉角度的起始線；三為執行旋轉，此時可以目測方式或直接輸入角度值做旋轉。

圖 2-65 開啟第二章中 Sample09.skp 檔案

03 使用**選取**工具選取餐椅元件，在**編輯**工具面板中選取**旋轉**工具，此時游標變成一個量角器圖標，並會隨著軸向的不同而變換顏色，本處做 Z 軸的旋轉，因此先按下鍵盤上向上鍵以維持藍色的量角器圖標。

04 移動游標至元件一角上並請按下向上鍵以維持 Z 軸旋轉，在其上任一點按滑鼠左鍵一下，以做為旋轉的軸心，移動游標可以拉出一條虛線，再按下滑鼠左鍵以定出基準線，此時移動游標時會出現旋轉角度線，元件也會跟著旋轉，至滿意角度再下滑鼠左鍵（或在鍵盤上輸入角度值），即可將元件做自身旋轉，如圖 2-66 所示。

圖 2-66　將元件做自身旋轉角度

有關 SketchUp 2022 版新增加元件外圍之灰色點，以做為操作之基準點，在**旋轉**工具上亦有如是功能，其操作方法與**移動**工具同。

05 請回復元件到未旋轉狀態，剛才以軸心置於物件上做自身旋轉，現製作以元件外的點做為軸心旋轉；先選取元件，使用**旋轉**工具，在元件前方按下滑鼠左鍵以定下軸心，此時按一下 Ctrl 鍵（不用一直按著），游標處會出現 " ＋ " 號表示執行複製，移動游標會出現一條虛線，至元件處（或場景任何一點皆可）按下滑鼠左鍵，可以定出旋轉的基準線，如圖 2-67 所示。

圖 2-67　使用**旋轉**工具定出軸心及基準線

06 當定出基準線後，移動游標時會複製出一組元件，並以軸心做旋轉，立即在鍵盤上輸入 45，並按下 [Enter] 鍵確定，即可以軸心、基準線在 45 度角上再複製一組元件，如圖 2-68 所示。

圖 **2-68** 在 45 度角上再旋轉複製一組元件

07 在旋轉角度確定後，立即在鍵盤上輸入倍數值＋X（大小寫均可），再按 [Enter] 鍵確定，即可數倍旋轉複製物件，例如在上例中，在旋轉角度後，立即在鍵盤上輸入 45，並按下 [Enter] 鍵確定，並隨後在鍵盤上再輸入 "3x" 並按下 [Enter] 鍵，即可以每 45 度角旋轉複製 3 組元件，如圖 2-69 所示。

圖 **2-69** 以 45 度旋轉並複製 3 組元件

08 於上例中，在鍵盤上輸入 360 並按下 ⌨Enter 鍵確定最後的旋轉角度後，立即在鍵盤上再輸入 "/8" 並按下（⌨Enter）鍵，即可將元件旋轉一圈，然後將最後一張重複坐椅刪除，即可在一圓周內平均分配旋轉複製 8 組元件，如圖 2-70 所示。

圖 2-70 在一圓周內平均分配旋轉複製 8 組元件

2-6-2 路徑跟隨工具

路徑跟隨工具就是一個剖面沿著一個指定路線進行拉伸的建模方式，和 3ds max 中的 loft（放樣）命令有些類似，是一種傳統的從二維到三維的建模工具。

01 使用**路徑跟隨**工具有兩項先決條件，其一就是必需有剖面和路徑，且兩者相互間垂直，其二就是必需在同一空間中，亦即必需在同一元件或群組內，或是全在元件或群組外。

02 請開啟第二章中 Sample10.skp 檔案，這是一個圓形面及一條曲線（兩圓弧形線連接）的場景，圓形可做為**路徑跟隨**工具的剖面，曲線可以做為**路徑跟隨**工具的路徑，如圖 2-71 所示。

圖 2-71 開啟第二章中 Sample09.skp 檔案

03 當使用者第一次操作**路徑跟隨**工具時，會有點不太順手，請記住它的操作步驟：第一步驟先選取路徑，第二步驟選取**路徑跟隨**工具，第三步驟移動游標去點擊剖面。

04 請使用**選取**工具，選取全部的曲線做為路徑，在編輯面板中選取**路徑跟隨**工具，移游標至圓形面上（做為剖面），當於面上按下滑鼠左鍵，即可創建圓管模形，如圖 2-72 所示。

圖 2-72 利用**路徑跟隨**工具創建圓管造型

05 在繪圖區中使用矩形及**推拉**工具，創建任意尺寸的立方體，再使用**兩點圓弧**工具，在立方體側立面繪製圓弧線，此圓弧線不能超出此立面，如圖 2-73 所示，黃色區域的面將做為路徑跟隨的剖面

圖 2-73 在立面畫弧形線並以黃色區域做為剖面

06 現先選取路徑，使用**選取**工具，移動游標至立方體的頂面上，按滑鼠左鍵在面上點擊兩下以選取面和四邊線，再按住 Shift 鍵在面上點擊一下，以去除面的選取而只剩下選取四邊，以做為路徑跟隨之路徑。

07 選取**路徑跟隨**工具,移游標至黃色的面上按下滑鼠左鍵,即可將頂面的四周做倒圓角處理,如圖 2-74 所示,此部分一般運用在做軟包墊時使用。

圖 2-74 將頂面的四周做倒角處理

08 如果只選擇頂面而不選擇其四邊,亦可利用此面做為路徑而產生相同的效果,然為使初學者能依據固定的法則操作,還是建議以上一次的操作方法(依據路徑)為佳。

09 另外一種施作方法不用先選擇路徑,直接使用**路徑跟隨**工具,移游標至黃色區域,同時按住 [Alt] 鍵,按住滑鼠左鍵不放,移動游標至立方體的頂面上,先放開 [Alt] 鍵再放開滑鼠左鍵,也同樣可以將頂面的四周做倒角處理,因此建議初學者使用前面的方法較容易理解。

10 請開啟第二章中 Sample11.skp 檔案,這是一個瓷花瓶之剖面,如圖 2-75 所示,以此做為創建花瓶模型的示範。

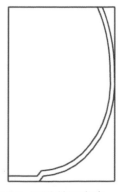

圖 2-75 開啟第二章中 Sample11.skp 檔案

11 使用**畫圓**工具，以原點為圓心畫半徑
值為 16 公分的圓，再使用**移動**工具，
將瓷花瓶剖面圖示 1 點移動圓之圓心
上，並使剖面對齊到 X 軸向上，如
圖 2-76 所示。

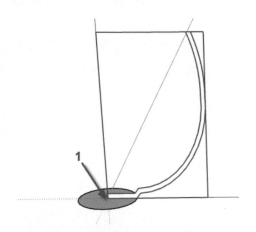

圖 **2-76** 將瓷花瓶剖面移動到到 X 軸
向上之圖示 1 點上

12 選取花瓶剖面，執行右鍵功能表→**分
解**功能表單，將元件先行分解，接著
選取圓周線段，再選取**路徑跟隨**工具，
移游標至花瓶剖面上點擊滑鼠左鍵，
即可創建瓷花瓶 3D 模型，如圖 2-77
所示。

圖 **2-77** 創建瓷花瓶 3D 模型

13 選取全部的花瓶，執行右鍵功能表→
柔化 / 平滑邊線功能表單，將模型給
予柔化處理，再賦予花瓶材質並匯入
花卉等物件，整體花瓶 3D 模型製作
完成，如圖 2-78 所示，有關材質之
賦予方法將在第三章中再詳為說明。

圖 **2-78** 整體瓷花瓶 3D 模型製作完成

14 現利用**路徑跟隨**工具製作圓球體,使用**畫圓**工具在平面上繪製一圓,再使用**畫線**工具,由此圓心往上繪製任一長度之垂直參考線,如圖 2-79 所示。

圖 2-79　由圓心往上繪製垂直的參考線

15 使用**畫圓**工具,在垂直參考線上畫上直立之圓面,可以依第一章介紹的方向鍵的軸向限定功能,此時只要按下向右鍵或向左鍵,即可繪製出 X 軸向或 Y 軸向的立面圓,如圖 2-80 所示。

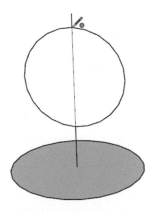

圖 2-80　在垂直參考線上畫出 X 軸向或 Y 軸向的立面圓

16 先將垂直參考線刪除,選取平面圓之圓周以做路徑,接著選取**路徑跟隨**工具,移游標到立面圓上按滑鼠選左鍵下,即可製作出一圓球 3D 模型,如圖 2-81 所示。

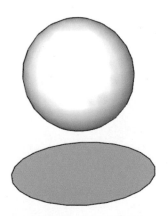

圖 2-81 利用**路徑跟隨**工具創建圓球 3D 模型

17 先刪除底下的平面圓，選取圓球表面，賦予圓球材質，即可將完成圓球的製作，如圖 2-82 示。

圖 **2-82** 製作完成的圓球

18 請開啟第二章中 Sample12.skp 檔案，這是一個掛畫邊框剖面（綠色部分）及一 130×152 公分直立矩形組合，如圖 2-83 示，以此做為創建掛畫模型的示範。

掛畫框剖面

圖 **2-83** 開啟第二章中 Sample12.skp 檔案

19 請使用**選取**工具，先選取直立面矩形之四邊線段，再選取**路徑跟隨**工具，移游標至掛畫框剖面上點擊滑鼠左鍵，即可創建掛畫之 3D 模型，如圖 2-84 所示。

圖 **2-84** 快速創建掛畫 3D 模型

20 使用**顏料桶**工具，將畫框賦予木紋材質，再將中間直立矩形面賦予一張國畫之紋理貼圖，整體掛畫 3D 模型製作完成，如圖 2-85 所示。

圖 2-85　完成掛畫 3D 模型並賦予材質

21 請開啟第二章中 Sample13.skp 檔案，這是一座吧檯的剖面及兩條各為 350 及 218 公分的相互垂直的線段，如圖 2-86 示，以此做為創建整體吧檯模型的示範。

圖 2-86　開啟第二章中 Sample13.skp 檔案

22 請使用**選取**工具，先選取相互垂直兩線段，再選取**路徑跟隨**工具，移游標至吧檯剖面上點擊滑鼠左鍵，即可創建吧檯之 3D 模型，如圖 2-87 所示。

圖 2-87　快速創建吧檯 3D 模型

23 使用**顏料桶**工具，將吧檯各面賦予不同的材質，整體吧檯 3D 模型製作完成，如圖 2-88 所示。

圖 2-88　整體吧檯 3D 模型製作完成

2-7 編輯工具面板之比例、偏移工具

2-7-1 比例工具

　使用比例工具可以對物件進行放大與縮小，縮放可以是 X、Y、Z 等 3 個軸向同時進行的等比縮放，也可以鎖定任意一個軸向或兩個軸向的非等比縮放，現對三維物件縮放的操作説明如下：

01 如同**旋轉**工具一樣，如未先選擇物件，比例工具會無法使用。請開啟第二章中 Sample14.skp 檔案，這是一座嬰兒床之 3D 模型，如圖 2-89 所示。

圖 2-89　開啟第二章中 Sample14.skp 檔案

02 使用**選取**工具選取全部的物件，在**編輯**工具面板中選取**比例**工具按鈕，此時游標變成一個比例工具圖標，而選取的物件會被縮放格柵所圍繞，如圖 2-90 所示，如未出現格柵表示未選取物件。

圖 2-90　選取的物件會被縮放格柵所圍繞

03 將游標移動到對角點處，此時游標處會出現提示「等比例繞對角點縮放」，表示此時以對角點為基準點，由縮放點同時對 X、Y、Z 軸 3 個軸向進行等比縮放，如圖 2-91 所示。

圖 2-91 以對角點為基準點由縮放點同時對 3 個軸向進行等比縮放

04 單擊滑鼠左鍵不放，在繪圖區移動游標，會有一條虛線表示的基準線，移游標靠近對角點則為縮小，遠離對角點則為放大，當物件縮放到需要的大小時放開滑鼠左鍵，即可完成操作。

05 縮放時根據需要，可利用鍵盤輸入縮放百分比數值，再按 Enter 鍵確定，以達到精確縮放目的。數值小於 1 者為縮小，數值大於 1 者表示放大。

06 將游標移動到綠色軸上端的中點上，此時游標處會出現提示「紅色、藍色比例繞對角點縮放」，表明此時以對角點為基準點，由縮放點同時對 X、Z 軸等 2 個軸向進行非等比縮放。

07 將游標移動到藍色軸的頂面中點上，此時游標處會出現提示「沿藍軸縮放比例繞對角點縮放」，表明此時以對角點為基準點，由縮放點只對 Z 軸進行非等比縮放，如圖 2-92 所示，其它軸向之縮放請讀者自行練習。

圖 2-92　由縮放點只對 Z 軸進行非等比縮放

08 在操作縮放時，如果按一下鍵盤 Ctrl 鍵隨即放開，則基準點會由相對點改成物件的中心點進行縮放，並且功能帶有連續性除非再按一次 Ctrl 鍵，才能回復到對角點為基準點，此為 2022 版新改功能。

09 在操作縮放時，如果按一下鍵盤 Shift 鍵隨即放開，則會將非等比縮放模式改為等比縮放模式，並且此功能亦帶有連續性除非再按一次 Shift 鍵，才能回復到非等比縮放模式，此為 2022 版新改功能。

10 如果同時按 Ctrl 鍵＋ Shift 鍵隨即放開，則會將非等比縮放模式改為等比縮放模式，並且基準點會由相對點改成物件的中心點進行縮放，同樣功能帶有連續性除非再各按一次此兩鍵，才會回到原預設狀態。

11 使用非等比縮放方式，將物件由一邊推向另一端，並輸入縮放比例為 "-1"，可以產生物件的鏡像作用。

2-7-2 偏移工具

偏移工具（亦可稱為**偏移複製**工具）可以將同一平面中的線段或面沿著一個方向偏移相同的距離，並複製出一個新的物件。偏移的對象可以是面、相鄰兩條線、相接的線段、圓弧、圓或多邊形。

在 SketchUp 2022 版本中提昇**偏移**工具為 2.0 版，它智慧型的表現絕對沒有以前版本所表現的線條錯亂情形，現將智慧型偏移工具操作方法詳述如下：

01 在繪圖區中繪製 500×500×300 公分的立方體，於**編輯**工具面板中選取**偏移**工具（亦可稱為**偏移複製**工具）按鈕，此時游標變成一個**偏移**工具圖標，移動游標到想要操作的面上，面會自動被鎖定，這時游標旁會出現提示文字（在邊緣上）。

02 按住滑鼠左鍵不放，往內拉表示縮小偏移複製，往外拉表示放大偏移複製，放開滑鼠即可完成偏移複製，在原來的面上做分割另產生一個面，如圖 2-93 所示，左圖為向內偏移複製，右圖為向外偏移複製。

圖 **2-93** 向內或向外偏移複製一個矩形

03 放開滑鼠後，可利用鍵盤輸入偏移值，再按 Enter 鍵確定，可以達到精確偏移複製的目的。

04 正多邊形和圓的偏移複製和上面的操作方法相同，請讀者自行練習。

05 偏移線段時必需兩段以上相鄰的線段才可使用**偏移複製**工具，此時系統沒有鎖定功能，因此執行此工具時，必先使用**選取**工具選取要偏移複製的線段，如果是面的偏移複製，系統會自動鎖定面。

06 請開啟第二章 Sample15.skp，這是一堵 12 公分厚的磚牆，中間留有一 90 公分寬 210 公分高的門位置，如圖 2-94 所示。

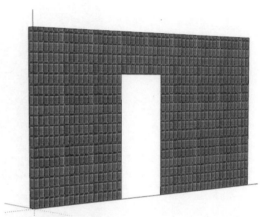

圖 2-94 開啟書附下載檔案第二章 Sample14.skp 檔案

07 利用**選取**工具，先選擇門的 3 邊線（底邊線除外），選取**偏移複製**工具，移游標到門的面上，按住游標左鍵不放，往內偏移複製，立即在鍵盤上輸入 4，即可快速製作出 4 公分寬的門框，如圖 2-95 所示。

> **溫馨提示**
>
> 要對數條線段（內包含圓弧線在內）做偏移複製，必需這些線段是相鄰且不得有中斷情形，否則無法執行偏移複製工作。

圖 2-95 快速製作出 4 公分的門框

08 使用**推拉**工具，將中間矩形面往內推拉 8 公分，將 4 公分的門框往前推拉 2 公分，門結構大致完成，將門扇及門框賦予木紋材質，再匯入門把安裝於門上，整體門製作完成，如圖 2-96 所示。

圖 **2-96** 房門元件經製作完成

09 要做圓弧線的偏移複製，其操作方法與線的偏移操作方法大致相同，惟圓弧線不用先選取，只要游標靠近圓弧線即可自動選取。

10 **偏移複製**與**推拉**工具都可用「按滑鼠兩次」以複製執行的動作，這是相當重要的功能，只要保持原選工具或重新選回這工具，系統會保留原來的參數值，這時只要按滑鼠左鍵兩次，就可重複執行相同參數的命令。

03

Chapter

材質與輔助設計工具
之運用

經由前面一章繪圖與編輯工具的練習，對於 SketchUp 快速創建 3D 模型應有了深度的了解，更能理解它頗符合建築及室內設計創建 3D 場景之設計原則。

SketchUp 本身無渲染系統，如果想由它創建場景然後直接出圖，在場景中必需靠**材質貼圖**來吸引人們目光，而且為表現其真實感幾乎都會把陰影打開，惟如此將增加系統的負擔，因此一般均在出圖時才使用到陰影功能，確記在創建模型過程中記得要把其關閉。至於如何在複雜龐大的物件中，貼出擬真的透視圖場景，如果不靠延伸程式幫忙，則需要一些操作技巧；本章中將詳述一般貼圖技巧，更對不規則模型面如何貼出擬真的表面紋理，將藉由作者使用 SketchUp 多年實戰經驗，將以特殊的方法教導使用者如何完成困難的材質貼圖。

有設計經驗者都了解，設計創意的具體構思是從空間中合理分割而來，在早期手繪年代，設計師每人手持一把比例尺，依空間縮小比例而在紙上恣意揮灑創意，如今 SketchUp 靠著**捲尺**工具，以原尺寸在空間中預為分割與標記，它是 SketchUp 特有的智能工具之一，不僅可以量取點與點間距離，也可以做空間規劃的輔助線、輔助點，更能從事於比例縮放功能於一身，這是其它軟體所無法比擬的工具；另外對 SketchUp 強大輔助設計工具，如陰影、標記（原稱為圖層）、鏡像、交集表面及大綱視窗等功能之設置，將做完整且全面性的説明。

3-1 SketchUp 材質系統之初步認識

SketchUp 無燈光及材質系統，只有簡單的陽光及天光表現，而其材質因為沒有反射、折射及光澤度等材質屬性加持，所以不能稱為材質，而只能説是紋理貼圖，它完全靠顏色和貼圖內容來吸引人們的目光，因此，對 SketchUp 使用者來説，要一張透視圖好看，除了設計細節，材質中的貼圖實扮演著相當重要的角色。

01 在 SketchUp 中貼圖之種類基本分為坐標貼圖、投影貼圖及 UV 貼圖等三種，其中坐標貼圖及投影貼圖之操作方法在本章中會做詳細介紹；至於 UV 貼圖牽涉技巧較複雜些，一般會以延伸程式來解決。

02 至於材質中之凹凸貼圖，這是利用影像之錯位表現以模擬凹凸的效果，這必需靠渲染軟體之施作，單以 SketchUp 是無法表現此種效果。

03 在 SketchUp 2022 版本中**材料**面板位置與之前版本大不相同，如果已依第一章預設面板的設定方式，當選取**常用**工具面板中之**顏料桶**工具按鈕後，此時游標變成顏料桶圖標，系統會自動打開預設面板中之**材料**預設面板供設定。

04 在面板中請選取**選取**頁籤，再選取顏色選項，如果讀者有執行之前 2015 版本者，立即可以發現顏色數量明顯減少，且顏色排列與其編號也被重新排列組合。

05 請使用檔案總管進入到 C:\Program Data\SketchUp\SketchUp 2022\SketchUp\Materials\Colors 資料夾內，可以發現它只有 106 個檔案，亦即只有 106 色，而之前 105 版則有 310 個顏色，足足少掉三分之二。

> **溫馨提示**　Program Data 為系統內定的隱藏資料夾，想要顯示此資料夾內容必先將其隱藏屬性取消方可，如圖 3-1 所示，在檔案總管頂端選取檢視頁籤，然後再將選項面板中隱藏的選項欄位勾選即可，此處以 Windows10 作業系統為例所做的說明。

圖 3-1　在檔案總管中將系統的隱藏資料夾屬性取消

06 對初學者而言，顏色數量多寡好像無關緊要，但有渲染軟體操作經驗者都知道，在渲染軟體中是靠材質編號來辨識物體，如果材質編號越多操作上就會越順暢，除非不厭其煩以人工方式為每一材質隨時隨地更改材質編號名稱。

07 在書附下載檔案第三章中附有 Colors 資料夾，其內容即為 SketchUp2015 版本內 Colors 資料夾的內容，請將前揭 SketchUp 2022 路徑內之 Colors 資料夾刪除，再將此資料夾複製到此路徑內，即可替代原有之顏色內容。

08 如果依照前面的步驟操作，請重新進入 SketchUp 程式中，此時再打開材質面板，即可恢復 2015 版本的顏色材質數量及其編號，如圖 3-2 所示，本書往後會使用此材質顏色及其編號，如果讀者未更換材質者，其材質編號雖然一樣但材質顏色會略有不同，但並未影響整體場景之建置及其表現，在此先予敘述。

09 至於顏色底下的顏色一名稱選項，它是世界通用的顏色英文名稱，如果在中文版中之顏色名稱與業界使用之名稱有差異，這是 SketchUp 中文版翻譯之錯誤結果，在此先預為告知。

圖 3-2　更換為 2015 版本後之材質顏色及其編號

3-2　顏料桶工具之材料面板

3-2-1　材料選取面板之操作

打開**材料**預設面板並選取**選取**頁籤，如圖 3-3 所示，此面板同一般 Windows 面板一樣，可以使用滑鼠調整大小，現將面板中各欄位功能說明如下：

01 此處為目前編輯材質的縮略圖區，因目前尚未使用材質，所以其預設值是正反面的顏色（其正反面顯示的顏色當視樣式設定的不同而有所不同）。

02 此為材質名稱（編號）欄位，如使用材質此處會顯示該材質名稱，利用滑鼠點擊名稱欄位，使其內文字呈藍色區塊，即可進行文字編輯以更改材質名稱。

圖 3-3　打開**材料**面板並選取**選取**頁籤

03 選取顯示補助選取**窗格**按鈕，執行此按鈕，會在現有面板下再增加第二個材料**選取**面板，再按一次則可隱藏，如圖 3-4 所示，這樣有個好處，當將材料選取改成編輯面板時，可以同時擁有**材料選取**面板，以節省兩者間的切換。

圖 3-4　在現有面板中再增加**材料選取**面板

04 選取**建立材料**按鈕，會在現有面板中再開啟**建立材料**面板，如圖 3-5 所示，其面板操作方法與**材料編輯**面板相似，待在另一小節中再一併說明，惟其功能與**材料編輯**面板大不相同，它所建立的材質會自動存放場景中，以供直接貼圖使用，很多人會使用此方法賦予物件材質。

圖 3-5 再開啟**建立材料**面板

05 選取將繪製用的材料設定為預設值按鈕，執行此按鈕，會把現有編輯中的材質改為預設材質，即正反面的材質。

06 選取**材料**頁籤選項，這是材料管理面板內定的選項，其顯示內容即為**材料選取**面板內容。

07 編輯**材料**頁籤選項，選擇此選項會顯示**材料編輯**面板，此部分將待下一小節中說明。

08 此兩按鈕是針對材質圖標與資料夾展示區，使其向前或後退展示頁面的操作。

09 按下**在模型中**按鈕，會在材質圖標與資料夾展示區中顯示現有場景中使用的材質，並在右側的欄位中顯示**在模型中**之選項。

10 在此欄位中用游標按下右方黑色向下箭頭，可表列出材質庫中可供選擇的材質類型功能選項，如圖 3-6 所示，其中最上面的兩個功能選項：**在模型中**選項：選取此選項會顯示出在場景中使用中的材質；**材料**選項：選擇此選項會顯示在材質資料夾下的材質子資料夾，其下則列出材質子資料夾的名稱。

圖 3-6 列出材質庫中可供選擇的材質類型功能選項

11 **選取樣本顏料**按鈕，游標會變成吸管，可到場景中吸取物件材質做為當前編輯材質，吸取後游標會變回油漆桶，可以馬上給其他物件表面賦予此材質；此工具在**材料選取**面板中才會有作用，當在**材料編輯**面板模式時吸管按鈕為灰色不可執行，但此時只要同時按住 Alt 鍵，移游標到場景中，游標也會變成吸管圖標，表示亦可以執行吸取材質的作用。

12 選取**詳細資訊**按鈕，會彈出
表列功能選項，如圖 3-7 所
示，其功能是對材質庫的管
理，此部分請讀者依自己喜
好做設定。

圖 3-7　**詳細資訊**按鈕的表列功能選項

13 此處如果是處於在模型中選項模式，即顯示在場景中使用的材質，如選擇材料選
項模式，則會顯示在材質資料夾下的所有材質子資料夾，如果直接選擇材質子資
料夾的名稱，則會顯示子資料夾下的所有材質圖標。

3-2-2　材料編輯面板

01 在場景中創建一立方體，在**材料選取**面板的表列材質資料夾中，選取顏色資料夾，
請使用滑鼠點擊 Color_A01 材質圖標，移游標到繪圖區中的立方體頂面點擊一下，
可以將 Color_A01 顏色材質賦予此面，如圖 3-8 所示。

圖 3-8　為立方體頂面賦予 Color_A01 的顏色材質

02 選擇編輯**選項**頁籤，會將**材料選取**面板改為**材料編輯**面板，如果沒有顯示全部的內容，可以使用滑鼠將面板向下拉長。

03 在顏色選項以上的欄位與**材料選取**面板中的欄位相同，此處不再重複說明，**顏料**選項可以自由選擇及編輯材質顏色，使用滑鼠點擊選擇器欄位右方向下箭頭，可以打開表列顏色的選取模式，系統內定為色彩轉輪模式，如圖 3-9 所示。

圖 3-9　打開表列顏色的選取模式

04 當選擇了顏色的選取模式後，如圖 3-10 所示，由左到右分別為色彩轉輪、HLS、HSB、RGB 模式，隨個人喜好及目的選擇顏色模式，除色彩轉輪是以滑鼠點取色標，其它模式皆可以用數字很精確的設定顏色，惟其前提是對組成顏色的代號要相當熟稔才能為之。

圖 3-10　可以選擇不同類型的顏色選取模式

05 使用滑鼠點擊**配合模型中的物件的顏色**按鈕，使用此按鈕可以吸取場景中物件紋理貼圖的顏色，注意，使用此按鈕雖然游標呈吸管狀，但它與**材料選取**面板中的吸管是不相同的作用，因它只會吸取紋理貼圖的顏色。

06 使用滑鼠點擊**配合螢幕上的顏色**按鈕，可以吸取視窗中的任一顏色，甚至材質之顏色也可吸取，如果現有編輯的材質未在顏色區顯示其本色時，一般使用此工具吸取目前材質顏色，以便調整此材質之彩度。

07 在顏色選擇器右方為**復原顏色變更**按鈕，當材質已做混色處理，當想恢復回原來的顏色設定，可以執行此按鈕以放棄混色之操作。

08 在色彩轉輪顏色模式下，色輪的右邊滑桿，可以調節顏色的彩度，當移動滑桿向下，使顏色加入黑色越多以至於全黑，往上則彩度越純。

09 在**材料編輯**面板中執行**瀏覽**按鈕，或是直接勾選**使用紋理圖像**欄位亦可，即可打開**選擇圖像**面板，如圖 3-11 所示。

圖 3-11　打開**選擇圖像**面板

10 在**選擇圖像**面板中，請選取第三章之 maps 子資料夾中之 13.jpg 檔案，當按下**開啟**按鈕，可以將貼圖賦予場景中立方體的頂面，如圖 3-12 所示，在圖中仍看不出貼圖結果，這是因為設定的貼圖尺寸太小所致。

圖 3-12　賦予立方體頂面貼圖

11 貼圖檔名下方為貼圖大小調整，左右箭頭是圖像寬度，上下箭頭是圖像高度，後面的鎖鏈是圖像依原來圖形長寬比值，一般使用**捲尺**工具量取貼圖面的寬、高值，再填入圖像寬、高欄位中，如圖 3-13 所示，設定圖像寬度為 1850 公分，有關**捲尺**工具的使用方法，在後面小節中會做説明。

圖 3-13　使用**捲尺**工具量取貼圖面的尺寸再填入圖像寬、高欄位

12 圖像寬、高欄位的右邊為一鎖鏈鎖住,即維持原圖像的長寬比(亦即調整寬度值後高度值會自動調整),惟原圖像與貼圖面的長寬比常不一致,如不想用貼圖檔的固定比例,請用滑鼠左鍵按鎖鏈一下,即可將鎖鏈打開以維持圖像長寬比為非固定比例,圖 3-14 所示,當再點擊一下即可又恢復鎖鏈鎖住狀態。

圖 3-14 將鎖鏈打開可以維持圖像的非固定比例

13 目前圖像雖賦予在立方體頂面上,但其表現並非正常,如何調整圖像位置以符合頂面,將待下面小節再做詳細說明;如果此時將**使用紋理圖像**欄位勾選去除,則貼圖紋理將取消,欲恢復原有貼圖紋理必需要重新選擇圖像檔案。

14 最底下為**不透明度**欄位設定,可以移動滑桿或是在右邊直接填入數值亦可,不透明度數值越低則材質越透明,反之則越不透明,如圖 3-15 所示,將滑桿往左移動,可將貼圖調成半透明狀。

圖 3-15 將貼圖紋理調成半透明狀

3-2-3 材料面板的進階編輯

01 請開啟第三章中 Sample01.skp 檔案,這是一立方體模型並對 6 個面賦予不同顏色及紋理貼圖材質,請選取**顏料桶**工具,並在**材料**面板中選取在模型中模式,則面板中會呈現此 6 種材質。

02 當對立方體頂面原有之木紋貼圖重新複賦予 Color_C01,最後再賦予 Color_E01 顏色材質,則在面板中 [Color_A01]1 及 Color_C01 兩材質縮略圖其右下角沒有白色三角形,而其它材質則有之,如圖 3-16 所示。

圖 3-16　對立方體頂面重複賦予材質

03 SketchUp 的材質有一特性,即所有使用材質均會存在記憶體中,而在場景中使用的材質會以右下角的三角形表示,而未有三角形者代表曾經使用而又放棄的材質。

04 如想刪除 [Color_A01]1 材質,可以選取此材質後執行右鍵功能表**→刪除**功能表單,即可將此未用的材質給予刪除;如果想要一次刪除所有未使用材質,可以執行**詳細資訊**按鈕,在其顯示的表列功能表中執行**清除未使用項目**功能表單即可(應處於在模型中模式下才有此功能選項),如圖 3-17 所示。

圖 3-17 執行**清除未使用項目**功能表單即可以一次刪除所有未使用材質

05 在面板中選取風景圖像材質再執行右鍵功能表，
如圖 3-18 所示，在表列功能表中除了**刪除**功能
表單已如前述，茲再將其餘功能選項說明如下：

❶ 另存為功能選項：執行此選項，可以把選中
的材質另儲存成 SKM 檔案格式的材質，有
關 SKM 檔案格式的材質在下面小節會做詳
細說明。

❷ 匯出紋理圖像功能選項：執行此選項，可以
打開匯出光柵圖像面板，在此面板中可以把
此紋理貼圖另存到使用者自建的資料夾中，
本紋理圖像 01552.jpg 檔案業已存入到第三
章 maps 資料夾中。

圖 3-18 選取風景圖像材質再執
行右鍵功能表

❸ 編輯紋理圖像功能選項：執行此選項，可以打開在第一章中環境設定章節所選
定影像編輯軟體，即可方便直接開啟此軟體，並對此圖像進行編輯作業。

❹ 面積功能選項：執行此選項，可以對場景中所有使用此材質的表面，進行總體
面積的計算。

❺ 選取功能選項：執行此選項，可以對場景中所有使用此材質的表面執行選取動
作。

06 如果想刪除場景中的所有材質，可以執行**詳細資訊**按鈕，在其顯示的表列功能表中執行**全部刪除**功能表單即可，如圖 3-19 所示，此為 SketchUp2015 版本以後新增功能。

圖 3-19　執行**全部刪除**功能表單

3-3 SketchUp 賦予材質的途徑

在 SketchUp 中賦予物件材質的方法，有數種不同的途徑，可依各入喜好擇一使用，現將其使用方法略為說明如下：

3-2-1 直接使用 skm 檔案格式的材質

01 skm 檔案格式為 SketchUp 的材質專屬格式，其實它是一種 ZIP 的壓縮檔案格式，請將其副檔名改為 zip，則可以使用 ZIP 的解壓縮軟體打開其整體檔案內容。

02 在**材料選取**面板中選取木材質類別，則會顯示此類材質的所有 skm 材質的縮略圖，使用滑鼠左鍵點擊想要的材質圖標，會使游標變為油漆桶，目前編輯材質的縮略圖區會顯示此木紋材質，移動游標到立方體頂點擊左鍵一下，即可將此面賦予此木紋材質，如圖 3-20 所示。

圖 3-20　直接將 skm 格式材質賦予物件

03 skm 格式材質可以直接賦予物件之紋理貼圖材質，不失為快速簡便的方法，但終
究 SketchUp 自帶的材質，不管種類與數量都不足應付工作所需，這是它先天性的
缺點。

04 網路上可以蒐集到一些材質檔案（*.skm 格式），這些檔案不用放在 SketchUp 安裝
目錄中，使用者可以存放在自建資料夾，如果想與**材料**面板做連結，可以開啟**材
料選取**面板，在面板中使用滑鼠左鍵點擊**詳細資訊**按鈕，在顯示的表列選項中選
擇**將集合新增到收藏夾**功能選項，如圖 3-21 所示。

圖 3-21　選擇**將集合新增到收藏夾**功能選項

05 當選取**將集合新增到收藏夾**功能選項後,會開
啟瀏覽資料夾面板,在面板中將路徑指向自建
資料夾中,本書所附檔案第三章中備有 SKM
檔案格式之 **SketchUp 材質大全**資料夾,讀者
應把它複製到自己的硬碟中以方便使用。

06 當在面板中按下選擇資料夾按鈕,即可將此資
料夾與**材料選取**面板做連結,而在**材料選取**面
板的材質類別選項中找到自建資料夾名稱,如
圖 3-22 所示。

07 利用此方法可以將 skm 檔案做多方面擴充,
然終究其數量有其極限,一般均會使用 JPG
或是 PNG 檔案格式之材質檔案,因它流通較
為普遍,且在網路上可以蒐集到無窮盡之數量。

圖 3-22 **材料選取**面板的材質類別
選項中找到自建資料夾名稱

3-2-2 由建立材料面板建立材質

01 前面小節曾說明,在**材料選取**面板中選取**建立材料**按鈕,可以打開**建立材料**面板,
此面板與前述的**材料編輯**面板大致相似,如圖 3-23 所示。

圖 3-23 打開**建立材料**面板

02 在面板中執行**瀏覽材料圖像**檔案按鈕,可以打開**選擇圖像**面板,在面板中可以將
路徑指向自行蒐集圖像的資料夾中,以選取要做為 SketchUp 材質的紋理圖像檔案
(一般均為 JPG 檔案格式),如圖 3-24 所示。

圖 3-24 選取要做為 SketchUp 材質的紋理圖像檔案

03 在**選擇圖像**面板中按下**開啟舊檔**按鈕後,在**建立材料**面板中的目前編輯材質縮略
圖欄位會顯示此材質紋理,圖檔名稱下的**尺寸大小**欄位會顯示目前的圖檔尺寸大
小,使用者可以自行調整圖像大小,惟一般尺寸應回到**材料編輯**面板中,依實際
需要調整才會正確些。

04 在**建立材料**面板中按下
確定按鈕,回到**材料選
取**面板中,選取**在模型
中**按鈕,即可在顯示剛
才建立的大理石材質,
點選此材質游標會變為
油漆桶,移游標到立方
體頂面按一下滑鼠左鍵,
即可將此材質賦予此矩
形面,如圖 3-25 所示。

圖 3-25 將材質賦予立方體的頂面

05 如果材質紋理太密，可以開啟**材料編輯**面板，將圖像尺寸加大即可；以此種方法賦予物件材質過於迂迴，並不鼓勵使用者使用此方法。

3-2-3 由匯入圖像方式建立材質

01 執行下拉式功能表→**檔案**→**匯入**功能表單，可以打開**匯入**面板，在面板的右下角選擇 jpg 檔案格式，在檔案名稱上方選取**紋理**選項，並在指定的資料夾選取要做為材質紋理的圖像，如圖 3-26 所示，此處選取第三章 maps 資料內之 010.jpg 檔案。

圖 3-26 在開啟檔案面板中選取用作紋理欄位

02 在面板上按下**匯入**按鈕後，回到繪圖區中，於立方體前立面的左下角按滑鼠左鍵一下以定第一角點，接著再到立面右上角按滑鼠左鍵一下以定第二角點，即可將圖像以材質方式賦予此立方體之前立面，如圖 3-27 所示。

圖 3-27 將圖像以材質方式賦予此立面

03 使用此方法建立材質，還是需要到**材料編輯**面板中做材質設置，因此平常不建議使用此種方法。

04 當打開**匯入**面板誤選用**圖像**選項時，匯入之紋理貼圖會是圖像而不是材質，此時選取此圖像執行右鍵功能表**→分解**功能表單，可以將圖像分解，此時在在模型面板中增加此圖像之材質，使用者可以選取此材質再賦予物件表面。

3-2-4 使用材質因子以建立材質

01 當目前編輯中的材質為預設材質（亦即正反面材質）時，**材料編輯**面板中的**瀏覽**按鈕為灰色不可執行，但當使用顏色材質賦予此矩形面，使目前編輯中的材為非基本材質時，**瀏覽**按鈕則呈可使用狀態。

02 由上面的實驗可以得知，只要目前編輯中的材質為非基本材質，即可使用紋理貼圖，因此在理論上任何顏色都可做為紋理貼圖的敲門磚因子，惟當場景相當複雜，做為材質因子自己必需有一套使用規則。

03 依作者習慣，會以 Color_A01 材質編號做為固定的材質因子，此材質編號只做為導引紋理貼圖使用，而不做為一般顏色的材質，當然使用者亦可用另外的材質編號做為材質因子，惟此因子就不能再做為一般顏色使用。

04 當使用 Color_A01 材質編號做為材質因子接續使用紋理貼圖，則當後續接著再使用 Color_A01 做為紋理貼圖後，此材質編號會是 [Color_A01]1，其最後的數值即為使用此材質因子做為紋理貼圖之次數，如此，可做為各紋理貼圖材質編號之自動區隔。

05 使用此方法相當直接、簡便，在往後處理材質之紋理貼圖時，均會使用此材質因子方法，如果使用者另有其他材質編號做為材質因子時，其方法相同，在往後操作中將不再特別提出說明。

3-3 賦予平面物件紋理貼圖

　　所謂賦予平面物件之紋理貼圖，即在 SketchUp 材質系統之初步認識小節中所言之坐標貼圖，也有人稱它為包裹貼圖，它是 SketchUp 最常使用之基本貼圖模式，惟也讓使用者經常忽略其隱藏的技巧。

01 在繪圖區中建立長寬高為 500×200×200 公分之立方體，選取**顏料桶**工具，游標會變成油漆桶圖標，並開啟**材料選取**面板，依前面說明的方法，選取 Color_A01 材質編號做為材質因子，再打開**材料編輯**面板，並選擇第三章中 maps 子資料夾中圖像 01.jpg 圖檔，做為材質紋理貼圖，並賦予立方體的前立面。

02 在**材料編輯**面板中圖檔的尺寸太小，以致貼圖紋理太密，在維持圖像長寬比值模式下，將其高度改為 200 公分，其寬度系統會自動調整，如圖 3-28 所示。利用圖檔的寬度和高度欄位值可以調整貼圖紋路的疏密度。

圖 3-28　調整圖檔的寬度以調整貼圖紋路疏密度

溫馨 提示	在往後章節遇到有關貼圖尺寸大小的設定，如果只提出寬度或高度欄位的尺寸設定，而不提高度或寬度欄位值的尺寸，這是因為使用等比縮放，其高度或寬度系統會自動調整，在此先予敘述，往後操作中將不再重複敘述。

03 由圖面觀之，貼圖檔在立面的位置並不正確。使用**選取**工具選取此立面，並在其上按滑鼠右鍵，在彈出右鍵功能表中選擇**紋理→位置**功能表單，如圖 3-29 所示。

圖 **3-29** 打開右鍵功能表選取**位置**功能表單

04 此時游標變成手形，在立面圖上會出現淡化連續方格貼圖檔圖形，移動四邊圍住圖形的虛線去對應立方體的立面，本處高度剛好而寬度太長，請依圖形需要將寬度位置做適度調整，如圖 3-30 所示。

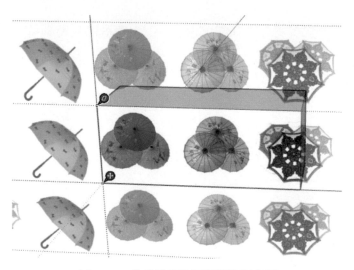

圖 **3-30** 移動游標將圖形對位到立面

05 如果將貼圖對到貼圖面想要的位置上，可以按下 Enter 鍵，即可結束貼圖位置對位的編輯，而完成紋理貼圖位置之調整。

06 此時使用滑鼠點擊**材料**面板上之編輯材質縮略圖，游標變成油漆桶圖標，請依序點擊其它三面立面賦予其相同的材質，在前立面與右立面並未產生圖案連續之現象，如圖 3-31 所示，因此前面稱此種貼圖為坐標貼圖而不稱它為包裹貼圖了。

圖 **3-31** 前立面與右立面並未產生圖案連續之現象

07 當游標呈現油漆桶圖標時，此時按下 Shift 或 Ctrl 鍵一下，移動滑鼠至任一面上點擊，即可將此材質賦予整個物體表面。

08 如果想讓面之貼圖呈現包裹貼圖，只要選取一面再執行右鍵功能表**→紋理→位置**功能表單（此為必要動作），然後試著移動圖檔位置，接著使用**材料**面板中之吸管吸取此材質，然後到後續的面上點擊一下，則可以製作出包裹貼圖的效果，如圖 3-32 所示，如想要全部週圍都具有此效效果，則重複吸取前立面材質再賦予後立面即可。

圖 **3-32** 右立面會呈現與前立面圖案相接的現象

09 在繪圖區中繪製長寬為 280×175 公分矩形,再使用**推拉**工具推拉高度任意之立方體,依前面的方法,將三章 maps 子資料夾內的 STBZ_4011.jpg 圖檔,賦予立方體之頂面,如圖 3-33 所示,圖像大小與平面並不相襯。

圖 3-33 立方體之頂面圖像大小與平面並不相襯

10 為使圖像與頂面尺寸相配,可以在**材料編輯**面板中分別更改圖檔的寬度與高度,且使圖像之長寬比不連動。另一種簡便的方法,如果不想維持原圖長寬比例,可以在執行右鍵功能表→**紋理**→**位置**功能表單後,在貼圖位置編輯狀態下,移游標到頂面圖上再按滑鼠右鍵一次,在右鍵功能表中把**固定圖釘**功能表單勾選去除,如圖 3-34 所示。

圖 3-34 在右鍵功能表中把**固定圖釘**功能表單勾選去除

11 移動游標到圖釘上，游標變成手形，可將圖釘移動到立方體頂面的四個角點上，如此可以很方便將圖形充滿整個頂面，但長寬比會失衡，如圖 3-35 所示。

圖 3-35　利用移動圖釘方法可以順利將圖形充滿整個頂面

12 如果想旋轉圖形，在頂面圖上按滑鼠右鍵，在右鍵功能表選擇**紋理→位置**功能表單後，在貼圖位置編輯狀態下，移游標到頂面圖上再按一次滑鼠右鍵，在右鍵功能表中選擇**翻轉**功能表單，可以將圖像左 / 右、上 / 下方向的翻轉，選擇**旋轉**功能表單，可以對圖檔做 90、180、270 度的旋轉，如圖 3-36 所示。

圖 3-36　可以對圖像做翻轉也可以做各角度旋轉

13 在頂面圖上按右鍵，可以在右鍵功能表選擇**紋理→位置**功能表單後，在貼圖位置編輯狀態下，移游標到頂面圖上再按右鍵，選擇右鍵功能表中**固定圖釘**功能表單，把**固定圖釘**功能表單勾選，則圖釘會變成四個各具功能圖釘圖標，如圖 3-37 所示。

縮放圖釘

扭曲圖釘

旋轉圖釘

軸心圖釘

圖 3-37　圖釘會變成四個各具功能圖釘圖標

14 此四組圖釘中左下角圖標可做圖形之軸心功能，右下角圖標則具有旋轉功能，使用滑鼠左鍵按住右下角旋轉圖釘做移動，圖形會以左下角把圖形做旋轉處理，如圖 3-38 所示。

圖 3-38　移動旋轉圖釘圖形會以軸心圖釘為軸心做旋轉

15 其他二個圖釘圖標具有變形功能，在材質紋理貼圖上較少使用到，此處請讀者自行練習。

3-4 賦予曲面物件材質

　　SketchUp 之曲面與柔軟物件是無法以一般的材質進行完美編輯，如果想克服這些障礙，這必需使用投影貼圖一途，至於更複雜的 UV 貼圖，惟有靠延伸程式一途了，在第四章中會有此延伸程式的介紹，本小節則將以作者使用經驗，詳細說明投影貼圖之操作過程。

　　至於何謂投影貼圖，簡單說明就是將一張相對位置的圖像投影在物體的表面上，如圖 3-39 所示，惟由圖面觀之，立面因為與圖像並非在同一軸向上，因此其貼圖表現就出現異常的現像，其解決方法就是將各立面改為坐標貼圖一途。

圖 3-39　投影貼圖之投射原理

3-4-1 圓弧面之材質貼圖

01 在繪圖區建立 600×400 公分的矩形，再使用**推拉**工具，將面推拉高 300 公分以創建立方體，使用**圓弧**工具在頂面繪出任意弦高的弧形，再使用**推拉**工具，移動游標至圓弧面上，圓弧面被選取，按住滑鼠左鍵往下推拉，即可建立出一個曲面。

02 選取**顏料桶**工具，使用 Color_A01 顏色做為材質因子，利用前面賦予平面紋理貼圖方法，在**材料編輯**面板中將第三章 maps 子資料夾內的 1556.jpg 檔案，賦予剛製作的曲面上，並將圖檔的高度欄位調整為 300 公分，如圖 3-40 所示。

圖 3-40　賦予曲面一個紋理貼圖並調整高度欄位為 300 公分。

03 先觀看曲面的貼圖，圖形的位置與弧形面並不吻合，按滑鼠右鍵在彈出右鍵功能表中並無**紋理**功能表單，SketchUp 在平面以外是不允許做紋理位置編輯。

04 選取**顏料桶**工具，使用 Color_A01 顏色做為材質因子，利用前面賦予貼圖材質方法，將第三章 maps 子資料夾內的 1556 .jpg 圖檔，賦予立方體的背立面，在**材料編輯**面板中，調整寬度欄位為 600 公分，再執行右鍵功能表→**紋理**→**位置**功能表單，將圖像調整到正確的位置（高度略予裁切），如圖 3-41 所示。

圖 3-41　在背立面將圖像調整到正確位置上

05 使用**選取**工具選取此立面，並在其上按下滑鼠右鍵，在右鍵功能表上選擇**紋理→投影**功能表單，使**投影**功能表單呈勾選狀態，如 3-42 所示。

圖 3-42　執行**投影**功能表單使其呈勾選狀態

06 在**材料選取**面板中，使用**吸管**工具，吸取此完成對位工作的紋理圖像，游標會變回油漆桶，將視圖轉回到弧形面上，移動游標在弧形面點擊滑鼠左鍵一下，即可將背面的圖形正確的複製到弧形面上，如圖 3-43 所示。

圖 3-43 　將背面的圖形正確的複製到弧形面上

3-4-2 　柔軟物件之紋理貼圖

SketchUp 材質在曲面的弱點已如前述,而在柔軟面上更是棘手,因此要使紋理貼圖表現正常且漂亮,必需利用經驗值加上特殊技巧以解決之,以下說明這些操作過程。

01 請開啟第三章 Sample02.skp 檔案,如圖 3-44 所示,這是一組帶床頭櫃的床組,其所有物件的紋理貼圖大小都已調整好,惟不管是枕頭或被褥的貼圖都不正確,這是因為這些物件都是不規則的曲面所致。

圖 3-44 　開啟第三章 Sample02.skp 檔案

02 請執行下拉式功能表→**檢視**→**顯示隱藏的幾何圖形**功能表單,讓此功能表呈勾選狀態,在場景中的所有物件會被很多虛線所劃分,這些虛線所劃分出來的面,就是原始組成物件的結構面,如圖 3-45 所示。

圖 3-45 執行**隱藏的幾何圖形**功能表單以顯示物件的結構面

03 選取被褥的某一個結構面,然後在此結構面上按滑鼠右鍵,在右鍵功能表中選取**紋理**→**投影**功能表單,讓此功能表呈勾選狀態,如圖 3-46 所示,此動作在執行材質的投影功能。

圖 3-46 選取任一結構面然後執行**投影**功能表單

04 然後在**材料選取**面板中使用**吸管**工具，到此結構面上吸取此材質，以使目前編輯中的材質具有投影模式，此時的游標會改成油漆桶圖標。

05 請執行下拉式功能表→**檢視**→**顯示隱藏的幾何圖形**功能表單，讓此功能表呈不勾選狀態，在場景中的被褥物件的虛線會消失，其目的是以物件做為一整體而不被結構線分割。

06 當結構線消失後，移動游標（呈油漆桶圖標）在被褥上任何地方點擊一下，即可以將被褥的紋理貼圖改正，而呈現極為漂亮、正確的紋路，如圖 3-47 所示。

圖 3-47　將被褥的紋理貼圖理正

07 其他數個抱枕請讀者依上面的方法自行施作，本場景紋理貼圖理正後，經以床組合為檔名存放在第三章中，供讀者自行開啟研究之，如圖 3-48 所示。

圖 3-48　紋理貼圖理正之床組

3-5 輔助定位工具

在營造工具面板中之尺寸與文字兩工具，因 LayOut 功能的加強，在 SketchUp 內施作已不具功能性，因此其運作方法將留待 LayOut 章節中再做說明，然而**捲尺**和**量角器**工具雖然不能拿來直接繪圖，但是其輔助功能十分強大，經常在繪圖中使用到，尤其**捲尺**工具在 2022 版本中增加了相當多新功能，現詳細說明其操作方法。

3-5-1 捲尺工具

這個工具基本上有三大功能，一是測量物體的長度，二是繪製臨時的虛直線輔助線，三是做為場景或元件的等比縮放功能，現分別說明如下。

01 請開啟第三章 Sample03.skp 檔案，這是一組電視櫃及壁掛電視組合及一 50×50×50 公分之立方體，請在營建工具面板中選取**捲尺**工具，此時游標變成**捲尺**工具並帶有一小段虛線圖標，如圖 3-49 所示。

圖 **3-49** 開啟第三章 Sample03.skp 檔案

02 請移動到**捲尺**工具到立方體之任一面上，在游標處或測量區中系統會報告此面之面積，當移到游標到任一線上，在游標處或測量區中系統會報告此線投之長度，如圖 3-50 所示，此為 2022 版本新增功能。

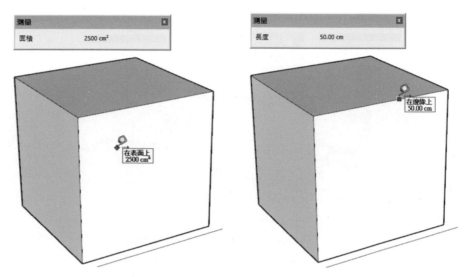

圖 3-50　捲尺附著處會報告面積或線段長度

03 使用**捲尺**工具移動游標至立方體之任一頂點上時，在游標處或測量區中系統會報告此點之座標值，位於最上位（或最前）之數值為 X 軸座標值，依次為 Y 軸、Z 軸的座標值，如圖 3-51 所示，此為 2022 版本新增功能。

圖 3-51　捲尺位於點上時會提示其座標值

04 在物件測量的起始點處單擊滑鼠左鍵,注意要利用自動捕捉功能,沿著所需要的方向移動游標,此時從起始點處會拉出一條細線,利用自動捕捉功能,捕捉到第二點,在螢幕右下角**測量**工具面板及游標旁都會出現長度距離值,如圖 3-52 所示。

圖 3-52　**測量**工具面板會及游標旁都會出現長度距離值

05 當執行了上述之測量工作後,其測量值會一直保存在測量區中,直到執行下次測量時才會取消,此亦為 2022 版本新增功能。

06 現要繪製輔助線,選取**捲尺**工具時,游標會出現捲尺並有一小段虛線之圖標,在元件旁的立方體頂面上,於想要做輔助線的起始點處單擊滑鼠左鍵,注意請多利用自動捕捉功能。

> **溫馨提示**　**捲尺**工具內定為繪製補助線並兼具量取距離值功能,如果按下 Ctrl 鍵,此時游標變成無虛線之捲尺圖標,而它則只具有量取距離值而無繪製輔助線功能,惟當使用者再次使用**捲尺**工具時,它又回復到內定之繪製補助線並兼具量取距離值功能。

07 沿著所需要的方向移動游標,此時從起始點處會拉出一條細線,細線的顏色與同軸向的顏色相同,游標旁會出現長度距離值,到想要長度的地方按下滑鼠左鍵,會出現一條無限長且與細線垂直的虛線,這條虛線即為輔助線,如圖 3-53 所示。

輔助線

255.38cm

距離值

圖 3-53　在頂面上拉出一條與 Y 軸平行的輔助線

08 和**畫線**工具一樣，在定下輔助線後，利用鍵盤輸入正確的距離值，可以將輔助線自動改回到與起點的距離值。

09 在邊線上做輔助線，如果此輔助距離值超出此邊線，只會從邊線延伸到距離值的點上畫出虛線並產生一參考點，而不會產生無限長的延伸線，如圖 3-54 所示。

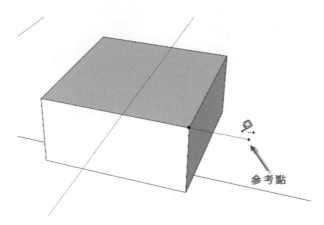

參考點

圖 3-54　在延伸虛線上產生參考點

10 如果是在物件的邊線上做輔助
線動作，此時其距離值不超出
此邊線長時，只會在此邊線上
留下一參考點，如圖 3-55 所
示。

圖 3-55　在邊線上留下參考點

11 在實際作圖時，常會先在畫面中建立縱、橫的各式輔助線，再利用輔助線的交點，
可以做為繪圖工具的抓點，以製作精確尺寸的各式圖形，這是 SketchUp 智能工具，
相當方便好用。

12 使用**捲尺**工具在立方體的邊線
上點擊兩次，可以在此邊線上
產生一輔助線，或是在任一面
之任意點上點擊兩次，可以產
生由此點而與面垂直的輔助線，
如圖 3-56 所示。

圖 3-56　在線上或指定點上點擊兩次均可產生輔助線

13 使用**橡皮擦**工具可以個別刪除輔助線、輔助點，如果想一次刪除全部的輔助線、
輔助點，可以執行下拉式功能表**→編輯→刪除輔助線**功能表單，可以將所有輔助
線、參考點一次刪除。

14 捲尺工具亦可做為縮放工具使用，在場景中量取立方體的長度為 50 公分，此時在鍵盤上輸入 80 ，系統會顯示提示**是否調整模型的大小**，並提醒**不能調整外部元件的大小**的訊息面板，如圖 3-57 所示。

圖 3-57　顯示**是否調整模型的大小**的訊息面板

15 常按下**是**按鈕後，幤個場景的所有物件（除元件以外）會以等比方式做縮放，再使用**捲尺**工具對立方體的邊線重做測量，其長度已變為 80 公分長，旁邊的電視櫃及壁掛電視模型因為是外部的元件，所以大小並不受影響。

16 電視櫃及壁掛電視模型為一元件，如果只想變更元件的比例，可以使用**選取**工具選取此元件，然後執行右鍵功能表**→編輯元件**功能表單，即可進入元件編輯中，有關元件操作方法在後面章節會詳述之。

17 使用上面相同的方法，在元件中使用**捲尺**工具量取此模型的長度，並在鍵盤上改變它的長度值，系統會顯示**是否調整作用中的群組或元件的大小**之訊息面板，此時改變比例大小只會是影響編輯中的元件，而不會擴及到整個場景，此部分請讀者自行練習。

溫馨提示	如果將此電視櫃及壁掛電視模型先執行分解，然後在場景中再將其組成元件，依前面的操作方法，使用**捲尺**工具調整立方體之大小，此時因為電視櫃及壁掛電視模型為在場景中建立的元件而非外部元件，因此它也會跟隨著調整大小，有關元件分解及組成元件方法，在第四章中會做詳細說明。

3-5-2 量角器工具

量角器工具可以用來測量角度，也可以透過角度來建立所要的輔助線。

01 延續上面的場景續作練習，請在營建工具面板中選取**量角器**工具，此時游標變成 **量角器**工具圖標。

02 在場景中移動游標，量角器會跟隨模型表面軸向更改本身的軸向，且會與 X、Y、Z 任一軸向平行，則量角器會與其同一顏色，此時可以利用鍵盤上方向鍵以鎖定軸向。

03 利用點捕捉功能，確認軸向為藍色，移動游標至圖示 1 點按下滑鼠左鍵以定量角器軸心，移動游標至圖示 2 點處按下滑鼠左鍵以定下基準線，移動游標至圖示 3 點處按下滑鼠左鍵以定下想要量取的角度，此時可以在**測量**工具面板中顯示量取的角度，亦即以圖示 1 點為軸心，量取圖示 2 至圖示 3 間的夾角間角度，如圖 3-58 所示。

圖 3-58　使用量角器量取各點間角度

04 在量取角度的同時，有如**捲尺**工具的功能，會產生一條無限長的虛線，此即為角度輔助線，其刪除的方法，亦同於**捲尺**工具產生的輔助線。

05 同畫線一樣，在定下第三點之前或後，均可在鍵盤輸上入角度值，以最精確的方法取得一條想要的角度輔助線。

3-6 陰影設置

　　SketchUp 有關陰影設置，近似日光儀的性質，以真實地理位置以求陽光的真實表現，雖不能直接以手動方式調整太陽方位那樣方便，但如果能適當了解日光儀的操作，其實也不失是一種快速簡便方法。

01 在 SketchUp 8 版本中尚有**朝陽偏北**工具面板，可以手動方式調整北方位置，而在 SketchUp 2013 以後版本中已將其移除，因此太陽位置的設定，惟有靠地理位置設置一項了，另外在延伸程式中作者為讀者準備了朝陽偏北延伸程式以彌補此項缺憾，在第四章中會詳細說明其使用方法。

02 請開啟第三章中 Sample04.skp 檔案，這是一棟設計工作坊之建築外觀場景模型，如圖 3-59 所示，以做為陰影設置練習。

圖 3-59　開啟第三章中 Sample04.skp 檔案

03 現説明**陰影**工具面板的使用方法，在第一章工具列設定時，因顧慮電腦螢幕不是夠大，因此將**陰影**工具面板隱藏不開啟，現為説明需要請予開啟，如圖 3-60 所示。

圖 3-60　開啟**陰影**工具面板

04 在**陰影**工具面板中由左至右分別為**顯示 / 隱藏陰影**欄位、**日期設定**欄位、**時間設定**欄位，而之前版本中的陰影設定工具面板已經取消，因為在 SketchUp 2022 版本中已將其移置到預設面板區中。

05 按下顯示 / 隱藏陰影欄位按鈕，會使場景出現陰影效果，其與執行下拉式功能表→**檢視**→**陰影**功能表單具有相同的功用。

06 在預設面板區中按下預設面板頁籤中之陰影標頭，可以打開陰影設定面板，在面板中有諸多欄位較之**陰影**工具面板更為詳實，因此一般均以此預設面板為操作標的，如圖 3-61 所示，茲將各欄位功能説明如下：

圖 3-61　陰影設定面板各欄位

❶ **顯示 / 隱藏陰影**工具按鈕：此與**陰影**工具面板上的按鈕相同。

❷ **世界協調時間**欄位：中華民國（台灣）所採用的標準時間，比世界協調時間（UTC）快八小時，亦被稱為台灣時間、台北時間或台灣標準時間，因此在下拉表列選項中選取 UTC ＋ 08:00 選項。

❸ **詳細資訊**按鈕：執行此按鈕，可以關閉面板的下半部面板，再按一此按鈕，則可顯示下半部的面板，如圖 3-62 所示。

圖 3-62　執行**詳細資訊**按鈕可以開啟或關閉下半部面板

❹ **時間設定**欄位：本欄位可以設定一天中的時間點。

❺ **日期設定**欄位：本欄位可以設定日期點，當按下右側的向下箭頭，可以顯示月曆面板，在此面板中可以設定年份及月份，如圖 3-63 所示。

圖 3-63　在月曆面板中可以設定年份及月份

❻ **陽光亮度**欄位：此欄位控制陽光亮度的數值。

❼ **陰影暗度**欄位：此欄位控制陰影的濃淡度。

❽ 使用太陽製作陰影欄位：本欄位在啟用陰影時無作用，但當不啟用陰影時勾選本欄位，雖然不會產生陰影效果，但物件表面會顯示陽光的光照效果，如圖 3-64 所示，為關閉陰影而不勾選使用太陽製作陰影欄位之表現；如圖 3-65 所示，為關閉陰影而勾選使用太陽製作陰影欄位之表現。

圖 3-64　為關閉陰影而不勾選使用太陽製作陰影欄位之表現

圖 3-65　為關閉陰影而勾選使用太陽製作陰影欄位之表現

⑨ **在表面上**欄位：勾選本欄位則在物體的表面上會產生陰影，亦即人工製作的地面。

⑩ **在地面上**欄位：本處所謂的地面是系統原始座標原點的地面，如果創建之地面不等同系統的地面，則會產生雙重陰影的現象，其解決的方法是關閉其中之一欄位，或是將創建的地面移動到原點同樣平面上。

⑪ **起始邊緣**欄位：本欄位為從單獨的線段產生陰影（即不是圍成面的線段），例如在場景中增加一立方體之邊線框，如勾選本欄位則線段亦會產生陰影，如圖3-66 所示，如果本欄位不勾選，則線段不產生影陰。

立方體邊線框

圖 3-66　本欄位勾選則立方體之邊線框亦產生陰影

溫馨提示　啟動陰影的設置會佔用很多的系統資源，因此一般在創建場景完成最後要匯出為 2D 透視圖時，才會開啟陰影設定面板去做調整，以免在設計階段拖慢系統的運行速度。

3-7 SketchUp 的交集表面功能

SketchUp 在原先存在的交集表面功能之外，於 SketchUp 8 之後的版本中新增加了實心工具，至此 SketchUp 的布林運算功能已相當完備，惟實心工具面板中的工具對實體物件規定相當狹隘，以致在做運算因子時會有許多限制，對於初學者造成某些困擾，也將其使用性大打折扣，因此本小節將只針對交集表面功能做詳細解說，至於實心工具部分之運用，有興趣的讀者請自行參閱筆者另一本著作「Google Sketchup8 室內設計基礎與運用」一書。

01 請開啟第三章元件子目錄中的
Sample05.skp 檔案，這是已建立好立方體和球體，且各別製作成群組並放置在一起的場景，如圖 3-67 所示。

圖 3-67 打開 Sample06.skp 檔案所呈現畫面

02 使用**選取**工具，同時框選立方體與圓球體物件，執行右鍵功能表→**交集表面**→**與模型**功能表單，如圖 3-68 所示。

圖 3-68 執行右鍵功能表的**與模型**功能表單

03 兩物體經交集表面後，將兩物件選取，執行右鍵功能表→**分解**功能表單，將其都予分解，亦即使其成為一般物件而非群組物件；接著把紫色圓球體刪除，可以在立方體上留下立方體與圓球體相交的線條，如圖 3-69 所示。

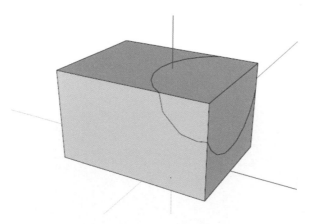

圖 **3-69** 在立方體上留下立方體與圓球體相交的線條

04 選取原球體範圍內的面將其刪除，可以留下原圓球體在立方體中挖出的圓弧形面，將其反面改為正面，即可製作出特殊造型，反之，刪除立方體，亦可在圓球內製作出特殊造型，如圖 3-70 所示。

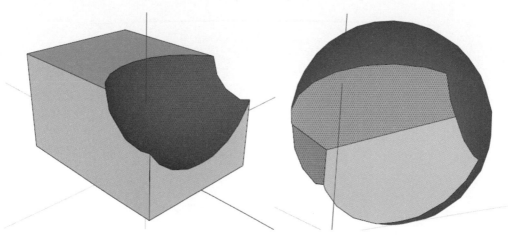

圖 **3-70** 各在對方挖出形狀特殊造型

05 請開啟第三章 Sample06.skp 檔案，這是一圓弧形的牆面，如圖 3-71 所示，現在想要在其上開出六角形的窗洞，現將其操作方法詳為說明。

圖 **3-71**　開啟第三章 Sample06.skp 檔案

06 使用**多邊形**工具在圓弧形牆面前創建一 Y 軸向的六邊形，設其半徑為 120 公分，選取此六邊形將其組成群組，如圖 3-72 所示。

120.00 cm

圖 **3-72**　在圓弧形牆面前創建一 Y 軸向的六邊形

07 執行六邊形之群組編輯狀態，使用**推拉**工具將其推拉出 300 公分之長度，退出群組編輯，使用**移動**工具，將此六角柱移動到圓弧牆面上並使其超出牆面，再將此此六角柱往上移動使其離地面 60 公分，如圖 3-73 所示。

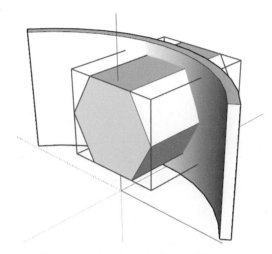

圖 3-73 將六角柱移動到圓弧牆面上

08 先將六角柱群組分解，再選取圓弧形牆面與六角柱，執行右鍵功能表→**交集表面**→**與選取內容**功能表單，如圖 3-74 所示。

圖 3-74 執行右鍵功能表中之**與選取內容**功能表單

09 將原六角柱部分之圖形刪除，則會在圓弧形牆上留下六角形之交集面，選取此面將其刪除，外側的六角面亦刪除，最終會在圓弧形牆上留下六角形的窗洞，圖3-75 所示。

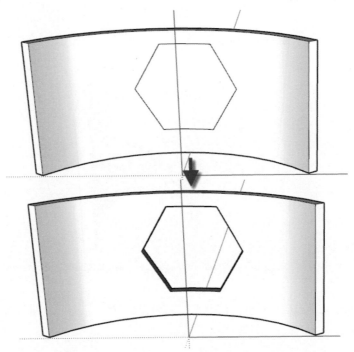

圖 **3-75** 在圓弧形牆上留下六角形的窗洞

3-8 鏡像

　　鏡像的運用在建立場景時亦常使用到，例如利用現有門扇時，常因把手位置不對邊，怎麼旋轉都不理想，這時利用鏡像功能，可以很容易把把手調到另一邊，本工具不具有鏡像複製功能，因此想要對物件做鏡像複製，必先做複製動作再執行鏡像，以下說明其使用方法：

01 請開啟第三章中 Sample07.skp 檔案，這是客廳中之沙發及旁邊之裝飾物組合場景，如圖 3-76 所示，以做為鏡像功能之操作示範。

圖 3-76　開啟第三章中 Sample07.skp 檔案

02 本場景已預先組成元件請使用**選取**工具先行選取元件，再執行右鍵功能表→**翻轉方向**→**元件為紅軸**功能表單，即可將整組沙發及旁邊之裝飾物組合元件做 X（紅色）軸向的翻轉，如圖 3-77 所示。

圖 3-77 將元件做 X（紅色）軸向的翻轉

03 如果想做 Y 軸向的鏡像,請選取沙發及旁邊之裝飾物組合元件,並在其上執行執行**右鍵功能表→翻轉方向→元件的綠軸**功能表單,即可將元件做 Y 軸向的鏡像。

04 有關選擇軸向做翻轉依 SketchUp 的施作規則,是以元件內部的軸向為依據,本元件因為元件內部之軸向與外面的軸向相同,如果內外軸向不同時使用者需要特別留意。

05 SketchUp 本身的鏡像功能只能鏡像不能同時執行複製,在第四章**延伸程式**單元中,會介紹鏡像延伸程式,此程式具有鏡像複製功能且功能較靈活,因此,後面章節在做後期處理時,會以此延伸程式做地面倒影或鏡子的鏡像功能。

3-9 標記之管理

在 SketchUp 2022 版中已將圖層改為標記,名稱雖然不同但其性能與操作模式均未改變,依 SketchUp 前輩的猜測,可能為配合 LayOut 之需要所做的不得已的更改,此種曲折待 LayOut 章節再詳細說明。

在標記的設置也如**顏料桶**工具般,將標記分為**標記**工具面板和**標記**預設面板,在本書第一章中工具列的設置小節,並未將**標記**工具面板開啟,另**標記**預設面板則預存在預設面板中;請依第一章介紹方法,在**工具列**面板中將**標記**選項勾選以打開**標記**工具面板,此面板現只存對現有標記的列表管理,如圖 3-78 所示,因為欄位不如預設面板完整,因此一般不開啟而只使用**標記**預設面板。

圖 3-78 開啟**標記**工具面板

3-9-1 標記預設面板

請開啟第三章 sample08.skp 檔案,這是大門之建築外觀 3D 模型。**標記**預設面板在 2022 版中做了大幅度的變革,增加很多新功能以方便使用操控,現將各欄編號,如圖 3-79 所示,並說明其功能如下:

圖 3-79　開啟第三章 sample08.skp 檔案並打開**標記**預設面板

01 **新增標籤按鈕**：執行此按鈕，可在圖層列表區中增加一新標記層，其中系統已預
先存在一未加上標籤之圖層，此標記層代表以往之圖層 0。

02 **新增標籤資料夾按鈕**：執行此按鈕，可以增加一標記層資料夾，選取此資料夾再
按**新增標籤**按鈕，即可製作父子層級的標記層，如有需要可此方法製作出數層之
層級關係，當關閉上層標記層其下附屬標記層皆會一啟關閉，如此可更方便標記
層之管理。

03 **搜尋欄位**：當建築外觀場景龐大複雜時，往往建立相當多的標記層，此時利用此
欄位可以方便尋找要編輯的標記層。

04 **標籤工具按鈕**：執行此按鈕，可以快速的將物件歸入到選中的標記層中。

05 **各標籤具有不同顏色按鈕**：執行此按鈕，可以將各標記層之物件材質改賦予各標
記層之顏色，再按一次此按鈕，則又回復到原物件之材質表現。

06 **詳細資訊**按鈕：執行此按鈕，可以打開各功能表單，其功能為對標記層列表區之
展示方式。

07 **顯示或隱藏按鈕**：執行此按鈕，可以將標記層顯示或隱藏，當此按鈕之圖標為有
眼無珠的狀態時表示隱藏該標記層的物件。

08 標記層名稱欄位：使用者可以點擊標記層名稱使其呈現藍色區塊時，即可對進行名稱之更改。

09 標記層顏色欄位：每一標記層系統皆預設有顏色，如想更改預設顏色，只要點擊色塊即可開啟編輯**材料**面板以指定想要的顏色；如果使用者執行了各標籤具有不同顏色按鈕，則整個標記層的物件材質都會以此顏色替換。

10 線段設定欄位：本欄位預設值為直線段，當某一標記層想改變線段型式時，請選擇此標記層並按下預設按鈕，系統會表列眾多線段型式供選取使用。

11 鉛筆欄位：此鉛筆位於那一標記層，即代表該標記層為目前標記層，此時在繪製區製作的圖形皆會位於該標記層中；如果該標記層設為目前標記層，則它不允許被改名、刪除或隱藏。

3-9-2 標記預設面板之運用

01 一樣使用上面小節的範例，在預設面板中選取柱子標記層，然後使用標籤工具按鈕，移動游標點擊場景中之兩根柱子，則可以快速將兩根柱子歸入到柱子標記層中，如圖 3-80 所示。

圖 3-80 快速將兩根柱子歸入到柱子圖層中

02 使用相同方法在預設面板中選取**燈具**標記層，然後使用標籤工具按鈕，移動游標點擊場景中之兩具燈具，則可以快速將兩具燈具歸入到燈具標記層中，使用者可以使用顯示或隱藏按鈕以驗正之。

03 當使用者想要表示大門之開啟方向時，可以在面板中新增加一標記層並設為目前標記層，再將線段設定欄位之線段改為虛線型式，如圖 3-81 所示。

圖 **3-81** 將標記層線段設定為虛線型式

04 使用直線及**兩點圓弧**工具，在地面依兩扇上之相對位置，各畫出直線及圓弧線段以示門開啟方向，此時此等圖形皆會以標記層設定之虛線表示之，如圖 3-82 所示門。

05 在 SketchUp 中並無更改虛線之疏密度，但在 LayOut 2022 內之 **SketchUp 模型**預設面板中新增直線**比例**欄位，藉由此欄位可以調整虛線之線粗及疏密度。

圖 **3-82** 開啟之方向以標記層設定之虛線表示之

3-10 大綱視窗面板

在以往版本中如果場景內之元件有多層之嵌套，常會因為編輯需要將元件內之深層子元件隱藏，當編輯工作完成後，隱藏的子元件則有時會有找不回來的困擾，SketchUp 2022 版中對此問題有了重大的改進，另外對大綱視窗賦予重大任務，以徹底解決物件隱藏的擾人問題。

01 請開啟第三章中之 sample09.skp 檔案，如圖 3-83 所示，這是由多個裝飾品組合而成的場景，以做為大綱視窗之操作練習。

圖 3-83　開啟第三章中之 sample09.skp 檔案

02 在預設面板中，可以發現在大綱視窗中本場景中存在著 5 個元件，而每一元件名稱左側多增加一眼睛標記，其中元件 1 存放在標記 1 層，元件 2 存放在標記 2 層，元件 5 存放在標記 3 層上，使用者可以分別選取此 3 元件，而在**實體資訊**面板中會顯示它們所屬的標記層。

03 在大綱視窗中，請使用滑鼠點擊元件 1 左側之眼睛圖標，此時圖標會改為無眼珠之圖標，而場景中之元件 1 物件被隱藏，此時元件名稱也會呈淡灰色，如圖 3-84 所示。

圖 3-84　直接在大綱視窗中將某一元件隱藏

04 在之前版本中需要先選擇元件，然後執行右鍵功能表→**隱藏**功能表單；或是執行下拉式功能表→**編輯**→**隱藏**功能表單，才能將此元件隱藏，似乎以在大綱視窗中操作較為直接方便。

05 在以往被隱藏的物件就會從場景消失，在 2022 版本中請執行下拉式功能表→**檢視**→**顯示隱藏的物件**功能表單使其呈勾選狀態，則被隱藏的物件會呈現其結構線，如圖 3-85 所示。

圖 3-85　被隱藏的物件會呈現其結構線

06 在預設面板之標記面板中，將標記 2 層關閉，則場景中之元件 2 物件消失，且不會呈現其結構線，然在大綱視窗中元件 2 名稱及其前眼睛皆會呈現淡灰色，如圖 3-86 所示。

圖 3-86　圖層隱藏的物件大綱視窗中名稱及其前眼睛皆會呈現淡灰色

07 藉由這樣的機制可以分辨物件是以何種方式被隱藏，如果物件使用隱藏功能被隱藏時，只要在大綱視窗中點擊無眼珠之眼睛圖標，使用呈現帶眼珠之眼睛圖標，則物件會被顯示回來，如果以關閉標記層方式者，則需要回到標記面板重新啟動標記層方可。

08 在大綱視窗中當元件名稱左側有向右小三角形時，表示其內當有子層的元件，點擊此三角形會顯示其元件層級結構（此時箭頭會改為向下），如圖 3-87 所示，其子層級元件之隱藏方法，與前述之方法相同。

圖 3-87　點擊此三角形會顯示其元件層級結構

09 當在面板右上角按下**詳細資訊**按鈕，可
以表列出三個功能表，如圖 3-88 所示，
現各別對其功能說明如下：

<div align="center">圖 3-88　按下**詳細資訊**按鈕可以表列三功能表</div>

❶ **全部展開**功能表單：執行此功能表單，可以將大網視窗中所有元件名稱左側有
向右小三形圖標者，均展開其嵌套層級。

❷ **全部收合**功能表單：執行此功能表單，可以將大網視窗中所有元件名稱左側有
向下小三形圖標者者，均收合其嵌套層級。

❸ **按名稱排序**功能表單：執行此功能表單，可以將面板中所有元件或群組名稱，
按名稱重新排序；以滑鼠左鍵按住名稱不放，可以隨處移動上下位置，利用此
功能可以重為排序以方便管理。

MEMO

04

延伸程式、元件之取
得、設置與操作使用

SketchUp 因為對曲面無法編輯，想要利用系統本身提供的工具組合，以製作出較為複雜、特異的 3D 模型較為困難，為彌補這方面的不足，因此它採取開放式延伸程式接口，以補足這方面的功能，而這些延伸程式一般為免費程式，使用者可以在 Extension Warehouse 或網路中下載使用。對 SketchUp 的愛好者來說，學習瞭解和掌握 SketchUp 延伸程式是一件非常有意思的事情，而且成為必備的技能，而在本章中將對什麼是 SketchUp 延伸程式及如何安裝與使用，做深入的剖析與説明。

在前面數章中曾數次使用到群組、元件，當時可能尚不清楚此兩種物件區別、使用時機與它的重要性。有經驗的設計師都知道，不管是使用 SketchUp 或是 3ds max 軟體從事室內設計，在透視圖場景的創建上，除了牆體、天花板造型及必要的櫥櫃家俱責無旁貸需由設計師自己創建外，其餘如燈飾、床組、植物及裝飾物等皆可利用現成元件匯入使用，而如今 3D Warehouse 經由使用者的共同貢獻，目前已累積上千萬個之多，且內容包羅萬象，因此利用閒暇時間從 3D Warehouse 或網路上下載元件，並加以整理分類以供隨時取用，成為設計師每日必修課程，以上均在本章有精闢的解説。

4-1　SketchUp 的延伸程式

4-1-1　SketchUp 2022 的擴展程式庫

01 在 SketchUp 中增加了擴展程式庫，這有如仿手機的 APP 程式，以延伸程式商店庫模式提供使用者與延伸程式設計者做為溝通平台。

02 在第一章工具列設置小節中，未將**倉庫**工具面板開啟，請執行下拉式功能表→**檢視**→**工具列**功能表單，可以打開**工具列**面板，在面板中將**倉庫**選項勾選，即可開啟**倉庫**工具面板，如圖 4-1 所示。

圖 4-1　開啟**倉庫**工具面板

03 在**倉庫**工具面板中之工具，由左向右分別為 **3D Warehouse**（3D 模型庫）、**分享模型**、**分享元件**、**Extension Warehouse**（**擴展程式庫**）等按鈕。

04 首先請將電腦連上網路，然後在**倉庫**工具面板中選取 Extension Warehouse（擴展程式庫）按鈕，即可登入面板，系統要求使用者執行登入動作，方可以打開 Extension Warehouse（擴展程式庫）面板，如圖 4-2 所示，

圖 4-2　打開登入面板

05 打開登入面板後，使用者可以 Trimble 帳號或是使用 Google 帳號皆可，當登入完成，即可進入 Extension Warehouse（擴展程式庫）面板中，如圖 4-3 所示。

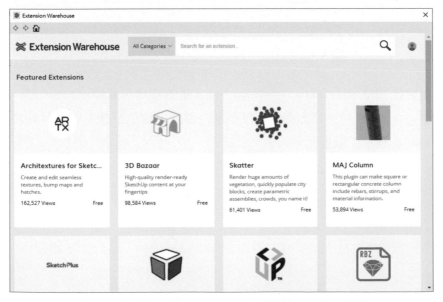

圖 4-3　打開 Extension Warehouse（擴展程式庫）面板

06 在此面板中,讓使用者可以不必離開 SketchUp,即可隨時蒐尋、下載與安裝面板上的延伸程式,例如選擇了 Interior Design(室內設計)類別,可以打開所有 Interior Design 類之延伸程式,如圖 4-4 所示。

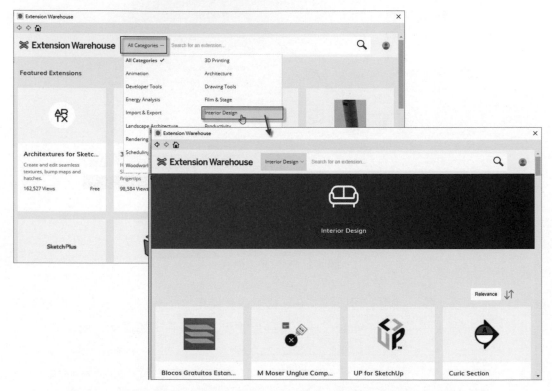

圖 **4-4** 打開所有 Interior Design 類之延伸程式

07 在開啟之面板中選擇 Curic Reset Rototion(重置旋轉)延伸程式,如圖 4-5 所示,這是在 SketchUp 中將模型做全部或局部的重置旋轉的延伸程式,而其右下角標示為 Free(免費)下載模式。

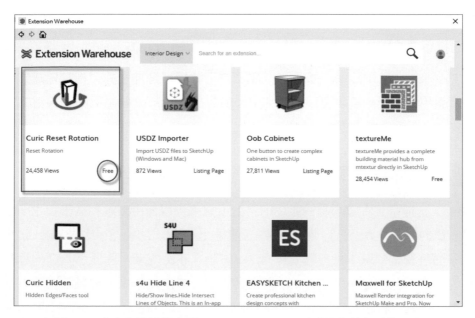

圖 4-5　在室內設計類中選 Curic Reset Rototion（重置旋轉）延伸程式

08 當使用滑鼠點擊 Curic Reset Rototion 縮略圖標，可以續打開 Curic Reset Rototion
延伸程式之擴展程式庫面板，在面板中介紹該延伸程式使用方法、適用版本及相
關訊息，如圖 4-6 所示。

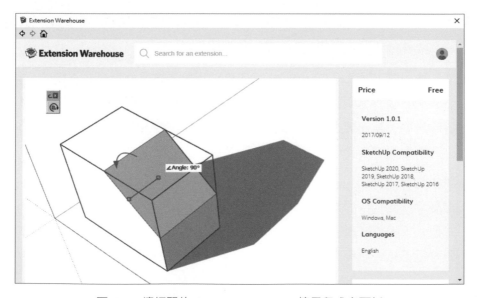

圖 4-6　續打開的 Curic Reset Rototion 擴展程式庫面板

09 當使用者要直接安裝此延伸程式，可以使用滑鼠點擊面板中之 Download 按鈕，即可進行延伸程式之下載，然後依下面小節介紹的安裝方法進行 rbz 格式之安裝。

10 在 Extension Warehouse（擴展程式庫）中下載使用延伸程式，相當快速方便，而且範圍相當廣泛，讀者可以多加利用，但想要執行部分較早期的延伸程式，可能需要使用者從網路上下載使用。

4-1-2 延伸程式的安裝

　　SketchUp 延伸程式在擴展程式庫或網路上，幾乎可以自由下載到數千種之多，除部分是要收費的程式外大部分均免費提供，而這些延伸程式功能彌補了 SketchUp 對曲面編輯及平面製圖的缺憾；然隨程式語言 Ruby 版本不斷更新，因此所有延伸程式並不一定都能使用，且依使用經驗得知，需把握實用、會用為原則，建議不要安裝過多延伸程式以免拖累到軟體操作。

01 在安裝延伸程式前，需要考慮版本適用問題，例如有的延伸程式在 SketchUp 8、2013 或 2014 版中可以順利執行，到了 2022 版本時其程式語言 Ruby 已升級了，在安裝前需先確定可否相容執行。

02 SketchUp 延伸程式的安裝方法有三種，現分述如下：

❶ 第一種副檔名為 *.exe 格式的延伸程式，它可以直接進行程式安裝，只需依安裝步驟執行即可，例如 VRay 渲染軟體即是。

❷ 第二種副檔名為 *.rb 或 *.rbs 格式的延伸程式，這是早期最為普遍的延伸格式，這些 *.rb 文件都可以使用任何文字編輯軟件直接打開，打開之後就能看到程序的源代碼，其安裝方法相當簡單，只需要將其複製到指定資料夾中即可，在本小節中會詳述其資料夾位置。

❸ 第三種檔名為 *.rbz 格式的延伸程式，這種類型的延伸程式是從 SketchUp8.0 以後才開始支持的新格式文件，在 SketchUp2015 版本以後已是標準的延伸程式型式。對於這種延伸程式的安裝在 SketchUp 2022 版做了重大改革，只需要執行下拉式功能表→**延伸程式**→**擴展程式管理器**功能表單，即可打開**擴展程**

式管理器面板以安裝 rbz 格式之延伸程式，如圖 4-7 所示，其操作方法將另闢小節詳細說明。

圖 4-7　打開**擴展程式管理器**面板以安裝 rbz 格式之延伸程式

03 在 SketchUp 2022 版本中之 *.rb 或 *.rbs 延伸程式需要複製到系統隱藏的資料夾中，現將其安裝方法說明如下：

❶ 要執行安裝動作得先把此隱藏的資料夾中顯示出來方可，此方法已在第三章中做過說明，請讀者自行參照操作。

❷ 作者為室內設計之所需，蒐集了十多種的延伸程式，存放於第四章**延伸程式**資料夾內，請將除了副檔名為 rbz 的檔案排除，再將其餘的檔案（共有 6 個程式、1 個圖檔及一個資料夾）進行複製。

❸ 將剛才複製的檔案貼入到 C:\Users\ 使用者電腦名稱 \AppData（此資料夾原被系統隱藏）\Roaming\SketchUp\SketchUp 2022\SketchUp\Plugins 資料夾中，即可完成此種格式之延伸程式安裝，如圖 4-8 所示。

圖 4-8　將 rb、rbs 檔案及其資料夾複製到指定的資料夾中

❹ 複製延伸程式至 Plugins 子資料夾內後，必需退出 SketchUp 程式的執行，於再次進入 SketchUp 系統後才可以使用，此時下拉式功能表之**延伸程式**選項中會多出諸多延伸程式表列，大部份的延伸程式都會呈現在此處；另外延伸程式也會出現在其它功能選項中，如有的在繪圖、工具功能選項，有的在右鍵功能表上，單看原延伸程式設計者，所預計顯示的位置而定。

4-1-3　擴展程式管理器之使用及 rbz 格式延伸程式安裝

在以前版本中對於延伸程式之安裝及卸載相對繁瑣及複雜，對初學者造成很大困擾，在 SketchUp 2018 版本以後新增加了擴展程式管理器，可以方便統一管理延伸程式，為相當貼心的創舉，以下說明此面板之詳細操作方法。

01 當使用者依前面說明的方法安裝了 rb 或 rbs 之延伸程式後，執行下拉式功能表→**延伸程式→擴展程式管理器**功能表單，可以打開**擴展程式管理器**面板，在面板中可發現剛才複製的 fillet.rbs 延伸程式已表列在面板中，如圖 4-9 所示。

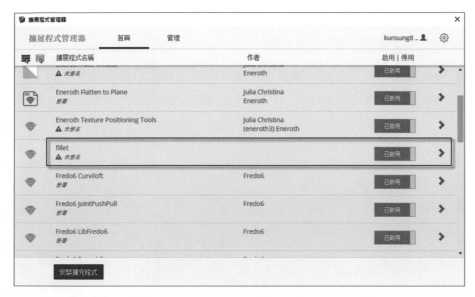

圖 4-9　剛才複製的 fillet.rbs 延伸程式已表列在面板中

02 在面板右側有兩欄位，在**是否啟用**欄位中可使用滑鼠點擊欄位，使其呈已啟用或停用之切換，當按下最右側的**訊息**欄位後，會對此延伸程式在 Extension Warehouse 當中註冊掛單之情形，此時欄位箭頭會改為向下，如圖 4-10 所示。

圖 4-10　報告延伸程式在 Extension Warehouse 當中註冊掛單之情形

03 想結束此延伸程式在 Extension Warehouse 註冊掛單之報告，請在**訊息**欄位上再按一次向下箭頭按鈕，即可將報告隱藏並同時將箭頭改為向右狀態。

04 在面板上端按下管理頁籤，**擴展程式管理器**面板會呈現**擴充程式**管理面板，在面板右側有三排欄位，如圖 4-11 所示，更新欄位為當延伸程式有新版本更新時會顯示紅色之按鈕，可以執行按鈕以立即更新之，惟其前提是使用者必先在 Extension Warehouse 登錄。

圖 4-11　打開**擴充程式**管理面板

05 最右側的**訊息**欄位和**首頁**面板中的**訊息**欄位內容相同，中間欄位為**解除安裝**按鈕，當使用者想要卸載延伸程式可以執行此按鈕，則 SketchUp 會將該程式卸載並自上述之 Plugins 資料夾內自動刪除。

06 SketchUp 2022 版新增的擴展程式管理器，讓使用者可以此為做為管理平台，方便對延伸程式之啟用、停用及解除安裝等做有效管理，而不像之前版本讓很多初學者感到無所適從。

07 在書附下載檔案第四章**延伸程式**資料夾中，作者為讀者準備了 11 個 rbz 格式的檔案，其中 Fredo6_!LibFredo6.rbz 為 Fredo6 程式庫之延伸程式，需要最先安裝，否則相關的延伸程式將無法順利安裝成功，現說明此種格式之安裝方法如下：

❶ rbz 格式的檔案其實它本身即為 zip 的壓縮檔案格式，利用解壓縮程式即可了解其檔案內容，如以朝陽偏北 .rbz 檔案為例，其解壓縮後即為 su_solarnorth 資料夾及 su_solarnorth.rb 檔案之合體。

❷ 進入 SketchUp 2022 軟體中，執行下拉式功能表→**視窗**→**擴展程式管理器**功能表單，可以打開**擴展程式管理器**面板，在該面板左下角使用滑鼠點擊安裝擴展程式按鈕，可以打開**開啟**面板，如圖 4-12 所示。

圖 4-12　使用滑鼠點擊安裝擴展程式按鈕以打開**開啟**面板

❸ 請將檔案路徑指向第四章**延伸程式**資料夾內朝陽偏北 .rbz 檔案，然後在面板中按下右下角之**開啟**按鈕，系統即會自動安裝該延伸程式至 SketchUp 程式中，如圖 4-13 所示，已可發現朝陽偏北延伸程式已被安裝妥當，並顯示自帶圖標之工具面板。

圖 4-13　朝陽偏北延伸程式已被安裝妥當

❹ 其它 10 個 rbz 格式的延伸程式，請利用前面所述的方法自行安裝，此處不再
分別說明。

溫馨 提示	當安裝了 rbz 格式的延伸程式，很多延伸程式會有自己的工具面板，如果一時顯示 不出這些面板，系統會提示需要重新進入 SketchUp 方可，此時請退出再進入即可 顯示這些工具面板。

08 當工具列中之**朝陽偏北**工具面板
不小心被關閉後，想要恢復原有
的工具面板，只要依第一章方法
執行下拉式功能表→**檢視**→**工具
列**功能表單，在開啟的**工具列**面
板中將**朝陽偏北**選項勾選即可，
如圖 4-14 所示，**朝陽偏北**工具
面板又會重新顯示回來。

圖 4-14　重新啟用**朝陽偏北**工具面板

4-2 室內設計常用 rb 或 rbs 格式 延伸程式之示範使用

　　當將第四章**延伸程式**資料夾內的檔案執行安裝後，重新啟動 SketchUp 2022 會在下拉功能表單上顯示已安裝好的大部分延伸程式功能表單。但有些會放置在其它功能選項中或是在右鍵功能表中，其所出現的位置視設計者所預設位置而定，現將第四章所附部分延伸程式之使用方法略述如下：

4-2-1 Start FrontFace[TM]Tool：自動轉換正面延伸程式

01 這是一個非常好用且常用的延伸程式，請開啟第四章 Sample01.skp 檔案，這是一多面體及立方體的組合，如圖 4-15 所示。

圖 4-15　開啟第四章 Sample01.skp 檔案

02 要執行自動轉換正面延伸程式，可以執行下拉式功能表→**延伸程式**→ Start FrontFace [TM]Tool 功能表單，另外它亦自備有圖標按鈕，可以直接執行此按鈕以執行之，如圖 4-16 所示。

圖 **4-16**　此延伸程式有自己的圖標按鈕可以方便執行

03 執行延伸程式後，移游標到
物件的反面上，反面立即會
變為正面，如圖 4-17 所示；
左側體塊為 10 邊形的多面
柱體並經過柔化處理，內邊
有一面為反面，不靠延伸程
式要將此面調正，需要多道
手續方可改正。

圖 4-17　移游標到物件的反面上立即將反面改為正面

4-2-2　Sphere：創建圓球體延伸程式

01 在 SketchUp 中並未有創建圓球體的工具，在第三章曾示範以 SketchUp 本身之**路
徑跟隨**工具以創建圓球體，其需經過多道工序方足以成事，對初學者而言有點困
難。

02 請執行下拉式功能表→繪圖→ Sphere 功能表單，再依畫圓的方法，先定出圓心點，
再移動滑鼠拉出一條半徑，立即在鍵盤上輸入半徑值，即可繪製出想要大小的圓
球體，如圖 4-18 所示。

圖 4-18　依畫圓方法快速製作出圓球體

03 此製作出的圓球體，可以自定圓球之半徑值，且其圓周固定為 24 分段數，最後
製作完成之球體會自動形成群組形態。

4-2-3 Fillet：2D 倒圓角延伸程式

01 請在繪圖區使用**矩形**工具繪製 300×300 公分之矩形，然後選取任意相鄰的兩邊線，執行下拉式能功能→**工具**→**fillet** 功能表單，立即在鍵盤上輸入 50 並按 〔Enter〕鍵確定，則可繪製出兩條線間的 50 公分倒圓角，如圖 4-19 所示。

圖 4-19 可繪製出兩條線間的 50 公分倒圓角

02 如果在矩形中選取 4 邊線，則可同時製作出四邊的倒圓角，如果是相鄰的非 90 度夾角的 2 條線段，亦可製作想要的倒圓角，如圖 4-20 所示。

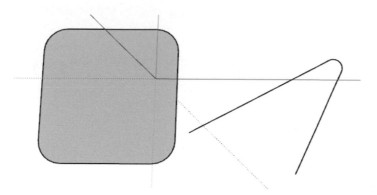

圖 4-20 製作出矩形四角及兩夾角線之倒圓角

03 在 fillet 延伸程式中不管選取多少線段均可做出倒圓角處理，惟其前提是這些線段都必需是相鄰，當使用者將這些圖形推拉成立體時，本延伸程式即不可再執行。

4-2-4 Make Faces：強力封面延伸程式

01 請開啟第四章 Sample02.skp 檔案，這是由 AutoCAD 繪製的隔斷圖案，經匯入到 SketchUp 中後因線段組成方式不同，它無法自動封閉成面，如圖 4-21 所示，以此做為 Make Faces 延伸程式之練習。

圖 4-21　開啟第四章 Sample02.skp 檔案

02 先將此隔斷圖形分解，再選取全部的圖形，執行下拉式功能表→**延伸程式** → Suforyou → **Make Faces** 功能表單，則此隔斷圖案會自動封閉成面並沒有一點瑕疵，如圖 4-22 所示。

圖 4-22　格柵圖案會自動封閉成面

03 此延伸程式相當實用,且比之前提供之強力封面程式更為好用,每當使用者匯入 DWG 格式之檔案時,往往需經過多道工序才能做封面處理,利用此延伸程式即可 一次輕易解決。

4-2-5 Weld:曲線焊接延伸程式

01 請開啟第四章 Sample03.skp 檔案,這是預先繪製之兩圓弧及兩條直線圍成的圖形, 如圖 4-23 所示,以做為此延伸程式之練習。

圖 **4-23** 開啟第四章 Sample01.skp 檔案

02 將此圖形往旁邊複製一份,使用**直線**工具重描其中一段直線,則會將此圖形內部 封閉成面,使用**推拉**工具,將此面往上推拉任意高度,此時立方體會在線段相接 處產生結構線,如圖 4-24 所示。

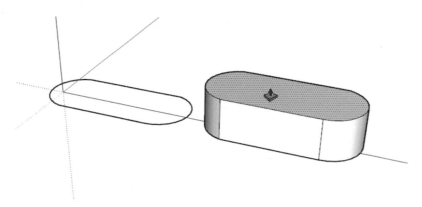

圖 **4-24** 未焊接的圖形在使用編輯工具時會產生結構線問題

03 請選取原圖形之所有邊線，執行下拉式功能表**→延伸程式****→ Weld 延伸程式**功能表單，此時會彈出訊息面板，詢問是否要將圖形封面，如圖 4-25 所示，如果按下**否**按鈕則所有線段單獨焊接成一條曲線而不成面。

圖 4-25　彈出詢問是否成面之訊息面板

04 如果選擇**是**按鈕，則所有線段單獨焊接成一條曲線且成面，使用**推拉**工具，將面往上推時它已不會產生結構線問題，如圖 4-26 所示。

圖 4-26　線段焊接在一起再推拉時已不會產生結構線問題

4-3　室內設計常用 rbz 格式延伸程式之示範使用

　　依 ARTISTS 網站的推薦 7 個最佳 Sketchup 延伸程式為 1. Joint Push Pull（聯合推拉）、2. Round Corner（ 3D 倒角）、3. Weld（曲線焊接）、4. Curviloft（曲面放樣）、5. Eneroth Flatten to Plane（展平至平面）、6. Artisan（有機藝術細分）、7. ClothWorks（布面效果）等，除 Weld（曲線焊接）在前面小節中已做過說明，其中 ClothWorks（布面效果）為需付費延伸程式已將其排除在外，以下說明這些延伸程式操作方法。

4-3-1 Mirror Selection：選後鏡像延伸程式

01 請在場景中創建任意形狀的物體，要執行選後鏡像延伸程式，可以執行下拉式功能表**→延伸程式** → Mirror Selection 功能表單，另外它亦自備有圖標按鈕，可以直接執行此按鈕以執行之，如圖 4-27 所示。

選後鏡向按鈕

圖 4-27　此延伸程式有自己的圖標按鈕可以方便執行

02 在繪圖區繪製任意形狀之物件，先選取要執行鏡像的物件，再使用滑鼠點擊選後鏡像圖標按鈕，隨即由圖示 1 點至圖示 2 點畫 X 軸向的任意長線段冉由圖示 2 點畫全圖示 3 點的 Y 軸向線，如圖 4-28 所示，這些圖示點的距離值可以任意定出，惟要依軸向繪製。

圖 4-28　選取按鈕後定出軸向線

03 當使用滑鼠左鍵定出圖示第 3 點後，會開啟 SketchUp 面板，然後詢 問 Erase Original Selection ？（是否刪除原選取）的訊息，如圖 4-29 所示。

圖 4-29　顯示是否刪除原選取的訊息

04 在面板中如選取**否**按鈕,則可以執行鏡像複製功能,如果選擇**是**按鈕,則只執行鏡像功能而把原選取物件刪除,如圖 4-30 所示,左側圖為執行鏡像複製功能,右側圖則只執行鏡像功能。

圖 4-30 左側圖為執行鏡像複製功能右側圖則只執行鏡像功能

05 在執行選後鏡像延伸程式按鈕後,如果接著畫出 X、Z 軸的軸向線,則其會是 Y 軸向的鏡像,如圖 4-31 所示,而如果是 X 軸向的鏡像,則需要畫出 Y、Z 的軸向線,此處請讀者自行練習。

繪製 X、Z軸向

圖 4-31 畫出 X、Z 軸向線後的鏡像結果

06 在做各軸向之鏡像時需要繪製兩條軸向線,此兩軸向前後位置並非固定,例如當需繪製出 Y、Z 的軸向線,亦可以將其繪製成 Z、Y 軸向線。

07 本延伸程式彌補 SketchUp 鏡像功能無法鏡像複製的缺憾,另一方面,利用此工具,可以做為鏡面的反射或地面倒影的特殊作用,在後面實作範例中會做這樣的操作說明。

4-3-2 朝陽偏北工具之延伸程式

　　室內外建築要表達的只是設計圖的光影效果，因此依作者經驗，場景地理位置並不重要，重要的是陽光的投射方向，所以真實地理位置設定可以不理會，只依需要設定適當日期及時間，再轉動指北針的方位即可。作者在第四章**延伸程式**資料夾內附有此延伸程式，現將其使用方法說明如下：

01 在大部分電腦輔助繪圖軟體中，系統認定的方位是北上南下右東左西，亦即正 Y 軸的方向即為北方，如圖 4-32 所示。

02 如果想要將太陽設在 Y 軸方向以產生陰影，不論如何調整時間與日期，陽光是不太容易由北方投射，此時只有調整北方的方向，才能做出符合場景需求的光影表現。

圖 4-32　正 Y 軸的方向即為北方

03 請開啟第四章 Sample04.skp 檔案，這是一簡單的室內場景 3D 模型，並在北方位置開了一扇窗戶，如圖 4-33 所示，以做為朝陽偏北延伸程式之練習。

圖 4-33　開啟第四章 Sample04.skp 檔案

04 如果讀者依前面說明方法安裝了朝陽偏北延伸程式後，會顯示**朝陽偏北**工具面板，如圖 4-34 所示，由左向右分別為切換指北箭頭、設定指北工具及輸入偏北角度等。

圖 4-34　顯示**朝陽偏北**工具面板

05 請選取**朝陽偏北**工具面板中的切換指北箭頭工具時，在場景中會出現一條橘色的標示線，表示正北方的方向，再按一次工具按鈕則不顯示此標示線，此工具只能在場景中顯示北方位置，一般尚需配合其它兩種工具以調整北方位置。

06 請啟動陰影顯示，此時陽光的照射方向由前牆射入，這是前牆被隱藏的結果，顯然不合理，如圖 4-35 所示，此時不管怎樣調整一天的時間點或日期，陽光都無法從北方的窗戶射入。

圖 4-35　陽光無法從北方窗戶射入

07 選取**朝陽偏北**工具面板中的設定指北工具，此時在場景中會顯示指北針調整盤，藉由滑鼠的操作，可以任意調整北方的方向，以重新調整北方置，即可讓陽光從原北方位置窗射入陽光，如圖 4-36 所示。

圖 4-36　重新調整北方位置讓陽光從窗戶射入

08 請選取**朝陽偏北**工具面板中的**輸入偏北角度**工具，可以顯示輸入偏北角度面板，在面板中只要填入指北針的角度，可以很快的設定北方的方向。本工具以正 Y 軸為計算角度的起始線計算角度，以順時針方向旋轉時為正數，當以逆時針方向旋轉時為負數。

4-3-3　debeo_pushline 將邊推成面之延伸程式

01 這是相當好用的延伸程式，可以將直線或曲線推拉成面，請隨意在繪圖區中繪製直線及圓弧線，如圖 4-37 所示，以做為 adebeo_pushline 延伸程式之操作示範。

圖 4-37　在繪圖區任意繪製直線及圓弧線段

02 請執行下拉式功能表 → **延伸程式** → Adobeo → **Push Line** 功能表單,或是直接點擊本延伸程式圖標,如圖 4-38 所示,此時游標會顯示類似**推拉**工具且帶有不可執行的圖標,請將它移到直線上端點或中點上,此點會自動被選取,此時不可執行的圖標消失而只剩推拉圖標。

圖 4-38　執行 Push Line 功能表單

03 與 SketchUp **推拉**工具操作方法相同,首先按下滑鼠左鍵以確定起點,此時移動游標可以拉出一片面出來,當在鍵盤上輸入長度值即可由線創建一平面,再**移動**工具到邊線上,依上述方法可以連續繪製出平面來,如圖 4-39 所示。

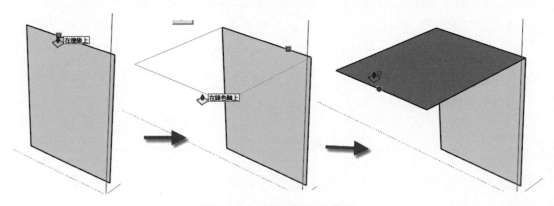

圖 4-39　直接由線段創建面

04 使用 Push Line 延伸工具,移動游標至圓弧線上分段點或分段線中點會自動被選取,依前面操作直線的方法,移動游標可以自動創建一圓弧面,如圖 4-40 所示,同樣圓或手繪曲線繪製的圖形,亦可被此延伸程式自動推拉成面。

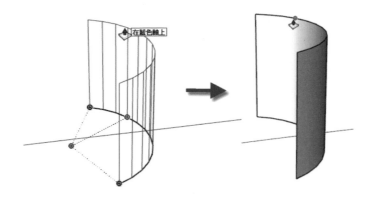

圖 **4-40**　直接由圓弧線段創建圓弧面

05 依前面的方法,將游標移至圓弧面之頂端分段點或
分段線中點上,依軸向推拉,此時只能推拉出分段
線的一部分,而非整體的圓弧線段都被推拉,如圖
4-41 所示,使用者不可不察。

圖 **4-41**　只能推拉出分段線的一部分

06 請使用窗選方式,選取圓弧面之頂端全部圓弧線,使用 Push Line 延伸工具,依前
面的方法,拉出一紅色軸方向,即可將選取的圓弧線段推拉成一個面,如圖 4-42
所示。

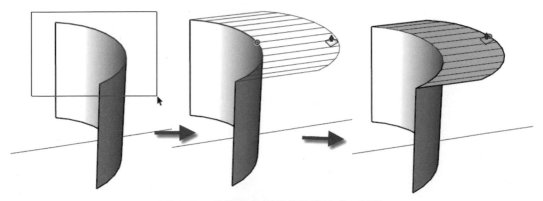

圖 **4-42**　將選取的圓弧線段推拉成一個面

4-3-4 neroth Flatten to Plane 展平面延伸程式

01 Eneroth Flatten to Plane 延伸程式可以將幾何圖形，由 Z 軸將其壓縮成平面，且不管幾何體位於那種高度上，都會展置於 Z = 0 的高度上。

02 請開啟第四章 Sample05.skp 檔案，這是由 AutoCAD 所繪製的住家平面傢俱配置圖，經由執行下拉式功能表→**檔案**→**匯入**功能表單將 DWG 檔案格式轉存成 SKP 的檔案格式，如圖 4-43 所示。

圖 4-43 開啟第四章 Sample06.skp 檔案

03 當將視圖稍做旋轉，可以看到 CAD 圖中很多圖形並未位於同一平面上，如圖 4-44 所示，請選取全部的圖形，執行右鍵功能表→**分解**功能表單，將全部的圖形給分解開來，直到完全不能分解為止。

圖 4-44 在 CAD 圖中很多圖形並未位於同一平面上

04 維持圖形全被選取狀態，執行下拉式功能表→**延伸程式→** Eneroth Flatten to Plane
功能表單，即可將所有圖形調整為同一平面且位於 Z 軸為 0 的高度上，如圖 4-45
所示。

圖 4-45　將所有圖形調整為同一平面且位於 Z 軸為 0 的高度上

4-3-5 RoundCorner：三維倒角延伸程式

01 Round Corner 延伸程式可以對三維物體的邊界直觀地進行倒直角或倒圓角的操作，
功能包括圓化圓角、尖化圓角或倒角等模式的選擇，對於非正交的形體也能進行
倒角。

02 本書因編幅限制，只介紹 Round Corner（圓化圓角）至於 Sharp Corner（尖化圓角）
及 Bevel（倒角）等二款，請讀者依同樣方法執行即可。

03 執行 Round Corner 延伸程式前，首先可以先運行 LibFredo6 多國語言編譯庫程式，
以執行語言設定，目前該程式已有簡體中文選項可供使用（目前尚無繁體中文），
如果不執行語言設定亦可。

04 請執行下拉式功能表→**視窗→** LibFredo6 Settings → Set Preferred Language 功能表
單，在其開啟的 Set Preferred Languages 面板中設定首選語言為簡體中文，如圖
4-46 所示，如果尚有其它語言需要者，亦可加選第 2、第 3 語言。

圖 4-46　在 Set Preferred Languages 面板中設定首選語言為簡體中文

05 請開啟第四章中 Sample08.skp 檔案，這是簡單製作的多邊形物件，以供 3D 倒角延伸程式之操作。

06 接著執行下拉式功能表→**工具**→ **Fredo6 Collection** → **Round Corner** → **Round Corner** 功能表單，另外它亦自備有三個圖標按鈕，可以直接執行此按鈕以執行之，如圖 4-47 所示。

圖 4-47　執行 Round Corner 工具按鈕

07 當執行了 Round Corner 工具按鈕後，可以移動游標到物件的線上，線被選取並且可以連續加選，如果移動游標點擊面，則面之全部邊線會同時被選取，在繪圖區上方顯示 Round Corner 延伸程式的控制面板，在偏移欄位中會顯示上次執行之偏移值，在欄位內輸入偏移值，在多邊形物件中會以紅色表示選取的線段，而綠色線則代表將執行倒圓角的範圍，如圖 4-48 所示。

圖 4-48　多邊形物件顯示要倒圓角範圍

<table>
<tr><td>溫馨
提示</td><td>選取倒圓角邊線的方式有兩種，一種使用滑鼠點擊面可以同時選取面的四邊線，另一種方式為分別單獨點擊邊線來選取，點擊面雖然速度較快，惟它在處理倒圓角過程中容易產生破面，在此先予告知。</td></tr>
</table>

08 移游標至其它面或線段上，可以再增加倒圓角的範圍，在 Round Corner 延伸程式的控制面板中，使用滑鼠分別點擊 Offset 及 Seg 兩欄位，可以開啟各別的屬性面板，在此面板中設定偏移值為 15 公分，圓弧分段數為 6，如圖 4-49 所示。

圖 4-49　分別設定 Offset 及 Seg 兩欄位屬性

09 當在偏移值面板中按下**確定**按鈕，游標變成打勾圖標，此時只要在場景空白處按下滑鼠左鍵，即可將選取的線段做 15 公分的圓化圓角，如圖 4-50 所示。

圖 **4-50** 將選取的線段做 15 公分的倒圓角處理

4-3-6 JointPushPull（聯合推拉）延伸程式

01 SketchUp 對曲面無法編輯，惟利用本延伸程式即可克服此項缺陷，對創建 3D 場景相當有助益，JointPushPull 延伸程式功能有多種，茲因本書篇幅限制，只介紹聯合推拉一項，至於其他功能，請讀者自行上延伸程式開發者的網站中尋求練習。

02 執行 Round Corner 延伸程式前，首先可以先運行 LibFredo6 多國語言編譯庫程式，以執行語言設定，其設定已於前面小節中做過說明。

03 當安裝了 JointPushPull 延伸程式後，在 JointPushPull 工具面板中會有七個工具按鈕，如圖 4-51 所示，為除第一按鈕可以打開工具表列外，由左邊第二個至最右邊，分別為聯合推拉、近似值推拉、無量推拉、法線推拉、擠出推拉及跟隨推拉等。

圖 **4-51** 打開的 JointPushPull 工具面板

04 請開啟第四章中 Sample07.skp 檔案，
 這是簡單製作的三段式圓柱體，如圖
 4-52 所示，以做為聯合推拉延伸程
 式之練習。

圖 **4-52**　開啟第四章中
Sample09.skp 檔案

05 在 JointPushPull 工具面板中選取聯合**推拉**工具，移游標到圓柱體底端圖示 A 的
 面，按住滑鼠左鍵往外移動，立即在偏移欄位上按滑鼠左鍵一下，以打開偏移值
 面板，如圖 4-53 所示，並在面板中偏移值欄位輸入 30 的數值。

圖 **4-53**　在偏移值面板中之偏移值欄位內輸入 30 的數值

06 在面板中按下**確定**按鈕後再按下
　　 Enter 鍵，即可將圖示 A 的面
　　 往外推拉出 30 公分，當推拉時
　　 也可以不利用偏移值面板，直接
　　 在鍵盤上輸入 30，同樣可以將
　　 此面往外推拉出 30 公分，如圖
　　 4-54 所示。

　　　　　　　圖 **4-54**　將圖示 A 的面
　　　　　　　往外推拉 30 公分

07 在 SketchUp 中如果使用**推拉**工具，它是不允許使用者做推拉動作，此時只能利用
　　 經驗與技巧加以巧妙克服，如今有了 JointPushPull 延伸程式即可製作出弧形面的
　　 厚度出來。

4-3-7　DM_SketchUV（UV 貼圖）延伸程式之使用

　　之前版本的書籍中作者提供之 UVtools.rb 延伸程式在此版本亦可使用，惟它功能較
為陽春些，而使用本延伸程式，在第三章介紹對柔軟物件的投影貼圖，在此延伸程式
中可以更方便操作，現詳細説明其操作方法。

01 請開啟第四章中 Sample08.skp
　　 檔案，這是由一床組及背後的圓
　　 弧形立面所組成之場景，因為是
　　 柔軟物的關係，整個場景之紋理
　　 貼圖皆凌亂不堪，如圖 4-55 所
　　 示，以做為 UV 貼圖延伸程式之
　　 練習。

　　　　　　　圖 **4-55**　開啟第四章中 Sample08.skp 檔案

02 執行本程式前要先告知程式要執行那
一軸向的面，此處要編輯床單，因
此先選取俯視圖模式，再執行某一
視執行下拉式功能表 → **延伸程式**
→ **SketchUV** → **SketchUV** 功能表單，或
是直接點擊本延伸程式圖標，圖 4-56
所示。

圖 4-56　執行 SketchUV 功能表單或點擊圖標

03 請選取要編輯的面，再點擊 SketchUV 程式圖標後，移動游標到要編輯的面上按
下滑鼠右鍵，在顯示的右鍵功能表中選取 Planer Map(View) 功能表單，如圖 4-57
所示，此時剛才選取面會完美的顯示正確的紋理貼圖，如圖 4-58 所示。

圖 4-57　執行右鍵功能表中之 Planer Map(View) 功能表單

圖 4-58　選取面會完美的顯示正確的紋理貼圖

04 接下來編輯其它物體之
紋理貼圖，現在不用重
選視圖模式，只需要選
取要編輯的面，然後依
照上面的步驟，選取程
式圖標再執行相同的右
鍵功能表，即可完成剩
餘物體之紋理貼圖，此
部分請讀者自行操作，
如果紋理太大只要在**材
料**預設面板中為調整圖
檔大小即可，如圖 4-59
所示，為整個床組紋理
貼圖調整完成。

圖 4-59　整個床組紋理貼圖調整完成

05 現處理圓弧立面之材質，請依照第三章說明方法賦予第四章 maps 資料夾內之 (62).
jpg 圖檔，因為是曲面關係紋理貼圖完成不正確，而且 sketchUp 處於不能編輯狀
態。

06 首先將視圖改為右視圖模式，然後選取要編輯的圓弧立面，再點擊 SketchUV 程
式圖標後，移動游標到要圓弧立面上按下滑鼠右鍵，在顯示的右鍵功能表中選取
Planer Map(View) 功能表單，即可完成正確的紋理貼圖，如果圓弧邊有瑕疵，可
以在**材料**面板中稍為加大圖檔寬度即可，如圖 4-60 所示。

圖 4-60 完成圓弧立面之紋理貼圖

07 請開啟第四章 Sample.09 檔案，這是已經創建好圓球體及圓柱的合集，如圖 4-61
所示，如果使用前述之 Sphere 延伸程式創建圓球，請選取此圓球，再執行右鍵功
能表→**分解**功能表單，將圓球分解成不具群組形態之圓球。

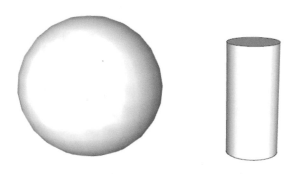

圖 4-61 開啟第四章 Sample02 檔案

08 使用第三章說明的方法,直接賦予球體第四章 maps 資料夾內世界地圖 .jpg 圖像,以做為紋理貼圖,此時圖像在球體中表現凌亂,且無法對其位置做編輯。

09 請在**檢視**工具面板中選取正視圖模式,或是任何軸向之視圖亦可,先選取球體表面,再點擊 SketchUV 程式圖標後,移動游標到要球體表面上按下滑鼠右鍵,在顯示的右鍵功能表中選取 Spherical Map(View) 功能表單,此時整個球體貼圖完整而且漂亮,如圖 4-62 所示。

圖 4-62　整個球體貼圖完整而且漂亮

10 請選取圓柱體並賦予第四章 maps 資料夾內 8103.jpg 圖像,以做為紋理貼圖,此時圖像在圓柱體中表現凌亂。

11 請選取正視圖模式,先選取圓柱表面,再點擊 SketchUV 程式圖標後,移動游標到要球體表面上按下滑鼠右鍵,在顯示的右鍵功能表中選取 Cylindrical Map(View) 功能表單,此時整個圓柱體貼圖完整而且漂亮,如圖 4-63 所示。

圖 4-63　整個圓柱體貼圖完整而且漂亮

4-3-8 模型轉換為彎曲造型延伸程式之使用

　　當使用者想設計較有造型的扶手,或是立體招牌文字,甚至要在弧面牆上開窗時,使用 SkletchUp 本身工具卻始終作不出來的窘境,使用此延伸程式相信當可迎刃而解。

01 請開啟第四章 Sample10.skpp 檔案,它是一張戶外使用的長條椅子,如圖 4-64 所示,以供本延伸程式之操作練習。

圖 4-64　開啟第四章 Sample10.skpp 檔案

02 要處理的模型需製作成群組或元件,並在該物件前方畫一條與物件等長的直線,請注意,該群組(或元件)和直線都必須與紅色軸平行。

03 將此元件放置到 X 軸平行的位置上,使用**畫線**工具,由圖示 1 點畫至示 2 點,使用**移動**工具,將其往前移動(任意距離),再使用**兩點圓弧**工具,在直線前方繪製想要造型的圓弧線,如圖 4-65 所示。

圖 4-65　在元件前方繪製等寬直線及圓弧線

| 溫馨提示 | 所繪製的直線需在模型前方,且必需與 X 軸平行,否則當執行延伸程式時,此直線是不被選取。 |

04 在等寬直線前方繪製的線條，可以是一條曲線 / 弧線 / 彎折線等均可，如為多段連接的曲線或彎折線，可使用 Weld 延伸程式工具予以連接成同一組線條。

05 其執行順序為，先選取要彎曲的元件或群組，再選取彎曲造型延伸程式，接著使用滑鼠點選直線，最後再使用滑鼠點選圓弧線，如圖 4-66 所示。

圖 4-66　執行彎曲造型延伸程式之操作步驟

06 當執行第四步驟（選取弧形線）後，如呈現的圖形並非使用者所要者，可以按鍵盤上的上、下方向鍵，以改變起、始點位置，並能立即改變圖形，如果圖形滿意，按下 Enter 鍵以確定成型，如圖 4-67 所示。

圖 4-67　按下 Enter 鍵以確定成型

4-3-9 Copy Along Curve 沿路徑複製延伸程式

01 請開啟第四章 Sample11.skpp 檔案,這是一根立方柱及一條圓線段,立方柱必需是群組或元件狀態,而圓弧線必先用 Weld 延伸程式工具予以連接成同一條線,如圖 4-68 所示,以供本延伸程式之操作練習。

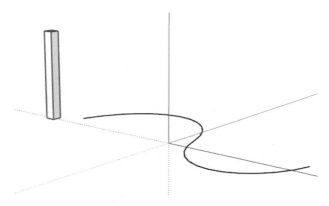

圖 4-68　開啟第四章 Sample11.skpp 檔案

02 執行下拉式功能表→**延伸程式**→ Copy Along Curv 功能表單,然後選取立方柱,再移動游標至圓弧線上選取線段,即可將立方柱沿著圓弧線複製,如圖 4-69 所示。

圖 4-69　將立方柱沿著圓弧線複製

03 如果想以距離定根數,可以在鍵盤上輸入距離值,如果想直接設定曲線上根數,可以鍵盤上輸入數字＋ c,當輸入完成後游標會顯示打勾圖標,此時只要在空白處按下滑鼠左鍵即可完成沿圓弧線之複製,如圖 4-70 所示。

圖 4-70 可完成沿圓弧線之複製

4-3-10 1001bit_freeware 延伸程式之使用

　　1001bit Tools（Freeware）延伸程式它是 3D 建模工具集成，基本上它是一免費版本，在以前即可在擴展程式庫中下載，惟目前只能在網路上蒐尋，另外它也有 Pro 版目前為收費版本。此延伸程式工具相當繁多，一般運用在建築及室內設計等建模工作上，本小節只介紹 Create Horizontal groove lines on selected Faces（水平凹槽）工具一項，如果想要了解完整的 3D 建模工具集成，可以參閱作者另寫作之**跟 3ds max 說掰掰！SketchUp 高手精技**一書，由旗標公司出版。

01 當安裝完成 1001bit 延伸程式後在繪圖區中顯示出一排 1001bit Tools（Freeware）延伸程式工具按鈕，總數有 39 個之多，與 Pro 版（付費版本）相較，Pro 版之工具按鈕有 48 個，總共多出 9 個之多，如圖 4-71 所示，如果想使用於商業用途上，建議使用付費版本，而各大 SketchUp 經銷商均有代理此延伸程式並已完成中文化作業。

Freeware版本

Pro版本

圖 4-71 將 1001bit Tools 免費版與付費版做比較

02 請開啟第四章 Sample10.skp 檔案,這是帶弧形面的造型體塊及圓柱體之場景,請使用**捲尺**工具,在圖示 A 的線投上,由圖示 1 點往上量取 90 公分的輔助點,如圖 4-72 所示。

圖 4-72　開啟第四章 Sample10.skp 檔案並製作 90 公分高的輔助點

03 請先選取造型體塊及圓柱體之全部直立面,然後在 1001bit Tools 工具面板中使用滑鼠點擊**水平凹槽**工具,可以打開 Create Grooves on Faces 面板,在面板中各欄位試為分區,如圖 4-73 所示,現說明其功能如下:

❶ 凹槽外部尺寸 (a)。

❷ 凹槽內部尺寸 (b)。

❸ 凹槽深度 (c)。

❹ 凹槽間隔 (d)。

❺ 凹槽數量。

❻ 產生凹槽。

圖 4-73　打開 Create Grooves on Faces 面板

04 在面板中維持各欄位值,在按下產生凹槽按鈕後,移動游標至剛才製作的輔助點上按滑鼠左鍵(開始的水平線),會顯示詢問是否柔化邊線的訊息面板,在面板中按下**是**按鈕,即可完成牆面凹槽的製作,如圖 4-74 所示。

圖 4-74 完成牆面凹槽的製作

05 想要製作出凸出的線條,只要將凹槽深度(c)欄位值改為負數即可,如在面板中將凹槽深度(c)欄位值改為 "-4",再依前面的操作步驟,即可在牆面上製作出凸出 4 公分的線條,如圖 4-75 所示。

圖 4-75 在牆面上製作出凸出 4 公分的線條

4-4 群組與元件

群組和元件在 SketchUp 中佔有相當分量,它們都是場景中不可或缺的要角,在往後的設計過程會常用到,但兩者常會讓人混淆不清。群組有如 AutoCAD 中的圖塊一樣,只是把很多的圖形集合在一起,如窗框、玻璃及五金配件等組合成一個群組,使和場景脫離不黏附在一起,以利移動及編輯;元件如同群組一樣功能,但可以拿來與別人分享,及自己往後設計時可重複使用,如門、床、桌椅等,其功能相當強大,這是 SketchUp 特異功能之一。

4-4-1 建立群組

01 群組通常是把多個同類型的物體集合成一個物件,與場景中物件做分離,以方便編輯、移動及複製,如果不做成群組,很多圖形想要進一步移動,都會和原物件黏結在一起,而增加處理上的困難。

02 請開啟書附下載檔案第四章 Sample13.skp 檔案,這是在矩形旁建立六角柱的場景,如圖 4-76 所示。

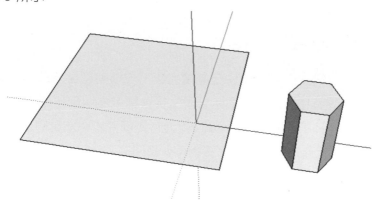

圖 4-76 開啟第四章 Sample13.skp 檔案

03 選取全部六角柱物件,使用**移動**工具,將其移動到矩形內部並與矩形邊線相連,當再移動六角柱時,它即會與矩形沾粘而無法單獨移動。

04 在未進行移動時即將六角柱組成群組，如此不管它如何移動都不會影響到其它物體的表面，因此對物件適時組成群組是創建 3D 景場首先養成的習慣。

05 在繪圖區中使用滑鼠左鍵在六角柱上點擊 3 下，以選取整個六角柱體，移游標至面上按右鍵，以執行右鍵功能表→**建立群組**功能表單，可以將六角柱體編成群組。

06 當編成群組後，原則上整個六角柱是一個整體，如想單獨編輯其中的一個面，在群組外是不被允許，讀者可以試著使用**推拉**工具對圓頂面進行推拉，在游標處會出現不得編輯的訊息。

07 如想編輯群組內的物件，可選取此群組，再執行右鍵功能表→**編輯群組**功能表單，或是在群組上連續按滑鼠左鍵兩下，亦可使其成為編輯群組狀態。

08 當物件在編輯群組狀態時，該群組四周會有淡灰色的體塊邊框，此時即可對此群組物件做編輯，使用了**推拉**工具，已經可以對圓柱頂面做推拉動作。

09 當編輯完成想結束群組編輯，使用**選取**工具，再移游標到空白地方按一下，可以結束群組編輯狀態。

10 群組可以允許裡面再包含群組，這種大群組與小群組的包容就是群組的嵌套，亦即將群組設定父與子的階層關係。

4-4-2 製作 3D 模型元件

SketchUp 依使用方式，可以將物件分為兩大類，一種就是自己建立，這會花很多時間，但要維持各人的特色也只有自己建立了；另一種就是利用現成的元件供做設計時使用，而元件的製作又可分為 3D 元件與 2D 元件兩種，本小節專門為製作 3D 模型元件做說明，另外 2D 元件之製作則待第五章再做說明。

01 請開啟第四章 Sample14.skp 檔案，這是休閒椅之模型組合，如圖 4-77 所示，在場景中之物件各以元件或群組形態存在。

圖 4-77　開啟第四章 Sample14.skp 檔案

02 使用**選取**工具，框選場景中全部的物件，移動游標到此物件上並按下滑鼠右鍵，以執行右鍵功能表→**轉為元件**功能表單，如圖 4-78 所示，也可以在選取物件後，在**常用**工具面板中選取**轉為元件**工具按鈕。

圖 4-78　執行右鍵功能表中之**轉為元件**功能表單

03 當執行**轉為元件**功能表單後，會開啟**建立元件**面板，現在面板中為各欄位賦予編號，如圖4-79 所示，並將其各欄位功能說明如下：

圖 4-79　在**建立元件**面板中為各欄位賦予編號

❶ 本欄位可以讓使用者自行為元件定義名稱，亦可使用系統內定的名稱。

❷ 本欄位可以為元件做簡略說明與介紹，亦可空白不處理。

❸ 本欄位通常與切割開口欄位共同設置，專為門、窗之開洞功能而設，將待下面小節再做詳細說明。

❹ 本欄位可以為元件重新設定座標軸。

❺ 本欄位通常與黏接至欄位共同設置，專為門、窗之開洞功能而設，將待下面小節再做詳細說明。

❻ 本欄位專為 2D 元件而設，將待下一章中再做詳細介紹。

❼ 本欄位一般配合**總是朝向鏡頭**欄位而設，將待下一章中再做詳細介紹。

❽ 本欄位為 2018 版以後新增欄位，可以為元件設定價格。

❾ 本欄位為 2018 版以後新增欄位，可以為元件設定尺寸大小。

❿ 本欄位為 2018 版以後新增欄位，可以為元件作者設定網址，以方便使用者與創作者做為聯繫的管道。

⓫ 本欄位為 2018 版以後新增欄位，可以為元件設定類型，此處為灰色不可執行。

⓬ 用元件替換場景內容欄位，此欄位系統呈勾選狀態，請務必維持內定勾選狀態。

04 在此**建立元件**面板中，將所有欄位值均維持系統參數值不變，接著按下**建立**按鈕，即可建立一新元件。

05 想要編輯元件內容，可以在元件上按滑鼠右鍵，執行右鍵功能表→**編輯元件**功能表單，或是在元件上按滑鼠兩下亦可，即可以對元件內部展開編輯，其方法與群組編輯相同。

06 休閒椅之模型組合如完成元件的建立，但要在其他場合運用，就必需將其儲存起來，在休閒椅之模型組合元件被選取狀態，在其上按滑鼠右鍵，執行右鍵功能表→**另存為**功能表單後，會打開**另存新檔**面板，檔案類型當然為 SKP 檔案格式，內定為 2022 版本的檔案，也可以存成之前版本的檔案格式，本元件經以休閒椅組 .skp 為檔名存放在第四章中。

07 本休閒椅組元件其實由眾多的群組或元件組合而成，使用者想了解其中的內部結構，可以打開預設面板中的大綱視窗標頭即可打開大綱視窗面板，如圖 4-80 所示，至於了解其內之父子層級關係，請參閱第三章之說明。

圖 4-80　展開餐桌椅組之大綱視窗面板

08 請開啟第四章 Sample15.skp 檔案，這是門的模型並於地面上附帶一矩形，如圖 4-81 所示，以做為群組轉為元件之練習。

圖 4-81　開啟第四章 Sample15.skp 檔案

09 請窗選全部的門模型（不含地面矩形），
執行右鍵功能表→**轉為元件**功能表單，
如圖 4-82 所示，在開啟**建立元件**面板
中按下**建立**按鈕後，並未如預期建立元
件，發生此種情形，其大部原因是在選
取時尚包含了多餘的線段之故。

10 如果遇到此情形，通常的做法是將選取
的模型先建立為群組，再執行右鍵功能
表→**轉為元件**功能表單，如此即可順利
將門模型轉為元件了。

圖 4-82　窗選全部門物件並未預期組成元件

11 之前版本在將群組轉為元件不會開啟**建立元件**面板，以至無法重新設定元件之座
標軸，在 SketchUp2017 版本以後，當執行將群組轉為元件時會同時開啟**建立元件**
面板，供使用者可以設定面板中各欄位值。

4-5 元件之取得與管理

　　有經驗的設計者都知道，所有場景中使用到的元件大
部分都利用現成的元件以完成，而在 3D Warehouse 中
全世界的網民已提供各類型元件共有千萬個之多，這是
一個針對設計者所擁有最有價值的寶藏，SketchUp 的操
作者理應熟悉它並利用它以快速完成手頭工作，這是本
小節操作說明的重點。

01 在 SketchUp 2022 版本中已經取消了下拉式功能表
→**視窗**→**元件**功能表單，想要開啟**元件**管理面板，
則必需要預設面板區中使用滑鼠點擊**元件**標頭，這
樣即可打開，如圖 4-83 所示。

圖 4-83　在預設面板區中
打開**元件**管理面板

02 當打開**元件**管理面板，它與**材料**面板有點類似且操作也相同，但比較起來似乎有點零亂不太好使用，依使用經驗得知此面板只是備而不用，有需要的讀者請自行參照第三章之說明。

03 比較不同的是，在此面板中可以立即蒐尋 3D Warehouse，而供場景立即使用需要的元件，例如想要蒐尋沙發元件，首先必連上網路，然後在輸入區中輸入 sofa 字樣，再按右側的蒐尋按鈕，即可在 3D Warehouse 資料庫中取得想要的元件，在面板下方會顯示共搜集到 43,190 項的沙發元件，如圖 4-84 所示。

圖 4-84　在 3D Warehouse 資料庫中取得想要的元件

> **溫馨提示**
>
> 使用者想要在 3D Warehouse 元件搜尋元件，其關鍵詞應以英文為主，盡量不要使用中文，如此才能搜集到最多的元件，此網站為對世界的網民提供免費的模型庫，而提供模型者亦以世界流通的語言—英文為主。

04 想要將 3D 模型庫中的元件下載儲存到自己硬碟中，必需先在面板中選取此元件，等待系統自網路下載後，移動游標時元件會跟隨著移動，到滿意位置處再按滑鼠左鍵即可將其置入到場景中，此時再按滑鼠右鍵，執行右鍵功能表→**另存為**功能表單，即可將元件存入自己的資料夾中。

05 利用此種方法蒐集元件，一方面頁面太過狹隘且一頁只顯示 12 項，搜尋起來相當棘手，另一方面它必先下載到現有場景中，如果純粹為蒐集元件時過程太過迂迴了。

06 現介紹一般下載方法，請打開**工具列**面板，在面板中勾選**倉庫**選項，可以打開**倉庫**工具面板，如圖 4-85 所示，工具面板由左至右分別為 3D Warehouse、分享模型、分享元件、Extension Warehouse。

圖 4-85　打開**倉庫**工具面板

07 請讀者確認電腦連上網路，請使用滑鼠點擊 3D Warehouse 工具，可以打開 3D 模型庫面板，請在搜尋欄位輸入 **bed** 字樣，系統會報告搜尋的結果為 1000 ＋，表示每一頁面數量為 1000，且量超過 1000 個以上之床元件，如圖 4-86 所示。

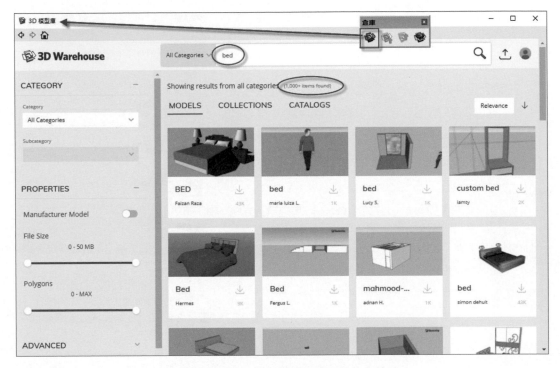

圖 **4-86** 在 3D 模型庫搜尋沙發元件之結果

08 選擇其中一組床組，按下右下角的下載按鈕，可以執行下載任務，不過在此版本中如同擴展程式庫一樣，使用必先完成登入作業方可下載。

09 另一種更為方便的方法，請打開網頁搜尋引擎，輸入以下的網址：https://3dwarehouse.sketchup.com/?hl=zh-TW，即可打開 3D 模型庫網頁，然後輸入要搜尋的字句再按搜尋，即可得到與 3D 模型庫面板相同的畫面。

10 選擇其中一組床組，按下右下角的下載按鈕，此時系統會表列 SketchUp 版本供選擇，此處選擇 SketchUp 2022 Model 格式後，系統會自動下載到 C:\Users\ 使用者電腦名稱 \Downloads 資料夾內，如圖 4-87 所示。

圖 4-87　系統會自動下載到 C:\Users\使用者電腦名稱\Downloads 資料夾內

4-6 元件的特異性

　　元件與群組具有共同的特性，即將場景中的一組元素製作成一個整體，以利編輯、移動及複製，然而兩者間存在著相當大的差異，此即為元件之特異性，其差異性如底下的**元件與群組差異表**所示，如能掌控元件的特性，對於創建 3D 模型將有相當助益，這可能為一般人所忽略，現將元件所具有的關聯性與開洞技巧分別提出說明如下：

元件與群組差異表　　　　　表中 ○ 代表具有 × 代表不具有

功　能	元　件	群　組
具關聯性	○	×
獨立座標	○	×
有開洞功能	○	×
永遠面向鏡頭	○	×
可否儲存	○	×
具獨立性	○	○

4-4-1 元件的關聯性

01 請開啟書附下載檔案第四章 Sample16.skp 檔案，這是已轉為元件的體塊，經以**移動**工具複製成 4 組，如圖 4-88 所示。

圖 4-88　開啟第四章 Sample16.skp 檔案

02 現想對最左側的元件進行編輯，請使用滑鼠在其上點擊左鍵兩下以進入元件編輯，使用**推拉**工具，對其頂面進行推拉高，則所有的元件都會跟隨著推拉高，如圖 4-89 所示。

圖 4-89　對其中一元件推拉高則所有的元件都會跟隨著推拉高

03 在元件編輯狀態下，使用**顏料桶**工具賦予元件材質，則其它元件也會被賦予相同的材質，如圖 4-90 所示，這是元件的特異性之一，利用此特異性在創建模型時可以省卻很多的工序。

圖 4-90　賦予一元件材質則其它元件也會被賦予相同的材質

04 請在空白處按滑鼠左鍵一下以退出元件編輯,使用**顏料桶**工具並選取任一顏色材質,在元件外對最左側的元件點擊滑鼠左鍵,可以一次賦予全部元件材質(未賦予材質的部分),惟此時賦予動作只對目前的元件有效而不產生關聯性,如圖 4-91 所示。

圖 **4-91** 在元件外賦予材質只對單一元件有效而不產生關聯性

05 由上面的實驗可以得知,在元件外部進行材質賦予動作,所有正反面材質會被全部覆蓋,惟不影響元件內部原先已被賦予的材質,且只對單一元件有效而不產生關聯性,因此,相同的元件可以是不同的材質。

06 有關元件的鏡像功能,也如比例工具的操作特性一樣,此部分請讀者自行操作,此處再不重複說明。

07 如果想將某一元件排除其關聯性,可以選取此元件,再執行右鍵功能表→**設定為惟一**功能表單,則此元件將不再具有關聯性。

08 請讀者自行創設體塊並組成群組,並依前面的操作示範,可以發現不管在群組內部或外部,它們之間並不具有關聯性。

4-4-2 元件的開洞及黏接特性

元件的自動開洞和黏接是 SketchUp 的一大特異功能,熟練的掌握和運用這個功能,可以大大提高建模速度。

很多人(不管新手或老手)都對元件開洞這個功能概念相當模糊,不清楚元件開洞的基本條件,造成在建模過程中經常遇到無法自動開洞或黏接等問題。下面通過試驗來探討元件開洞和黏接的必要條件和應用技巧。

01 一個基本的概念是元件自動開洞只能對單面建模有效，亦即只是對一個面的自動開洞，如果要給一個有厚度的牆（即是兩個面的實體牆）則開洞只能以手工切割拉伸做出牆洞了。

02 請開啟第四章中之 Sample17.skp 檔案，這是在場景中建立一立方體以做為房體，並在立方體旁再建立一小直立矩形以做為窗戶，如圖 4-92 所示。

圖 **4-92** 開啟第四章中之 Sample17.skp 檔案

03 使用**推拉**工具，將右側矩形面往前推拉 6 公分，再使用**偏移**工具，將前立面往內偏移複製 4 公分，再使用**推拉**工具，將中間的面往後推拉掉成中空，以此做為窗戶的模型，如圖 4-93 所示。

圖 **4-93** 將中間的面往後推拉掉成中空

04 窗選全部的模型，執行右鍵功能表→**轉為元件**功能表單，在開啟的**建立元件**面板中，將黏接至欄位中選取任何功能選項，並勾選**切割開口**欄位，如圖 4-94 所示。

圖 4-94 將窗戶轉為元件並在**建立元件**面板中設定各欄位

05 為了元件未來黏接之順暢，請在面板中按下設定元件軸按鈕，此時以窗戶之左下角為原點，原來的紅色軸維持不變，但將綠色軸設定在垂直的方向上，如圖 4-95 所示。

圖 4-95 將窗戶元件重定座標軸向

06 在**建立元件**面板中按下**建立**按鈕,使用**移動**工具,將窗戶模型移動到立方體的前牆面上,雖然剛才在**建立元件**面板中勾選了**切割開口**欄位,惟當移動到立方體上時,它仍然不具開洞功能。

07 將此元件先移動到之房體外,當元件仍為選取狀態,執行右鍵功能表→**另存為**功能表單,將其另存為元件,此元件以 A1.skp 為檔名存放在第四章**元件**資料夾中。

08 再使用**矩形**工具,依前面製作窗戶方法,在房體前牆上製作一任意大小之窗戶,選取此之所有圖形將其組成元件,當開啟**建立元件**面板時,使用者可以發現此時的窗戶軸向已自動將 Y 軸設定在向上位置上,此時可以直按建立按鈕以建立元件,此元以 A2.skp 為檔名存放在第四章**元件**資料夾中。

09 當在牆面上製作具開洞功能屬性之窗戶時,利用**移動**工具移動複製此窗戶元件至任一牆面上,可以發現此元件已具開洞功能,如圖 4-96 所示。

圖 4-96　窗戶模型已具開洞功能

10 執行下拉式功能表→**檔案**→**匯入**功能表單,將第四章**元件**資料夾中之 A1.skp 元件,匯入到房體之前立面上,則此元件具有開洞功能,如圖 4-97 所示;由此實驗得知,在牆體外製作具開洞屬性之窗戶,在複製到牆體上並不具備開洞功能,但只要存成元件後經由匯入動作則具有開洞功能。

圖 4-97　在房體外製作的窗戶模型經匯入後也同具開洞功能

11 使用**移動**工具，將 A1.skp 的窗戶往頂面及左側牆上移動複製，此時這些窗戶會隨牆面軸向自動變更方向，且兼具有開洞功能能，如圖 4-98 所示。

圖 4-98　將元件做各軸向移動複製同具有開洞功能

12 選取牆體上製作之窗戶元件，使用**移動**工具，將其做各軸向牆面之移動複製，或是使用匯入方式匯入 A2.skp 元件，做移動複製也同樣具有開洞功能，此部分請讀者自行操作練習。

MEMO

05

Chapter

從 2D 到 3D 建模流程
及相關軟體之配合

早期設計師手握製圖筆及比例尺，即可自由揮灑出手繪 2D 施工圖及手繪透視圖，接著電腦作圖興起，2D 電腦繪圖成為設計師夢寐以求的技能，具備此項技能成為搶案的利器，而藉由 AutoCAD 軟體以繪製工作中之平、立面圖，成為設計師必備技能，然而至 21 世紀始，電腦已狂飆至 3D 時代，一般業主已無法接受以 2D 圖溝通的型態，而傾向於一目了然且易於理解的 3D 透視圖表現形勢，導致成為設計師與業主溝通的主要橋樑，而 2D 施工圖回歸本質成為設計師與施工人員溝通的媒介。

在二、三十年前，一般人會以 3ds max 做為創建 3D 場景的主要工具，然其困難與複雜度實令人難於領教，因此，當 SketchUp 剛發布時許多人喜拿它做為前期的建模工作，再轉檔至 3ds max 中做後續處理，然至 SketchUp 已成為主要 3D 場景之建模軟體時，多數人倒轉由 3ds max 提供傢俱元件供 SketchUp 使用。不可諱言，3ds max 較之 SketchUp 元件華麗細緻多了，網路上也有相當多的資源供擷取，然想將它轉檔為 SketchUp 所用困難度相當高，因此本章中將對彼此間轉換做一般性的介紹，如果想要高效且更完美的轉換檔案，請參考作者為 SketchUp 進階寫作的**跟 3ds max 說掰掰！SketchUp 高手精技**一書（由旗標公司出版），書中有極其詳盡的說明。

一般人以為做室內設計非學習 AutoCAD 不可，這是被傳授者長期洗腦的結果，其實 SketchUp 不僅擅長 3D 場景的創建，在最近版本中更不斷增加 LayOut 功能，其製作平面圖與施工圖比 CAD 更具優勢與便利性，因此發展至今，CAD 軟體在室內設計功能已大幅萎縮，然對某些習慣使用 CAD 做平面圖者，本章也將對 CAD 轉檔至 SketchUp，或是將 SKP 檔案轉為 DWG 檔案之過程做詳細介紹。

另 Photoshop 在 SketchUp 中所扮演角色，除做為後期處理的主要工具較為人知外，其對圖檔的去背處理以供 SketchUp 做為透明圖使用，則較少人觸及；透明圖之使用，不但面數少檔案體積更是節省，而且一般取自真實影像所以逼真度也相當足夠，這是 SketchUp 充實場景的利器，希望使用者能多加利用。

5-1 繪製房體結構

　　室內設計接案開始首要工作即需繪製房體結構圖，而繪製房體結構有三種方法，第一種是到現場丈量房體，將房體全部尺寸重新在電腦上繪製；第二種是業主提供 CAD 圖，惟此種圖乃存在圖面與實際尺寸不相符情形，最好還是要跑現場做尺寸與隔局的確認工作；第三種是業主提供紙張形式的晒圖或影印紙本，可以利用掃描器將它掃描成圖像檔案，再把圖像利用 SketchUp 製作成房體結構，惟此種方式常有比例不準確問題，因此必需使用**捲尺**工具將其尺寸還原，以做為應急之提案使用。

　　依照上面的分析，設計師跑現場丈量尺寸成為常態，因此本節將以人工丈量現場，以繪製平面房體結構為始，說明整個繪製過程，其次再以現有 CAD 圖及紙本方式，如何由 SketchUp 加以繪製成平面結構圖過程，做詳細完整說明。

5-1-1 以 SketchUp 做為現場丈量工具

　　現場丈量為設計師開始工作的第一步，現在一般都是帶著紙、筆和丈量工具到現場，對每一個地方量取尺寸並做註記，有遺漏或註記不明處時還得再跑一趟。

　　這裡想要介紹的是顛覆傳統思維，利用 SketchUp 的智能工具組合，使用筆記型電腦和丈量工具即可輕鬆完成現場丈量工作，現利用一簡單的小商舖房體結構圖，帶領讀者完成場景丈量的操作方法。

01 請開啟第五章小商舖房體結構圖檔案，如圖 5-1 所示，以做為現場丈量之練習範本，注意，此檔案在**模型資訊**面板之**單位**選項中，已將尺寸設定為**無小數點**，且**顯示單位格式**欄位不勾選。

圖 5-1 開啟第五章小商舖房體結構圖檔案

02 由圖面觀之，內牆之長寬尺寸為 622×478 公分，使用**矩形**工具，在繪圖區中繪製 622×478 公分的矩形，牆體厚度為 20 公分，使用**偏移**工具，將矩形往外偏移複製 20 公分以做為牆體，選取全部圖形將其反轉為正面，如圖 5-2 所示。

圖 5-2 將矩形往外偏移複製 20 公分以做為牆體並將其反轉為正面

03 使用**捲尺**工具，由圖示 1 點往右量取 287 公分輔助點（圖示 2 點），然後使用**矩形**工具由圖示 2 點往右下繪製 41×23 公分矩形，如圖 5-3 所示。

圖 5-3 使用**矩形**工具由圖示 2 點往右下繪製 41×23 公分矩形

04 使用**捲尺**工具，由圖示 1 點往右量取 151 公分輔助點，由圖示 2 點往下量取 135 公分輔助點，使用**矩形**工具在兩輔點間繪製一矩形，如圖 5-4 所示。

圖 5-4　使用**矩形**工具在兩輔點間繪製一矩形

05 選取圖示 A、B 線段，使用**偏移**工具將其往右上偏移複製 10 公分，以繪製內牆之牆體，使用**捲尺**工具，由圖示 1 點往左分別量取間隔為 9、70 公分輔助點，使用**畫**工具，由兩輔助點在內牆上繪製垂直線以製作廁所門，如圖 5-5 所示。

圖 5-5　由兩輔助點在內牆上繪製垂直線以製作廁所門

06 使用**捲尺**工具，由圖示 1 點往下量取 323 公分輔助點（圖示 2 點），然後使用**矩形**工具由圖示 2 點往左下繪製 9×20 公分矩形，如圖 5-6 所示。

圖 5-6　使用**矩形**工具由圖示 2 點往左下繪製 9×20 公分矩形

07 使用**捲尺**工具，由圖示 1 點往左量取 285 公分輔助點（圖示 2 點），然後使用**矩形**工具由圖示 2 點往左上繪製 41×23 公分矩形，如圖 5-7 所示。

圖 5-7　使用**矩形**工具由圖示 2 點往左上繪製 41×23 公分矩形

08 使用**捲尺**工具，由圖示 1 點往上分別量取間隔為 70、90 公分輔助點，使用**畫線**工具，由兩輔助點在外牆上繪製水平線以製作大門，如圖 5-8 所示。

圖 5-8　由兩輔助點在外牆上繪製水平線以製作大門

09 使用**捲尺**工具，由圖示 1 點往上繪製 258 公分輔助點，使用**畫線**工具，由輔助點往左在外牆繪製水平線（圖示 A 線段），以繪製固定之窗範圍，選取圖示 A 線段，執行右鍵功能表→**分割**功能表單，如圖 5-9 所示。

圖 5-9　執行右鍵功能表→**分割**功能表單

10 當選取**分割**功能表單後，左右移動游標可出現紅點，當出現 4 紅點時按下滑鼠左鍵，可以將此線段分割成 3 等分，使用**畫線**工具，在此分段點此於落地窗範圍繪製兩條垂直線，落地窗之圖示繪製完成，如圖 5-10 所示。

圖 5-10　落地窗之圖示繪製完成

11 將房體內多餘的線段刪除，將內外牆體都相通，然後匯入大門、廁所門、洗臉台及馬桶元件，整個小商舖房體結構圖繪製完成，如圖 5-11 所示，有關匯入平面傢俱元件，在後面小節會做詳細說明。

圖 5-11　整個小商舖房體結構圖繪製完成

12 此小商舖房體結構圖雖然較為簡單，但如遇到較為複雜的房體結構時，其基本繪繪製方法應是相同，希望讀者能舉一反三援引使用。

5-1-2 以 CAD 圖做為房體結構圖 - AutoCAD 轉檔 SketchUp 過程

在一般人觀念中以為繪製室內設計平面傢俱配置圖是 AutoCAD 軟體之事，其實在本章前言中曾言及，AutoCAD 在平、立面圖繪製已逐漸被 SketchUp 所取代，而成為無足輕重的地步，惟如果客戶能夠提供原始的 CAD 圖，則可以讓設計師節省很多現場丈量時間，不過 CAD 圖與實際現場是否有落差，建議設計師還是要親自跑到現場仔細核對，以免最後設計圖與現場尺寸有誤差，以致產生無法挽回的錯誤情況。惟由 CAD 圖轉入到 SketchUp 中，難免因檔案格式轉換而產生資料流失情形，現將由 CAD 轉入到 SketchUp 中之重要步驟說明如下：

01 請進入 AutoCAD 軟體中，在軟體中請開啟第五章 CAD 資料夾中別墅一樓平面配置圖 .dwg，如圖 5-12 所示，以供本小節操作練習。

別墅一樓平面傢俱配置圖 S:1/50

圖 5-12 在 AutoCAD 中開啟第五章 CAD 資料夾中別墅一樓平面配置圖.dwg

02 在輸出 CAD 圖之前，讀者應養成一種習慣，將要轉檔的 CAD 圖清理乾淨，即將不需要的尺寸、文字標註、填充的圖案、文字及傢俱全部去除，此乾淨的圖面經以別墅一樓乾淨圖 .dwg 為檔名，存放在第五章 CAD 資料夾中，供讀者可以直接引用，如圖 5-13 所示，

圖 5-13　在 AutoCAD 清理乾淨的平面圖

03 至於為何要做這些清理動作，一來 SketchUp 無法讀取傢俱以外的圖形，二來讓畫面簡單明白，至於傢俱圖因為設計者都會重新再設計布置，所以給予一併刪除。

04 其實這些動作在 SketchUp 中清理亦相當方便，至於標記（圖層）在 AutoCAD 中並不執行清理，而把它藉由 SketchUp 操作說明來做為兩者效率之比較。

05 請進入 SketchUp 軟體中，如果畫面中尚有圖形請把它清空，接著執行下拉式功能表→**檔案**→**匯入**功能表單，可以打開**匯入**面板。

06 在打開**匯入**面板中，檔案類型選擇 AutoCAD 檔案（*dwg,*dxf）類型，在**檔案名稱**欄位中請輸入第五章 CAD 資料夾中之別墅一樓乾淨圖 .dwg，如圖 5-14 所示。

圖 5-14　請匯入第五章 CAD 資料夾中之別墅一樓乾淨圖.dwg

07 請不要直接執行**匯入**按鈕，而先選取**選項**按鈕，可以打開**匯入 AutoCAD DWG/ DXF 選項**面板，在面板中請勾選**合併共面平面**及**使平面方向一致**兩欄位，**單位** 欄位選擇公分（選擇圖檔在 CAD 中設定的單位），其他欄位則保持不勾選，如圖 5-15 所示。

<center>圖 5-15　在**匯入 AutoCAD DWG/DXF 選項**面板中做各欄位設定</center>

08 勾選**合併共面平面**欄位的用意，在於匯入 DWG 文件時，一些平面上會有三角形 的劃分線，以手工刪除這些多餘的線段相當麻煩，如此欄位勾選，將讓 SketchUp 自動刪除多餘的劃分線。

09 勾選**使平面方向一致**欄位：在於讓 SketchUp 自動分析匯入表面的朝向，並統一表 面的法線方向。

10 不勾選**保持繪圖原點**欄位：在於使用 AutoCAD 繪圖時使用的原點並非使用者需要， 因此不勾選，待在 SketchUp 中重為設定較為實際些。

11 在面板中按下**確定**按鈕後，可以回到**匯入**面板中，在此面板中按下**匯入**按鈕，則 可以在 SketchUp 中開啟此 AutoCAD 檔案，請按下**充滿畫面**工具，可將整個 CAD 圖充滿整個繪圖區，如圖 5-16 所示。

圖 5-16　在 SketchUp 中匯入別墅一樓乾淨圖.dwg 檔案

12 如果想要讓整體線條更細緻，可以執行下拉式功能表→**檢視**→**邊緣樣式**→**輪廓線**
功能表單，將**輪廓線**功能表單的勾選去除，會使 CAD 圖的邊線變細，惟如此將分
不出內部線段或外部線段，因此執不執行**輪廓線**功能表單，單看個人使用習慣而
定。

13 請在繪圖區右側的預設面板中使用滑鼠點擊標
記標頭，即可開啟**標記**預設面板，在面板中除
了未加入標籤外，當有牆及標註兩標記層，如
圖 5-17 所示，請選取此兩標記層執行右鍵功能
表**刪除標籤**功能表單，即可將兩標記層給予刪
除，並將它歸入到未加入標籤層上。

圖 5-17　開啟**標記**預設面板

14 接著建新標記層以方便管理，請按**標記**預設面板上方的（＋）號，可以增加一新的標記層，同時把它改成 CAD 標記層名稱，並設此標記層為目前圖層，如圖 5-18 所示。

圖 **5-18** 建立一個 CAD 的新標記層並設為目前圖層

15 接下來要將 CAD 圖形全部移動到 CAD 標記層，在**標記**預設面板中點擊標籤工具按，然後移動游標至繪圖區中之平面圖上點擊圖形，即可將此平面圖歸入到 CAD 標記層中，如圖 5-19 所示。

圖 **5-19** 將平面圖形歸入到 CAD 標記層中。

16 打開**標記**預設面板，在 CAD 標記前端的眼睛按鈕點擊一下，以改變為無眼珠的圖標，這時工作區的圖形完全隱藏起來，由此可知，剛才的操作已把這些圖形歸入 CAD 標記中，請再次啟動眼睛按鈕。

17 這是 2022 版新增功能，惟與之前版本操作不同處在於，圖形必需組成元件或群組狀態，而且在使用滑鼠點擊標籤工具按鈕前，不必選取圖形，直接使用此工具在圖形上點擊即可。

18 接著執行下拉式功能表→**視窗**→**模型資訊**功能表單，可以打開**模型資訊**面板，在面板的左側選擇**統計資訊**選項，在右側最上頭欄位先選擇整個模型，再用滑鼠左鍵按下**清理未使用的項目**按鈕，這時可以把 CAD 圖自帶多餘的物件，包括了元件或一些圖塊等清除掉，接著在面板中使用滑鼠左鍵按下**修正問題**按鈕，會彈出有效性檢測報告，如果有問題系統會自動修復並報告檢查結果，如圖 5-20 所示。

圖 5-20　系統報告找不到問題的畫面

19 為了防上 CAD 圖被不經意的移動或編輯，請移動游標到圖形線上，執行右鍵功能表→**鎖定**功能表單；此時平面圖群組被鎖定，不能移動也不能編輯、刪除，如被選取時整個群組會呈現紅色，如圖 5-21 所示。

圖 5-21　整個群組以紅色顯示表示被鎖定。

20 從第 1 點到 19 點是 CAD 圖引入到 Sketchup 中的標準動作，在本例中 CAD 圖相當單純，所以有些動作是可省略。

溫馨 提示	當把 CAD 圖轉入到 SketchUp 中確實可以省卻現場丈量的麻煩事，但是要切記 CAD 圖是否與現場結構吻合，必需設計師親自到現場景勘驗才能一探究竟，希望不要因偷懶而造成往後難以彌補的遺憾。

5-1-3 以紙本繪製房屋結構圖

使用紙本方式繪製房屋結構，一來比例不具準確性，二來因圖形不具抓點功能，所以繪製的圖形與實際場景會有些出入，因此除非時間緊迫，一般還是以到現場丈量為要。

01 當業主提供紙張形式的晒圖或影印紙本，可以利用掃描器將它掃描入電腦，利用此影像檔設計師即可立即將它匯入到 SketchUp 中以做成房體結構圖。

02 請執行下拉式功能表→**檔案**→**匯入**功能表單，可以打開**匯入**面板，在**檔案類型**欄位選擇圖像檔案類型，此處選擇 *.tif 類型，在**將圖像使用為**欄位中選取**圖像**選項，並選取第五章**元件**資料夾內建築平面圖 .tif 檔案，如圖 5-22 所示。

圖 5-22 選取第五章**元件**資料夾內建築平面圖.tif 檔案

03 當在面板中按下**匯入**按鈕，在繪圖區中按下滑鼠左鍵一下，可以定下圖像的第一角點，當移動游標圖像會跟著變大，此時不知圖像多大才適當，所以在任意點按下滑鼠第二點，以定圖像大小，如圖 5-23 所示。輸入的圖像會自動形成群組。

圖 5-23　按下滑鼠的第一、二點以定圖像大小

04 使用**捲尺**工具，在圖像的尺寸標示處（即圖示 1、2 點處），使用**捲尺**工具量取兩個點的距離（圖像沒有抓點功能），因為圖像的比例不正確，所以顯示的距離值也不正確，請立即在鍵盤輸入 306（亦即尺寸線標示的距離值），系統會彈出 SketchUp 面板，詢問是否調整模型的大小，如圖 5-24 所示。

圖 5-24　使用**捲尺**工具以改變模型的大小

05 當按下**是**按鈕，系統會自動更改圖像的大小，以符合自己所要求的大小尺寸，此時可能看不到圖形，請執行**充滿畫面**工具按鈕，即可看到整張圖像，此時重新量取 306 公分長之尺寸標註線，以驗證尺寸是否為正確。

06 使用**矩形**工具，在內、外
牆體上繪製矩形，因本
CAD 圖為一影像檔案因此
沒有鎖點功能，經由如此
的繪製平面圖絕對不會十
分精準，使用者應有心理
準備，如圖 5-25 所示。

圖 5-25　使用**矩形**工具依照圖像描繪的內、外牆體

07 雖然使用此種方法無法掌握精確性，但在緊急提案上應有相當助益，只要使用**推拉**工具，將牆體往上推拉高房體高度，在配上現有傢俱元件即可向客戶匯報整體場景的 3D 鳥瞰透視及動線規劃用，如圖 5-26 所示。

圖 5-26　將影像圖做成 3D 場景

08 和使用 AutoCAD 圖一樣，其尺寸與現場景房體結構存在誤差的情況，設計師需帶著影像圖到現場重為丈量才是正確的做法。

5-2 繪製室內平面傢俱配置圖

　　繪製室內平面傢俱配置圖為設計師的第二項工作，惟其前提必需要有接案的原始房體結構，在前面小節中已介紹過繪製房體結構的方法，如果使用親自現場丈量方式者，請只保留牆體面而將房間封面的部分刪除，如此在匯入傢俱元件時不會因為重疊面的關係而產生閃爍現象，以下將對平面傢俱配置方法提出完整說明。

5-2-1 製作平面傢俱元件

　　為快速進行室內平面傢俱配置圖之繪製，需要有大量的平面傢俱元件方可，它有如 AutoCAD 中製作的圖塊，如果想在 SketchUp 中使用這些平面傢俱圖像，依一般認知可能需要自己慢慢繪製方可，然因 AutoCAD 發展歷史悠久，網路上充斥著平面傢俱圖塊之集合，可以提供無限下載使用，雖然不能具體表現個人圖像風格，但其圖像也頗具美觀性，在一切講求快速的年代仍不失為可行的辦法，以下說明如何將 DWG 格式傢俱圖塊轉為 SKP 格式的平面傢俱元件的過程。

01 請依前面小節匯入 CAD 圖檔的方法，執行下拉式功能表→**檔案**→**匯入**功能表單，以打開**匯入**面板，在面板中選擇 DWG 格式並選取第五章 CAD 資料夾內之 CAD 家居圖庫 (1).dwg 檔案，先不要急著開啟檔案應設定單位為公厘，如圖 5-27 所示。

圖 5-27　設定匯入的 dwg 檔案單位為公厘

02 當匯入圖像它會是一整體,而且有些圖像並未位於同一平面上,請利用第四章介紹之 Eneroth Flatten to Plane 展平面延伸程式,將所有圖像擠壓至與原點同高度之平面上。

03 經擠壓至與原點同高度之圖像,經以平立面傢俱圖 .skp 為檔名存放在第五章**元件**資料夾中,供讀者可以直接開啟操作,如圖 5-28 所示,圖中大部分為平面傢俱但也有一些為立面圖像。

圖 5-28　經存成平立面傢俱圖.skp 檔案之圖像

04 圖像匯入後,首要工作是確定匯入時單位是否設定正確,以本圖為例,請使用**捲尺**工具,量取椅子的寬度,如果是 4 公分或 400 多公分表示單位為設定不正確所導致。

05 再依第四章建立元件方法,窗選所要的圖像,然後執行右鍵功能表→**轉為元件**功能表單,將它們一個個組成元件,並分門別類給予蒐集在一起,以供往後繪製平面傢俱配置圖時使用。

06 作者也製作了一些平面傢俱元件，分門別類存放在第五章單色平面傢俱元件資料夾中，供讀者可以快速套用。

5-2-2 施作室內平面傢俱配置圖

01 請執行下拉式功能表→**檔案**→**開啟**功能表單，在開啟面板請輸入第五章房體結構圖 .skp 檔案，如圖 5-29 所示，以此做為平面傢俱配置圖之練習。

圖 5-29　輸入第五章房體結構圖.skp 檔案

02 現設計廚房部分，使用**捲尺**工具，定出廚房三面牆之 60 公分寬輔助線，再由圖示 1 點往左畫 100 公分的輔助點（圖示 2 點），使用**畫線**工具，由圖示 2 點沿輔助線畫到圖示 3 點止，廚房流理檯繪製完成，如圖 5-30 所示。

圖 5-30　廚房流理檯繪製完成

03 請將第五章**元件**資料夾內之瓦斯爐.skp 及水槽.skp 兩元件匯入到流理檯上,再將冰箱.skp 元件置於廚房右上角位置,廚房平面設置完成,如圖5-31 所示。

圖 5-31　廚房平面設置完成

04 現設計餐廳部分,使用**矩形**工具,繪製 120×30 公分的矩形以做為餐廳櫃,並將其組成群組,再將其移動到圖示 A 線段前中間位置,接著匯入第五章**元件**資料夾中餐桌椅組.skp 元件,將其置於矩形前方 30 公分處,餐廳平面設置完成,如圖 5-32 所示。

圖 5-32　餐廳平面設置完成

05 現設計客廳部分,使用**矩形**工具,繪製 210×30 公分的矩形以做為電視櫃,並將其組成群組,再將其移動到圖示 A 線段前並距離圖示 1 點 75 公分位置,接著匯入第五章**元件**資料夾中沙發組合.skp 及電視.skp 兩元件,將沙發組合元件置於圖示 B 線段前,電視元件置於電視櫃上,客廳平面設置完成,如圖 5-33 所示。

圖 5-33　客廳平面設置完成

06 因各人設計理念的不同，可能設置出來的平面傢俱配置圖千百種，這完全憑各人設計涵養不同，而有不同的設計結果，這裡只示範作者對客、餐廳及廚房等空間配置情形，其餘因篇幅受限請讀者自行接續設計。

07 室內設計是在做空間的規劃與分析設計，其表現在圖紙上，雖然只是區區的一些傢俱擺置或一些符號設置，但它真正的含義在做空間的合理組織，因此建議讀者，在做平面傢俱配置圖時，同時也要想像其空間的擺設情況，如圖 5-34 所示，為客廳整體設計示意圖，如圖 5-35 所示，為餐廳整體設計示意圖。

圖 5-34　客廳整體設計示意圖

圖 5-35　餐廳整體設計示意圖

5-3 創建帶燈槽之造型天花平頂

有經驗的設計師都了解，在創建透視圖場景時，大部分工作都只是在建構牆體、牆壁飾面、各類櫥櫃及造型天花平頂等工作上，至於燈具及各類傢俱都會套用現有的元件，有關建構牆體及牆壁飾面會在往後的實際範例操作中說明，至於傢俱建構部分會在第六章中做說明，本小節則針對帶燈槽之造型天花板製作方法，提出作者個人的獨門技法，以快速解決此類造型之創建。

01 請執行下拉式功能表→**檔案**→**新增**功能表單，以清空繪圖區，使用**矩形**工具，繪製 600×400 公分的矩形，使用**推拉**工具，將矩形面向上推拉高 300 公分，以製作成房體，選取所有面將其外表翻轉為反面，使用**移動**工具，將此房體向右再複製 2 組備用，如圖 5-36 所示。

圖 5-36　創建 3 組立方體以做為房體使用

02 因為 SketchUp 對正反面都可以賦予材質，如果以它做為最終的出圖表現，則可以不管正反面的問題，但是渲染軟體一般只會辨識正面的材質，而無法讀取反面的材質，如果在 SketchUp 建構完場景，想要轉由渲染軟體做最終渲染時，就必需注意模型的正反面問題，在此僅提供作圖參考。

03 現操作最左側的房體，選取其前牆面將其隱藏，可以看見室內的透視圖場景，將鏡頭轉到室外天花平頂上，使用**偏移**工具，將頂面向內偏移複製 60 公分，使用**推拉**工具，將中間的面向上推拉 10 公分，如圖 5-37 所示。

圖 5-37　將中間的面向上
推拉 10 公分

04 使用**偏移**工具，將圖示 A 的面往外偏移複製 20 公分，使用**推拉**工具，將圖示 B
的面向上推拉複製 25 公分（注意需推拉複製），如圖 5-38 所示。

圖 5-38　將圖示 B 的面向上推拉複製 25 公分

05 使用**橡皮擦**工具，刪除圖示 A 的線段（內側矩形的任一邊皆可），系統會自動把
中間面補回，接著把其它三條多餘線段也刪除，選取這些不正確的面，將其改為
反面，如圖 5-39 所示。

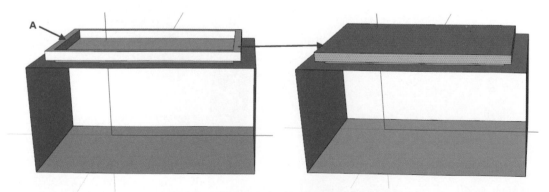

圖 5-39　刪除內側邊線系統會自動補回面

06 將視圖轉回到室內天花平頂上，將頂面刪除，則帶燈槽造型天花板製作完成，如圖 5-40 所示，在渲染軟體中只要在燈槽的面上賦予發光材質，即可製作燈槽發射光線的效果。

圖 5-40　帶燈槽的造型天花板製作完成

07 將鏡頭轉到第二房體之屋外平頂上，先將前牆給予隱藏，使用**捲尺**工具，找出平頂矩形的中心點（矩形邊線的中點），使用畫**圓形**工具，以此中心點為圓心畫半徑為 150 公分的圓形，如圖 5-41 所示。

圖 5-41　在第二房體頂面中心處畫半徑為 150 公分的圓形

08 使用**推拉**工具，將圓形面向上推拉 10 公分，使用**偏移**工具，將推拉上來的面向外偏移複製 20 公分，使用**推拉**工具，將 20 公分之圓形面向上推拉複製 25 公分，如圖 5-42 所示。

圖 5-42　將向外偏移複製 20 公分的面向上推拉複製 25 公分

09 將推拉複製 25 公分上來的內側圓邊線刪除，系統會自動將圓面補回，將不正確的面改為反面，將視圖轉回室內平項上再將圓頂面刪除，即可製作出帶燈槽之圓造型天花平頂，如圖 5-43 所示。

刪除內側圓

圖 5-43　製作出帶燈槽之圓造型天花平頂

10 將鏡頭轉到第三房體之屋外平頂上，先將前牆給予隱藏，使用**矩形**工具及畫**圓弧**工具，在頂面上隨意畫出任意造型的幾何圖形，如圖 5-44 所示。

圖 5-44　在頂面上隨意畫出任意造型的幾何圖形

11 使用**推拉**工具，將幾何面向上推拉 10 公分，使用**偏移**工具，將推拉上來的面向外偏移複製 20 公分，使用**推拉**工具，將偏移複製 20 公分之面向上推拉複製 25 公分，如圖 5-45 所示。

圖 5-45　將偏移複製 20 公分之面向上推拉複製 25 公分

12 將推拉複製 25 公分上來的內側幾何線刪除,系統會自動將幾何面補回,接著將多餘的線段刪除,將不正確的面改為反面,將視圖轉回室內平頂上再將幾何頂面刪除,即可製作出帶燈槽之幾何形造型天花平頂,如圖 5-46 所示。

圖 5-46 製作出帶燈槽之幾何形造型天花平頂

13 帶燈槽的造型天花板,一般在後續的渲染軟體中,只要在燈槽平面上賦予發光材質,則渲染的結果自然會增加燈光的氛圍,如圖 5-47 所示,為作者寫作 VRay 4.X for SketchUp 室內外透視圖渲染實務一書的範例。

圖 5-47 在渲染軟體中於燈槽賦予發光材質的情境

14 請執行下拉式功能表→**檔案**→**匯入**功能表單，可以打開**匯入**面板，在面板中右下方選擇 skp 檔案格式，然後請選取第五章**元件**資料夾內之中式格柵 .skp 檔案，將其置於房體旁以備用，如圖 5-48 所示。

圖 5-48　匯入第五章**元件**資料夾內之中式格柵.skp 檔案

15 本圖案將配合最左側房體天花平頂施作，請先在房體造型天花平頂量取距離為 520×320 公分，在中式格柵圖案中由圖示 1 點畫出互垂的兩條參考線段，並且使圖示 A 線段的長度為 320 公分，以做為中式格柵之深度之參考，如圖 5-49 所示。

圖 5-49　在 Y 軸上繪製 320 公分之參考線

16 選取此中式格柵元件，使用比例工具，使用非等比方式，以圖示 A 點為縮放點，圖示 B 點為基準點，移動游標至圖示 C 點之參考點上，即可將此元件之深度為調整為 320 公分，如圖 5-50 所示。

圖 5-50　將此元件之深度調整為 320 公分

17 接者使用**直線**工具，由圖示 1 點畫出互垂的兩條參考線段，並且使圖示 A 線段的長度為 520 公分，以做為中式格柵寬度之參考，如圖 5-51 所示。

圖 **5-51**　使用**直線**工具繪製 520 公分之參考線

18 選取此中式格柵元件，使用比例工具，使用非等比方式，以圖示 A 點為縮放點，圖示 B 點為基準點，移動游標至圖示 C 點之參考點上，即可調整此元件之寬度為 520 公分，如圖 5-52 所示。

圖 **5-52**　將此元件之寬度為調整為 520 公分

19 將縮放完成的中式格柵元件移動到最左側的房體之天花平頂上，使用**移動**工具讓元件與方形天花板對齊，再使用**移動**工具，將中式格柵元件垂直移動到房體的頂面上方位置，其高度可以是任意尺寸，如圖 5-53 所示。

圖 5-53　將中式格柵元件移動到房體頂面之上

20 使用滑鼠點取頂面則此頂面會被選取，再按住 Shift 鍵同時窗選全部的房體，則除頂面外其餘的房體被選取，執行右鍵功能表→**隱藏**功能表單，則除頂面外其餘的房體會被隱藏，如圖 5-54 所示。

圖 5-54　除頂面外其餘房體被隱藏

21 開啟沙盒工具面板，第一步選取其中的**投影**工具，第二步使用滑鼠先點擊格柵圖形，第三步再點擊頂面，則會將中式格柵元件之圖形投影到頂面上，如圖 5-55 所示，執行投影工作後再將其餘房體顯示回來。

圖 5-55 將中式格柵元件之圖形投影到頂面上

22 將視圖轉回到屋內天花平頂上，將中式格柵圖案之骨架部分賦予木紋材質，再使用**推拉**工具，將賦予木紋材質之面往下推拉 4 公分，整體中式格柵圖案之造型天花板創建完成，如圖 5-56 所示。

圖 5-56 整體中式格柵圖案之造型天花板創建完成

5-4 匯入 DWG 圖以創建 3D 模型與從 SketchUp 導出 DWG 圖檔案 CAD 使用

網路上充斥著相當多各類型的 CAD 圖檔,使用者如果能善加利用,則可以獲取額外之模型,以加速場景建構的速度,本小節前半段即說明這樣的製作過程,另外,如果能利用 SketchUp 模型轉製作成 DWG 格式檔案,即可省卻讀者再行由 CAD 軟體製作各面向平、立面圖,因此只要把握一定的技巧,即可在兩軟體間相互援引活用。

01 請匯入第五章 CAD 資料夾之圓形雕花窗 .dwg 檔案,在其選項面板中設定單位為公分,在匯入檔案中可以將元件分解,或是在元件上點擊兩以進入元件編輯狀態,如圖 5-57 所示。

圖 5-57　匯入第五章 CAD 資料夾之圓形雕花窗.dwg 檔案

02 選取全部的圖形,執行下拉式功能表→**延伸程式→ Suforyou → Make Faces** 功能表單,則可以把全部的圖形封面,再選取全部圖形,執行右鍵功能表→**反轉表面**功能表單,將其改為正面,如圖 5-58 所示。

圖 5-58　將圓形雕花窗圖形給予封面處理並轉為正面處理

03 使用滑鼠點擊圖示 A 面兩下，以選取面及其邊線，然後按住 `Shift` 鍵窗選（框選）全部的圖形，再按鍵盤上 `Delete` 鍵以刪除不需要的面，圖示紅色的面代表要保留的面，如圖 5-59 所示。

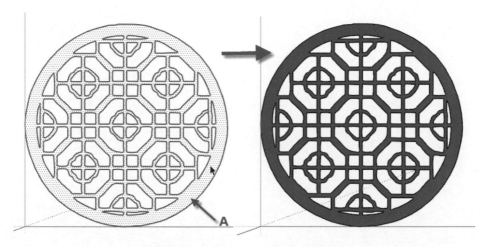

圖 5-59 將圖形內不需要的面刪除

04 將圖示紅色的面賦予木紋材質，使用**推拉**工具，將面往上推拉 4 公分以完成 3D 花雕窗模型，再使用**旋轉**工具，將此模型依紅色軸旋轉 90 度以立起來，整體花雕窗模型創建完成，如圖 5-60 所示，本模型經組成元件，並以圓形雕花窗 .skp 為檔名存放在第五章**元件**資料夾中。

圖 5-60 整體花雕窗模型創建完成

05 請開啟第五章中之兒童房間 .skp 檔案,如圖 5-61 所示,除了缺房體外,這是一相當完整之室內模型,以供做由 SketchUp 轉為 DWG 檔案格式之操作說明。

圖 5-61 開啟第五章中之兒童遊樂設施.skp 檔案

06 要執行 SketchUp 轉為 DWG 檔案格式之操作,需要尊守幾項前提:

❶ 當在執行轉為 DWG 檔案格式之操作時,會捕獲視窗中的所有圖形,如果場景過大有些圖形超出視窗之外,則此些圖形將會被捨棄。

❷ 在執行轉檔前需執行下拉式功能表→**鏡頭**→**平行投影**功能表單,以確保平坦而無深度之圖形。

❸ 在執行轉檔前需執行下拉式功能表→**鏡頭**→**標準檢視**功能表單,在開啟之次級功能表單選擇各視圖,或是在**檢視**工具面板中直接選取各視圖工具。

❹ 依場景之座標而言,系統認定的方位是＋Y 軸為背視圖、－Y 軸為正視圖、＋X 軸向為右視圖、－X 為左視圖,如圖 5-62 所示,以此做為選擇各面向視圖參考。

＋Y軸

後視圖

－X軸 (0,0) ＋X軸

左視圖 座標原點 右視圖

正視圖

－Y軸

圖 5-62　各面向視圖與各軸向之相互關係

07 現執行平行投影模式，並在**檢視**工具面板中選取**正視圖**工具，可以將整體場景呈
現正視圖（前視圖）方式，如圖 5-63 所示；至於是否先刪除材質，或是只以線條
方式呈現都無所謂，因為轉為 DWG 格式後它也只是以線條方式呈現，所以整體
來說，不管任何方式它們的檔案都會是相同的。

圖 5-63　場景以平行投影模式之正視圖方式呈現

08 執行下拉式功能表→**檔案**→**匯出**→ **2D 圖形**功能表單,可以打開**匯出 2D 圖形**面板,在面板中可以指定存放圖檔之路徑及檔名,存檔類型當然選擇 DWG 格式,如圖 5-64 所示。

圖 5-64 **存檔類型**選擇 DWG 格式

09 先不要急著匯出圖形,在面板中按下**選項**按鈕,可以打開 **DWG/DXF 匯出選項**面板,在面板中之 AutoCAD 版本請選擇適合自己的版本或是內定版本亦可,**繪圖比例與大小**欄位一般維持**全比例 [1:1]** 的模式,其它欄位維持其預設值即可,如圖 5-65 所示。

圖 5-65 在 DWG/DXF 匯出
選項面板中做各欄位設定

10 在視窗內之圖形可以不管圖像的大小，它們在 AutoCAD 中的大小會是以視埠比例做設定，至於圖層在 SketchUp 最好把它歸入單一圖層中，如圖 5-66 所示，為在 AutoCAD 中打開該檔案的情形。

圖 **5-66** 為在 AutoCAD 中打開該檔案的情形

11 本 DWG 圖業完成轉檔，經以兒童房間正視圖 .dwg 為檔名存放在第五章 CAD 資料夾中；至於其它各面向之 DWG 圖製作，其操作方法與正視圖方法完全相同，請讀者自行操作。

5-5 3ds max 與 SketchUp 之間模型的轉換

SketchUp 因學習容易操作簡單的特性，早在十多年前就已經被廣泛的做為 3D 建模之主流軟體，然因軟體本身缺乏渲染系統，因此早期為產出照片級效果的透視圖，很多人會把 SketchUp 場景轉換到 3ds max 中做後續處理並渲染，然 3ds max 操作過於複雜且學習困難，實有違 SketchUp 學習簡單操作容易之直觀設計概念，且格式轉換存在材質流失問題；如今 SketchUp 後續渲染軟體如雨後春筍般百家爭鳴，其後渲染出來

的照片級透視圖品質與 3ds max 等量齊觀，因此如果只抱守傳統方法，這只有加重自己的負擔而無助於產出品質與效率的提高。

然不可諱言，由於 3ds max 建立的模型早期曾經盛行一段時間，在網路上也備有眾多傢俱元件可供使用者下載，如果能將其轉為 SketchUp 使用，當然對場景的美化有一定助益，然因為細緻擬真而形成面數過多，導致檔案體積相對龐大，且在轉檔過程中產生一堆問題待修補，相當耗時費力，因此本節將只對 3ds max 轉入到 SketchUp 的轉檔動作做基礎說明，至於更多的轉檔途徑以及減少 3ds max 面數、體積等更細緻技巧，請參考作者為 SketchUp 寫作的跟 3ds max 說掰掰！SketchUp 高手精技一書，書中將做更詳細的操作方法之示範與說明；當 3ds max 與 SketchUp 產出效果相同，然其操作困難卻多出一、二十倍之際，聰明的讀者應知道怎樣選擇使用軟體工具，才能在競爭的職場中爭取勝利。

01 3ds max 模型何處可下載？有上網經驗者只要在 Google 搜尋網頁中鍵入 **3d 模型庫 下載**字樣即會有無數的網站提供免費下載，其間的差別只是下載速度的快慢而已，甚或有的網站需要注冊方得以下載。

02 目前市場中存在許多出版 3ds max 檔案的廠家，較為出名的主流商業模型庫如 Evermotion、CGAxis、3Dsky 等，其模型庫擁有數十萬高質量精品模型，可供付費使用。

03 由於 SketchUp 無法直接讀取 max 檔案格式，想要將 3ds max 格式的元件轉檔讓 SketchUp 可用，會有數種途徑可供使用，其中最直接的當屬導出為 3ds 及 Dxf 等二種格式。

04 由於 3ds max 物體皆由三邊或四邊面組成，一般面數會相當多，當轉成 3ds 或 Dxf 格式時它們都會有面數的限制，例如 dxf 格式會有 32,767 面的限制而 3ds 格式則會有 64K（即 6 萬 4 千個面）的限制，如圖 5-67 所示。

圖 5-67　轉檔時 3ds 格式及 dxf 格式所受限制

05 此類問題最主要的是該模型面數過於龐大所致，最佳的解決方法就是在 3ds max 執行減面操作，一方面能順利執行轉檔動作，同時也可以減輕檔案在 SketchUp 檔案體積過大問題，惟效果不佳，其操作方法請參考前揭書目。

06 現就 dxf 與 3ds 兩格式做比較，試為分析如下：

❶ 當分別轉檔後，dxf 格式的檔案體積較之 3ds 格式大約膨脹了 15 倍之多。

❷ 3ds 格式容易產生法線錯亂問題，而 dxf 格式則無此問題。

❸ 兩者同時都會產生破面問題，惟 dxf 格式可能較為嚴重些，修補這些面相當繁瑣。

❹ 兩者同時都會產生廢線問題，此問題可藉由 SketchUp 之刪除廢線延伸程式解決。

❺ 兩者之材質都無法保留，需要在 SketchUp 中重新賦予紋理貼圖。

07 當使用 3ds 與 dxf 格式做為轉檔的中介格式格式時，在 SketchUp 中容易產生破面及反面現象，尤其 dxf 格式更容易產生破面及反面現象，當要把這些面修補回來可能要花費相當多的心力。

08 另外市面上亦有相當多的轉檔軟體可以使用，他們可以讀入數十種檔案格式，然後藉由它們轉成 SKP 檔案格式，例如大陸設計發表的 mes 及 D5 轉換器，而英文版本則有 Transmutr、Skimp、Deep Exploration 及 PolygonCruncher 軟體，這些軟體除可做為轉檔中介，同時它們亦兼具減面之功能。

09 作者較習慣使用的是 PolygonCruncher 程式，現將操作技巧說明如下：

❶ 一般將 3ds max 檔案轉成 obj 格式，它的檔案體積只比 3ds 格式只多出 4 倍之多。

❷ 當轉成 obj 格式後有關法線錯亂、破面等問題皆不存在，然因 SketchUp 無法讀取 obj 格式，所以必需借用此轉檔中介軟體方可。

❸ 當轉換完成後，再將它存成 3ds 檔案格式，如此檔案體積會再縮小，當然使用者亦可利用此軟體功能做減面操作，如圖 5-68 所示，將整體檔案減少一半的面，並且可以在預覽視窗中觀看減面的結果。

圖 5-68　將沙發模型減少一半面數量

❹ 使用者亦可直接存成 SKP 檔案格式，因轉檔時它沒有自動單位換算，系統會
把它們都視為英吋，因此如果原始單位為 mm 時，在 SketchUp 中需使用比例
工具將其縮小 0.03937 倍，如果原始單位為 cm 時，在 SketchUp 中需使用比
例工具將其縮小 0.3937 倍。

❺ 使用此工具不僅做為轉檔使用，亦可對 SketchUp 檔案進行減面工作，現今使
用者在 3D 模型庫下載較精緻的模型時，亦常有檔案過大問題，此時可以借助
此軟體加以減少檔案體積，而且可以保持原有紋理貼圖，是一項強大的工具軟
體。

溫馨 提示	作者使用的是 PolygonCruncher_v12.25 版本，它只能讀取 SketchUp 2019 以下版本 （含），所以在使用時要注意版本別；另外它亦可讀取早期的 max 格式檔案，至於適 用於何種版本尚待讀者自行探究了。

10 以使用模型之現況觀察，在 3D Warehouse 3D 模型庫中已存在相當多精緻美觀的模型，惟其檔案體積相對都非常龐大，此時使用 PolygonCruncher 做減面工具並同時利用 SketchUple 之延伸程 Cleanup 做清除廢線工作，將是一項不錯的工作組合，以下說明整個操作過程。

➊ 請執行 PolygonCruncher 程式，可以啟動其迎賓畫面，再使用滑鼠點擊 Optimize a File 按鈕，可以打開**開啟**面板，請在面板中選取第五章**元件**資料夾中之 Candy.skp 檔案，如圖 5-69 所示。

圖 **5-69** 在開啟面板中選取第五章**元件**資料夾中之 Candy.skp 檔案

➋ Candy.skp 3D 人物為從 3D Warehouse 資料庫中取得，在未執行減面前使用者必先設定人物的適當高度，然後將其降階存檔，本元件已事先將其儲存為 2018 版本。

➌ 在開啟面板中按下**開啟**按鈕後，Candy 人物全身為黑色好像不帶材質，請在 Optimization 面板中將圖示 1、2 欄位勾選（如果欄位可執行狀態的話），然後再點擊圖示 3 的按鈕，如圖 5-70 所示，圖示 1、2 欄位為保留材質的欄位。

圖 5-70　在 Optimization 面板中執行 3 個欄位

❹ 當按下 Compute Optimization 按鈕後即可進行減面的動作，請將滑桿往左調整，則可以減少模型之節點及面數，當然此兩欄位數字越小檔案體積越小，惟減太超過的話對於模型之表面會造成一定的損傷，如圖 5-71 所示，為減少面數到 9502 面。

圖 5-71　減少面數到 9502 面

❺ 當調整好滑桿後按下 Save 按鈕，可以打開**另存新檔**面板，在面板請指定路徑及檔名，最重要的存檔類型請選擇 SketchUp 檔案格式，如圖 5-72 所示，本模型經以 aa1.skp 為檔名存放在第五章元件資料中。

圖 5-72　存檔類型請選擇 SketchUp 檔案格式

❻ 請進入到 SketchUp 程式中,依第四章
方法請先安裝 TT_Lib2.rbz 檔案(此為
程式庫),再安裝 tt_cleanup_v3.3.1.rbz
清除廢線程式,然後匯入第五章**元件**資
料夾中之 aa1.skp 檔案,此時整個人物
充滿黑線,如圖 5-73 所示,這是經由
PolygonCruncher 存檔後會完全顯示物件
之結構線所致。

圖 **5-73** 此 3D 人物完全
顯示物件之結構線

❼ 在此 3D 人物使用滑鼠點擊兩下以進入元件編輯狀態,選取全部的圖形,執行
下拉式功能表→**延伸程式**→ **Ceanup** → **Clean** **功能表單**,在顯示的 Cleanup 面
板中欄位全部維持預設值即可,然後按下 Cleanup 按鈕。

❽ 當按下 Cleanup 按鈕後系統會進行短暫的
計算,並報告減少面數或線條數,並執告
圖形的檢查報告,如果此時還存在多餘的
結構線,請在柔化邊線預設面板中適度調
整法線角度,如圖 5-74 所示。

圖 **5-74** 在柔化邊線預設面板中適度
調整法線角度

❾ 如果事先已調整好適度角度時,在執行 Cleanup 清除廢線動作時它會順帶執行
柔化動作,接著將此元件以 aa2.skp 為檔名並以 2018 版本存檔,本元已存放
在第五章**元件**資料夾中,觀看此檔案體積為 6mb 多而原 Candy 檔案則有 11mb
之多。

⑩ 在場景中再將第五章**元件**資料
夾中 Candy.skp 檔案匯入，比較
兩組 3D 人物外觀幾乎相同，如
圖 5-75 所示，經減面之人物再
以 2022 版本存檔，此元件現以
Candy 減面 .skp 為檔名存放在第
五章中，現其檔案體稱已減才至
4mb 多。

減面前　　　　　　　減面後

圖 **5-75**　比較兩組 3D
人物外觀幾乎相同

11 使用者亦可使用 Artlantis 渲染軟體做為轉檔程式，不過它轉換的模型會是無邊線，
而且它不具減面功能，因此並不建議使用。

12 另一種方法則是在 3ds max 中將模型轉成 VRay 代理物件，然後在 SketchUp 中將
VRay 代理物件匯入，即可完成轉檔動作，惟其前提是兩軟體都要有 VRay 外掛程
式，如想 VRay 代理供其它軟體使用（非 VRay 軟體），則在設定代理時減面不要
減縮過多，只要基本維持其外觀可視即可，最後再將此 VRay 代理模型轉成元件
即可供其它軟體一體共用，惟其材質已流失。

5-6 Photoshop 在 SketchUp 中的運用

在前面第一章中曾設定 SketchUp 與 Photoshop 軟體做連結的操作示範，可見兩者間
緊密不可分的狀態，因此在學習 SketchUp 過程中多少也應涉獵 Photoshop 軟體才是正
辦，現將兩軟體間緊密關係試為分析如下：

不管渲染軟體再強，其最終還是需要藉由 Photoshop 強大的色彩調整功能，以做為渲染後透視圖中之色階、彩度與明度的微調處理，此即為透視圖之後期處理，不過現在渲染軟體本身也加強了這方面的功能，無非想減少使用者對後期處理的依賴。

在創建的透視圖場景中，很多植物、人物、裝飾物等，均不在 3D 場景中置入，原因是這些物件均為點綴性，且其面數多檔案體積大，相當佔用系統資源，如果以真實圖片在後期置入，不僅真實性夠，且施作方便又不佔系統資源。

SketchUp 缺乏渲染系統，它靠的只是貼圖和物件創作的細緻度，因此當材質紋理貼圖並非完美時，此時即可在 SketchUp 中啟動 Photoshop 軟體而加以適時修正。

在 SketchUp 場景中想以 2D 圖模擬 3D 物件，就必需在 Photoshop 中做圖像的去背處理，這也就是所謂透明圖運用，而在 SketchUp 在創建 3D 場景時，常為豐富場景內容而又不想增加場景檔案體積，就必需靠它來完成。

5-6-1 使用 Photoshop 修正紋理貼圖瑕疵

01 在 Sketchup 中使用矩形及**推拉**工具，在繪圖區創建 300×200×200 公分的立方體，以做為紋理貼圖瑕疵之修正練習。

02 請依第三章的方法，賦予此立方體第五章 maps 資料夾中之 FIL5840. JPG 圖檔做為紋理貼圖，並將圖檔寬度設為 200，因此圖檔不甚完美導致貼出之紋理貼圖有瑕疵，如圖 5-76 所示。

圖 5-76　貼出之紋理貼圖有瑕疵

03 假設讀者依第一章中環境設定的操作，在 **SketchUp 偏好設定**面板中選取**應用程式**選項，並在打開應用程式選項面板中設定與 Photoshop 的執行檔做連結。

04 選取帶紋理貼圖之面，執行右鍵功能表→**紋理**→**編輯紋理圖像**功能表單，如 5-77 所示，則系統會自動開啟影像編輯軟體以編輯此圖像。

圖 5-77　執行右鍵功能表之**編輯紋理圖像**功能表單

05 在 Photoshop 中會自動開啟 FIL5840.JPG 圖檔供編輯，觀看圖面左上角紋理貼圖有瑕疵，請使用矩形選取畫面工具選取圖像完整部分，執行下拉式功能表→**影像**→**裁切**功能表單，即可保有完整的圖像而將有瑕疵的圖像給予切除，如圖 5-78 所示。

圖 5-78　將有瑕疵的圖像給予切除

06 在 Photoshop 中執行下拉式功能
表→**檔案**→**結束**功能表單，系統
會提供訊息面板，詢問是否將更
改的圖像儲存，如圖 5-79 所示。

圖 5-79　執行**結束**功能表單系統會詢問是否存檔

07 如果按下**是**按鈕，則系統會自動以原檔名覆蓋，並結束 Photoshop 程式之執行，
同時 SketchUp 中的紋理貼圖自動被改正，如果按下**否**按鈕，則結束 Photoshop 程
式之執行，並自動回到 SketchUp 中，而原紋理貼圖中瑕疵也會被同時修正。

08 當按下**是**按鈕後原檔名會被覆
蓋，茲為操作練習已將修改過的
圖檔另存為 FIL5840-- 修正 .JPG
檔案，存放在第五章 maps 資料
夾中；當結束 Photoshop 程式後
自動回到 SketchUp 中，此時之
紋理貼圖已顯示正常，如圖 5-80
所示。

圖 5-80　紋理貼圖已顯示正常

5-6-2 製作透明圖以 2D 圖像模擬 3D 物件

在 SketchUp 或是渲染軟體中，想要製作透明圖的方法有兩種，其一是製作去背圖檔
並將其存成 PNG 檔案格式，蓋 JPG 圖檔無法儲存去背之圖像而 PNG 檔案格式可以，
而且其檔案量較其他格式圖檔小，另一種為製作 Alpha 通道的圖檔，因 PNG 檔案格只
能儲存一個圖層，因此一般將此檔案儲存成 TIF 檔案格式。

01 請執行新增工具按鈕以清空畫面，執行下拉式功能表**→檔案→匯入**功能表單，可以打開**匯入**面板，在面板中檔案類型選擇 jpg 檔案格式，**將圖像使用為**欄位中選擇**圖像**選項，然後選取第五章 maps 資料夾內 6182.jpg 圖檔，如圖 5-81 所示。

圖 5-81　在**匯入**面板中選取第五章 maps 資料夾內 6182.jpg 圖檔

02 在面板中按下**匯入**按鈕，可以回到繪圖區中，在任意地方按下滑鼠左鍵，可以決定圖像的第一角點，移動游標會拉出圖像的大小，至滿意的地方按下第二次的滑鼠的左鍵，即可以決定圖像的大小，如圖 5-82 所示。

圖 5-82　以定兩角點方式以決定圖像大小

03 在圖像被選取狀態下，使用**旋轉**工具，以紅色軸向為旋轉軸，將此圖像旋轉 90 度以呈直立狀態，如圖 5-83 所示，當使用者找不到紅色軸向時，可按下鍵盤上向右鍵。

04 由圖面觀之，此植物圖像不具透明圖形態，是因為它不具備去背或是具有 Alpha 通道的緣故，因此在場景中不能呈現鏤空的效果，這不是使用者所要的圖像。

圖 5-83　使用**旋轉**工具將圖像直立

05 請進入 Photoshop 程式中（使用任一版本皆可），請開啟第五章 maps 資料夾內 6182.jpg 圖檔，在圖層面板之背景圖層按滑鼠左鍵兩下，可以打開新增圖層面板，在面板中維持欄位值不變，接著按下**確定**按鈕後可以將圖層面板中的背景圖層改為圖層 0 圖層。

06 請使用**魔術棒**工具，並在選項面板中將**連續的**欄位勾選去除，移動游標到圖面的白色處按下滑鼠左鍵，即可全面選取白色區域，如圖 5-84 示。

圖 5-84　全面選取白色區域

07 再按鍵盤上 Delete 鍵，即可將圖像白
色的背景去除，如圖 5-85 所示，因
為背景圖無法將圖像去背，所以先前
的動作必需先將其更改為圖層 0，以
方便做去背處理。

08 請執行下拉式功能表→**檔案**→**另存新
檔**功能表單，將其另存成 png 檔案格
式，本去背圖經以 6182-- 去背 .png
為檔名存放在第五章 maps 資料夾內。

09 使用前面相同的方法，將 6182-- 去
背 .png 圖像匯入到場景中，並以**旋
轉**工具將圖像直立，如圖 5-86 所示，
由圖面觀之，經去背後圖像已具鏤空
效果，因此經常以此 2D 圖用來模擬
3D 模型的效果。

10 現示範帶 Alpha 通道的圖像以做為
SketchUp 之透明圖使用，請依前面說
明匯入圖像方法，將第五章 maps 資
料夾內人物 002.jpg 圖檔匯入，並使
用旋轉具將其直立起來，同樣它未具
透明圖效果。

11 進入 Photoshop 軟體並開啟人物 002.
jpg 檔案，依前面示範使用**魔術棒**工
具選取圖像方法，在此圖像中點取白
色區域，再執行下拉式功能表→**選取**
→**反轉**功能表單，可以將選取區域由
白色域反轉為圖像部分。

圖 5-85 將圖像白色背景去除

圖 5-86 經去背後圖像已具透明圖效果

12 在色板面板中選取**建立新色板**按鈕，系統會自動增加一名為 Alpha 1 之通道，圖像會全變為黑色，惟其選取區依然存在，如圖 5-87 所示。

圖 5-87 在色板面板中新增 Alpha 通道

13 在 Alpha 通道中黑色為不顯示部分，白色則為顯示部分，設前景色為白色，使用**油漆桶**工具，使用滑鼠左鍵點擊人像部分，賦予人像為白色，如圖 5-88 所示。

圖 5-88 在 Alpha 通道中將人像賦予白色

14 在色板面板中選取 RGB 通道並關閉 Alpha 1 通道，執行下拉式功能表→**選取**→**取消選取**功能表單，將選取區取消，帶 Alpha 通道圖像製作完成，本圖像經以人物 002--Alpha.tif 為檔名，存放在第五章 maps 資料夾中。

15 依前面方法，將人物 002--Alpha.tif 圖像匯入到 SketchUp 場景中，將其旋轉直立，和去背的植物一樣，同具有鏤空的效果，如圖 5-89 所示。

圖 5-89　匯入人物 002--Alpha.tif 圖像同具有鏤空的效果

5-7 製作立體背景圖

01 請依面的方法匯入第五章 maps 資料夾內之背景圖 .png 檔案，這是一張已做去背處理的圖像，先用**旋轉**工具將其立 90 度，使用**捲尺**工具，由圖示 1 點量到圖示 2 點上，立即在鍵盤輸入 9900 按 Enter 鍵確定，可將圖像縮放到長度為 9900 公分，如圖 5-90 所示。

圖 5-90　將圖像縮放到長度為 9900 公分

02 使用**兩點圓弧**工具，在圖像前繪製弦長為 9900 公分弦高為 1700 公分之弧形線，先量取圖像高度為 2000 公分，使用 adebeo_pushline 將邊推成面之延伸程式，將圓弧線往上推成 2000 公分高之圓弧面，如圖 5-91 所示。

圖 5-91　將圓弧線往上推成 2000 公分高之圓弧面

03 選取背景圖像執行右鍵功能表→**分解**功能表單，將圖像做分解處理，則此時的背景圖已不是圖像而是紋理材質，使用**材料**面板的**吸管**工具吸取此材質，再賦予圓弧面，此時圓弧面會正確貼上背景圖。

04 將原背景圖刪除，而圓弧面之背景圖同具有透明圖效果，選取全部的圓弧面，執行右鍵功能表→**轉為元件**功能表單，可以打開**建立元件**面板，在面板中維持各欄位設定，尤其是**總是朝向鏡頭**欄位不要勾選，如圖 5-92 所示。因為要做為立體背景使用，所以圖像不能隨鏡頭旋轉。

圖 5-92　在面板中維持各欄位設定

05 本元件雖具有透明圖像的效果，但是其邊框具有線條為美中不足處，請進入元件編輯狀態，使用像皮擦工具加上按住鍵盤上 Shift 鍵，將元件內之黑線條給予隱藏，退出元件編輯整個立體背景元件製作完成，如圖 5-93 所示。

圖 5-93　整個立體背景元件製作完成

06 本元件因為做為背景使用，所以在存成元件前，應先選取此圖像，再打開**實體資訊**預設面板，將**接收陰影**及**投射陰影**兩按鈕給予不啟動，如圖 5-94 所示，最後選取取全部圖像將其組成元件，本元件經以立體背景 .skp 為檔名，存放在第五章**元件**資料夾中。

圖 5-94　存成元件前記得不要啟動**接收陰影**及**投射陰影**兩按鈕

07 如果背景圖不具透明圖性質而是一張風景圖像，也可以做為立體背景元件，其操作方法上述方法相同，有興趣的讀者可以自行製作使用。

5-8 將 2D 透明圖製作成 2D 元件

在前面小節介紹由 Photoshop 製作去背的圖像，然後在 SketchUp 中匯入，使具透明圖方式而能以 2D 圖模式以模擬成 3D 物件，然終究是 2D 性質，當鏡頭轉動時，即有穿幫之虞，而且當開啟場景中陰影時，其陰影仍然為矩形而不像透明圖一樣，具有圖像之輪廓，本小節將說明解決這些問題的操作方法。

01 在 SketchUp 中請匯入第五章 maps 資料夾中之 PEOPLE33.tif 檔案，這是已事前將人物製作成具 Alpha 通道的圖像（如果將圖像製作成去背圖亦可），請使用**旋轉**工具將其垂直站立，再打開陰影顯示，觀看 2D 透明圖人物並未顯示陰影。

02 請先選取此 2D 透明圖人物，請在**實體資訊**面板中將**投射陰影**欄位啟動，即可顯示圖像之陰影，惟其顯示之陰影呈矩形狀顯非正常，如圖 5-95 所示。

圖 5-95 呈現矩形陰影表現不正常

03 先將陰影關閉，剛才匯入的人像是隨意定出大小，因此必先調整人物的高度值，選取此 2D 透明圖人物，使用**捲尺**工具，將人物縮放成 180 公分高。

04 當人物維持選取狀態，立即在鍵執行右鍵功能表→**分解**功能表單，將圖像先行分解，當人像分解後基本上它屬於材質狀態，使用**手繪曲線**工具，在圖像四周依人物形態繪製曲線，連中間鏤空部分也要選取，如圖 5-96 所示，因為沒有鎖點功能，所以只要細心大略描繪即可。

圖 5-96 使用**手繪曲線**工具
在人像圖四周畫曲線圍繞

05 將圖像以外的面刪除，再執行下拉式功
能表→**檢視**→**陰影**功能表單，將陰影再
度打開，可以發現人物圖像的陰影表現
已屬正常了，如圖 5-97 所示。

圖 5-97　將 2D 透明圖人物以外的
面刪除可以使陰影表現正常

06 先關閉陰影功能，將人
像先調整成正視圖模
式，再選人物圖像的面
和邊，執行右鍵功能表
→**轉為元件**功能表單，
以開啟建立**元件**管理面
板，在面板中將**總是朝
向鏡頭**欄位勾選，而將
陰影朝向太陽欄位不勾
選狀態，如圖 5-98 所
示。

圖 5-98　在建立**元件**管理面板中做各欄位設定

07 接著在面板中選取設定元件軸,可以回到繪圖區中,座標軸會隨游標移動,請在靠近圖像腳底位置重設元件軸,如圖 5-99 所示。

重設元件軸

圖 5-99　在靠近圖像腳底位置重設元件軸

08 在面板上按下**建立**按鈕,即可完成元件的建立,此時人物元件四週尚有黑色的邊線顯非正常,請進入元件編輯狀態,使用**橡皮擦**工具再按一下 Shift 鍵方式,將剛才描畫的邊線全部給予隱藏,整體元件即可顯示正常,如圖 5-100 所示。

圖 5-100　整體人物元件即可顯示正常

09 選取人物圖像在其上按右鍵,執行右鍵功能表→**另存為**功能表單,將此元件儲存可以供日後重複使用,本元件經以父女 2D 人物 .skp 為檔名,存放在第五章**元件**資料夾內。

10 前項操作中,如果在建立**元件**管理面板中,將**陰影朝向太陽**欄位呈勾選狀態時,陰影將永遠朝向太陽方向,使用者可以依自己實際作圖需要,選擇此欄位要不要勾選。

MEMO

06

創建室內各類型
精緻物件模型

經由前面章節的說明，大致可以了解 SketchUp 在室內設計方面的操作流程，以及它與相關軟體間相互支援的技巧。一種軟體想要廣為人們所接受，首要條件即能得到網路資源的互補與關聯性，如果本身只具封閉系統，將無法支撐整體設計者之設計意象；SketchUp 本身備有 3D Warehouse 資料庫，全世界網民對它無私貢獻超過千萬個以上的元件，它可以對設計者提供無限的資源，這是其它 3D 軟體所無法比擬，而在室內設計 3D 場景建構中，除了牆體、牆飾、天花板造型及必要櫥櫃等傢俱外，其餘均套用現成的物件，以達到快速且有效的爭取業績，惟在眾多元件中要符合設計師的要求並隨時能舉手可得，平常下載、蒐集元件並有效分類組織，成為設計師空閒時必做功課。

前面言及網路有相當多的元件可供下載使用，但有關天花板帶燈槽部分，已在本書第五章中提供有效且詳細的創建方法，至於關鍵性的傢俱部分，在本章將會對讀者詳述創作過程，它是室內設計中的重要元素，也是室內設計師表達其設計創意及風格的所在，再利用 SketchUp 的元件功能，把設計好的傢俱存成元件，當這些元件累積到一定數量後，除可重複使用，也可利用現有元件加以快速修改，以應付千變萬化的工作需求。

6-1 創建書櫃 3D 模型

01 使用**矩形**工具，在地面繪製 363.5× 50 公分的矩形，使用**推拉**工具，將此矩形面往上推拉 8 公分，再使用推拉複製方法，續將面往推拉複製間隔為 55、2 及 185 公分，再使用**推拉**工具將 8 公分高的面往內推拉 3 公分做成踢腳，書櫃粗體結構完成，如圖 6-1 所示。

踢腳

圖 6-1　書櫃粗體結構完成

02 使用**推拉**工具，將 185 公分高的面往內推拉 20 公分，將 2 公分高的面往前推拉 4 公分以做為櫃子平台，在平台的側面上，使用**捲尺**工具，由圖示 1 點往下量取

1 公分輔助點，由圖示 2 點往前量取 2 公分的輔助點，使用**直線**工具，連接兩輔助點，再使用**推拉**工具，將多餘的面推拉掉以製作出平台的邊緣造型，如圖 6-2 所示。

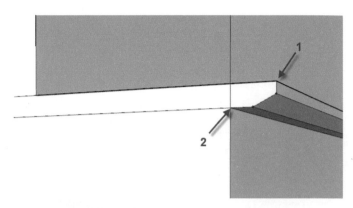

圖 6-2　將多餘的面推拉掉以製作出櫃面造型

03 現製作平台以下的櫃子結構，使用**偏移**工具，將 55 公分高的立面往中間偏移複製 2 公分，使用**畫線**工具，將左側的面先做水平切割（上下皆要），選取圖示 A 的面和 4 邊的線 ，使用**移動**工具，以圖示 1 點為起點，將其移動複到另一側的角點上，如圖 6-3 所示，立即在鍵盤上輸入 "/4"，可以讓系統自動分割成 4 片直立面（以 2 公分為間隔），如圖 6-4 所示。

圖 6-3　將圖示 A 面和 4 邊線由圖示 1 點往右移動複製到另一側角點上

圖 6-4　讓系統自動分割成 4 片直立面

04 現製作平台以上的櫃子結構，使用**移動**工具，將圖示 A 線段往下移動複製 5 公分，將圖示 B、C 線各往中間移動複製 2 公分，如圖 6-5 所示。

圖 6-5　將圖示 A、B、C 線段各往中間移動複製

05 使用櫃面以下分割門扇方法，選取圖示 A 面和其 4 邊線，將其移動複製到另一側之角點上，立即在鍵盤上輸入 "/4"，讓系統分做做分割處理，再使**推拉**工具，將圖示 B 面往前推拉 4 公分，如圖 6-6 所示。

圖 6-6　將櫃面以上部分讓系統自動分割 4 直立面

06 選取圖示 A 線段（其他 3 個底線也同時選取），往上移動複製 34.4 公分，選取圖 B 面及其 4 邊線（其他 3 個面也同時選取），再由圖示 1 點移動複製到圖示 2 點 上，立即在鍵盤上輸入 "/4"，可以將此等面做橫的切割，如圖 6-7 所示。

圖 6-7　將櫃面以上的面做平均橫的切割

07 使用**推拉**工具，將平台以下的矩形面往內推拉 49 公分，將平台以上的矩形面往 內推拉 29 公分，選取全部的櫃面，賦予第六章 maps 資料夾中 6682.jpg 圖檔以 做為木紋貼圖，並將圖檔寬度改為 60 公分，再選取全部櫃體將其組成群組，圖 6-8 所示。

圖 6-8　選取全部櫃體將其組成群組

08 現創建平台以下的門扇,使用**捲尺**工具,由圖示 1 點往右量取 1 公分之輔助點,使用**矩形**工具,由輔助點(圖示 2 點)往右上繪製 45.13×65 公分的矩形,如圖 6-9 所示。

圖 **6-9** 由輔助點往右上繪製 45.13×65 公分的矩形

09 首先將櫃體給予隱藏,使用**推拉**工具,將直立面往前推拉 1 公分,使用**偏移**工具,將前直立面往內偏移複製 1.5 公分,再使用**推拉**工具,將圖示 A 面往後推拉 0.7 公分,如圖 6-10 所示。

圖 **6-10** 將圖示 A 面往後推拉 0.7 公分

10 選取中間前立面,使用**移動**工具,將其往前移動複製一份,使用**推拉**工具將此面往後推拉 2 公分,將視圖轉到此立方體右側面,匯入第五章**元件**資料夾內門扇剖面 01.skp 元件,將其對齊到圖示 1 點上,再將此元件分解,如圖 6-11 所示。

圖 **6-11** 將扇剖面 01.skp 元件匯入齊到圖示 1 點上

11 將視圖轉到此立方體之背點，選取其 4 邊線，接著選取**路徑跟隨**工具以點擊剖面，即可製作出門扇造型，選取門扇全部的立方體將其組成群組，如圖 6-12 所示。

圖 **6-12** 製作出門扇造型

12 將此門扇造型群組移回到來的門扇面上，全部賦予相同的木紋材質，選取全部的圖形將其組成元件，本元件經以門扇 01.skp 為檔名存放在第六章**元件**資料夾中，供讀者可以直接匯入使用，如圖 6-13 所示。

圖 **6-13** 完成門扇 01 之製作

13 為方便讀者觀察暫時使用單色模式顯式，使用**移動**工具，將圖示 A 門扇由圖示 1 點移動複製到圖示 2 點上，再將圖示 B 之門扇做 X 軸向之鏡向處理，如圖 6-14 所示。

圖 **6-14** 複製 B 門扇並做 X 軸向之鏡向處理

14 選取圖示 A、B 兩門扇，使用**移動**工具，將其移動到相對的位置上，並立即在鍵盤上輸入 "3X" 再複製 3 組，則櫃面以下的門扇製作完成，如圖 6-15 所示，至於櫃子內部的再行分隔部分，請讀者自行操作。

圖 6-15　櫃面以下的門扇製作完成

15 現創建平台以上之兩組門扇，使用**捲尺**工具，由圖示 1 點往左量取 1 公分之輔助點，由圖示 2 點往左量取 1 公分之輔助點，使用**矩形**工具，由輔助點（圖示 3 點）往右上繪製 90.25×38.4 公分的矩形，由輔助點（圖示 4 點）往右上繪製 90.25×72.8 公分的矩形，如圖 6-16 所示。

圖 6-16　在櫃面以上繪製兩矩形

16 先將櫃體隱藏起來，賦予兩矩形相同的木紋材質，使用**推拉**工具，將矩形往前推拉兩公分，使用**偏移**工具，將前立面往內偏移複製 0.5 公分，再使用**推拉**工具，將圖示 A 的面往後推拉 0.5 公分，其它另一矩形面亦如是操作，如圖 6-17 所示。

圖 6-17　將圖示 A 的面往後推拉 0.5 公分

17 將視圖轉到門扇左側面，匯入第六章**元件**資料夾中門扇剖面 02.skp，將其對齊到圖示 1 點上，將此剖面元件分解，再使用**推拉**工具，將原剖面推拉到另一側以推拉掉，另一門扇亦如是操作，如圖 6-18 所示。

圖 6-18　將原剖面推拉到另一側以推拉掉

18 使用**偏移**工具，將門扇前立面向中間偏移複製 5 公分，使用**推拉**工具，將中間的面向後推拉 2 公分以推拉掉整個面，使用**直線**工具，在圖示 A 線段上補畫線會把面補回來，選取此面將其組成群組，使用**移動**工具，將其往後移動 1 公分，此矩形群組將做為門扇玻璃，門扇造型製作完成，另一門扇亦如是操作，如圖 6-19 所示。

圖 6-19　為門扇製作玻璃

19 在**材料**面板中選取 Color_H05 材質編號
之顏色，調整不透明度為 10，再賦予門
扇上之玻璃，另一扇門之玻璃亦如是操
作，如圖 6-20 所示。

圖 **6-20** 賦予門扇玻
為透明之材質

20 將櫃體顯示回來，選取圖示 A、B 組之門扇，各往右複製一份，再選取 A、C 兩
組門扇往右相對位置上再複製一份，整體書櫃初步創建完成，如圖 6-21 所示。

圖 **6-21** 整體書櫃創建完成

21 使用**推拉**工具，將圖示 A、B 櫃子門扇下方的直立及橫向的隔板，往後推拉到內側牆面上，以擴大此處之空間以擺放飾物，如圖 6-22 所示。

圖 6-22 將圖示 A、B 櫃子門扇下方的隔板推拉掉

22 再將各飾物匯入到櫃子中以充實場景，此類裝飾物已組合成元件，以飾物組合 01.skp 為檔名存放在第六章**元件**資料夾中，供使用者匯入使用，整體書櫃創建完成，經以書櫃為檔名存放於第六章中，如圖 6-23 所示。

圖 6-23 整體書櫃創建完成

6-2 創建兩式古典隔屏 3D 模型

本小節所製作的兩款古典隔屏，為應第十章創建中式風格之客餐廳空間表現而預為製作，其製作方法大致相同，相互間可以互為參考引用，前段先製作客廳與樓梯間之隔屏，後半段則製作客廳與餐廳間之隔屏。

01 現製作客廳與樓梯間之隔屏，請匯入第六章 CAD 資料夾內之格柵 01.dwg 檔案，匯入時設定單位為公分，當置於場景後先將元件分解，選取全部之圖形，再使用第四章之 Make Faces（強力封面）程式將其執行封工作，如圖 6-24 所示。

圖 **6-24** 將格柵 01 元件先分解再執行封面處理

02 在圖示 A 面上點擊滑鼠兩下以選取面向其所有邊線，再加選中間格柵的面（圖示 B 面）和其所有邊線（即在圖示 B 面點擊滑鼠兩下），按住 Shift 鍵並窗選或框選全部的圖形，再按鍵盤上 Delete 鍵，可以把不需要的面刪除，如圖 6-25 所示。

圖 **6-25** 將中間不需要的面全部一次刪除

03 使用**推拉**工具，將
圖示 A 的面往上推
拉複製 8.5 公分，
將圖示 B 的面往上
推拉複製 5 公分，
依使用經驗得知多
的數字必先推拉
以節省工序，如圖
6-26 所示。

圖 6-26　將圖示 A、B 面各往上推拉複製

04 將視圖轉到背面，使用**推拉**工具，將
上圖中圖示 A 面的相對位置，將其
往下推拉 3.5 公分，選取全部的圖
形，使用**旋轉**工具，將整個圖形以 X
軸向往上旋轉 90 度以使站立，如圖
5-27 所示。

05 選取全部的圖形，賦予第六章 maps
資料夾內之紅楓木 .jpg 紋理貼圖，並
調整圖檔寬度為 60 公分，整件隔
屏創建完成並組成元件，經以隔屏
01.skp 為檔名存放在第六章中，如圖
6-28 所示。

圖 6-27　將整個圖形
以 X 軸向往上旋轉
90 度以使站立

圖 6-28　整件
隔屏創建完成
並組成元件

06 現製作客廳與餐廳間之隔屏，請匯入第六章 CAD 資料夾內之格柵 02.dwg 檔案，匯入時設定單位為公分，當置於場景後先將元件分解，選取全部之圖形，再使用第四章之 Make Faces（強力封面）程式將其執行封面處理，如圖 6-29 所示。

圖 **6-29** 將格柵 02.dwg 圖案分解並進行封面處理

07 在完成封面工作後，放大圖形觀看，可以發現在接縫的地方有相當多的粗黑線，如圖 6-30 所示，如果點選格柵面時，可能這些面和周圍的面並未完全分割清楚，這是 CAD 製作者在製作圖形時的瑕疵。

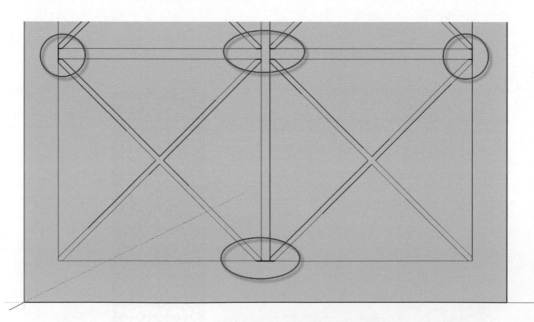

圖 **6-30** 在接縫的地方有相當多的粗黑線

08 此時使用**橡皮擦**工具，將格柵未相通之
線條刪除，使內部之面完全相通，至於
黑線部分，則使用**直線**工具，重描此線
段（繪製比黑線還長），則可以將粗線變
為細線，因工序較為煩瑣，此處已將更
正完成的圖存成元件，以格柵 02- 整理
完成 .skp 為檔名存放在第六章**元件**資料
夾中，如圖 6-31 所示。

圖 6-31　已完成格柵圖案之整理

09 請讀者直接匯入第六章**元件**資料夾中格
柵 02- 整理完成 .skp 元件，在圖示 A 面
上點擊滑鼠兩下以選取面向其所有邊線，
再加選中間格柵的面（圖示 B 面）和其
所有邊線（即在圖示 B 面點擊滑鼠兩
下），按住 Shift 鍵並窗選或框選全部
的圖形，再按鍵盤上 Delete 鍵，可以把
不需要的面刪除，如圖 6-32 所示。

10 使用**推拉**工具，將圖示 A 的面往上推拉
複製 11 公分，將圖示 B 的面往上推拉
複製 4 公分，將視圖轉到背面，將圖示
A 相對位置之面往後推拉 7 公分。

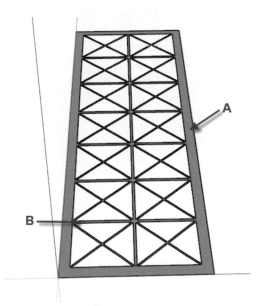

圖 6-32　將中間不需要的面刪除

11 使用**橡皮擦**工具，將因推拉產生的廢線刪除，再將部分反面改為正面，使用**旋轉**工具將此全部圖形旋轉 90 度站立，使用**油漆桶**工具，賦予與隔屏 01.skp 元件相同的木紋材質，如圖 6-33 所示。

12 現製作隔屏之玻璃，使用**矩形**工具，由圖示 1 點往右上繪至到圖示 2 點之矩形，如圖 6-34 所示，選取此矩形將其組成群組，進入群組編輯狀態，使用**推拉**工具，將矩形面（圖示 A面）往前推拉 1 公分做為玻璃厚度。

圖 6-33　賦予與隔屏 01.skp 元件相同的木紋材質

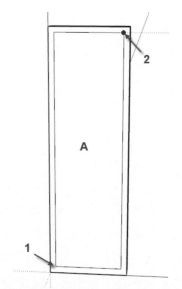

圖 6-34　繪製矩形以製作出玻璃面

13 先在隔屏之一旁建一 Y 軸向之立面矩形，賦予 Color_L05 材質並調整**不透明度**為 15，同時調整其彩度值，如圖 6-35 所示，使用吸管吸取此立面之材質，再賦予剛製作的玻璃群組，則所有玻璃面都會是透明，如圖 6-36 所示。

圖 6-35　賦予 Color_L05 材質並調整不透明度與彩度值

先賦予玻璃材質

此處的操作是遵照 SketchUp 的遊戲規則，如果第一次直接賦予透明玻璃材質，則正面為透明但反面卻未呈透明狀態，本模型之玻璃因為是實體建模，如果不遵照 SketchUp 的遊戲規則，則實體玻璃內部將呈現反面，修改起來將相當棘手。

圖 6-36　賦予剛製作的玻璃群組予玻璃材質

14 選取此玻璃物體，使用**移動**工具，將其往後移動 7 公分，再次將此玻璃物體往後移動複製 6 公分，整體客廳與餐廳之隔屏製作完成，經以隔屏 02.skp 為檔名存放在第六章中，如圖 6-37 所示。

圖 6-37　整體客廳與餐廳之隔屏製作完成

6-3 創建造型天花板 3D 模型

本小節製作造型天花板，此為應第十一章創建茶藝館 VIP 包廂之商業空間表現而預為製作，其製作方法工序較為繁瑣些，惟經過此模型創建過程可學習相當多技巧，以做為往後相似造型之參考。

01 使用**矩形**工具在繪圖區繪製 398×398 公分之矩形，使用**偏移**工具，將此面往外偏移複製 12 公分，再使用**推拉**工具，將偏移複製 12 公分的面往上推拉複製 5 公分，依第五章示範方法，將內部矩形線條刪除，頂面會自動補回，選取全部的面將其反轉表面，如圖 6-38 所示。

圖 **6-38**　將偏移複製 12 公分的面往上推拉複製 5 公分

02 將視圖轉到圖形的底部，匯入第六章**元件**資料夾內天花線板剖面 01.skp 元件，將其移至到圖示 1 點位置上，執行右鍵功能表先將其分解，如圖 6-39 所示。

圖 **6-39**　將線板剖面移至到圖示 1 點位置上

03 使用**選取**工具，在圖示 A 面
上點擊兩下以選取面和 4 邊
線，再按住 [Shift] 鍵點擊 A
面，可以只剩 4 邊線以做為路
徑，選取**路徑跟隨**工具再點擊
線板剖面，即可製作天花平頂
之線板，如圖 6-40 所示。

圖 6-40　製作天花平頂之線板

04 將前圖之圖示 A 面刪除，將
視圖轉到圖形之頂面上，將頂
面先隱藏起來，可以發現剛製
作之線板上端並未封面，使用
直線工具，畫兩條線段以連接
對角，即可將此面做封面處理，
如圖 6-41 所示。

畫兩條對角線

圖 6-41　畫兩條對角線以封面

05 將頂面顯示回來，使用**偏移**工具，將頂面往內偏移複製 108 公分，使用**推拉**工具，
將中間的面往上推拉 29 公分，如圖 6-42 所示。

圖 6-42　將中間的面往上推拉 29 公分

06 請匯入第六章**元件**資料夾內之內天花線
板剖面 02.skp，然後將其移至圖示之 1
點位置上，如圖 6-43 所示，如果方向
或軸向不合請使用**旋轉**工具調整。

圖 6-43　將線板剖面移至圖示 1 點上

07 使用**選取**工具，在頂面上點擊兩下以選取面和 4 邊線，再按住 Shift 鍵點擊頂
面，可以只剩 4 邊線以做為路徑，選取**路徑跟隨**工具再點擊線板剖面，將視圖轉
回到圖形之底部，即看到製作的天花平頂之線板，如圖 6-44 所示。

圖 6-44　完成頂面線板之製作

08 圈選剛製作的全部線板圖形，使用柔化邊線預設面板給予柔化處理，使用**橡皮擦**
工具，除了保留剛製作的線板及最上層頂面外，刪除其餘的線和面，如圖 6-45 所
示。

圖 6-45　保留剛製作的線板及最上層頂面外刪除其餘的線和面

09 選取頂面外圍的 4 邊線，使用**移動**工具，將其向下移動複製 3.4 公分，使用**直線**工具，連接圖示 1、2 點（對角）點及圖示 3、4 點（對角），即可繪製一斜面，如圖 6-46 所示。

圖 6-46　連接兩對對角點可以形成一斜面

10 使用相同的方法，連接另外兩對對角點，即可為其它三面製作成同樣的斜面；使用**矩形**工具，在現有圖形另一側繪製 422×422 公分的矩形，再使用**偏移**工具，將此面往內偏移複製 108 公分，如圖 6-47 所示。

圖 6-47　另繪製一矩形並將其往內偏移複製 108 公分

11 使用**直線**工具，由圖示 1 點畫
往圖示 2 點之直線（保持 X 軸
向），使用**移動**工具，將圖示 A
線段往右側移動複製 6.72 公
分，如圖 6-48 所示。

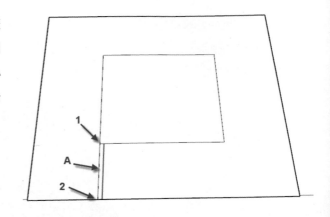

圖 6-48　將圖示 A 線段往右側移動複製 6.72 公分

12 在圖示 A 面上點擊滑鼠兩下以
選取面和 4 邊線，使用**移動**工
具，將其由圖示 1 點移動複製
到圖示 2 點上，立即在鍵盤上
輸入 "/17"，即可將圖示 A 面再
複製 17 組，如圖 6-49 所示。

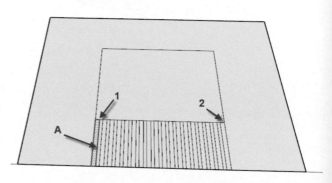

圖 6-49　將圖示 A 面再複製 17 組

13 選取剛才繪製的線段將其組成
群組，使用**移動**工具，將其移
動複製到對面相對位置上，在
中間矩形內繪製一條水平的平
分線，選取圖 A、B 兩群組，使
用**旋轉**工具，以平分線的中點
為圓心，將兩群組旋轉複製 90
度，如圖 6-50 所示。

圖 6-50　將剛才繪製的線段
組成群組再複製到其他 3 面

14 將剛才製作的群組全部分解，選取圖示 A 的面和其 4 邊線，使用**移動**工具，往左移動複製 11.72 公分並同時複製 9 倍，再選取圖示 B 的面和其 4 邊線，使用**移動**工具，往下移動複製 11.72 公分並同時複製 9 倍，如圖 6-51 所示。

圖 6-51　將圖示 A、B 面各往左及右複製 9 組

15 使用**橡皮擦**工具，維持 L 形狀，將多餘的線段刪除，由於線段很多需小心刪除，如果不小心誤刪到其它線段時，再補上線段即可，最後選取此等圖形將其組成群組，如圖 6-52 所示。

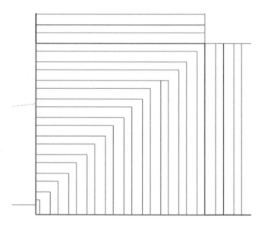

圖 6-52　將多餘線段刪除的圖形組成群組

16 選取此群組，使用**旋轉**工具，以剛才繪製的水平的平分線中點為旋轉中心點，將此群組旋轉複製到其它 3 個角落上，選取 4 個群組將其先行分解，再選取全部的圖形將其組成群組，如圖 6-53 所示。

圖 6-53　選取全部的圖形將其組成群組

17 使用**移動**工具，將此圖形移動到原造型天花板上，使圖示 1 點與圖示 2 點對齊，再將此圖形往上垂直移動一段距離，如圖 54 所示。

圖 6-54　將此圖形對齊造型天花板再往上垂直移動一段距離

18 選取 4 組斜坡屋頂的面，按住 Shift 鍵再框選全部造型天花板，然後執行右鍵功能表→**隱藏**功能表單，可以把除了 4 組斜坡屋頂的面以外的圖形隱藏，如圖 55 所示。

圖 6-55　除保留斜坡屋頂的面以外其它圖形皆隱藏

19 開啟**沙箱**工具面板，第一步選取**沙箱**工具面板中的**投影**工具，第二步點擊剛才組成群組的圖形（圖示 A 面），第三步點擊造型天花板之斜面，可以將圖示 A 面圖形投影到斜面上，如圖 6-56 所示。

圖 6-56　將將圖示 A 面圖形投影到斜面上

20 關閉**沙箱**工具面板及刪除圖示
A 之圖形，選取全部的圖形，
使用**顏料桶**工具，賦予第六章
maps 資料夾內之 wood 06.jpg
圖檔做為紋理貼圖，並調整圖
檔寬度為 100 公分，再選取最
上層之頂面，賦予第六章 maps
資料夾內之 5.jpg 圖檔做為紋
理貼圖，並調整圖檔寬度為 60
公分，如圖 6-57 所示。

圖 6-57　為造型天花板賦予各類材質

21 將視圖轉到屋外，1 公分的面多餘的線段清除乾有面寬為 5 公分的面皆向上推拉
3 公分，此處因為數量眾多工序較多，建議使用按滑鼠兩下方式，以複製推拉動
作，完成所有面推拉工作，則全部造型天花板創建完成，如圖 6-58 所示。

圖 6-58　全部造型天花板創建完成

22 本全部造型天花板創建完成並組成元件，經以造型天花板 .skp 為檔名存放在第六
章中，供讀者可以自行開啟研究之。

6-4 創建兩式拱形窗戶之 3D 模型

　　本小節所製作兩款拱形窗戶，為應第十一章創建茶藝館 VIP 包廂之商業空間表現而預為製作，其製作方法大致相同，相互間可以互為參考引用，前段先製小型之拱形窗戶，後半段則製作大型之拱形窗戶。

01 現製作小型之拱形窗戶，使用**矩形**工具，以 Y 軸為立面軸向，繪製 120×228.2 公分之立面矩形，使用**兩點圓弧**工具，以圖示 1、2 點間距為弦長，往上繪製 33.8 公分弦高的圓弧線，立即在鍵盤上輸入（40）設定 40 個分段數，如圖 6-59 所示。

圖 6-59　繪製立面矩形及其上之圓弧線

02 將原矩形的上端線刪除，使用**偏移**工具，將整個拱形面往內偏移複製 3.5 及 1.5 公分，使用**推拉**工具，將圖示 A 面往後推拉 5 公分，將 1.5 公分的面（圖示 B 面）往後推拉 1 公分，如圖 6-60 所示。

圖 6-60　將拱形面往內偏移複製及推拉處理

03 使用**矩形**工具，以 Y 軸為立面軸向，在拱形面旁繪製 4×280 公分之立面矩形，使用**推拉**工具，將此矩形立面往後推拉 3 公分，選取此立方柱圖形將其組成群組，如圖 6-61 所示。

圖 6-61　在拱形面旁繪製一立方柱

04 進入立方柱群組編輯，將前立面向內偏移複製 0.5 公分，使用**推拉**工具，將 0.5 公分面往內推拉 0.5 公分，選取全部圖形，使用**旋轉**工具，設定 Y 軸為旋轉軸向，以任一點為旋轉軸心，將其旋轉複製水平方向 90 度一根，如圖 6-62 所示。

圖 6-62　將立方柱再 90 度旋轉複製一根

05 使用**捲尺**工具，在圖示 A 線段上由圖示 1 點往上量取 54 公分之輔助點，使用**移動**工具，將剛才旋轉水平複製的立方柱底端移動到此輔助點（圖示 2 點）上，如圖 6-63 所示。

圖 6-63　將水平立方柱底端移動到此輔助點上

06 選取此水平立方柱,使用**移動**工具,由輔助點往上移動複製 60 公分,並立即在鍵盤上輸入 "2X",以再複製兩根,選取 4 根立方柱將其組成群組,如圖 6-64 所示。

圖 6-64　選取 4 根立方柱將其組成群組

07 使用**移動**工具,將立方柱群組移動到拱形窗中,並使直立柱底部中點與圖示 A 線段的中點對齊,再使用**移動**工具,將立方柱群組往後移動 0.75 公分,如圖 6-65 所示。

圖 6-65　將立方柱群組移動拱形窗中

08 將立方柱群組再複製一份備用,將此拱形窗中之立方柱群組分解到不能分解為此,執行下拉式功能表→**隱藏的幾何圖形**功能表單,然後窗選立方柱之頂端部位,使用**移動**工具,將其多出的部分移到拱形窗內,如圖 6-66 所示

圖 6-66　將立方柱多出的部分移到拱形窗內

09 3 根水平立方柱亦可如是操作，惟其操作可以一次選擇 3 根水平柱的一邊，同時可以 3 根做同一操作，最後完成所有立方柱長度的調整，如圖 6-67 所示。

圖 6-67　最後完成所有立方柱長度的調整

10 選取拱形窗內側面（圖示 A 面）將其組成群組，使用**移動**工具，將其往前移動 1.8 公分，使用**油漆桶**工具，賦予此圓拱面為 Color_H05 之顏色材質，並將其不透明度調整為 10 以做為玻璃材質，如圖 6-68 所示。

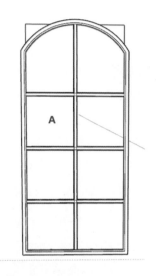

圖 6-68　將拱形窗之內側面組成群組並賦予玻璃材質

11 使用滑鼠在拱形窗之窗框點擊兩下，可同時選取全部的窗框及立方柱，將其賦予第六章 maps 資料夾內之 wood 247.jpg 圖案做為紋理貼圖，並將圖檔寬度調整為 60，如圖 6-69 所示。

圖 6-69　將全部窗框賦予 wood 247.jpg 圖案做為紋理貼圖

12 在地面上匯入第六章**元件**資料夾內之拱形窗線板剖面 .skp，將元件中之圖示 1 點對齊到拱形窗之左下角（以單色模式顯示），如圖 6-70 所示。

圖 6-70　在拱形窗左下角匯入拱形窗線板剖面.skp

13 選取拱形窗兩側之直立線及最外圍之圓弧線以做為路徑，選取**路徑跟隨**工具，移動游標至剖面上按右鍵，執行右鍵功能表→**編輯元件**功能表單，然點擊剖面即可製作出拱形窗之線板而且呈元件狀態，如圖 6-71 所示。

14 整體小型拱形窗創建完成，選取全部圖形將其組成元件，本元件經以小型拱形窗 .skp 為檔名存放在第六章中，供讀者可以直接開啟研究之。

圖 6-71　製作出拱形窗之線板而且呈元件形態

15 現製作大型之拱形窗戶，使用**矩形**工具，以 Y 軸為立面軸向，繪製 240×228.2 公分立面矩形，使用**兩點圓弧**工具，以圖示 1、2 點間距為弦長，往上繪製 33.8 公分弦高的圓弧線，立即在鍵盤上輸入 "40" 設定 40 個分段數，如圖 6-72 所示。

圖 6-72　繪製立面矩形及其上之圓弧線

16 將原矩形的上端線刪除，使用**偏移**工具，將整個拱形面往內偏移複製 3.5 及 1.5 公分，使用**推拉**工具，將圖示 A 面往後推拉 5 公分，將 1.5 公分的面（圖示 B 面）往後推拉 1 公分，如圖 6-73 所示。

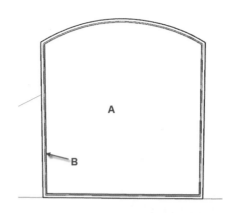

圖 6-73　將拱形面往內偏移複製及推拉處理

17 使用前面相同移動方法，使用**移動**工具，將剛備份用的立方柱群組移動到拱形窗中，並使直立柱底部中點與拱形將底桿中點對齊，再使用**移動**工具，將立方柱群組往後移動 0.75 公分，如圖 6-74 所示。

圖 6-74　將立方柱群組移動到拱形窗中間位置

18 先將此 4 根分立方柱分解到完全無法分解為上，依前面的方法，將立方柱多出的部分，使用**移動**工具，移到拱形窗內部，最後完成所有立方柱長度的調整，如圖 6-75 所示。

圖 6-75　最後完成所有立方柱長度的調整

19 選取拱形窗內側面將其組成群組，使用**移動**工具，將其往前移動 1.8 公分以做為窗玻璃（單面玻璃），使用**油漆桶**工具，吸取小型拱形窗之窗框及玻璃材質，賦予此圓拱窗之窗框及玻璃，以使用相同材質。

20 在地面上匯入第六章**元件**資料夾內之拱形窗線板剖面 .skp，將元件中之圖示 1 點對齊到拱形窗之左下角（以單色模式顯示），如圖 6-76 所示。

圖 6-76　在拱形窗左下角匯入拱形窗線板剖面.skp

21 選取拱形窗兩側之直立線及最外圍之圓弧線以做為路徑，選取**路徑跟隨**工具，移動游標至剖面上按右鍵，執行右鍵功能表→**編輯元件**功能表單，然點擊剖面即可製作出拱形窗之線板而且呈元件狀態，如圖 6-77 所示。

22 整體大型拱形窗創建完成，選取全部圖形將其組成元件，本元件經以大型拱形窗 .skp 為檔名存放在第六章中，供讀者可以直接開啟研究之。

圖 6-77　製作出拱形窗之線板而且呈元件形態

6-5 創建衣櫥 3D 模型

　　本小節所製作兩款衣櫥，為應第十章創建歐式風格之主臥室空間表現而預為製作，因為其位於衣帽間兩側，其製作方法大致相同，相互間可以互為參考引用，前段先製作左側衣櫥，後半段則製作另一側衣櫥。

01 使用**矩形**工具，在繪圖區繪製 240×60 公分的矩形，使用**推拉**工具，將此面往上推拉複製間隔為 10、230、10 公分，使用**推拉**工具，將底下 10 公分面往後推拉 3 公分做為踢腳，上段 10 公分面往前推拉 2 公分，如圖 6-78 所示。

02 選取全部的櫃體，使用**移動**工具，往另一側複製一份，以做為衣帽間另一側牆之衣櫥使用。

圖 6-78　製作衣櫥之櫃體

03 使用**偏移**工具，將櫃體前端立面（230 公分高之面）往內偏移複製 2 公分，使用**畫線**工具，將左側的面先做水平切割（上下皆要），選取圖示 A 的面和 4 邊的線，使用**移動**工具，以圖示 1 點為起點，將其移動複到圖示 2 點上，立即在鍵盤上輸入 "/2"，可以讓系統自動分割成 2 片直立面（以 2 公分為間隔），如圖 6-79 所示，此直立面將做為衣櫥門扇。

圖 6-79　讓系統以 2 公分為間隔自動分割成 2 片直立面

04 一般衣櫥拿取物件的高度為 190 公分，因此有必要將衣櫥上下再做分隔，請選取頂端 2 公分高的面和其 4 邊線，使用**移動**工具，將其往下移動複製 50 公分，可以分隔出衣櫥上方的小空間，如圖 6-80 所示。

圖 6-80 分隔出衣櫥上方的小空間

05 使用**推拉**工具，將上方小直立面全部往內推拉 59 公分，以製作出空格，將下方直立面全部往內推拉 2 公分，如圖 6-81 所示。

圖 6-81 將上下之直立面各往內推拉不同深度

06 現製作左側衣櫥之內部結構，使用**捲尺**、**直線**及**移動**工具，依圖示尺寸將此立面做垂直及橫向之分割處理，如圖 6-82 所示，每一矩形間為 2 公分隔板，以供後續內部結構之創設。

圖 6-82 將直立面做橫向及縱向的分割

07 使用**推拉**工具，將剛才畫線之矩形，往內推拉 57 公分，右側的空格將放置長褲架，左側的 3 個空格將放置活動鐵籃，再使用**推拉**工具，將上格之矩形（圖示 A 面）也往內推拉 57 公分，如圖 6-83 所示

圖 6-83　將左側的立面推拉出空格

08 現製作右側衣櫥之內部結構，使用**移動**工具，將圖示 A 線段往上移動複製 17.5 公分，然後再複製 3 條，接著選取圖示 B 線段往上移動複製 40 公分，使用**推拉**工具，將圖示 C 面往內推拉 15 公分，將圖示 D 面往內推拉 57 公分，如圖 6-84 所示。

圖 8-84　製作右側衣櫥之內部結構

09 現創建前圖中圖示 C 面之內部結構，依前面讓系統分動分割門扇的方法，將此面分割成 3×2 的空格，使用**推拉**工具，將此等矩形面各往內推拉 42 公分，如圖 6-85 所示。

圖 6-85　將此等矩形面各往內推拉 42 公分

10 選取全部的櫃子，賦予第六章 maps
資料夾內之木紋 503.jpg 圖檔做為木
紋材質，並將圖檔寬度設為 45 公分，
再將 Color_000 材質（白色）賦予衣
櫥之背版，如圖 6-86 所示。

圖 8-86　將所有衣櫥結構及其背版賦予材質

11 為說明方便改以單色模式顯示，請匯入第六章**元件**資料夾內之鐵籃.skp 元件，將
其置於圖示 A 空格內，將其往上再移動複製 2 組，再將吊架.skp 元件匯入到圖示
B 空格內，此為長褲之吊架，如圖 6-87 所示。

圖 8-87　將鐵籃及吊架兩元件匯入到衣

12 現製作吊衣桿部分，使用**捲尺**工具，由圖示 A 線段往前量出圖示 B 線段中間輔助線，由圖示 B 線段往下量取 6 公公分之輔助線，兩輔助線交點即為吊衣桿之位置，如圖 6-88 所示。

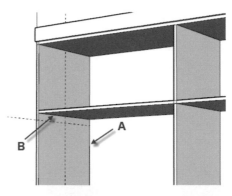

圖 6-88　使用**捲尺**工具定出吊衣桿的位置

13 使用**圓形**工具，以兩輔助線交點圓心，畫 1.2 公分半徑之圓，以此圓做為 8 分之吊衣桿，使用**偏移**工具，將此圓往外偏移複製 1.5 公分，並將偏移複製的圓面及兩圓周線段組成群組，如圖 6-89 所示。

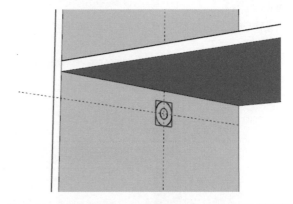

圖 6-89　將將偏移複製的圓面及兩圓周線段組成群組

14 使用**推拉**工具，將剛才繪製 1.2 公分半徑之圓面，推拉到圖示 A 的面上，8 分之吊衣桿繪製完成，如圖 6-90 所示。

圖 6-90　將 8 分之吊衣桿繪製完成

15 現製作吊衣桿之基座,進入甜甜圈之群組編輯,使用**推拉**工具,將其往前推拉 2 公分,在前端的圓面上點擊兩下,以選取面和其內外之邊線,使用比例工具,以任意中間格柵點為縮放點,各按 [Ctrl] 及 [Shift] 鍵一下,使以中心為縮放基準點,以等比縮放方式向中心縮小 0.8 之比例,吊桿基座完成,如圖 6-91 所示。

圖 6-91　吊桿基座完成

16 退出群組編輯,使用**移動**工具,將此基座由圖示 1 點移動複製到圖示 2 點上,它會陷入直立隔板內,請再由圖示 2 點往回移動 2 公分,再執行右鍵功能表**→翻轉方向→群組的紅軸**功能表單,可將基座翻轉成正確的面向,如圖 6-92 所示。

圖 6-92　將基座翻轉成正確的面向

17 分別選取圖示 A、B 之吊桿基座,使用**移動**工具,利用衣櫥直立隔板之參考位置,移動複製到每一空格內之相對位置上,整體吊衣桿創建完成,如圖 6-93 所示。

圖 6-93　整體吊衣桿創建完成

18 現製作衣櫥門扇,請選取全部的衣櫥櫃體將其組成群組,使用**矩形**工具,由圖示 1 點往右上繪製 58.5×226 公分矩形,如圖 6-94 所示。

圖 6-94　在櫃體面上繪製 58.5×226 公分矩形

19 先將櫃體隱藏,使用**推拉**工具,將矩形面往前推拉 2 公分,使用**捲尺**工具,由圖示 1 點往上量取 6.5 公分輔助點,再匯入第六章**元件**資料夾內衣櫥門把手 .skp 元件,使對齊輔助點上再將往內側移動 0.5 公分,如圖 6-95 所示。

圖 6-95　匯入門把手於門扇上

20 使用**推拉**工具,門扇安裝把手的側面向左推拉 0.1 公分,選取全部門扇圖形,使用**顏料桶**工具,賦予 Color_L25 顏色材質,然後在材料編輯面中將顏色設為 R = 165、G = 156、B = 149 之顏色,如圖 6-96 所示。

圖 6-96　將衣櫥門扇賦予顏色材質

21 選取全部的門扇(含把手)將其組成群組,將衣櫥櫃體顯示回來,使用**移動**工具,將門扇群往右移動複製 58.6 公分,再把右側的門扇把手刪除,如圖 6-97 所示。

圖 6-97　將衣櫥門扇往右移動複製一份

22 現製作衣櫥抽屜面,選取圖示 A 的矩形,將其複製一份到櫃體群組外,使用**推拉**工具,將此矩形前立面往前推拉 2 公分,如圖 6-98 所示。

圖 6-98　將此矩形前立面往前推拉 2 公分

23 請匯入第六章**元件**資料夾
內衣櫥抽屜把手 .skp 元件，
將其置於圖示 A 面中間位
置，元件與 A 面頂端對平，
再選取抽屜把手往前 1 公
分使用陷入抽屜，使用**推拉**
工具，將圖示 B 面往下推
拉 0.5 公分，如圖 6-99 所
示。

圖 6-99　將衣櫥抽屜把手元件匯入到抽屜面中

24 選取全部的抽屜面圖形，賦
予與衣櫥扇相同的顏色材
質，再框選全部的抽屜圖形
（含把手），將其組成群組，
如圖 6-100 所示。

圖 6-100　將抽屜賦予門扇相同的顏色材質

25 使用**移動**工具，將抽屜群組
移動到圖示 1 點上，然後
再往上移動 0.5 公分，選取
此抽屜群組，往上移動複製
17.5 公分，並同時再複製
3 份，整體衣櫥抽屜面製作
完成，如圖 6-101 所示。

圖 6-101　整體衣櫥抽屜面製作完成

26 將材質顯示回來，再匯入第六章**元件**資料夾內之裝飾物及衣物等元件，全體衣櫥創建完成，經選取全部的圖形將其組成元件，本元件經以衣櫥01.skp 為檔名存放在第六章中，如圖6-102 所示。

圖 6-102　衣櫥 01
元件經創建完成

27 將視圖移動到剛才備份的衣櫥櫃體前，使用**偏移**工具，將前立面向內偏複製 2 公分，然後依前面的方法，讓系統自動將此立面分割成直立兩區域，如圖 6-103 所示，選取全部圖形賦予前面衣櫥相同的木紋材質。

圖 6-103　讓系統自動將此立面分割成直立兩區載

28 將衣櫥 01 元件內之兩門扇複製到備份的衣櫥結構上，然後再複製一組到另一側，至於衣櫥內部結，此處不再示範操作，留待讀者依前面的方法自行做出空格或抽屜等物件，選取全部圖形將其組成元件，本元件經以衣櫥02.skp 為檔名存放在第六章中，如圖6-104 所示。

圖 6-104　衣櫥 02 元件經創建完成

6-6 創建化妝檯 3D 模型

01 使用**矩形**工具,在地面繪製 80×60 公分之矩形,使用**推拉**工具,將矩形面往上推拉 75 公分,使用**偏移**工具,將前直立面(圖示 A 面)之 3 邊線(底下地面線除外),往內偏移複製 2 公分,如圖 6-105 所示。

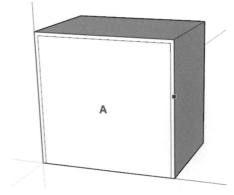

圖 6-105 將前直立面(圖示 A 面)往內偏移複製 4 公分

02 使用**捲尺**工具,由圖 A 線段往內各量取 10 及 30 公分的輔助線,由圖 B 線段往上各量取 25 及 58 公分的輔助線,使用**直線**工具,依輔助線交點連接圖示 1、2、3 點之直線段,如圖 6-106 所示。

03 使用**推拉**工具,將立方體之前立面往後推拉 58 公分,使用**移動**工具,選取圖示 A 之幾何圖形,將其移動複製到圖示 B 面上,如圖 107 所示。

圖 6-106 畫輔助線然後連接輔助線交點之兩線段

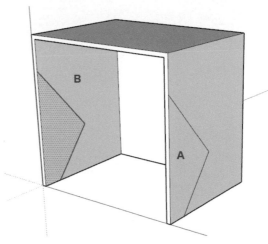

圖 6-107 將幾何圖形移動複製到圖示 B 面上

04 使用**推拉**工具，分別將上圖中之圖示 A 及 B 的幾何圖形推拉掉，使用畫線連接圖示 1、2 點，系統會自動生成面，使用**推拉**工具，將此面（圖示 A 面）往後推拉複製 58 公分，如圖 6-108 所示。

05 使用**推拉**工具，將上圖中之 A 面往後推拉 5 公分，使用**移動**工具，由圖示 A 線段往右移動複製間隔為 37、2 公分之直立線，再使用**推拉**工具，將 2 公寬的面往後推拉 2 公分，兩個抽屜製作完成，如圖 6-109 所示。

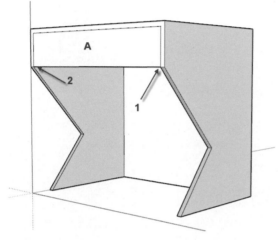

圖 6-108　將圖示 A 面往後推拉複製 58 公分

圖 6-109　兩個抽屜製作完成

06 將視圖轉到櫃面上，使用**偏移**工具，將櫃面 3 邊線（前端線除外）向內偏移複製 2 公分，使用**推拉**工具，將 2 公分偏移面往上推拉 3 公分，再將視圖轉到櫃子的側面，使用**捲尺**工具，由圖示 A 段往後量取間隔為 10、3 公分的輔助線，由圖示 B 線段往下量取 3 公分的輔助線，如圖 6-110 所示。

圖 6-110　在櫃體側面製作多條輔助線

07 使用**直線**工具，連接輔助線交點（圖示 1、2，3 點）可以形成一幾何圖形，使用**移動**工具，選取此幾何圖形將其移動複製到圖示 A 面相對位置上，使用**推拉**工具，將此兩幾何圖形推拉掉，如圖 6-111 所示。

圖 6-111　將此兩幾何圖形推拉掉

08 選取全部的圖形賦予第六章 maps 資料夾內之 876f0.jpg 圖檔，並將圖檔寬度設為 60 公分，再將元件資料夾內之雜誌 .skp、化妝鏡 .skp、化妝椅 .skp 匯入到場景中，整體化妝檯創建完成，本元件經以化妝檯 .skp 為檔名存放在第六章中，如圖 6-112 所示。

圖 6-112　整體化妝檯創建完成

MEMO

07

創建歐式風格之主臥室
空間表現

在二、三十年前渲染軟體尚未發達，以致早期 3D 軟體都是以實體方式建模，然在渲染技術逐漸成熟之際，一般渲染軟體都會以光能傳遞（或稱熱輻射）方式做渲染引擎，它要求的是真實尺寸與單面建模兩項要求，為配合此項要求，一般建模軟體都改為單面建模了，然而此種早期創建的模型仍然在網路上大量充斥，SketchUp 的使用者亦不免受這股歪風所影響，因此在網路上搜尋到以 SketchUp 創建的整體場景，幾乎大部分都是鳥瞰整體室內透視圖為多；惟此種模型想要達到照片級透視圖效果以乎有點不可能，充其量只能做為動線規劃的說明，對透視圖的表現埋下非常不利的因素，現將其缺點略為說明如下：

◆ 天花板之結構為設計師設計重點，此處無法正常表現。

◆ 實體的牆面結構，於光能傳遞（熱輻射）的渲染下容易產生不利的噪波現像。

◆ 不容易安排相機位置，以致在透視圖取鏡上有其侷限性。

◆ 由於密集牆體結構，足以干擾建模工作之進行。

◆ 無法做場景細緻化，當過於細緻化時會增大場景體積，以致增加操作困難。

除非設計師想向業主快速介紹整體房間的動線規劃外，並不建議使用此種表現方法，而本範例建立之透視圖場景，為有別於一般所見的室內鳥瞰透視圖模式，它是由 SketchUp 創建透視圖相當標準的操作步驟，而且完全符合後續光能傳遞（熱輻射）渲染引擎的要求。

本主臥室為一歐式風格之室內裝潢設計，前半段為主臥室空間，在臥室與浴室間則設有衣帽間，而浴室為一封閉空間因此不在本透視圖的表現範圍，另外因為採取歐式風格，因此在牆飾上會採取較多的線板樣式，以營造那種溫馨又豪華的裝飾感，在此提供給有此風格設計需求做為參考依據。

7-1 創建主臥室牆體結構

01 請開啟第七章**元件**資料夾中主臥室平面圖 .skp 檔案，這是由 SketchUp 繪製的平面圖，其中對臥室空間及衣帽間做了平面傢俱配置工作，如圖 7-1 所示。

圖 7-1　開啟第七章**元件**資料夾中之主臥室平面圖.skp 檔案

02 請在預設面板中打開標記面板，在面板中按下**新增標記**按鈕，以增加一標記層並改名為 CAD 標記層。

03 選取全部的圖形並將其組成群組，在**標記**預設面板中，只要選取 CAD 圖層（不必設為目前標記層），再選取標籤工具按鈕，移動游標至繪圖區點擊剛才選取的圖形，則可快速將主臥室平面圖歸入到 CAD 標記圖層中，如圖 7-2 所示。

圖 7-2　快速將主臥室平面圖歸入到 CAD 標記圖層中

04 在平面圖仍被選取將態下，執行右鍵功能表→**鎖定**功能表單，將群組鎖定，被鎖定的圖形當選取時會呈現紅色狀態，如圖 7-3 所示。

05 未加上標籤之標記圖層為目前圖層，則往後繪製的圖形皆會位於此標記層中，使用者也可以另增加標記層並設為目前標記層，則未來繪製的圖形皆會存放於此標記層中；此時可以試著將 CAD 標記層之眼睛關閉，則主臥室圖形會被隱藏，如果未被隱藏表示剛才操作有誤。

圖 7-3　執行右鍵功能表**鎖定**功能表單將平面圖加以鎖定

06 在真實作圖中為求得景深，一般會讓鏡頭處於房體外部，因此鏡頭前的牆面及物件均會加以省略不處理，此場景擬將鏡頭放置到前牆前，因此前牆之牆面將予省略不予處理，如圖 7-4 所示。

圖 7-4　先決定鏡頭的擺放位置及方向

07 設未加上標籤層為目前標記層,使用**畫線**工具,由圖示 1 點處為畫線起點,畫主臥室內牆一圈,在每一窗洞或門洞的位置都要做中斷點,如此當畫回圖示 1 點時會自動封閉成面,如圖 7-5 所示。

圖 7-5　使用**畫線**工具在主臥室畫一圈自動形成面

> **溫馨提示**　當畫回圖示 1 點後並未封面,可能中間有斷線存在,此時請關閉 CAD 標記層,再使用**畫線**工具將斷線處補上線條即可;另外在門或窗戶未做斷點亦無所謂,事後再依平面圖補畫垂直線即可。

08 使用**推拉**工具,將剛封閉的面往上推拉 250 公分,以做為地面至天花平頂的高度,選取所有的房體圖形,執行右鍵功能表→**反轉表面**功能表單,將房體外部改為反面,如圖 7-6 所示,則房體內部會全改為正面。

圖 7-6　執行右鍵功能表中之**反轉表面**功能表

09 請將視圖轉到 -Y 軸向上，即面向牆位置，選取前牆面，再執行右鍵功能表→**隱藏**功能表單，將其牆面隱藏，即可看到房體內部之透視圖場景，如圖 7-7 所示。

圖 7-7　看到房體內部之透視圖場景

10 將視圖轉到右側牆之房門處，選取房門之地面線，使用**移動**工具，將其往上移動複製 210 公分，可以製作出門洞位置的矩形，先將門洞的面刪除，再匯入第七章**元件**資料夾中之房門 .skp 元件置於門洞位置上，如圖 7-8 所示。

11 房門寬度與平面圖中之門位置有點不合，請以左側之門框對齊平面圖即可，另地面會有一小塊缺少地面，請將視圖轉到門之底面，使用矩形將其補上矩形面即可。

圖 7-8　將房門元件匯入到房間左側牆之門洞的位置上

12 將視圖轉到浴室門處，選取浴室門之地面線，使用**移動**工具，將其往上移動複製 210 公分，可以製作出門洞的位置，先將門洞的面刪除，再匯入第七章**元件**資料夾中之浴室門.skp 元件置於門洞位置上，如圖 7-9 所示。

13 同樣浴室門寬度與平面圖中之門位置有點不合，請以右側之門框對齊平面圖即可，另地面會有一小塊缺少地面，請將視圖轉到門之底面，使用矩形將其補上矩形面即可。

圖 7-9 將浴室門元件匯入到浴室門洞的位置上

14 如果在封主臥室地面時，未在平面圖中門的位置上做上斷點，此時想要畫出門洞的位置時，只要使用**畫線**工具，依平面圖位置補畫上垂直線即可；整體主臥室房體結構創建完成，如圖 7-10 所示。

圖 7-10 整體主臥室房體結構創建完成

7-2 創建主臥室造型天花板

01 現先創建臥房區之天花平頂,將視圖轉到屋外之天花平頂上,使用**畫線**工具,由圖示 1 點往上繪至圖示 2 點上,將臥房區天板平頂區劃出完整之矩形,如圖 7-11 所示。

圖 7-11　在天花平頂上畫分出臥房走道區

02 使用**偏移**工具,將臥房區頂面(圖示 A 面)往內偏移複製 44 公分,再使用**移動**工具,將圖示 B 線段往左移動 27 公分,如圖 7-12 所示。

圖 7-12　將圖示 B 線段往左移動 27 公分

03 將視圖轉到屋內,使用**推拉**工具,將中間頂面往上推拉 30 公分,匯入第七章**元件**資料夾內天花平頂線板 .skp 元件,將其置於圖示 1 點上對齊平頂,然後再使用**移動**工具將其往下再移動 1 公分(使突出天花平頂),如圖 7-13 所示。

圖 7-13　將天花平頂線板匯入場景並使天花平頂 1 公分

04 選取造型天花平頂底端的 4 邊線,使用**路徑跟隨**工具,移動游標至剖面上,執行右鍵功能表**→編輯元件**功能表單,然後使用滑鼠點擊剖面,即可製作出天花平頂之線板,選取全部線板給予柔化處理,如圖 7-14 所示。

圖 **7-14** 製作出天花平頂之線板並給予柔化處理

05 將視圖轉到屋外平頂上,使用**偏移**工具,將中間的面往內偏移 20 公分,使用**推拉**工具,將中間面往上推拉 2 公分,將中間的面往內偏移 8 公分,使用**推拉**工具,將中間面往上推拉 2 公分,如圖 7-15 所示。

圖 **7-15** 將天花最上層平頂做多次偏移複製及推拉

06 將視圖轉到臥房區與衣帽間之隔間處,使用**矩形**工具,由圖示 1 點至圖示 2 點在平頂上繪製矩形,使用**推拉**工具,將此矩形往下推拉 40 公分以製作出此處的樑,如圖 7-16 所示。

圖 **7-16** 製作臥房區與衣帽間之間樑

07 請匯入第七章**元件**資料夾中之牆角線板 .skp 元件,將其置於天花平頂之左上角處,選取臥房區內所有天花平頂之牆角線段,使用**路徑跟隨**工具,移動游標至剖面上,執行右鍵功能表的**編輯元件**功能表單,然後使用滑鼠點擊剖面,即可製作出天花平頂牆角之線板,選取全部線板給予柔化處理,如圖 7-17 所示。

圖 7-17　將天花平頂牆角四周製作線板

08 打開**材料**預設面板,將 Color_A01 顏色賦予天花平頂牆角線板顏色材質,在編輯面板中將第七章 maps 資料夾內之 7739.jpg 圖檔賦予線板,並將圖檔寬度改為 45 公分,如圖 7-18 所示。

圖 7-18　將木紋材質賦予花平頂牆角線板

09 將視圖到屋外平頂上，使用**捲尺**工具，以造型天花板四周往外量取 15 公分之輔助線，匯入第七章**元件**資料夾內之筒燈 .skp 元件，將其置入到圖 1 點位置上，使用**移動**工具，由圖示 1 點移動複製到圖示 2 點上，立即在鍵盤上輸入 "/4"，使其另外再平均複製 4 盞，如圖 7-19 所示。

圖 **7-19** 在參考線上設平均設置 4 盞筒燈元件

10 使用**移動**工具，將此 4 盞筒燈元件複製到其它 3 軸向之輔助線上，再將 4 角落之筒燈元件刪除，接著匯入元件資料夾中之吊燈 .skp 元件，置於頂面中間之天花平頂上，如圖 7-20 所示。

圖 **7-20** 天花平頂之燈具設置完成

7-3 創建軟包墊牆飾之 3D 模型

依本場景整體設計需求,在床背景正中間牆面上需要一整片軟包墊做裝飾,日前在網路上搜尋到有室內軟包經典模型合集,本合集總共有 22 款軟包,於是拿其中一款做為本軟包墊裝飾的基底,以示範整個操作過程。

01 使用**矩形**工具,在房體外繪製 X 軸向 166×195 公分之立面矩形,然後匯入第七章**元件**資料夾內之慕迪斯軟包.skp 元件,如圖 7-21 所示,本元件原為 max 檔案格式業經轉檔為 skp 檔案格式。

圖 **7-21** 匯入慕迪斯軟包.skp 元件置於立面矩形旁

02 使用**移動**工具,將入慕迪斯軟包元件移到矩形的左上(圖示 1 點上),先將其分解,再選取圖示 A、B 兩部分軟包,使用**移動**工具,將其向右移動 41.45 公分並同時複製 3 份,如圖 7-22 所示。

圖 **7-22** 將圖示 A、B 軟包向右移動 41.45 公分並同時複製 3 份

03 選取圖示 A 之軟包,由圖示 1 點移動複製到圖示 2 點上,再由圖示 2 點移動複製到圖示 3 點上,並同時複製 2 組,如圖 7-23 所示。

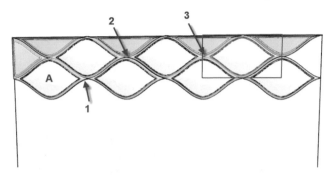

圖 7-23　將圖示 A 軟包往右上再複製 3 組

04 選取圖示 1 至 8 的軟包墊,使用**移動**工具,將其往下移動 21.65 公分,並同時複製 8 組,如圖 7-24 所示,再將圖示 9 至 12 之軟包墊刪除。

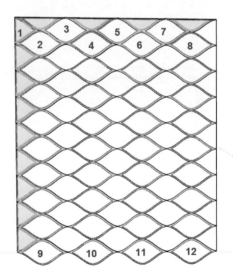

圖 7-24　將選取的軟包墊往下複製 8 組

05 選取圖示 1 至 4 的軟包墊,使用**移動**工具,將其往下移動複製至原畫矩形之下方位置,將此 4 組移動複製的軟包墊執行右鍵功能表→**反轉方向**→**藍色方向**功能表單,並將其移動到圖示 5 點上使之對齊,如圖 7-25 所示。

圖 7-25　將圖示 1 至 4 的軟包墊移動複製到下方並反轉方向

06 選取圖示 1 至 9 的軟包墊，使用**移動**工具，將其往右移動複製至原畫矩形之右方位置，將此 9 組移動複製的軟包墊執行右鍵功能表→**反轉方向**→**綠色方向**功能表單，並將其移動到圖示 10 點上使之對齊，如圖 7-26 所示。整體軟包墊製作完成。

圖 7-26 將圖示 1 至 9 的軟包墊移動複製到最右側並反轉方向

07 選取製作完成的軟包墊右上角兩組，將其先給予隱藏，匯入第七章**元件**資料夾中軟包線板剖面 .skp 元件，將其置於原繪製矩形右上角（圖示 1 點上）如圖 7-27 所示。

圖 7-27 將軟包線板剖面元件置於原繪製矩形右上角

08 選取原繪製矩形之 4 邊線段，使用**路徑跟隨**工具，移動游標至剖面上，執行右鍵功能表**編輯元件**功能表單，然後使用滑鼠點擊剖面，即可製作出包圍軟包墊整體之線板，選取全部線板給予柔化處理，將原隱藏的軟包墊顯示回來，整體背景牆軟包墊製作完成，如圖 7-28 所示。

09 本整體背景牆軟包墊製作完成並組成元件，經以軟包墊牆飾 .skp 為檔名存放在第七章**元件**資料夾中，供讀者開啟研究之或直接匯入使用。

圖 7-28 整體背景牆軟包墊製作完成

7-4 創建左側牆之牆飾

01 前面在製作天花平頂之牆角線板時，由於未考慮左側牆牆飾有六公分厚，至產生場景尺寸之錯誤，現藉由錯誤之示範，了解 SketchUp 修改模型尺寸之神奇功能。

02 現選取天花平頂之牆角線板，使用**移動**工具，將其往左側屋外水平移動 600 公分，進入此線板之元件編狀態，先執行下拉式功能表→**檢視→隱藏的幾何圖形**功能表單，然後以窗選方式選取線板之左側部份，如圖 7-29 所示。

圖 7-29 窗選方式選取線板之左側部份

03 使用**移動**工具，將窗選的圖形往右側移動 6 公分，即可改正此線板位於左側牆之不合理處，退出群組編輯狀態，再次執行下拉功能表中之**隱藏的幾何圖形**功能表單，以結束結構線的顯示，使用**移動**工具，將此線板往右移動 600 公分，則可直接移回房體內部，如圖 7-30 所示。

圖 7-30 移回屋內之線板已空出 6 公分

04 將視圖轉到屋內左側牆前，使用**推拉**工具，將左側牆往前推拉複製 6 公分，在左側牆上點擊滑鼠兩下，以選取面和其 4 邊線再加選取天花平頂之牆角線板元件，執行右鍵功能表→**交集表面**→**與選取內容**功能表單，即可將牆角線板與左側牆做分割處理，如圖 7-31 所示。

圖 7-31 執行右鍵功能表中**與選取內容**功能表單

05 使用**移動**工具，將圖示 A 線段往前移動複製間隔為 110、185.21 公分，再使用**移動**工具，將圖示 B 線段往上移動複製 26.21 公分，即可製作出軟包墊牆飾範圍，如圖 7-32 所示。

圖 7-32 製作出軟包墊牆飾範圍

06 使用**推拉**工具，將軟包墊牆飾範圍之矩形往內推拉 3 公分，使用**移動**工具，將房體外之軟包墊牆飾元件移入到房體內，並以元件左下角與圖示 1 點對齊，再將整個元件往內移動 3 公分，包墊牆飾在左側牆部分製作完成，如圖 7-33 所示。

圖 7-33 包墊牆飾在左側牆部分製作完成

07 在**材料**預設面板中將七章 maps 資料夾內之 4380.jpg 圖檔,賦予全部的軟包墊以做為其紋理貼圖,並將其圖檔寬度調整為 45 公分,如圖 7-34 所示。

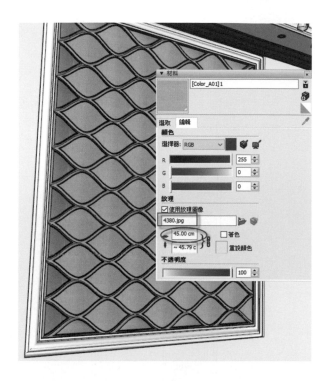

圖 **7-34** 賦予全部的軟包墊紋理貼圖

08 現製作左側牆之其它牆飾,使用**矩形**工具,在房體外繪製 X 軸向 40×214.21 公分之立面矩形,然後匯入第七章**元件**資料夾內之牆飾線板剖面 .skp 元件,置於矩形之左下角處(圖示 1 點),如圖 7-35 所示。

09 先將牆飾線板剖面元件分解,選取矩形 4 邊線以做為路徑,選取**路徑跟隨**工具,再點擊牆飾線板剖面即可製作出環繞四周之線板造型,選取全部的線板給予柔化處理,如圖 7-36 所示。

圖 **7-35** 將牆飾線板剖面元件匯入到矩形左下角

圖 **7-36** 製作出環繞四周之線板造型

10 使用**偏移**工具，將中間面往內偏移複製 1 公分，使用**顏料桶**工具，賦予 1 公分面予 Color_D01 之顏色材質，賦予中間的面 Color_J09 之顏色材質，如圖 7-37 所示。

11 先將 1 公分面組成群組，進入群組編輯，使用**推拉**工具，將此面往前推拉 2.42 公分，退出群組編輯，再將中間的面往前推拉 1.9 公分，如圖 7-38 所示。

圖 7-37　將中間面往內偏移複製再各賦予顏色材質

圖 7-38　將 1 公分寬及中間的面各往前推拉

12 選取全部剛製作的圖形將其組成元件，本元件經以左側牆飾 .skp 為檔名存放在第七章**元件**資料夾，供讀者可以直接匯入使用。

13 使用**捲尺**工具，由圖示 1、2 點各往兩側量出 10 公分之輔助點，使用**矩形**工具，由圖示 3 點（輔助點）往左上繪製 214.21×40 公分之矩形，選取圖示 A 矩形面往左側間隔 10 公分再複製一份，選取圖示 A、B 兩矩形面由圖示 4 點移動複製圖示 5 點上（輔助點），如圖 7-39 所示。

圖 7-39 在左側牆繪製 4 面矩形

14 使用**推拉**工具,將 4 面矩形各往內推拉 3 公分,使用**移動**工具,將左側牆飾元件以圖示 1 點移動到圖示 2 點(原矩形左下角)上,再將此元件往內移動 3 公分,如圖 7-40 所示。

15 選取圖示 A 之左側牆飾元件,以圖示 1 點往內移動複製到各個矩形之左下角頂點處,左側牆之整體牆飾創建完成,如圖 7-41 所示。

圖 7-40 將左側牆飾元件移到圖示 2 點上再往內移動 3 公分

圖 7-41 左側牆之整體牆飾創建完成

7-5 創建衣帽間及房間內踢腳 3D 模型

01 將視圖轉到臥房區與衣帽間之地面上,使用畫**直線**工具,在牆體前地面依平面之形狀描繪一圈以封閉成面,此面將做為門框之剖面,如圖 7-42 所示,此剖面經以組成元件並以門框剖面為檔名存放在第七章**元件**資料夾中,供讀者直拉套用。

圖 7-42　依平面之形狀描繪一圈以製作門框剖面

02 選取門之 3 邊線,使用**路徑跟隨**工具,移動游標至剖面上,執行右鍵功能表**編輯元件**功能表單,然後使用滑鼠點擊剖面,即可製作出門框之線板元件,選取全部線板給予柔化處理,並賦予與天花平頂牆角線板相同的木紋材質,如圖 7-43 所示。

圖 7-43　門框線板製作完成

03 將視圖轉到衣帽間之左側牆上，匯入第七章**元件**資料夾中之衣櫥 01.skp 元件，這是在第六章中示範操作之衣樹 3D 模型，此為已賦予紋理貼圖之元件，請將其旋轉 90 度，然後緊靠在左側牆前，如圖 7-44 所示。

圖 7-44 於左側牆前匯入衣櫥 01p 元件上

04 將視圖轉到衣帽間之右側牆上，匯入第七章**元件**資料夾中之衣櫥 02.skp 元件，這是在第六章中示範操作之衣樹 3D 模型，此為已賦予紋理貼圖之元件，請將其旋轉 90 度，然後緊靠在右側牆前，如圖 7-45 所示。

圖 7-45 於左側牆前匯入衣櫥 02p 元件上

05 將第七章**元件**資料夾內吸頂燈 .skp 元件匯入，置於衣帽間天花平頂中間位置，然後選取臥房區中之筒燈元件，複製一份到房間進門處之天花平頂上，圖 7-46 所示。

圖 7-46　於衣帽間及進房間門處之天花平頂上放置燈具

06 現製作房間內踢腳 3D 模型，因為房間內之踢腳並未連貫因此必需分段製作，將第七章**元件**資料夾內踢腳剖面.skp 元件匯入，置於圖示 1 之牆角上，並賦予與門框相同的木紋材質，如圖 7-47 所示，選取剖面移動複製一份到一旁並執行右鍵功能表→**設為唯一功能表單**，以供後續製作踢腳使用。

圖 7-47　將踢腳剖面.skp 元件匯入到圖示 1 點上

07 先選取圖示 A、B 牆面的地面線，再選取**路徑跟隨**工具，移動游標至剖面上執行
右鍵功能表**→編輯元件**功能表單，在元件編輯狀態下使用滑鼠點擊剖面，即可製
作出此二段之踢腳元件，如圖 7-48 所示。

圖 7-48　製作出圖示 A、B 牆面之踢腳

08 將踢腳剖面複製一份置於圖示 A 牆面上之左下角上，使用**旋轉**工具，將其旋轉
90 度，使貼於門框上，再由圖示 A 面向右連續到 B 面牆上之地面線，依前面的
操作方法，製作連續此段牆面之踢腳，如圖 7-49 所示。

圖 7-49　製作圖示 A 連續至 B 牆面之踢腳

09 踢腳剖面設為唯一，將其移動到
圖示 A 牆面之左下角，並做紅色
軸之鏡向，使貼於門框上，再由
圖示 A 面之地面線，依前面的操
作方法，製作此段牆面之踢腳，
如圖 7-50 所示。

圖 7-50　製作圖示
A 牆面之踢腳

7-6 製作電視櫃 3D 模型

01 請在房體外面，使用**矩形**工具，繪製 150×35 公分之矩形，選取此矩形之 4 邊
線，執行下拉式能功能→**工具**→ fillet 功能表單，立即在鍵盤上輸入 "8" 並按
⌨ Enter 鍵確定，則可繪製 4 個矩形直角各為 8 公分的倒圓角，如圖 7-51 所示。

圖 7-51　繪製 150×35 公分
之矩形並做 4 角之倒圓角

02 使用**推拉**工具，將此幾何圖形往上推拉 40 公分，將視圖轉到幾何體之底部，使
用**偏移**工具，將底部面往內偏移複製 5 公分，使用**推拉**工具，將底部中間面往下
推拉 6 公分做為櫃子踢腳，如圖 7-52 所示。

圖 7-52　將底部中間面往下
推拉 6 公分做為櫃子踢腳

03 使用**捲尺**工具，在櫃子前端面上以圖示 A 線段上往上量取 1.8 公分輔助線，使用**橡皮擦**工具，將兩側多餘的線段圓滑掉，再選取前立面和兩側的圓弧面，如圖 7-53 所示。

圖 7-53　選取前立面和兩側的圓弧面

04 打開 1001bit Tools 工具面板，在面板中使用滑鼠點擊**水平凹槽**工具，可以打開 Create Grooves on Faces 面板，在面板中各欄位做各項設定，如圖 7-54 所示。

面板中各欄位數字如下：

❶ 凹槽外部尺寸 (a) ＝ 1

❷ 凹槽內部尺寸 (b) ＝ 1

❸ 凹槽深度 (c) ＝ 1.8

❹ 凹槽間隔 (d) ＝ 35.4

❺ 凹槽數量＝ 2

圖 7-54　在面板中各欄位做各項設定

05 在面板中按下 Create Grooves（產生凹槽）按鈕後，移動游標至剛才繪製的輔助點
與垂直線交點上按下滑鼠左鍵，會顯示詢問是否柔化邊線的訊息面板，在面板中
按下**否**按鈕，即可完成牆面凹槽的製作，如圖 7-55 所示。

圖 7-55　完成櫃體凹槽的製作

06 除保留櫃子立面圖示 A、B 兩段直線外，櫃子兩側的圓弧面的直線請使用**橡皮擦**
工具給予柔化，至於上下凹槽的直立線可以使用窗選式給予兩次柔化，如圖 7-56
示。

圖 7-56　除保留圖示 A、B 線段外其餘的直立線全部給予柔化處理

07 使用**移動**工具，將圖示 A、B 線段各分別向中間移動複製間隔為 1、36、1、28.5
公分，再同時選取圖示 C、D 線段，將其往上移動複製間隔為 16.7、1 公分，如
圖 7-57 所示。

圖 7-57　將櫃子立面做垂直及橫向的分割

08 接著製作門扇及抽屜面，使用**推拉**工具，將圖示 A、B 面往後推拉 1.8 公分，如圖 7-58 所示；因為緊鄰圓弧面使用 SketchUp 之**推拉**工具如果起不了作用，此時請改用 JointPushPull（聯合推拉）延伸程式面板中工具，請將視圖轉到櫃子內部，使用面板中的法線推拉，將圖示 A 面然後往後推拉 1.8 公分，如圖 7-59 所示，另一側的面亦如是操作。

圖 7-58　使用**推拉**工具將圖示 A、B 面往後推拉 1.8 公分

圖 7-59　將視圖轉到櫃子內部將圖示 A 的面往後使用法線推拉

09 將視圖轉到正面處，將圖示 A、B 面往後法線推拉後，會產生推拉複製的現象，因此兩面還會保留，請將其面刪除，再將多餘的線段及面予刪除，續將反面改為正面，圖示 A、B 面之凹槽整理完成，圖 7-60 所示。

圖 7-60　圖示 A、B 面之凹槽整理完成

10 使用橡皮擦工具，將田字形 1 公分的面多餘的線段清除乾淨，再使用**推拉**工具，將這些面往後推拉 1.8 公分，電視櫃之抽屜及門扇面粗體製作完成，如 7-61 所示。

圖 7-61　電視櫃之抽屜及門扇面粗體製作完成

11 接著安裝抽屜及門扇把手，使用**捲尺**工具，先定出中間 4 個抽屜面之中心位置的輔助線，再定出兩側門扇水平的中分的輔助線，再由圖示 A、B 線各往兩側量取 4 公分輔助線，如圖 7-62 所示。

圖 7-62　先定出安裝抽屜及門扇把手位置之輔助線

12 匯入第七章**元件**資料夾中門扇把手元件，將門扇把手中間位置置於左側門扇輔助線交點上（圖示 1 點），然後向右複製一份，續匯入櫃子抽屜把手 .skp 元件，將入櫃子抽屜把手中間位置置於左下角抽屜門輔助線交點上（圖示 2 點），然後向各其三抽屜移動複製，如圖 7-63 所示。

圖 **7-63** 在櫃子前立面安裝抽屜及門扇把手

13 現賦予櫃子材質，選取全部櫃子賦予門框相同的木紋材質，吸取櫃子把手材質，將其賦予圖示 A、B 及踢腳面，再將第七章 maps 資料夾內之 1705.jpg 圖檔賦予抽屜面，並將圖檔寬度改為 30 公分，整體電視櫃創建完成，如圖 7-64 所示。

圖 **7-64** 整體電視櫃創建完成

14 整體電視櫃創建完成並組成元件，並以電視櫃 .skp 為檔名存放在第七章**元件**資料夾中，供讀者可以直接匯入使用。

15 使用**移動**工具，將電視櫃移動到左側牆前依平面圖位置放置，再匯入第七章**元件**資料夾中壁掛電視 .skp 元件，先置櫃面中間靠牆位置，再將其往上移動 15 公分，如圖 7-65 所示。

圖 **7-65** 將電視櫃移入到左側牆並匯入壁掛電視元件

7-7 場景中匯入傢俱及裝飾品等元件

01 請執行下拉式功能表→**檔案**→**匯入**功能表單，將第七章**元件**資料夾內床背板及床組兩元件匯入，先將床背板置於軟包墊床背景牆前，再將床組移動到床背板前位置放置，如圖 7-66 所示。

圖 **7-66** 將床背板及床組兩元件匯入到左側背景牆前

02 請將第七章**元件**資料夾內床頭櫃 .skp 元件匯入，這是已賦予紋理貼圖之元件，此元件包含床頭櫃、相框及檯燈之組合，請將其置於床組之左側，選取此元件將其移動複製到床組的右側，如圖 7-67 所示。

圖 7-67　將床頭櫃置於床組的左、右兩側

03 將第七章**元件**資料夾內地毯 .skp 及床尾椅 .skp 兩元件匯入，這都是已賦予紋理貼圖之元件，請將地毯置於床組元件下方地面上，床尾椅元件置於床組元件前面，如圖 7-68 所示。

圖 7-68　將地毯.skp 及床尾椅.skp 兩元件匯入場景中

04 將第七章**元件**資料夾內書籍 02.skp、比例尺 .skp、食物 02.skp 及布偶 .skp 等 4 元件匯入，這都是已賦予紋理貼圖之元件，請將書籍、比例尺兩元件置於床組上，食物 02 元件置於床尾椅上，布偶則置於地毯前端位置上，如圖 7-69 所示。

圖 7-69　將書籍等 4 元件匯入場景中

05 將第七章**元件**資料夾內休閒椅組 .skp 元件匯入，此元件包含休閒椅及圓形茶几之組合，請將其置於床組與前牆間位置，如圖 7-70 所示。

圖 7-70　將休閒椅組.skp 元件匯入到場景中

06 將第七章**元件**資料夾內書
籍 01.skp、紅酒 .skp、食
物 01.skp 及 盆 栽 01.skp
等 4 元件匯入，這都是已
賦予紋理貼圖之元件，請
將書籍元件置於圓形茶几
下層位置，再將紅酒、食
物 01 及盆栽 01 等 3 元
件置於圓形茶几上層位
置，如圖 7-71 所示。

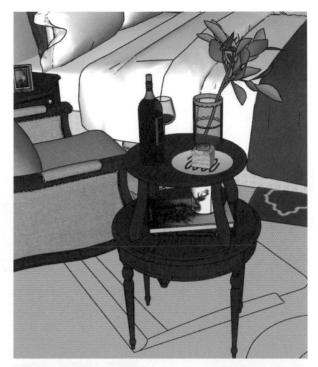

圖 **7-71** 將書籍 01.、紅酒、食物 01
及盆栽 01 等 4 元件匯入到場景中

07 將第七章**元件**資料夾內壁
燈 .skp 元件匯入，將此
元件置於兩處左側牆壁飾
之間且距天花板牆角線板
下方 56 公分處，再使用
移動工具複製一份到另一
側，如圖 7-72 所示。

圖 **7-72** 匯入壁燈.skp 元件置於左側牆面上

08 將第七章**元件**資料夾內盆栽 02.skp 及掛畫 .skp 等 2 元件匯入,這都是已賦予紋理貼圖之元件,請將盆栽 02 元件置於房門區之牆角上,掛畫 .skp 元件則置於房門區之內牆上,如圖 7-73 所示。

09 使用**顏料桶**工具,將室內地面賦予第七章 maps 資料夾內木地板 101.jpg 圖檔,以做為地面之木地板材質,將圖檔寬度改為 100 公分,並將顏色改為 R = 147、G = 140、B = 129 之顏色,如圖 7-74 所示。

圖 **7-73** 將盆栽 02 及掛畫等 2 元件匯入到場景中

圖 **7-74** 賦予地板木地板材質並修改混色顏色

10 將第七章**元件**資料夾內飾
物 01.skp、飾物 02.skp、
盆栽 03.skp 及書籍
03.skp 等 4 元件匯入，
這都是已賦予紋理貼圖
之元件，請將飾物 02 元
件置於電視櫃右側，再將
飾物 01.skp、盆栽 03.skp
及書籍 03 等 3 元件置
於電視櫃上面位置，如圖
7-75 所示。

圖 7-75　將飾物 01、飾物 02、盆栽 03
及書籍 03 等 4 元件匯入場景中

11 使用**顏料桶**工具，將室內全部牆面（左側牆除外）賦予第七章 maps 資料夾內
8686.jpg 圖檔，以做為牆面之紋理貼圖材質，將圖檔寬度改為 60 公分，並將顏
色改為 R＝211、G＝202、B＝182 之顏色，如圖 7-76 所示。

圖 7-76　賦予牆面紋理貼圖材質並修改混色顏色

7-8 鏡頭設置及匯出圖形

當場景辛苦創建完成，最終的目的是要將此成果做一終結，其一是匯出到渲染軟體中做照片級透視圖表現，一般其鏡頭及輸出設置會在渲染軟體中為之；其二則直接出圖給業主，由於它不經由渲染軟體之繁複操作及等待渲染，因此其出圖速度相當快速，在設計案未收費的情況下，本出圖之結果足以應付工作所需，本小節專為鏡頭設置及出圖做說明。

01 首先在**標記**預設面板中將 CAD 標記層關閉，以利以下場景之出圖作業；有關鏡頭設定在 SketchUp2013 版本以後將其歸納到**鏡頭**工具面板中，現設定鏡頭焦距大小，請在此工具面板中選取**鏡頭縮放**工具按鈕，在**測量**工具面板中會顯示 35 度（deg），如圖 7-77 所示。

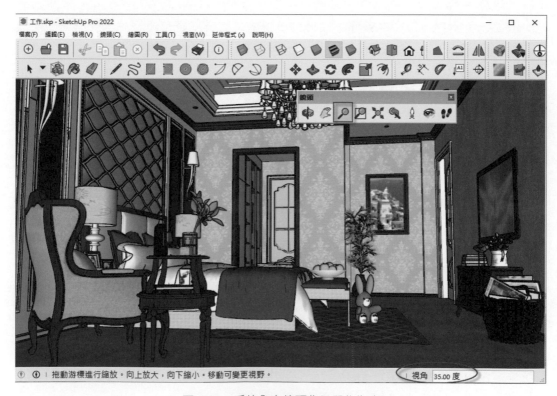

圖 7-77　系統內定鏡頭焦距單位為度

02 當**鏡頭縮放**工具維持選取狀態下，在鍵盤上輸入 35，在數字後再加入 mm 單位名稱，即可改變鏡頭焦距為 35mm，如果現有單位即為 mm 單位時，其後改變焦距大小均可不用再輸入單位名稱。

03 使用操控視圖的方法，選取場景中最佳的視覺角度，此時尚不知視平線高度（即鏡頭的高度），請選取**鏡頭**工具面板上的**行走**工具，並立即在鍵盤輸入 90，即可定出鏡頭的高度為 90 公分，如 7-78 所示。

圖 **7-78** 設定鏡頭的高度為 90 公分

> **溫馨提示** 因各人之審美觀不同，室內設計透視圖之取鏡角度各有不同，但依然有些經驗值及基本法則可供參考，例如鏡頭高度一般設定在 80 公分至 120 公分為最佳狀態，鏡頭焦距可以設定在 30mm 至 50mm 之間，然最重要的就是盡量排除房體以外的空間入鏡。

04 在真實世界中，所有視覺角度都是呈三點透視關係，然在透視圖的表現上均會要求二點透視情境，以維持畫面的穩定性，此即要求 Z 軸是呈垂直狀態，請執行下拉式功能表→**鏡頭**→**兩點透視圖**功能表單，如圖 7-79 所示。

圖 7-79　執行**兩點透視圖**功能表單

05 當執行**兩點透視圖**功能表單後，則場景中的直立線皆會呈垂直地面狀態，場景右上角會顯示兩點透視字樣，如圖 7-80 所示。

圖 7-80　兩點透視模式使場景中直立線皆呈垂直狀態

06 為保存辛苦建立的鏡頭設置，請執行下拉式功能表**→檢視→動畫→新增場景**功能表單，系統接著會開啟**警告 - 場景和樣式**面板，在面板中請選取另存為新的樣式欄位，當在面板中按下建立場景按鈕，在場景左上角會增加**場景號 1**之圖標，即可為本模型建立一場景。

07 利用上面設定鏡頭的方法，讀者可以再增設多個場景，以供事後選擇最佳的視覺角度出圖，另外當場景視角有變動時，只要執行場景圖標即可快速回到預先儲存的鏡頭角度。

08 請選取**樣式**工具面板中的**單色模式**按鈕，場景中只會顯示正反面的材質，在場景中顯然除了盆栽之葉面為反面外，其它的面均為正面，如圖 7-81 所示：此工具主要工作在檢查場景中是否存在反面材質。

圖 7-81 使用**單色模式**按鈕以檢查場景中的正反面

09 因為渲染軟體無法辨識反面材質，如果想要匯出到渲染軟體中做後續處理，就必需將反面者改為正面，如果只在 SketchUp 出圖，因為它正反面均可賦予材質，則可以不理會正反面，此範例因只在 SketchUp 出圖所以可以不理會正反面問題。

10 改回帶紋理的陰影模式，執行下拉式功能表→**視窗**→**模型資訊**功能表單，可以打開**模型資訊**面板，在此面板中請選取**統計資訊**選項，在右側的面板中先執行**清除未使用的項目**按鈕，以清除未使用的元件、材質、標記及樣式等項目，此為執行場景瘦身動作。

11 接著在面板中再執行**修正問題**按鈕，系統會運算一些時間並打開正確性檢查面板，此動作在讓系統自動偵測場景中隱藏的錯誤，如有錯誤系統會自動改正之，如果沒有錯誤系統會報告找不到問題，惟此一動作應隔一段時間以手動方式為之，以預防無預警當機，如圖 7-82 所示。

圖 7-82　在面板中執行瘦身及檢查系統錯誤動作

12 創建歐式風格之主臥室空間整體設計完成，為保全辛苦製作的場景，記得把本設計案先行存檔，本空間設計經以歐式風格主臥室 .skp 為檔名，存放在第七章中，供讀者自行開啟研究之。

13 先選取場影號 1 頁籤，請執行下拉式功能表→**檔案**→**匯出**→ 2D 圖形功能表單，可以打開**匯出 2D 圖形**面板，在面板中選擇 tif 檔案格式，然後按面板下方的**選項**按鈕，可以再打開**匯出選項**面板，將**使用檢視大小**欄位勾選去除，填入**寬度** 3000，**高度**系統會自動調整 1354，**線條比例乘數**維持預設值，勾選**消除鋸齒**欄位，不勾選**將背景不透明度設為零**欄位，如圖 7-83 所示，如果電腦配備不足無法存檔，請將出圖大小再調小些。

圖 7-83 在**匯出圖像**選項面板中做各項設定

14 在面板中按下**確定**按鈕以結束**匯出圖像**選項面板之設定,回到**匯出 2D 圖形**面板,在面板中指定輸出資料夾,並在**檔案名稱**欄位中設檔名為歐式風格主臥室 -- 出圖。

15 當在面板中按下**匯出**按鈕,即可以將場景號 1 依設定匯出,本檔案經以歐式風格主臥室 -- 出圖 .tif 為檔名匯出到第七章中,如圖 7-84 所示。

圖 7-84 場景號 1 經匯出為歐式風格主臥室--出圖.tif 圖檔

16 接著要匯出地面的倒影圖，請先將地面刪除，再執行下拉式功能表→**編輯**→**全選**功能表單（或是按 Ctrl ＋ A 快捷鍵），可以將地面以外的場景全部選取，如圖 7-85 所示。

圖 7-85　刪除地面後選取全部場景

17 當選取地面以外的全部場景後，執行下拉功能表→**外掛程式**→ Mirror Selection（**選後鏡向**）功能表單，或是 Mirror Selection 延伸程式自帶的圖標按鈕。

18 當執行**選後鏡向**功能表單後，在場景中地面處執行 X、Y 軸的畫線動作，系統會出現 SketchUp 面板詢問是否刪除原選取，請按**是**按鈕，即可完成場景的鏡向工作，如圖 7-86 所示，本圖像請維持一樣的匯出設定，並經以歐式風格主臥室—地面倒影 .tif 為檔名存放在第七章中。

圖 7-86　將場景做倒影處理並輸出歐式風格主臥室—地面倒影圖像

<table>
<tr><td>溫馨
提示</td><td>在歐式風格主臥室一出圖後，其後續的多張出圖，請讀者要切記鏡頭位置及出圖格
式大小均不得改變，如此才能保證在後期處理中各圖檔間的套圖均無誤。</td></tr>
</table>

19 請按**復原**按鈕數次，將場景回復到原存檔狀態，使用**畫線**工具，在圖示 A 面上先
畫任意長度之 Z、Y 軸之參考線，然後進入其元件編輯狀態，將其底面刪除，退
出元件編輯，再將原外牆面也刪除，務必在 A 面中不存在任何面，如圖 7-87 所
示。

圖 **7-87**　將圖 A 面內任何面均刪除

20 在圖示 B、C、D 面上做相同的處理，使其面內均不存在任何面，選取剩下的全部圖形，執行 Mirror Selection 延伸程式，依前面的方法，在場景中執行剛繪製的 Z、Y 軸的畫線動作以製作出牆面的鏡向，如圖 7-88 所示，本圖像請維持一樣的匯出設定，並經以歐式風格主臥室 -- 牆面鏡向 .tif 為檔名存放在第七章中。

圖 7-88　將場景做鏡向處理並輸出歐式風格主臥室--牆面鏡向圖面

溫馨提示	為鏡向面的正確，在未刪除地面或牆面時，請使用**畫線**工具，先在這些面上畫上 X、Y 軸或 Z、X 軸之參考線，則在執行 Mirror Selection（選後鏡向）延伸程式時，只要延著這些參考線即可做出正確的鏡向處理。

21 在製作地面與牆面鏡向處理時，於輸出時於**匯出 2D 圖形**面板中按下**選項**按鈕後可以打開**匯出選項**面板，在面板中請勿勾選**透明背景**欄位，否則在 Photoshop 後期處理時將產生圖像錯位問題。

22 請按**復原**按鈕數次，將場景回復到原存檔狀態。現製作材質通道的輸出作業，觀看場景場有些面顏色因為太接近，在後期處理時可能較難選取而需要變更顏色，請使用**顏料桶**工具，將地面及天花平頂上燈槽及部分平面，改賦其它場景中沒有的顏色，如圖 7-89 所示。

圖 7-89　將地面及部分天花平頂更改顏色值

23 依前面匯出 2D 圖像的方法操作，請維持一樣的鏡頭設定，本圖像並經以歐式風格主臥室 -- 材質通道 .tif 為檔名存放在第七章中，如圖 7-90 所示。

圖 7-90　將場景輸出為歐式風格主臥室─材質通道圖面

24 上述操作只是方便後期處理之選取區域用，當完成整個出圖作業後，請記得按**復原**按鈕數次，將場景回復到原存檔狀態。

7-9 Photoshop 之後期處理

01 進入 Photoshop 中，開啟第七章中的歐式風格主臥室 -- 出圖 .tif 及歐式風格主臥室 -- 材質通道 .tif 兩圖檔，選取歐式風格主臥室 -- 材質通道圖檔，按鍵盤上 Ctrl + A 選取全部圖像，再按鍵盤上 Ctrl + C 複製圖像，複製圖像後將其關閉，選取歐式風格主臥室 -- 出圖圖檔，按鍵盤上 Ctrl + V 將材質通道圖檔複製進來，可以在圖層 0 之上新增圖層 1。

02 選取圖層 1 在其上執行右鍵功能表→**圖層屬性**功能表單，在**圖層屬性**面板中將圖層名稱改為材質通道，然後使用滑鼠將材質通道圖層移到圖層 0 之下，再使用工具列中的鎖鏈將其鎖住以防不慎被更改，如圖 7-91 所示。

03 請開啟第七章中之歐式風格主臥室 -- 地面倒影 .tif 圖檔，先選取圖層 0，利用前面的方法，將它複製到出圖圖檔上，它會呈現在圖層 0 之上，更改圖層名稱為地面倒影，如圖 7-92 所示，複製完成後可將歐式風格主臥室 -- 地面倒影圖像關閉。

圖 7-91　將材質通道圖層移到圖層 0 之下

圖 7-92　將倒影圖層移到圖層 0 之上

04 選取材質通道圖層，把其它圖層都予關閉，使用**魔術棒**工具，在**選項**面板中將**連續**欄位勾選去除，移游標點擊場景中之地面，全部的地面會被選取。

05 將所有圖層顯示回來，選取地面倒影圖層，執行下拉式功能表→**選取**→**反轉**功
能表單，將選區反轉為地面以外的區域，按鍵盤上 Delete 鍵，刪除地面以外的區
域，如此可以顯示正確的地面倒影，如圖 7-93 所示。

圖 7-93 可以顯示正確的地面倒影

06 執行下拉式功能表→**選取**→**取消選取**功能表單，以消除選取區域，此時倒影有如
鏡面一樣並不符合真實的情況，請在圖層面板中將地面倒影圖層的**不透明度**欄位
值調整為 40，**填滿**欄位值調整為 50，如圖 7-94 所示。

圖 7-94 在地面倒影圖層中調整**不透明度**及**填滿**兩欄位值

07 請開啟第七章中之歐式風格主臥室 -- 牆面鏡向 .tif 圖檔，先選取地面倒影圖層，利用前面的方法，將它複製到出圖圖檔上，它會呈現在地面倒影圖層之上，更改圖層名稱為牆面鏡向，複製完成後可將歐式風格主臥室 -- 牆面鏡向圖像關閉。

08 選取材質通道圖層，把其它所有圖層都予關閉，使用**魔術棒**工具，在選項面板中將**連續**欄位勾選去除，移游標點擊牆飾元件內之藍色顏色，可以選取左側牆中所有此顏色。

09 選取牆面鏡向圖層並將所有圖層顯示回來，執行下拉式功能能表→**選取**→**反轉**功能表單，將選區反轉為顏色選區以外的區域，按鍵盤上 Delete 鍵，刪除剛才反轉的區域，如此可以顯示正確的牆面鏡向圖，如圖 7-95 所示。

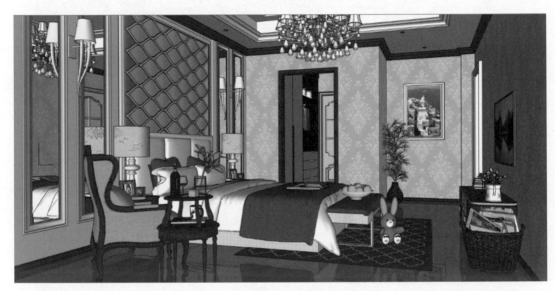

圖 7-95　可以顯示正確的牆面鏡向

10 此場景之後期處理大致完成，然為在 Photoshop 中增加燈光筆刷，以模擬人工燈光的照射，請先將此圖檔存檔以先退出 Photoshop 程式。

11 請將第七章燈光筆刷資料夾內燈光筆刷 .abr 檔案，複製到 Photoshop 的安裝資料夾→ Presets（預設集）→ Brushes（筆刷）子資料夾內，複製完成後再進入 Photoshop 程式內，選取**筆刷**工具，使用滑鼠點擊圖示紅色圈選的按鈕，即可看到剛才複製的筆刷，如圖 7-96 所示。

圖 7-96　在筆刷的下拉表單中可以選擇燈光筆刷

12 當選擇了燈光筆刷，會打開 Adobe Photoshop 面板，並詢問是否使用燈光筆刷中的筆刷來代替目前的筆刷？按下**確定**按鈕後，可以在筆刷面板中出現燈光筆刷的縮略圖。

13 請打開剛才暫時存檔的場景，在圖層面板中，選取**建立新圖層**按鈕，在背景圖層之上增加一空白的圖層，並更改圖層名稱為**燈光筆刷**圖層，如圖 7-97 所示。

圖 7-97　在最上層增加名為燈光筆刷的空白圖層

14 燈光圖層乃被選取狀態，先選取**筆刷**工具，利用前面的方法以打開先前安裝的燈光筆刷，再選取左上第 2 個的光域網筆刷，設**不透明度**和**流量**均為 50，如圖 7-98 所示。

圖 7-98　選取左上第 2 個的光域網筆刷

15 設前景色為淡黃色，在近鏡頭處設筆刷大小為 2000，隨鏡頭越往裡面筆刷大小依序遞減，分別移游標到左、右側牆上按滑鼠數下，依燈光濃度需要以決定按下滑鼠次數，並將燈光圖層合併方式改為覆蓋模式，可以在牆面上留下光域網的燈光效果，如圖 7-99 所示。

圖 7-99　在牆面上留下光域網的燈光效果

16 在燈光筆刷面板中選取左下的燈光筆刷,設**不透明度**和**流量**均為 20,依天花平頂
筒燈及吊燈大小,適度調整筆刷大小,在吊燈及每一筒燈上按下滑鼠數下,以製
作出光域網光暈,如圖 7-100 所示。

圖 7-100 製作吊燈及筒燈的光暈

17 觀看圖面地面倒影過於強烈,為讓倒影更具真實性,請先選取地面倒影圖層,再
執行下拉式功能表→**模糊**→**高斯模糊**功能表單,可以打開**高斯模糊**面板,在面板
中將**強度**調整為 4.5 像素,如圖 7-101 所示。

圖 7-101 在高斯模糊板面板中將強度調整為 4.5 像素

18 場景後期處大致完成，然為事後修改容易起
見，請先將它存檔，本案經以歐式風格主臥
室 -- 分層 .tif 為檔名存放在第七章中；選取
圖層 0，執行右鍵功能表→**合併可見圖層**功
能表單，將所有圖層合併成單一圖層 0，選
取此合併後的圖層，將它拖曳到**建立新圖
層**按鈕上，以增加圖層 0 拷貝圖層，如圖
7-102 所示。

圖 **7-102** 　將圖層 0 拖曳到**建立新
圖層**按鈕上以增加拷貝圖層

19 選取複製圖層，執行下拉式功能表→**濾鏡**→**模糊**→**高斯模糊**功能表單，在出現的
高斯模糊面板中，將其**強度**設為 3，回到圖層面板，將**圖層混合模式**改為柔光，
不透明度改為 70，如圖 7-103 所示。

圖 **7-103** 　將圖層混合模式改為柔光並調整不透明度為 70

20 將所有圖層再合併，執行下拉式功能表→**影像**→**調整**→**曲線**功能表單，可以打開
曲線面板，點取曲線依圖示中圖形移動，以加亮場景，如圖 7-104 所示。

圖 7-104　將圖像做曲線的調整

21 經過以上後期處理，整張透視圖已經完成，最後以矩形**選取**工具，圈選圖像將不
要的部分排除在外，然後執行下拉式功能表→**影像**→**裁切**功能表單將不要部分裁
切掉，如圖 7-105 所示，本圖檔經以歐式風格主臥室 -- 完稿 .tif 為檔名，存放在
第七章中。

圖 7-105　歐式風格主臥室透視圖經後期處理完成

MEMO

08

LayOut 的使用介面
與操作基礎

現今 3D 繪圖已嚴然成熟，設計師所要涉及的電腦軟體即有數種之多，例如 2D 平立面圖繪製→ 3D 建模軟體以建立場景→渲染軟體之照片級渲染→影像軟體之後期處理，每一環節之軟體發展都已嚴然成為龐大複雜的操作系統，因此尋求一種軟體能兼顧多方面功能者，成為設計師們渴求的對象，如今 SketchUp 不僅挾其學習容易操作簡單的特性普獲眾人青睞，而成為 3D 場景建模工具之主流，其附帶的 LayOut 更兼具製作施工圖的功能，而在版本不斷更新之際，其功能更是無限加強，實足以取代 CAD 軟體，如今學習一套 SketchUp 軟體足以應付 3D 建模與 2D 施工圖之繪製所有需求，可謂一套 CP 值相當高的應用軟體。

有長期關注 SketchUp 發展的使用者，似乎可以感受到 SketchUp 的開發團隊在歷次的改版中，幾乎較偏重於 LayOut 新功能的開發，企圖在佔穩 3D 建模龍頭地位後，另圖包辦 2D 施工製圖領域，誠然在使用 SketchUp 創建場景完成後，即可將 3D 場景快速轉化為施工圖說，然而它畢竟是以 3D 建模為主要範疇，而且為符合後續渲染軟體之光能傳遞（熱輻射）之需求，單面建模成為 SketchUp 創建場景的主要模式，如此在將場景轉化為施工圖說中，呈現單線的實體表現，幾乎與傳統的施工圖表現有點格格不入，另一方面在施工圖中之圖形比例與非圖形比例，在國家標準的製圖規範中均有詳細規範，在 AutoCAD 中可以順利使用視埠比例與註解比例功能加以有效解決（有關圖形比例、非圖形比例、視埠比例與註解比例，請參閱作者另一本著作 **AutoCAD2022 電腦繪圖基礎應用**一書。

雖然 SketchUp 製圖工具與功能畢竟沒有 AutoCAD 那樣完備，較無法繪製符合國家標準規範的施工圖，然而它的快速、簡便及以 3D 方式呈現施工結構，完全可以擔當做為與施工人員溝通媒介，甚至拿來與業主溝通都沒有問題，因此成為設計師施工圖施作的另一套不錯的選擇。

8-1 LayOut 的操作界面

01 進入 SketchUp 2022 程式中，打開第八章**元件**資料夾內置物櫃 .skp，接著執行下拉式功能表**→檔案→傳送到 LayOut** 功能表單，如此即可打開 LayOut 程式並自動插入置物櫃 .skp 元件，如果未先儲存檔案，系統可能會要求先存檔，才能開啟 LayOut 程式。

02 在進入 LayOut 程式後，會打開範本面板，系統要求選取紙張，並已準備好各種格式的圖紙供選取，現在選擇一個普通紙 A3 橫向沒有網格的圖紙（網格可以隨時加上或取消），如圖 8-1 所示。

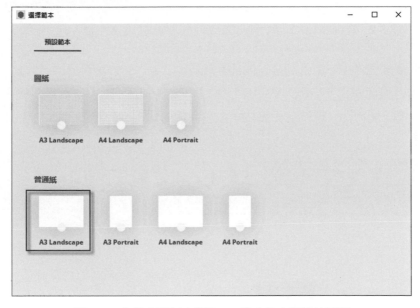

圖 8-1 在範本面板中選取 A3 橫向沒有網格的圖紙

03 如果直接由 LayOut 2022 執行程式者，當選擇 A3 橫向沒有網格的圖紙後，繪圖區會是一片空白，請執行下拉式功能表**→檔案→插入**功能表單，輸入第八章**元件**資料夾內置物櫃 .skp 元件，同樣可以打開置物櫃元件，如圖 8-2 所示。

圖 8-2　直接由 LayOut 執行程式者請執行下拉式功能表中**插入**功能表單

04 當選取圖紙範本後，進入到程式內部，會呈現 LayOut 的操作界面，如圖 8-3 所示。如果讀者與此畫面不一致，沒關係，這是為解說方便，縮小了預設面板所致，而這些面板是可調整的，現將各界面依功能不同試分數區，並將各區功能說明如下：

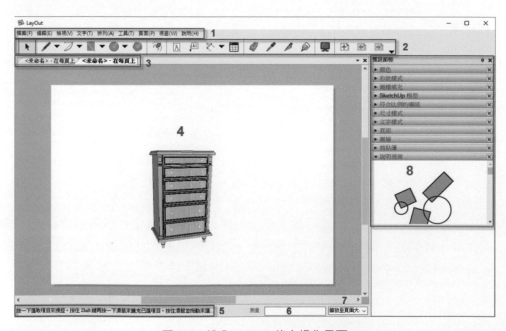

圖 8-3　進入 LayOut 後之操作界面

❶ **下拉式功能表區**：這是由檔案、編輯、檢視、文字、排列、工具、頁面、視窗、說明等九個功能表所組成。

❷ **工具列**面板區一系統內定位於下拉式功能表下方，由 19 個工具組所組成，此面板是活動的，可以使用滑鼠將它移動到螢幕的左側，成為直立式工具面板，端看個人需要而定。

❸ **文件頁面區**：在 LayOut 中可以同時展現多個文件，而文件內可以包含多個頁面，文件有如 AutoCAD 中的模型空間，頁面則有如圖紙空間，在 AutoCAD2014 以後版本中亦仿 LayOut 方式增設了文件頁面設計。

❹ **繪圖區**：這是 LayOut 繪製施工圖時的主要工作區域。

❺ **狀態欄區**：當游標在軟體操作界面上移動時，狀態欄中會有相應的文字提示，根據這些提示，可以幫助使用者更容易地操作軟體。

❻ **測量區（亦即數值輸入區）**：螢幕右下角的測量區，可以根據當前的繪圖情況輸入**長度**、**距離**、**角度**、**個數**等相關數值，以創建精確的圖形，其操作方法類似於 SketchUp 之測量區。

❼ **縮放清單區（亦即顯示比例區）**：這一區和 Windows 的一般程式功能相同，可以控制畫面顯示比例，這和圖形的比例是不同意語，希望兩者不要相混淆。

❽ **預設面板**：這是由 11 個預設面板所組成，這些面板是可以自由顯示或隱藏，也可以自由展開或縮小，在 2018 版本以後增加了**符合比例的圖紙**預設面板一項。

❾ **螢幕滑桿**：由於 LayOut 亦如 AutoCAD 有模型空間與圖紙空間之別，而模型空間原則上為無限大空間，所以圖紙可以設定相當大，一般的螢幕畫面可能無法容下圖紙，因此它與 SketchUp 繪圖區最大不同是，右邊及底邊均有滑桿可供移動畫面，更有顯示比例區，可以使用表列式表單選擇適當比例以顯示圖形，亦可直接點擊此欄位然後輸入想要的比例值。

8-2 LayOut 環境設定

01 當執行 LayOut 程式時，其原始設定的單位為 mm（公厘），這並不符合室內與建築設計的作圖需要，需要重新設定為公分方可。

02 請執行下拉式功能表→**檔案**→**文件設定**功能表單，可以打開**文件設定**面板，在面板中選擇**單位**選項，在**格式**欄位中選擇十進位、公分，在**精確度**欄位中設定小數點位數，以此改變系統以公分為計算單位，如圖 8-4 所示，如此即可完成系統單位的設定。

圖 8-4　在**文件設定**面板中做系統單位的設定

03 在**文件設定**面板中選取**格線**選項，可以打開**網格設定**面板，在面板中可對圖紙的網格做各種設定，因在設計專屬的圖框時會用到網格，此處維持各欄位之系統預設值，再依需要自行調整。

04 選取**紙張**選項，可以打開**紙張設定**面板，在面板中可對紙張重做各項設定，目前在面板中的紙張大小，是進程式時選定的圖紙大小，如想對紙張重做設定，可以將各欄位依實際需要做更改。

05 在 LayOut 中先選取有置物櫃物件之頁面，在**文件設定**面板中選取**參照**選項，可以打開**文件參照設定**面板，在面板中可設定繪圖區所有頁面中圖形的參照設定，如果頁面中有使用到 SketchUp 檔案，在面板中會出現檔案的參考處。

06 在上述面板中，如果勾選**在載入此文件時檢查參照**欄位，則在 LayOut 開啟檔案時，系統會先自動開啟此面板，以告知那些參考檔已被更改存檔，且以紅色顯示該檔案，如果不想系統自動通知，只要此項不勾選，這時只有手動進入此面板才能觀看。

07 當在 LayOut 中開啟 LayOut 文件，如檔案內容有更動時，在面板中會顯示紅色的標記，如圖 8-5 所示，此時使用者可以選取此檔案，面板下方各式處理方式的按鈕即會啟動，以供使用者解決檔案缺失問題。

圖 8-5　當檔案內容有更動時在面板中會顯示紅色的標記

08 關閉**文件設定**面板，執行下拉式功能表→**編輯**→**偏好設定**功能表單，可以打開 **LayOut 偏好設定**面板，在 **LayOut 偏好設定**面板中，選取**應用程式**選項，可以打開**應用程式**設定面板，如圖 8-6 所示，此選項的操作界面和方法，和 SketchUp 中的操作一樣，請在欄位中設定連接的影像軟體為 Photoshop 軟體，文字編輯器為 Word 軟體，表格編輯器為 Excel 軟體，如果讀者熟悉其它影像、文字與試算表編輯軟體，亦可依此自行設定。

圖 8-6　打開應用程式設定面板

09 在 LayOut **偏好設定**面板中選取**備份**選項，可以打開**備份設定**面板，系統預定每 5 分鐘自動備份資料，如想變更備份狀態，可以在面板中自由設定，當然備份間隔時間長，可以減輕系統負擔，但資料流失機率之風險也會增大，依作者習慣在設計較大施工圖，會設定自動儲存時間為 5~30 分鐘。

10 在 LayOut **偏好設定**面板中選取**資料夾**選項，可以打開**資料夾**面板，此面板可以設定圖紙範本、剪貼簿及圖樣填滿圖像等預設存放位置，當然讀者亦可自建資料夾與此做連結，惟在 LayOut 初學階段當以維持預設值為要。

11 在 LayOut **偏好設定**面板中選取**比例**選項，可以打開**比例設定**面板，在面板中可以設定圖形縮放比例，這是一個很重要的功能，不論 CAD 或是 SketchUp 都是以實際尺寸繪製圖形，然而在出圖時未必有那麼大的圖紙可供輸出，實際上也沒必要以這麼大尺寸輸出，因此在室內設計上，以 1/100、1/50、1/30 等方式縮小比例，或大樣圖以 1/1、1/3、1/5 等方式縮小比例。

12 在面板中於可用的模型**比例**
欄位內，以按住 ⌈Shift⌋ 鍵
複選方式，除全尺寸（1:1）
比例保留外選取所有的比例
設定，再按**刪除比例**按鈕，
將系統自帶不合宜的比例刪
除，如圖 8-7 所示。

圖 8-7　將系統自帶不合宜的比例刪除

13 現要製作自訂縮放比例，**縮
放文字**欄位可以輸入縮放比
例的名稱，這裡可以不填入
而由系統自動設定，**紙張**
欄位輸入 1 公分表示圖紙
的 1 公分，**模型**欄位輸入
30 公分代表模型的 30 公
分，再執行**新增自訂比例**按
鈕，可以在比例顯示區中出
現 1 公分:30 公分的縮放名
稱，如圖 8-8 所示，如果想
要讓縮放文字簡潔，亦可以
更改縮放文字欄位的文字為
"1:30"。

圖 8-8　在**比例**選項中設定了 1:30 的縮放名稱

14 在 LayOut **偏好設定**面板中選取**比例**選項，依上面的方法，請自行依次完成 1:1 至 1:500 的比例設定。

15 完成了比例的設定，並將**預設情況下顯示所有比例**欄位勾選，再按**關閉**按鈕，以關閉 LayOut **偏好設定**面板，打開 SketcUp **模型**預設面板，執行**正交按鈕**，可以發現在**顯示比例**的下拉選單中，列出所有剛才設定相同的比例名稱，有關 **SketchUp 模型預設面板**之操作在後面小節會做詳細說明。

16 如果在 LayOut **偏好設定**面板中，將**預設情況下顯示所有比例**欄位勾選取消，則在 SketchUp 預設面板中只會顯示上次使用過的比例名稱；如執行其下的**新增自訂比例**選單，可以再打開 LayOut **偏好設定**面板，供選擇比例名稱。

17 在 LayOut **偏好設定**面板中選取**快速鍵**選項，可以打開**快速鍵**設定面板，在面板系統羅列了預設的一些快速鍵，使用者亦可自行定義快速鍵，此處請有需要的讀者自行操作。

18 在 LayOut **偏好設定**面板中選取**啟動**選項，可以打開**啟動**設定面板，在面板中可設定啟動 LayOut 程式時，設定圖紙範本選取的方式，系統內定為提示選擇範本模式，如圖 8-9 所示，此即本章剛進入 LayOut 程式時，要求選取內建圖紙範本的模式。

圖 8-9　在啟動設定面板中可以設定圖紙範本選取的方式

19 至於在面板中設定新增文件時的執行方式，與自行製作 LayOut 範本息息相關，此部分將待圖框製作小節時再做說明。

8-3　視圖與滑鼠之畫面操控

01 LayOut 繪圖區與 SketchUp 之繪圖區性質大不相同，原則上 LayOut 為 2D 空間而 SketchUp 為一 3D 空間；在 LayOut 繪圖區中包含了幾層元素，最外層的元素即模型空間，理論上它是一個無限大的空間，其內包含了圖紙、圖形元素；其次是輸出圖面的圖紙空間元素，再其次為圖形元素，圖形可以在圖紙內也可以在圖紙之外，當然圖形可以很多，但是包含在圖紙內的圖形才會被輸出。

02 使用滑鼠操控視圖，它與 SketchUp 的操作方法略有不同，LayOut 的滑鼠左鍵功能就是**選取**工具的功能，如果按下滑鼠中鍵不放，游標會出現手形，此時可以把它當做**移動**工具使用。

03 當繪圖區中沒有選取任何圖形情形下，就不會顯示各圖形之視埠框，所謂視埠框即當選取圖形時其四周圍繞的藍色框即為視埠框。

04 請執行下拉式功能表→**檔案**→**開啟**功能表單，可以打開**開啟 LayOut 檔案**面板，在面板中請選取第八章中 sample01.layout 檔案，這是一床尾椅模型，如圖 8-10 所示。

圖 8-10　請開啟第八章**元件**資料夾中 sample01.layout 檔案

05 請在繪圖區選取床尾椅並使其顯示視埠框，此時按住滑鼠中鍵，將滑鼠滾輪往前轉動可以放大視圖，往後轉動可以縮小視圖，在顯示比例區，會隨著滑鼠中間滾輪轉動，出現不同的縮放比例，惟 **SketchUp 模型預設面板**中之**比例**欄位一樣維持不變。

06 在顯示比例區，使用滑鼠點擊右邊向下箭頭，可以拉出表列選單，有系統預設好的顯示比例供選擇，如圖 8-11 所示，其中最頂端的一項，**縮放到適合尺寸**選單，可以將圖紙充滿視圖，這對於操控兩邊的拉桿，而產生圖紙不知何處時相當好用。

圖 8-11　系統預設好的顯示比例供選擇

07 當使用滑鼠點取圖形時，圖形被選取，並出現視埠框且形成 8 個控制點、一個旋轉點及一個旋轉點圖標，如圖 8-12 所示，當移動操控點時可以對視埠框做放大縮小處理，而當 **SketchUp 模型預設面板**之**恆定尺寸**欄位不勾選狀態時，移動控制點亦可同時對圖形的比例做改變。

圖 8-12　使用滑鼠選取圖形時會顯示視埠框並出現 8 個操控點及一個旋轉點

08 圓形加十字標為旋轉點，移游標於其上游標會變成手形，可以移動旋轉標記點的位置，其旁黑點有條線連接圓心點，當游標移至其上時游標會變成旋轉圖形。

09 當出現旋轉圖標，按住滑鼠左鍵向外拉不放，可以拉出一條基線，移動滑鼠旋轉，游標旁會出現旋轉角度，如想精確的旋轉角度，放開滑鼠立即在鍵盤上輸入數字，即可正確完成旋轉角度，這點和 SketchUp 的**旋轉**工具類似。

10 LayOut 工具較少，想要恢復剛才的操作，只有執行下拉式功能表→**編輯**→**復原**功能表單，如果有執行旋轉者請執行回復旋轉，使圖形回復原來的角度。

11 想要複製物件，其操作方法與 SketchUp 完全相同：

❶ 使用**選取**工具按住物件並移動游標即可移動物件，並同時按住 Ctrl 鍵移動游標至指定位置放開滑鼠後再放開 Ctrl 鍵，即有移動複製功能。

❷ 在執行移動複製的動作後，立即在鍵盤輸入 " 倍數 X"，例如輸入 "5X" 即再複製 5 組，即可執行倍數的複製工作。

❸ 在執行移動複製的動作後，立即在鍵盤輸入 "/ 倍數 "，即可在移動複製距離值內平均再分配倍數的物件。

12 自 LayOut2013 版本以後，增加鍵盤上方向鍵可以做微調功能，使用上、下、左、右鍵可以微距離調整元件的距離。

13 在 LayOut 中窗選與框選與 SketchUp 的功能相同，如經選取物件後，同時按住 Shift 鍵，游標附近會出現（±）符號，這是對未選取者產生加選，而對已選取者產生減選功能。

14 使用滑鼠在圖形物件上點擊兩下，游標變成旋轉圖標，此時按住滑鼠左鍵可以將圖形物件進行旋轉，如想結束透視編輯，於空白處按下滑鼠左鍵即可。

15 當旋轉物件時，如果 **SketchUp 模型預設面板**中**正交**欄位為啟動狀態時，它會呈現平行投影現象，而使物體呈現扭曲反常現象。因此，要想讓模型呈正常的透視狀態呈現，應先不啟動**正交**欄位，而使其處於透視圖顯示模式下，因為此時圖形的比例已非其所注重。

16 請開啟第八章 Sample02.layout 檔案，這是兒童遊戲區之一角落，如圖 8-13 所示，以做為視圖操控的進一步練習。

圖 8-13　開啟第八章 Sample02.layout 檔案

17 當使用者想要查看桌上之摩托車元件，以往必需使用滑鼠做多重放大處理才可，在 2022 版本中只要執行右鍵功能表→**縮放選取**功能表單，如圖 8-14 所示，或是執行下拉式功能表→**縮放選取**功能表單亦可，即可立即放大摩托車元件供編輯操作。

圖 8-14　執行右鍵功能表中之**縮放選取**功能表單

18 當使用者想要回復到整個視圖的觀看時，可以按下快捷鍵 `Shift` + `Z` 鍵，即可回復到全視圖的觀看。

19 在 2022 版本中 LayOut 亦如 SketchUp 般，新增加了文字尋找替換功能，請執行下拉式功能表→**文字**→**尋找**功能表單，可以打開**尋找與取代**面板，如圖 8-15 所示，現將面板中各欄位編號並說明其功能如下：

圖 8-15　打開**尋找與取代**面板

❶ **尋找欄位**：本欄位可以輸入欲尋找之字串。

❷ **置換欄位**：本欄位可以輸入欲置換之字串。

❸ **在以下內容欄位**：在本欄位中使用滑鼠點擊右側的向下箭頭，可以表列可以選擇欲尋找字串之範圍，如圖 8-16 所示。

圖 8-16　表列可以選擇欲尋找字串之範圍

❹ 此區分為 3 個選項，可以設定尋找字串之條件。

❺ 此區可以設定置換字串之方式。

8-4 LayOut 預設面板

　　這是 LayOut 相當重要的一塊區域，許多重要的設置工作都由此區的面板來控制，因此這些面板亦可稱為控制面板，在 SketchUp 2022 版本中預設面板之設計有點類似 LayOut 的預設面板，因此有關預設面板之操作方法將參考前面第一章中 SketchUp 預設面板之操作。在這些預設面板中，文字樣式面板與一般 Windows 程式的文字樣式面板相似，此處將對其省略不提；至於頁面和圖層預設面板，將待建立圖框時再一併說明。

8-4-1 顏色與形狀樣式預設面板

01 請使用滑鼠點擊顏色設置標頭，可以打開**顏色**預設面板全部內容，其選取色彩方式比 SketchUp **材料**面板豐富多了，有色輪、RGB、HSB、灰階、圖像、清單等六種方式，內定模式為色輪方式，其中色輪可以使用游標點取顏色，右側的滑桿可以調整明度值，下方的滑桿可以調整透明度值，最底層方格為已選取顏色之配色盤，如圖 8-17 所示。

圖 8-17　**顏色**預設面板內定為色輪選色模式

02 在**顏色**預設面板內，使用游標點擊色輪中的顏色，可以選取顏色，顏色類別上方欄位內會顯示所選的顏色，先調整明度和透明度值，移游標到**顏色**欄位上按住滑鼠左鍵不放，將其移到下方的配色盤上，可以儲存此顏色，方便日後直接引用，如圖 8-18 所示。

圖 8-18　先選取顏色再拉顏色到配色盤以供日後調用

8-16

03 選取**顏色**預設面板內左上方，**螢幕攝取**工具按鈕，游標會變成吸管狀，這時可以移動游標到螢幕任一處吸取顏色，可以取得顏色欄位的顏色。

04 **顏色**預設面板的主要功能，就是供給**形狀樣式**預設面板中，線條與色塊之顏色取樣；至於其他 RGB、HSB、灰階、圖像、清單等 5 種顏色模式，各有不同調配顏色方式，請讀者自行練習。

05 **形狀樣式**預設面板可以設定線條、填充圖案、圖形之形態及顏色，當啟動填充按鈕，可以設定在繪圖區繪製之面是否填滿顏色，其右側之顏色欄位中之顏色預設值為白色，想改變顏色，先點選此欄位，再移游標到**顏色**預設面板中，選取該面板色輪中的顏色或配色盤中顏色皆可，如圖 8-19 所示。

圖 8-19　在**顏色**預設面板中為填充欄位選取顏色

06 當填充欄位不執行（線條欄位為啟動狀態），在繪圖區使用繪圖工具時，其畫上的只是邊框線而已；在面板中啟動線條欄位，則可以在其右側欄位中設定線條或邊框的顏色，在**線條顏色**設定欄位右側為**粗細**欄位，它可以設定線條的粗細。

> **溫馨提示** 當填充欄位啟動而線條欄位不啟動，則畫出的矩形只有顏色塊而無邊框，且無法單獨繪製線條；而當填充與線條都不啟動狀態時，繪製的矩形會是黑色邊框且填滿白色，繪製的線條則會呈現黑色。

07 在**線條設定顏色**欄位之右側，為設定線條之粗細，其對實線或虛線都能啟作用，使用者可以在下拉表單中選取線粗，亦或在欄位中直接輸入數字。

08 在**破折號**欄位中按下右側的向下箭頭按鈕，可
以展現表列式虛線樣式供選擇，此欄位可以決
定線或邊框的樣式，如圖 8-20 所示。其右側
欄位則可以決定虛線樣式的放大或縮小間距，
當為實線模式時此欄位的設定沒有作用。

圖 8-20　破折號欄位
提供虛線樣式供選擇

09 在**線條樣式**欄位中，可以執行各圖示按鈕以決定線條轉角與線頭線尾的結束方式，
此按鈕上皆有相當明顯的圖示，在此不多做說明。

10 在**開始及結束箭頭**欄位中，可以設定線段頭尾是否帶箭頭，本欄位與**破折號**欄位
是連動的，即**破折號**欄位選取何樣式，此欄位即表現此樣式；左側欄位提供下拉
式表列箭頭樣式供選擇，右側欄位則可以設定箭頭的大小。

8-4-2 圖樣填充預設面板

01 圖樣填充預設面板為 LayOut2013 以後版本所
新增面板，如圖 8-21 所示，它有如 AutoCAD
中的填充線工具，現將面板中各工具按鈕說明
如下：

❶ **文件內圖樣按鈕**：執行此按鈕，可以顯示目
前文件內已使用圖樣種類。

❷ **圖樣類別選擇按鈕**：執行此按鈕，可以下拉
表列方式，列出系統為使用者準備的圖樣種
類，同時可以讓使用者匯入自訂的圖樣（一
般的圖像檔），系統內定為所有圖樣選項。

圖 8-21　打開**圖樣填充**預設面板

❸ **清單檢視按鈕**：執行此按鈕，可以將圖樣類別以清單檢視方式呈現。

❹ **縮圖檢視按鈕**：執行此按鈕，可以將圖樣類別以縮略圖檢視方式呈現。

❺ **圖樣類別與圖樣縮略圖顯示區**：在此選示區中依清單顯示方式或縮略圖檢視方式，以顯示圖樣類別或類別內的圖樣縮略圖。

❻ **旋轉欄位**：本欄位可以將圖樣依需要做各種角度的旋轉。

❼ **比例欄位**：本欄位可以控制圖樣的疏密度，當比例值大於 1 時為放大圖樣密度，當比例值小於 1 時為縮小圖樣密度。

02 現示範使用圖樣填充方法，請按**新增**按鈕以新增一頁面，於圖樣類別與圖樣縮略圖顯示區中選取任一圖樣，然後使用**矩形**工具，在繪圖區中繪製任意大小的矩形，矩形中即會充滿此圖樣，如圖 8-22 所示。

圖 8-22　畫矩形可以在矩形內填滿圖樣

03 當**形狀樣式**預設面板中的圖樣欄位同為啟動狀態，於後續繪製圖形且為封面狀態時，皆會以前一個使用圖樣做為填充圖案。

04 當兩組封面之圖樣不同時,使用工具面板中**樣式**工具,游標會變成吸管圖標,在圓形面上吸取圖樣後,游標會立即變成油漆桶圖標,此時移動滑鼠到矩形上按滑鼠左鍵一下,可以將兩者賦予相同的圖樣,圖 8-23 所示。

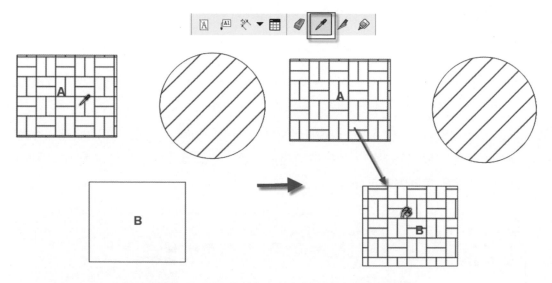

圖 8-23　利用**吸管**工具使兩封閉面具相同的圖樣

05 執行圖樣類別選擇按鈕,在顯示的下拉表列中選取**新增自訂集合**功能選項,如圖 8-24 所示,可以打開 **LayOut 偏好設定**面板,在**圖樣填滿圖像**選項中按 ⊞ 按鈕,可以打開**瀏覽資料夾**面板,在面板指定使用者自行蒐集圖樣的資料夾,如此即可以和 LayOut 做連結。

圖 8-24　執行**新增自訂集合**功能選項

06 如果想要匯入自訂圖樣,基本上它們都是點陣圖模式,其圖檔大小最好為 128×128dpi,如果是去背的圖案最好存 PNG 檔案格式以減少檔案體積。

07 有關填充圖案之對象,只限於在 LayOut 使用繪圖工具繪製封閉之圖形有用,而無法對 SketchUp 製作的圖形施作,在此先特予告知。

8-4-3 SketchUp 模型預設面板

　　SketchUp **模型預設面板**在此次 2022 改版中，屬於改變最多的地方，甚至此處為了增加之前所稱的圖層，而將導致與圖層設置面板相混淆，不惜將 SketchUp 中的原圖層名稱更名為標記，而在 SketchUp **模型預設面板**中順理成章延續了標記名稱的功能，而得以在 LayOut 中直接操作原圖層名稱的所有功能，而無需再返回 SketchUp 操作的繁複程式，除此之外亦增加相當多的功能，值得讀者加以深入了解其中細節。

　　請刪除所繪製的圖形或新增加一頁面，使用下拉式功能表→**檔案**→**插入**功能表單，輸入第八章**元件**資料夾內建築 01.skp 檔案，再打開 SketchUp **模型預設面板**，這時面板內容呈現灰色為不可編輯狀態，這是因為在繪圖區中尚未選取圖形所致，使用**選取**工具，點擊剛才輸入的圖形，SketchUp **模型預設面板**馬上呈現可編輯狀態，如圖 8-25所示，現將各功能試為編號並說明其功能如下：

圖 8-25　在此版本中 SketchUp **模型預設面板**之設置情形

❶ **模型名稱**：當選取某一模型（呈現視埠框），此處會顯示此模型之檔案名稱。

❷ **清除未使用項目按鈕**：本按鈕可以清除未使用項目，在本預設面板中當只針對樣式選項而言，當使用者另外增加樣式然後捨棄不同，如同 SketchUp 一樣它會保留在記憶體中，使用本按鈕即可清除這些不用的樣式。

❸ **重載入按鈕**：執行本按鈕可以將模型重新載入，如此當模型有更新時，可以利用此按鈕給予重新載入更新。

❹ **全部重設按鈕**：當底下各選項有變動設定時，可以執行此按鈕，則全部可以回復到原始檔案設定的情形。

❺ **鎖定按鈕**：當執行此按鈕時，模型之視埠邊框會變為紅色，此時此模型不允許再有任何的編輯行為，當再按一次此按鈕即可解除鎖定。

❻ **場景欄位**：使用滑鼠點擊欄位右側的箭頭時，可以表列與 SketchUp 場景中相同的場景號次，如圖 8-26 所示，其使用時機待第九章製作施工圖再詳為說明。

圖 8-26 表列與 SketchUp 場景中相同的場景號次

❼ **線條比例欄位**：本欄位為 SketchUp 2019 版本以後新增功能，在 SketchUp 中新增加虛線功能，而藉由此欄位可以前段欄位做調整虛線的粗細，而後段欄位則可以調整虛線之疏密度，系統內定為自動使用該線段之預設值。

❽ **自動欄位**：本欄位系統內定勾選狀態，亦即當繪圖區圖形有變動時它會自動更新圖形，惟當自動欄位不勾選時，已彩現欄位才會顯示，如圖 8-27 所示，此時當更改場景時，繪製區中的圖形並不會自動更新，此時必需執行已彩現按鈕，圖形才會執行更新動作，因此強烈建議維持系統內定勾選狀態。

圖 8-27 當自動欄位不勾選時已彩現欄位才會顯示

⑨ **渲染模式欄位**：使用滑鼠點擊欄位右側的箭頭時，可以表列渲染模式供選擇，系統內定為光柵模式，在台灣一般稱為點陣圖式渲染，如果選擇向量模式則為向量圖式（即線條型式）渲染，兩者渲染各有所長，另外一種為混合模式則為點陣和向量混合的渲染模式，一般出圖時均會以混合模式為之，其渲染品質最好，惟其渲染繪製時間較長。

⑩ 當本按鈕為向下箭頭時，表示顯示該選項之全部內容，當使用滑鼠點擊此按鈕改為向右箭頭，會只顯示此選項標頭。

⑪ **標準檢視欄位**：使用滑鼠點擊欄位右側的箭頭時，可以表列出各種視圖供選擇，如圖 8-28 所示，其功能有如 SketchUp 中**檢視**工具面板。

⑫ 勾選**正交**欄位，可以顯示表列尺寸比例設定供選擇，這些比例設定為剛才在偏好設定面板中所設置的比例，此欄位有如 AutoCAD 中的視埠比例，一切圖形要取得正確的輸出比例必需靠此欄位，因此建議除了圖形要以 3D 立體圖表現時不勾選，其它圖形則務必勾選啟用。

圖 8-28 表列出各種視圖供選擇

⑬ **恆定尺寸欄位**：請務必進入程式後即要勾選，如果此欄位不勾選，在繪圖區中隨著視埠框的縮放，圖形比例會跟著變動，這是不符合室內外施工圖的作圖規則，因為圖面的尺寸是固定由**正交**欄位的比例控制才是正確的，而不應由視埠框的自由縮放來控制，如此維持正確的出圖比例才可得，在之前版本中此欄位於**正交**欄位層級之下，此版本已提昇至與其同層級。

⑭ **效果**選項一般在施工圖中較少用到，惟當中圖面中有 3D 立體圖可能會用到。

⑮ **陰影欄位**：系統內定為不啟用，所以圖形在 SketchUp 中有此設定，在轉入到 LayOut 前應予關閉，如果想要有陰影的表現，也應在此勾選此欄位做設定才是。

⑯ **時間和日期欄位**：此欄位設定和 SketchUp 中的設定相同，以設定陰影在 3D 立體圖的表現。

⑰ **霧化欄位**：系統內定為不啟用，本處也盡量避免使用。

⑱ **霧化顏色欄位**：當霧化欄位啟用，則利用本欄位可以設定霧化顏色。

⑲ **使用背景顏色**：當霧化欄位啟用，則可以在霧化中啟用樣式中之背景顏色。

⑳ **選擇樣式欄位**：系統內定為在模型中樣式，使用滑鼠點擊欄位右側的箭頭時，可以表列如 SketchUp 中的樣式模式供選擇。

㉑ **樣式顯示方式按鈕**。

㉒ **樣式顯示區**：本區可以顯示樣式之縮略圖供選取，目前顯示在模型中共使用了 5 種樣式。

㉓ **背景欄位**：當勾選此欄位時，可以啟用樣式中的背景設定。

㉔ **標記選項**：此處可以顯示在 SketchUp 中設定的所有標記層。

㉕ **顯示或關閉標記層按鈕**：當標記前之標記為帶眼珠之圖標時表示顯示該標記層，當此按鈕按下滑鼠時，圖標會改為不帶眼珠之圖標，此時將此標記層隱藏，利用此功能可以不用回到 SketchUp 中，而直接可以在 LayOut 中控制標記層的顯示與否。

8-5 尺寸樣式與符合比例的圖紙預設面板

8-5-1 尺寸樣式預設面

01 請執行下拉式功能表→**檔案**→**開啟**功能表單，在開啟面板中選取第八章內 sample02.layout，這是一張古典置物桌施工圖紙，請在螢幕右側同時開啟**尺寸樣式**預設面板，如圖 8-29 所示，此時面板呈灰色不可執行狀態，這是未選取尺寸線或尺寸工具的緣故。

圖 8-29 未選取尺寸線則**尺寸樣式**預設面板呈灰色不可執行狀態

02 有關尺寸工具的使用，在另外工具使用小節中會做詳細說明，此處請使用**選取**工
具，選取圖中的任一尺寸線，則**尺寸樣式**預設面板即可以做各種設定，如圖 8-30
所示。

圖 8-30 選取圖中的尺寸線面板即可以做各種設定

03 在面板中第一列左側的七個按鈕,是設置尺寸標註的繪製形式,使用者可以依圖例表示方式,設置各種尺寸標註的形式。

04 面板中的自動**比例**欄位與 SketchUp **模型預設面板**中的**正交**欄位,是相互連動,當在 SketchUp **模型預設面板**中執行了**正交**欄位,本欄位才能啟動,茲將使用方法略述如下:

❶ 當啟用自動**比例**欄位,其右側的比例表列欄位為灰色不可執行,代表它與 SketchUp **模型預設面板**中設置比例是一致的,亦即兩者設使用同一比例設定。

❷ 當不啟用**自動比例**欄位,其右側的比例表列欄位為可執行狀態,使用者可以在其表列比例中設定與圖形不一樣的比例,其使用方法是與**符合比例的圖紙**預設面板相互配合使用,待下面講解符合比例的圖紙操作時再一併說明。

05 面板中的自動比例下面的各欄位,可以設定尺寸標註的長度和角度,惟使用者應相當注意,它與系統單位設定是互不相關聯,所以要表現尺寸標註單位及精確度,都要在此重新設定。

06 如果想要不顯示尺寸標註上單位名稱,可以將面板右上角的按鈕改為不啟動即可,如圖 8-31 所示,一般製圖規範只需在圖框中註明尺寸單位,而尺寸線上不用註明尺寸單位。

圖 8-31 設定尺寸線上不顯示尺寸單位

07 在**尺寸樣式**預設面板中，於 2022 版新增**延長線**選項，其中增加一些欄位，除非特殊用途外請依系統預設值設定即可，現說明其使用方法如下：

❶ 在**長度**欄位後面有**下拉式長度模式**選項，系統內定為間距模式，而長度的系統預設值為 3.175 公厘，其代表的是圖形至標註線間的距離值即如圖示 1 點至圖示 2 點之間距值，如圖 8-32 所示。

圖 8-32 即如圖示 1 點至圖示 2 點之間距值

❷ 如果在**長度模式**選項中選擇**長度**模式，而開始及終點欄位值都設定 10 公厘，則畫出的標註線會是圖示 1 至圖示 2 的距離值，如圖 8-33 所示。

❸ **長度**模式欄位後面的**鎖鏈**按鈕，它代表前面**長度**欄位中開始與終點兩欄位是連動的，如是使用滑鼠點擊它可以將它打開，則可以分別設定開始與終點兩欄位值

❹ LayOut 中的標註線設定與 AutoCAD 中的標註設定大不相同，使用者可能需要一些時間的適應。

圖 8-33 畫出的標註線會是圖示 1 至圖示 2 的距離值

08 另外在 SketchUp 中所做的尺寸標註,在轉入 LayOut 後,它會是與圖形一整體,而無法單獨編輯,想改變尺寸設定惟有返回 SketchUp 更改一途,因此,建議不管是尺寸或文字標註,以在 LayOut 施作方為上策。

8-5-2 符合比例的圖紙預設面板

以往版本之 LayOut 繪圖工具,它的功能只是專為視埠框服務,如果想增加施工圖內容,惟有重新進入 SketchUp 中增加圖形一途,如今在此版本中可以利用**符合比例的圖紙**預設面板再使用 LayOut 繪圖工具,以加繪必要的圖形,惟其圖形屬性與 SketchUp 的圖形屬性有別,以下說明此面板之操作方法。

01 請在右側的預設面板中打開**符合比例的圖紙**預設面板,這是 SketchUp 2018 版以後新增的面板,如圖 8-34 所示,在面板中除了**繪製符合比例的圖紙**按鈕為可執行外,其它兩欄位呈灰色不可執行狀態。

圖 8-34 打開符合比例的圖圖紙預設面板

02 當插入 SketchUp 模型的圖形才能使用 **SketchUp 模型預設面板**之欄位內容,而使用 LayOut 之繪圖所繪製的圖形,則無法使用 **SketchUp 模型預設面板**之欄位內容,因此想要繪製與模型相當的圖形,而且需要符合模型之比例,惟有使用此預設面板方足以解決比例問題。

03 另外當當插入 CAD 格式檔案時,它亦無法使用 **SketchUp 模型預設面板**之欄位內容,也必需使用此預設面板方足以解決,有關此類情形後續小節會再做詳細說明。

04 請在繪圖區增加一空白頁,先設定系統單位公分,使用**矩形**工具,在繪圖區中繪製 15×15 公分之矩形,選取尺寸工具,並在**尺寸樣式**預設面板中設定單位為公分、**精確度**欄位為 0.1 公分,在文字**樣式**預設面板中設定文字大小為 24,接著為矩形標上尺寸線,如圖 8-35 所示。

圖 8-35　為矩形標上尺寸線

05 使用滑鼠點擊**繪製符合比例的圖紙**按鈕，在**比例**欄
位內選取在繪圖區中會提示**選擇比例**，而面板中的
比例與**長度**欄位呈可使用狀態，如圖 8-36 所示，
現將兩欄位之功能說明如下：

❶ **比例**欄位：請在**比例**欄位中點擊滑鼠左鍵，系
統會表列與 SketchUp **模型預設面板**中的比例表
單供選取，當選取比例後在繪圖區繪製圖形，
此圖形會被系統依設定比例自動縮放。

圖 8-36　面板中的比例與
長度欄位呈可使用狀態

❷ **長度**欄位：本欄位有兩選項，前段的十進位請
維持系統內定，後定的**單位**選項，系統內定為
公厘，它與系統與尺寸樣式設置板的單位是不
相連動，因此在使用上要特別注意，此處請重
設為公分。

06 請先選取**矩形**工具，再啟動**繪製符合比例的圖紙**按鈕，在**比例**欄位中選擇 1:5 的
比例，在**長度**欄位中選擇公分，繼在繪圖區同樣繪製 15×15 公分的矩形，使滑
鼠在空白處按下左鍵以結束**繪製符合比例的圖紙**工作，兩矩形大小有明顯區別，
如圖 8-37 所示。

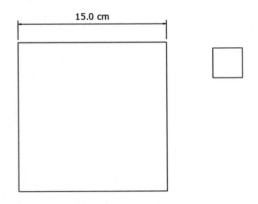

圖 8-37　兩矩形大小有明顯區別

07 請使用**尺寸標註**工具，在**尺寸樣式**預設面板中維持原先的設定，而且保持自動比例縮放欄位為啟動狀態，因為此欄位與 SketchUp **模型預設面板**中之**正交**欄位是連動的，請在小矩形上繪製尺寸標註，此時之尺寸顯示為 3 公分，如圖 8-38 所示。

圖 8-38　小矩形之尺寸顯示為 3 公分

08 顯然小矩形之尺寸表示與認知不同，這是因為在**符合比例的圖紙**預設面板中設定了 1:5 的比例，而原繪製矩形長度被（15÷5 ＝ 3）計算的結果而來，當**尺寸樣式**預設面板中之自動比例縮放欄位不啟動，並設定工比例為 1:5 比例時，再次為小矩形繪製尺寸標註時即能正確顯示 15 公分長度，如圖 8-39 所示。

圖 8-39　為小矩形繪製尺寸標註時即能正確顯示 15 公分長度

09 本預設面板另一最大功用，在於匯入 DWG 格式 CAD 欄位時，可以製作符合圖形的實際比例，此部分待後面製作 LayOut 範本小節再詳為説明。

8-5 自定工具列面板

01 LayOut 工具面板是活動式面板，可以將它置於下拉式功能表上方或繪圖區的任何地方，其方法為使用滑鼠按住工具面板左側前端，拖動滑鼠可以**移動**工具面板到想要的位置上。

02 工具面板經移動後想恢復原來系統的內定橫排模式，請執行下拉式功能表→**檢視**→**還原預設工作區**功能表單即可。

03 在工具按鈕旁有向下箭頭者，表示有下拉式表列同類工具可供選擇，如畫**直線**工具，其下拉式選單中尚有**手繪曲線**工具，如圖 8-40 所示。

圖 8-40　工具旁有向下箭頭者表示有同類工具供選擇

04 LayOut 和 SketchUp 的工具按鈕，有些名稱雖然相同，但彼此功能與用法卻有很大的差異，LayOut 的工具較傾向 CAD 的功能，不能僅把它視為 SketchUp 工具的翻版。

05 LayOut 的工具面板數量不足，如果想要自己常用功能指令增加到面板上，請執行下拉式功能表→**檢視**→**工具列**→**自訂**功能表單，可以打開**自訂**面板。在**自訂**面板中按下**新增**按鈕，可以打開新增**工具列**面板，在**工具列名稱**欄位填入新工具列名稱，在**位置**欄位中可以選擇工具停靠視窗中的位置，如圖 8-41 所示。

圖 8-41　打開新增**工具列**面板

06 在新增**工具列**面板中按下**確定**按鈕可以回到**自訂**面板，在面板中勾選剛自訂的工具列名稱，則在頂部工具列下方左側位置會顯示第二個工具列圖標，請使用滑鼠將它拖動到工具列的最右側，如圖 8-42 所示。

圖 8-42　將自訂工具列圖標拖動到工具列的最右側

07 在**自訂**面板中選取**命令**頁籤，在**類別**選項中選取編輯，在**命令**選項中選取**復原刪除**指令，將它拖動到第二個工具列上，如圖 8-43 所示，即可將復原工具加入到此工具列上。

圖 8-43 將**復原刪除**指令拖動到第二個工具列上

08 此處請依個人需要，將系統工具列沒有但常會用的指令拖動到第二工具列上，然後將第二工具列整體拖動到系統工具列的右側，如此即可完成自訂工具列的設置，如圖 8-44 所示。

自訂工具列工具

圖 8-44 完成自訂工具列的設置

09 剛才操作增加自定工具列時，都是使用自帶有圖標的工具，然畢竟系統提供此類工具只有少數，如果想要增加不自帶圖標之工具時，只會是醜醜的文字方塊，此處示範安裝自製圖標之方法。

10 依前面操作方法，在**自訂**工具面板中選取**命令**頁籤，然後在**類別**中選取所有命令，則右側會顯示所有命令供選取，請選擇**插入**工具，將其拖曳到自訂工具列中，如圖 8-45 所示，**插入**工具在 LayOut 中使用相當頻繁，理應設在自訂工具列中，以加速模型之匯入。

圖 8-45　將**插入**工具拖曳到自訂工具列中

11 此工具並無圖標只具文字型式，請保持**工具列**面板開啟狀態，移動游標至**插入**工具上，執行右鍵功能表→**預設樣式**功能表單，可以將此工具賦予一預設的圖標，如圖 8-46 所示。

圖 8-46　將此工具賦予一預設的圖標

12 請移動游標至預設的圖標上，執行右鍵功能表→**編輯按鈕圖像**功能表單，可以打開**圖像編輯器**面板，如圖 8-47 所示，在此面板中使用者可以利用工具繪製自己想要的按鈕圖像。

圖 8-47　在**圖像編輯器**面板可以繪製自己想要的按鈕圖像

13 現要使用已繪製好的按鈕圖像，可以在面板中執行下拉式功能表→**檔案→開啟**功能表單，可以打開**開啟**面板，在面板中請選取第八章 maps 資料夾內之 InsertSketchUp.png 檔案。

14 當在面板按下**開啟**按鈕後，即可在面板中之繪圖區顯示此按鈕圖像，如圖 8-48 所示，讀者可以利用此方法匯入現成圖像，然後加以適度修改即可快速得到自己想要的圖像。

圖 7-48　繪圖區顯示此按鈕圖像

15 本面板無法保存圖像，因此直接在面板中執行下拉式功能表→**檔案**→**結束**功能表
單，系統會提示「圖像已修改，儲存更改？」之訊息，請直接按**是**按鈕，則自訂
工具列表板中之**插入**工具則會顯示自備的圖標按鈕，如圖 8-49 所示。

圖 8-49　自訂工具列表板中之**插入**工具則會顯示自備的圖標按鈕

16 在以上操作時均維持**自訂**工具面板開啟狀態，在此狀態下，此時如果選取按鈕其
周圍會有黑色的輪廓，這是因為它仍處於編輯模式中，如果一切設定完成後記得
要關閉**自訂**工具面板。

8-6 繪圖工具列之運用

　　LayOut 的工具指令和 SketchUp 的工具指令功用大不同，所有在 SketchUp 創建的圖
形在 LayOut 中會被視為一整體，在之前版本想改變圖形內容必需回到 SketchUp 中做
修改，如今有了**符合比例的圖紙**預設面板，可供在繪圖區中自由繪製圖形，它已不是
專為視埠邊框做服務的工具，相形之下此等工具的操作就變成相當重要了，下面各小
節將詳述其操作方法。

8-6-1 畫線工具

01 請使用滑鼠點擊**直線**工具按鈕，此時游標變成一支鉛筆，在繪圖區中按滑鼠左鍵
一下，定下第一點（放開滑鼠），移動游標到另一點，這時注意右下角數值輸入
區，有兩組數字會隨滑鼠移動而變化，前一組數字為 X 軸後一組數字為 Y 軸，當
X 軸（第一組數字）為 0 時表示畫垂直線，當 Y 軸（第二組數字）為 0 時表示畫
水平線。

02 在這裡也可以使用 SketchUp 畫線的方法，先定出第一點，在拉出第二點的方向後，直接在鍵盤輸入數字，可以很精確畫出兩點間的相對距離值，而不用管 X、Y 軸的間距值，此時按 `Esc` 或空白鍵才能結束線段的繪製。

> **注意** LayOut 的畫線方法和 SketchUp 有相當大的差異，在 LayOut 中在未按下第二點前可以輸入數字方式定距離，但是按下第二點後，即不允許再輸入數字更改距離。

03 在初次繪製直線時，如果沒有抓點功能，請執行右鍵功能表→**物件挪移**功能表單，當物件挪移表單被勾選狀態，則已具有抓點功能；或是執行下拉式功能表→**排列**→**物件挪移開啟**功能表單。

04 使用畫**直線**工具，定出第二點後，請不要放開滑鼠左鍵，移動滑鼠，此時可以拉出一條曲線控製線，移動控製線的一端，可以畫出曲線，如圖 8-50 所示。

不放開滑鼠

圖 8-50　在定下直線第二點後續按住左鍵可以畫出曲線

05 達到想要的曲度後放開滑鼠，再按下 `Esc` 鍵（或是空白鍵）可以結束曲線的繪製，否則可以連續繪製出任意長度的曲線，直到按下 `Esc` 鍵才會結束。

06 當繪製線段完成後，使用滑鼠在線上點擊兩下，即可進行對線的編輯操作，此時線段的端點會出現藍色的編輯點，而當編輯點被選取時會顯示一藍色小圓。

07 當想增加編輯點，可以同時按住 `Alt` 鍵，使用滑鼠點擊線段，在點擊處即可增加編輯點，當想刪除某一編輯點時，只要選取該編輯點再按鍵盤上 `Delete` 鍵即可。

08 選取編輯點後，按住滑鼠左鍵不放，此時移動游標即可將編輯點做任意位置的移動，此部分請讀者自行練習。

09 使用游標點擊畫**直線**工具旁的向下箭頭，可以選擇**手繪曲線**工具，在繪圖區可以畫出任意曲線，當繪製一圈回到起點時，它不會像 SketchUp 中會自動封面，其他使用方法和 SketchUp **手繪曲線**工具一樣，請自行練習。

10 當繪製完手繪曲線後想要對它編輯，可以選取此曲線，它四週會出現 8 個控制點，移動游標到控制點上，它以相對點為基準點（不動點），利用移動滑鼠即可將圖形做移動或縮放之編輯操作。

8-6-2 畫圓弧及矩形工具

01 請使用滑鼠點擊畫**圓弧**工具按鈕，此時游標會變成鉛筆且旁帶弧線圖標，在 LayOut 畫弧線的方法有多種，系統內定畫圓弧方法為半徑加角度的畫法，首先按滑鼠左鍵定出圓心，拉開游標在未按下滑鼠定半徑前，在鍵盤上輸入數值，可以定出半徑值，移動游標以確定畫弧的方向，在未定下弧線的終點前，在鍵盤輸入數值，可以畫出指定角度的弧線。

02 使用游標點擊畫**圓弧**工具旁的向下箭頭，可以表列 LayOut 畫圓弧的所有工具供選擇，這些工具與 SketchUp **圓弧**工具用法相同，請讀者自行練習，此處不多做示範。

03 使用游標點擊畫**矩形**工具旁的向下箭頭，可以列出畫各種矩形的工具，因畫矩形的方法和 SketchUp 的畫法相同，在這不再敘述，其使用各種**矩形**工具畫出的圖形，如圖 8-51 所示。

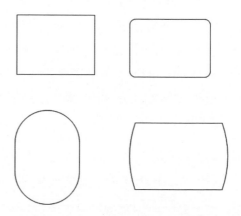

圖 8-51 各種**矩形**工具畫出的圖形

04 畫矩形時，在未定下第二點時，按鍵盤上的上、下鍵，可以控制倒圓角的大小，以此方法，可以畫出其它**矩形**工具相同的形狀，惟這個方法不適用於**圓邊矩形**工具。

05 如果畫矩形時，同時按住（ Shift ）鍵，可以畫出正矩形，如使用**圓邊矩形**工具，則可以畫出圓形，如畫矩形時，同時按住 Ctrl 鍵，可以強迫由旋轉點畫出矩形。

06 使用**矩形**工具，在繪圖區繪製任意大小的矩形，再使用**兩點畫弧**工具，在矩形的一角的兩邊畫圓弧，當圓弧顏色呈現桃紅色時，系統會於游標處顯示反正切之提示，代表角點（圖示 1 點）與圖示 2、3 點等矩，如圖 8-52 所示。

圖 8-52 當圓弧顏色呈現桃紅色時為反正切狀態

07 當按下滑鼠左鍵以結束圓弧線繪製時，會地矩形一角做倒圓角處理，且矩形與圓弧會呈一體狀態；當以空白鍵以結束圓弧線之繪製，則不會對矩形角做倒圓角且圓弧與矩形是各自獨立狀態，如圖 8-53 所示，此與 SketchUp 具有相同的功能。

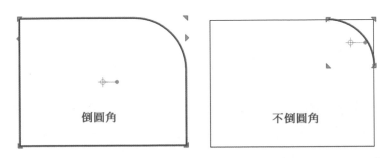

圖 8-53 在矩形一角畫圓弧線可做倒圓角與不倒圓處理

08 在 LayOut 中使用**兩點畫弧**工具，做夾角之倒圓角與不倒角處理，與 SketchUp 之兩點圓弧之操作方法略有不同，使用者不可不察。

09 當分別使用滑鼠在矩形及圓弧線上點擊兩下，可以分別對此兩圖形做編輯；如圖 8-54 所示，被編輯的矩形上有 8 個控製點，其操作方法與手繪曲線相同；被編輯的圓弧線，系統內定為兩端點及中點等 3 個編輯點。

圖 8-54 可分別對矩形及圓弧線做編輯

10 當圓弧線處於編輯狀態，如同前面小節直線編輯操作方式，可以為圓弧線增加或減少編輯點，每一編輯點上會有中之較大圓點及兩側帶柄的小圓點，中間點可以移動編輯點的位置，利用兩側帶柄的小圓點可以調整圓弧的彎曲度。

8-6-3 畫圓、橢圓、多邊形及偏移工具

01 選取**畫圓**工具,其畫法和 SketchUp 的畫法相同,惟它沒有片段數的設定。

02 使用滑鼠點擊**畫圓**工具旁的向下箭頭,可以選取畫橢圓工具,使用游標定出橢圓第一角,拉出 X 軸長度,按著往上或往下拉出 Y 軸的高度,至滿意處按下滑鼠左鍵即可繪製一橢圓。

03 當繪製橢圓於定下第一點後,不放開滑鼠按鍵直到橢圓完成定位再放開滑鼠,或是定下第一點後放開滑鼠,直到橢圓完成定位後再按下滑鼠左鍵,均可完成橢圓圖形之繪製。

04 如果想要繪精確尺寸的橢圓圖形,當定下第一角點後,在鍵盤輸入 X 軸長度和 Y 軸的長度,中間以 "," 分開,即可繪製精確尺寸的橢圓圖形。

05 繪製多邊形和 SketchUp 的操作方法大致相同,系統內定為內接於圓方式作圖,在定下第點後可以拉出一條半徑線段,當定下第二點後即可繪製一多邊形。

06 在定下第一點後,在鍵盤輸入 " 數字 + S",可以決定畫多邊形的邊數,如果此時,在鍵盤上輸入半徑值,即可繪製出精確的多邊形。

07 選取**偏移**工具,移動游標至想偏複製的圖形上(由 LayOut 繪製的圖形方可)點擊一下以選取圖形,再移動滑鼠即執行偏移複製操作,移動游標時可以向圖形內部或外部移動,其操作方法與 SketchUp 相同,請讀者自行練習,此工具為 LayOut2017 版本後新增工具。

08 使用**偏移**工具,將矩形往外偏移複製 15 公分,立即在鍵盤上輸入 "3X",即可將矩形往外偏移複製 3 組,此功能為 LayOut2018 版本以後新增功能。

09 使用**偏移**工具,將矩形往外偏移複製 60 公分,立即在鍵盤上輸入 "/3",即可將矩形往外偏移複製到最終位置上,並讓系統自動在其距離間自動分配 3 組矩形,此功能為 LayOut2018 版本以後新增功能。

10 當偏移完成後在最後的圖形上按滑鼠左鍵兩下,可以複製剛才的繪製動作,例如往外偏移複製時,可以在最外圈圖形上點擊兩下,以執行相同距離值之偏移複製工作,惟向內偏移複製時則必需選取最內圈之圖形為之。

11 當分別使用滑鼠在多邊形、圓形及橢圓圖形上點擊兩下，可以分別對此三圖形做編輯，如圖 8-55 所示，其中多邊形及橢圓圖形，其操作方法與矩形相同，圓形之操作方法與圓弧線之操作方法相同，此處請讀者自行練習操作。

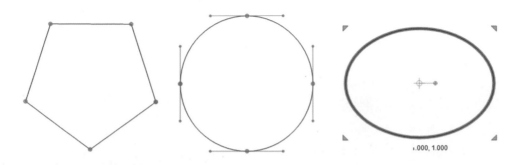

圖 8-55　可分別對邊形、圓形及橢圓圖形做編輯

8-7　標註及表格工具

8-7-1　文字及尺寸標註

01 在**標註**工具面板中，包含了文字、標籤及尺寸標註等工具，在 LayOut 3 版以後，在尺寸標註之內新增加了角度標註工具。

02 **標註**工具面板中的文字及標籤工具，一般均配合形狀樣式及文字**樣式**預設面板中的欄位設定，以設定文字大小、線條型式，惟想更改文字或線條樣式時，請先選取工具後再更改，如此才能做改變。

03 請開啟第八章 sample04.layout 檔案，這是在繪製區中任意繪製之矩形，然後將其移動複製 3 份，如圖 8-56 所示，此時選取標註工具時，預設面中各面板已預先做各欄位設定，讀者可先選工具再打開面板觀察。

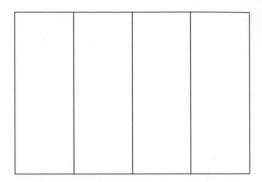

圖 8-56　開啟第八章 sample03.layout 檔案

04 移動游標到繪圖區中，利用抓點功能，各線段的交點上可以取得抓點，當取得兩交點後，移動游標方向會出現標註線，到適當的地方按下滑鼠左鍵，即可定出標註線，如圖 8-57 所示。

圖 8-57　對圖形繪製出尺寸標註線

05 選取角度標註工具，在預設面板亦如前面的設定，在圖示 A 點處按下第一點，在圖示 B 點處按下第二點，可以定下量取角度的基準線；再回來按圖示 A 點以定軸心點，按下圖示 D 點以定下要量取角度的方向點，如圖 8-58 所示。

圖 8-58　左圖為定準線右圖為定量取角度線

06 當定下 D 點後，移游標至右側，可以取得 58 度的角度標註線；當移游標往左側時，可以取得 302 度的角度標註線，如圖 8-59 所示。

圖 8-59　角度標註線之各種使用

07 標籤工具有如 AutoCAD 多重引線標註，它的設定方式和尺寸標註相同，請先選取**標籤**工具，再到文字**樣式**預設面板中選擇字體大小，在圖中點擊滑鼠左鍵立即放開滑鼠，到想要標註文字的地方再按滑鼠一下，可以拉出一條水平引線，到需要的長度時再按下滑鼠左鍵，即可為其填上文字內容，如圖 8-60 所示，此繪製方式為 LayOut2015 版本以後新增功能。

圖 8-60　繪製帶引線的文字標註

08 當使用**標籤**工具，於按滑鼠第一下後不要放開滑鼠，移動到想要標註文字的地方再放開滑鼠按鍵，此時可以做出弧形標註引線，如圖 8-61 所示，這是 LayOut2013 版本以後新增功能。

09 文字工具按鈕為在圖面中增加文字說明，其操作方請讀者自行練習。

圖 8-61　可以做出弧形標註引線

8-7-2 標註工具的進階運用

01 當使用者繪製出第一個尺寸標註後，只要在後續的下一點上（如圖示的第 3 點）使用滑鼠點擊兩下，可以製作出連續標註線，如圖 8-62 所示。

圖 8-62 在圖示 3 點上使用滑鼠點擊兩下可繪製連續標註線

02 線性推論在 LayOut 中亦適用，當在使用文字標註或尺寸標註時，想要做對齊動作時，只要移游標至對齊點上即可拉出一條綠色虛線，此線即為 LayOut 之線性推論線，如圖 8-63 所示。

圖 8-63 在 LayOut 亦可執行線性推論

03 想要讓標註的圖形皆位置於同一圖層時，可以在使用標註工具前，先在圖層預設面板中增加一新圖層，並將其設為目前作用中圖層（前有鉛筆圖標者），如此所繪製的標註皆會存入到此圖層中。

04 當想要將現有標註線重新歸入到標註圖層，可以設標註圖層為目前作用中圖層，選取要變更圖層的標註線，執行右鍵功能表→**移到目前圖層**功能表單，即可將選取的標註線歸入到想要的圖層上，如圖 8-64 所示。

圖 8-64 執行**移到目前圖層**功能表單

05 當想選取繪圖區中所有之標註線或文字時，只要在圖層預設面板中選取標註圖層，並執行右鍵功能表→**選取實體**功能表單，如圖 8-65 所示、即可選取位於標註圖層中的所有標註線及文字。

圖 8-65　執行**選取實體**功能表單

06 對尺寸標註按滑鼠左鍵兩下，可以更改文字內容；而在尺寸線上會有藍色的小點，此時可以移動變更尺寸標註線的位置，以及可以移動尺寸標註線的端點以改變偏移值，如圖 8-66 所示。

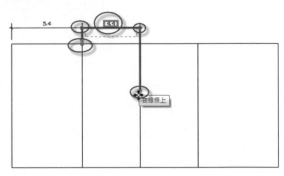

圖 8-66　移動尺寸標註線的端點以改變偏移值

07 當量取圖示 1、2 點之尺寸時，系統可以做出平行於圖示 1、2 線段的平行尺寸標註線，或平行於視圖的尺寸標註線，當想製作出任意角度的尺寸標註線時，可以同時按住 [Alt] 鍵，即可繪製出自定角度的尺寸標註線，如圖 8-67 所示。

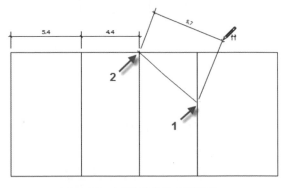

圖 8-67　同時按住 [Alt] 鍵可繪製出自定角度的尺寸標註線

08 當更改了左側第一個尺寸標註樣式，想要將其他做相同的更改時，可以執行**樣式**工具，游標會變成吸管圖標，請吸取左側第一個尺寸標註，游標會變成油漆桶圖標，至要改變樣式的標註上點擊滑鼠左鍵即可，如圖 8-68 所示。

圖 8-68 使用樣式工具改變尺寸標註

09 當在圖形上方繪製出總長度的尺寸標註時，可以使用**尺寸標註**工具，在圖形的左側點擊第 1 點，並在第 2 點上點擊兩下，可以自動繪製出左側的總長度標註線並與上方標註線擁有相同的偏移值，其它兩側亦可如是操作，如圖 8-69 所示。

圖 8-69 以點擊滑鼠左鍵兩下方式以製作總長度尺寸標註線

10 當 LayOut 檢測到尺寸標註會干擾尺寸箭頭或延長線時，它將利用一條引線自動彈出尺寸標註樣式，如圖 8-70 所示，此為 LayOut2018 版本以後新增加功能。

圖 8-70　當標註距離過小時會自動彈出尺寸標註樣式

11 如果使用者想要對尺寸標註文字位置做改變，只要在標註線上按滑鼠兩下，移動游標到數字上，當出現移動標誌時即可移動數字到想要的位置上，如圖 8-71 所示。

圖 8-71　可以將標註中之文字做任意移動

12 如果當使用者想保存尺寸樣式時，可以使用剪貼簿保存不同的尺寸樣式，當需要時可以使用**吸管**工具吸取樣式再賦予即可，有關剪貼簿之製作在第九章節會再做詳細介紹。

8-7-3　表格工具

在 SketchUp 2018 版本以後新增可以對場景生成報告功能，依據此功能，讓使用者可以根據時間安排和切割清單配置報告以統計部件和數量，或按圖層疊加價格以創建詳細的估價表。而此等報告可以插入到 LayOut 供直接使用，現說明其使用方法如下。

01 在 LayOut 2022 程式中共可讀取 csv 及 xlsx 兩種檔案格式，其中 csv 格式可由 SketchUp 中對場景產生報告所製作的檔案，而 xlsx 檔案格式則由 Excel 軟體所製作。

02 當使用者插入第八章試算表資料夾內 3386.xlsx 檔
案時，系統會打開 **Excel 偏好設定選項**面板，在面
板中請維持系統之內定設置，亦即**匯入 Excel 格式**
欄位必需勾選，如圖 8-72 所示。

圖 8-72　在 Excel **偏好設定
選項**面板中做各欄位設定

03 使用電子表格有一便利處，即當使用者在試算表軟
體中做任何數據的更動，即可在 LayOut 中做出反
映而即時加以更新。

04 如果想現場製作表格，請選取工具列中的**表格**工具，然後在繪圖區要放置表格的
地方按下滑鼠左鍵以定下第一點，當拉動對角線時系統會提示表格數，至需要的
格數按下滑鼠左鍵以定下第二點，此時移動游標可以接著決定表格的大小範圍。

05 使用滑鼠在單元格上點擊一下，可以移動表格或旋轉表格，如果在表格點擊兩下，
則可以調整表格之間距，如圖 8-73 所示，如果選擇單一空格再按滑鼠右鍵，可以
執行右鍵功能表，可以有更多表格編輯功能供使用者操作，如圖 8-74 所示。

圖 8-73　點擊滑鼠左鍵可以對表格做不同的編輯動作

圖 8-74　執行右鍵功能表可以有更多的編輯功能供選擇

06 在表格上點擊滑鼠左鍵兩下,再按住滑鼠左鍵移動游標可以框選出多個單元格,對此可以對這些被選取的單元格進行合併或分割處理,如圖 8-75 所示。

圖 8-75　對被選取的單元格進行合併或分割處理

07 至於鍵入文本到表格中,必先使用**選取**工具點選單元格,當被選取之單元格呈藍色的粗框時即可鍵入文本,而要移動單元格可以使用方向鍵或 Tab 鍵方式行之,此部分請讀者自行練習。

8-8　編輯及視圖列工具

編輯及視圖工具,如圖 8-76 所示,由左到右分別為刪除、樣式、分割、結合、簡報、添加頁面、上一個、下一個等工具,現分別說明如下:

圖 8-76　編輯及視圖工具

01 使用**刪除**工具,可以刪除圖形及由繪圖工具等所製作的圖形。

02 使用**樣式**工具,可以使游標成為吸管,以吸取畫面中圖形的樣式,此後游標會變為油漆桶,可以賦予其他圖形具有此樣式。

03 使用**分割**工具,可以對重疊的圖形做出分割,在繪圖區中繪製重疊的矩形和圓形,使用**分割**工具,移動游標至兩圖形相交處點擊,可以將兩圖形做分割,使用**刪除**工具,可以刪除矩形及圓的部分圖形,如圖 8-77 所示。

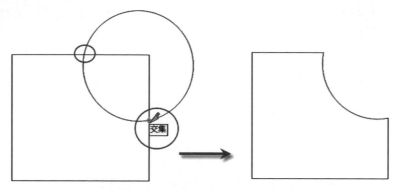

圖 8-77　使用**分割**工具可以分割圖形

04 使用**選取**工具，選取刪除後剩下的弧線，弧線可以被移動，表示弧線和矩形並未整合在一起，使用**結合**工具，在弧線上點擊一下，再到矩形線上點擊下，可使線與線間產生結合，使用**選取**工具，選取圖形，此時兩個圖形已結合在一起了，如圖 8-78 所示。

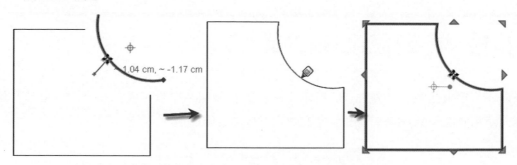

圖 8-78　使用結合工具將兩圖形結合在一起

05 使用簡報工具，會使整個圖紙充滿螢幕，所有工具及面板皆隱藏不見，按 `Esc` 鍵可以恢復原螢幕畫面，如果有多個頁面，可以使用鍵盤的上下鍵做頁面間的更換。

06 使用**新增頁面**工具，可以再增加一個頁面；執行**上一頁**工具、**下一頁**工具，可以找出想要編輯的頁面；在**頁面**預設面板中對頁面管理會有更佳的效果。

07 執行向下箭頭之新增及移除按鈕選項，可以表列出工具面板之設定選項，此部分在上面小節中已做過說明。

09

LayOut 之進階操作與
製作施工圖全過程

在前面一章中主要說明 LayOut 的使用界面與各項操作技巧，惟其中 2022 版本新增加文字與標籤動態屬性、CAD 之導入及導出等更深入的技巧及將 3D 場景轉換為各面向立面圖，以供 LayOut 後續轉製作成施工圖部分卻付之闕如。其實做為一位專業級的設計師，除了創建場景外施工圖製作亦佔有相當份量，在第八章前言中曾言及，由於 AutoCAD 繪圖工具較為完備，有需要製作送審之文稿，仍需以 AutoCAD 為之，有需要此部分詳細資料者，可以參考作者寫作之 AutoCAD2022 電腦繪圖基礎與應用一書。但是如果想要快速、方便完成立體施工圖，則 LayOut 可以說是設計師們的不二選擇，它的神奇之處在於當場景創建完成後，其後各面向立面圖幾乎同時完成，在本章前段部分將對 LayOu 做更深入的技術探討外，後段部分將以一間主臥室場景，將其轉成各面向立面圖，然後轉入到 LayOut 內以做後續施工圖之操作說明，以連貫式「將場景從創建到施工圖全部完成」做一整套完整說明。

9-1 為剖面添加填充線

從 SketchUp 2018 版本以後，於剖面部份新增加填充顏色功能，但無法像 AutoCAD 一樣可以填入各式填充圖案，另一方面，LayOut 從很早時期也增加了填充圖案功能，惟它只能使用於 LayOut 繪圖工具繪製的封閉圖形，因此對於施工圖有需要填充圖案者感到相當大的困擾，以下就 SketchUp 及 LayOut 兩處製作填充線提出作者之解決方案，以供讀者使用之參考。

01 請在 SketchUp 開啟第九章 Sample01.skp，並利用第一章製作剖面的方法，製作一由上向下俯視角度的剖面，惟**顯示剖面填充**工具不予啟動，如圖 9-1 所示，亦即不產生剖面填充。

圖 9-1　將建物做俯視，且剖面惟剖面填充工具不予啟動

02 在**剖面**工具仍為選取狀態，移動游標至**剖面**工具上，執行右鍵功能表**→從剖面建立群組**功能表單，然後將**剖面**工具面上所有工具都不予啟動，此時在建物四週會出現一圈藍色的線段，如圖 9-2 所示。

圖 9-2　在建物四週會出現一圈藍色的線段

03 使用**移動**工具，將此填充線移出建物外，它本身即具有群組的特性，請執行多次的右鍵功能表→**分解**功能表單，直到右鍵功能表中之**分解**功能表為灰色不可執行為止，如圖 9-3 所示。

圖 9-3　將群組圖形分解到完全不能分解為止

04 在圖形仍為全選狀態，請執行下拉式功能表→**延伸程式**→ Suforyou → Make Faces 功能表單，此為強力封面延伸程式，此時可能產生剖面外的面部分也會被封閉情形，請將其刪除，如圖 9-4 所示。

圖 9-4　將封面處理的部面圖形稍做整理以清除不要的面

05 選取全部的剖面圖形，打開預設面板中之**材料**面板，選擇圖案類別然後選擇其中
任一種圖案材質，此時游標變成顏料桶，將此材質賦予封面的剖面上，此時所有
的剖面上會呈現出填充線，如圖 9-5 所示。

圖 9-5　所有的剖面上會呈現出填充線

06 選取全部剖面圖形，執行下拉式
功能表→**檢視**→**邊線樣式**→**邊線**
功能表單，將**邊線**功能表單勾選
去除，則圖形將沒有邊線而只有
填充線，如圖 9-6 所示。

07 選取全部圖形將其組成元件，並
以俯視填充線 .skp 為檔名存放
在第九章**元件**資料夾中，以供
LayOut 後續使用，同時在繪圖區
中將此元件先行刪除。

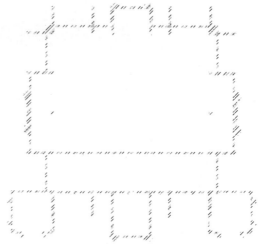

圖 9-6　將邊線不顯示而只留下填充線

08 再次執行**邊線**功能表單，將**邊線**功能
表單重新勾選，然後執行下拉式功能
表→**鏡頭**→**平行投影**功能表單，然後
在**檢視**工具面板中選取**俯視**工具，在
剖面工具面板中將**顯示剖面切割**工具
啟動，則可得到正確的建物俯視模式
的剖切圖，如圖 9-7 所示，選取全部
的圖形將其組成元件，本元件經以建
物俯視圖 .skp 為檔名存放在第九章**元
件**資料夾中。

圖 9-7　製作正確的俯視模式的剖切圖

09 請開啟 LayOut 程式，執行下拉式功能表→**檔案**→**插入**功能表單，將第九章**元件**資
料夾內之建物俯視圖 .skp 插入，在 SketchUp 預設面板中勾選**正交**及**恆定尺寸**兩欄
位，並設定比例為 1:100，如圖 9-8 所示。

圖 9-8　勾選正交及**恆定尺寸**兩欄位並設定比例為 1:100

10 打開**圖層**預設面板，按**增加圖層**按鈕以增加一新圖層並改圖層名稱為**填充線**圖層
（讀者亦可自訂名稱），並將此圖層設為目前圖層，如圖 9-9 所示。

圖 9-9　增加填充線圖層並設為目前圖層

11 執行下拉式功能表→**檔案**→**插入**
功能表單，將第九章**元件**資料夾
內之俯視填充線 .skp 插入，在
SketchUp 預設面板中勾選**正交**及
恆定尺寸兩欄位，並設定比例為
1:100，將填充線圖案移動到建物
剖面位置，建物之剖面填充線製
作完成，如圖 9-10 所示。

12 在 LayOut 中增加填充線圖層，其
用意在於當使用者不想要填充線
時，可以關閉圖層即可將填充線
給予隱藏。

圖 9-10　建物之剖面填充線製完成

13 由於在 SketchUp 創建模型均為單面建模，當轉入到 LayOut 時也只能是單面的實
體，對某些人來說好像和傳統的施工圖說有點不同，這是缺乏實體牆面填充線的
關係，因此，以下示範由 LayOut 添加填充線的操作說明。

14 請開啟一新頁面，然後插入第九章 Sample02.skp 檔案，這是一 600×400×300
公分的立方體，請在 **SketchUp 模型**預設面板中，在**標準檢視**欄位設定為正視圖，
正交及**恆定尺寸**兩欄位勾選，並設定比例為 1:30，如圖 9-11 所示。

圖 9-11 插入 Sample02.skp 檔案並在 **SketchUp 模型預設面板**中做各欄位設定

15 選取**矩形**工具，在**形狀樣式**預設面板中將**填充**與**線條**兩欄位不啟動，而將**圖樣**欄位啟動並任選一種填充圖案，然後開啟**符合比例的圖紙**預設面板，啟動**繪製符合比例的圖紙**按鈕，然後設定**比例**欄位為 1:30，**長度**欄位設定為十進位公分，如圖 9-12 所示。

圖 9-12 在**符合比例的圖紙**預設面板中做各欄位設定

16 使用**矩形**工具，由圖示 1 點往左上繪製 20×320 公分矩形，由圖示 2 點往右上繪製 20×320 公分矩形，再由圖示 3 點畫往圖示 4 點之矩形，則此立方體之正視圖之剖面填充線繪製完成，如圖 9-13 所示。

17 亦如前一範例之示範可以將填充線繪製在專屬圖層中，此種畫法快速又直接不失有效率的製圖方式，然而如果剖面圖相當複雜時，還是建議以前一範例較為可行。

圖 9-13 立方體之正視圖之剖面填充線繪製完成

9-2 製作動態屬性的文字與標籤

在 SketchUp 屬於 Google 時代已經擁有動態元件之設計，當時作者猜想它專為傢俱製造商而設計，且在 Google Sketchup 7 室內設計經典 IV 一書中闢有專章專門為它介紹，功能讓人有種驚豔與新奇感覺，惟並未讓讀者造成很大的迴響；直至 SketchUp 2022 版本時又推出實時元件的新增功能，細審其功能並非為一般使用者而設計，雖然使用上非常多變好用，但要設計它則牽涉到較為高深的 Ruby 程式語言函數運算。而在 LayOut 2022 版本也同時提供文字與標籤的動態屬性設計之新功能，它應用於製作施工圖說實有莫大的方便性與實用性，對一般使用者較為親近友好，值得推薦給讀者使用，此次新發表的動態屬性功能有兩方面，其一是文字的動態屬性設計，其二為標籤動態屬性設計，在本小節前段説明文方面的創設，後半段則説明標籤方面的創設。

01 請在文字樣式中先選擇字型及文字大小，然後使用**文字**工具，到繪圖區中按下滑鼠左鍵，或是輸入一段文字再選取此等文字亦可，再執行下拉式功能表→**文字**→**插入自動圖文集**功能表單，會顯示其次級功能表單供選取，如圖 9-14 所示。

02 在次功能表單中為系統預設的圖文集標籤，當使用者執行了**目前日期**功能表單後，在剛才使用**文字**工具點擊的地方會出現**目前日期**字樣，當使用者在空白處按下滑鼠鍵以結束文字編時，原文字處會顯示目前日期，如圖 9-15 所示，至於日期格式之表現方式在後面會續為説明。

圖 9-14 執行下拉式功能表中的**插入自動圖文集**功能表單

圖 9-15 原文字處會顯示目前日期

03 在次功能表單中為系統預設的圖文集標籤，而這些圖文集標籤之種類與數目是可以讓使用者自由設定的，請執行下拉式功能表→**檔案**→**文件設定**功能表單，可以打開**文件設定**面板，在面板左側請選取**自動圖文集**標籤，其右側則會顯示各欄位供編輯，如圖 9-16 所示，現為各欄位編上號碼並說明其功能如下：

圖 9-16　開啟**自動圖文集**標籤面板

❶ **自動圖文集**標籤：這是系統預設的**自動圖文集**標籤，當使用者欲編輯公司選項時，可以點擊此選項，然後在**類型：自訂文字**欄位下方輸入 Welsh **工作室**，則在上端之公司選項中會出現剛輸入的公司名稱，如圖 9-17 所示，其它的選項使用者可以利用此方法填入必要的文字。

圖 9-17　使用者可以為需要的選項填入必要的文字

② **增加自動圖文集**標籤按鈕：當執行此按
鈕後系統會表列諸多選項供選取，如圖
9-18 所示，有關此方面的操作在後續
中會做詳細的說明。

③ **複製選取標記**按鈕：要執行此按鈕必先
選取上面之任一圖文集標籤，即可再將
此選項複製一組。

④ **刪除選取的標記**按鈕：執行此按鈕可以
把選取的圖文集標籤刪除。

⑤ **設定**欄位：此欄位可以顯示圖文集標籤
的標頭名稱。

⑥ **類型：自訂文字**欄位：此欄位可供填入
圖文集標籤欲表現的內容。

圖 9-18 執行**自動圖文集**標籤按鈕會
表列諸多選項供選取使用

04 請選取目前日期
標籤，其內容顯
示二月 28，2022
之內容，這是剛
才操作了自動圖
文集的結果，在
類型：自訂文字
欄位內會顯示目
前的日期格式，
使用滑鼠點擊右
側的 ＋ 號按鈕，
系統會表列更多
的日期格式供選
擇，如圖 9-19。

圖 9-19 系統會表列更多的日期格式供選擇

05 想改變日期顯示格式，可以將目前格式欄位內容之文字給予刪除，然後選取 **2014**（**YYYY**）選項，後而後加選 **01**（**MMM**），再加選 **6**（**D**），如果要分別選項可以在各選項加 "," 符號，則在繪圖區中會自動顯示剛才設字的文字內容，如圖 9-20 所示。

圖 **9-20** 在繪圖區中會自動顯示剛才設字的文字內容

06 現示範**增加自動圖文集**標籤的方法，面板中按下**增加自動圖文集**標籤按鈕，系統會表列各標籤供選取，此處請選取**順序**選項，則面板中會顯示各欄位供編輯，如圖 9-21 所示，現將各欄位編號並說明其使用方法如下：

圖 **9-21** 面板中會顯示各欄位供編輯

❶ **增加自動圖文集**標籤按鈕：當按下本按鈕系統會表列各標籤供選取，如圖 9-22 所示。

❷ 當選取順序選項後，在標籤區會顯示順序的標籤，將此文字以藍色塊顯示，即可將此文字更改名稱，此處更名為窗戶名稱。

❸ **樣式**欄位：使用滑鼠點擊欄位處，系統會表列出各種數字型式供選擇，如圖 9-23 所示，本處請予預設值顯示即可。

圖 9-22 系統會表列各標籤供選取

圖 9-23 系統會表列出各種數字型式供選擇

❹ **開始於**欄位：本欄位為開啟計數之數字。

❺ **增量**欄位：本欄位為每次增量之數值。

❻ **格式**欄位：本欄位為在繪圖區顯示之文字內容，本處於今 ### 前加入（窗戶）字樣，則在數字變化前會自動帶上此文字。

❼ **自動新編號**按鈕：當在面板中重新編掛號碼後，執行本按鈕可以將繪圖區中之自動圖文集更新內容。

07 當使用者不想要系統自動提供的標籤時，可以點擊在**增加自動圖文集**標籤按鈕，在表列標籤中選擇自訂文字，此處將標籤名稱改為書名，在**類型：自訂文字**欄位內輸入 **SketchUp 2022 室內設計繪圖實務**字樣，此時當在繪圖區使用**插入自動圖文集**功能表單，並選選取書名標籤，則可以立即將 SketchUp 2022 室內設計繪圖實務顯示在繪圖區中，如圖 9-24 所示。

圖 9-24　將 SketchUp 2022 室內設計繪圖實務顯示在繪圖區中

08 當設定相當多的自動圖文集後,可以將它們存成剪貼簿供日後快速重複使用,有關製作剪貼簿之操作方法在下一小節會做為説明。

09 以下介紹自動屬性標籤之製作,它必需是使用插人的圖形方可,請打開第九章內 sample.layout 檔案,這是已製作成 4 個場景之雙層床舖之 3D 模型,如圖 9-25 所示,以做為自動屬性標籤之創建操作。

圖 9-25　打開第九章內 sample.layout 檔案

10 請依第八章製作標籤方法，在元件木紋上製作出一標籤之標註，在此標註文字下方會有一向下箭頭，請使用滑鼠點擊此向下箭頭，可以打開**自動屬性**標籤面板，如圖 9-26 所示。

圖 9-26　按向下箭頭可以打開**自動屬性**標籤面板

11 在**自動屬性**標籤面板中左側有 3 組選項，系統預設為表面選項，此選項右側有兩欄位供選擇，其一為表面面積顯示（系統內定）欄位，另一為座標區的顯示欄位。

12 當選取**建立群組**選項時，其右側為磁碟區的顯示，此應為體積的計算，顯然是字串翻譯的錯誤，有關面積或體積之單位它是延用 SketchUp 中的單位設定。

13 當選取**檢視區**選項時，其右側會有 3 欄位供選擇，現說明其功能如下：

❶ **場景名稱**欄位：此欄位與 SketchUp **模型預設面板**中的場景欄位相連動，後續會說明操作方法。

❷ **比例 1** 欄位：此欄位與 SketchUp **模型預設面板**中的**正交**欄位右側的**比例**欄位相連動。

❸ **比例 2** 欄位：此同樣與 SketchUp **模型預設面板**中的**正交**欄位右側的**比例**欄位相連動，惟其中的刻度文字不顯示，例如在比例 1 欄位中顯示的為 1 公分 :10 公分，使用此欄位則為 1:10 顯示。

14 當選取**檢視區**選項並選擇場景名稱欄位時，在繪圖區中之標籤標註會顯示正視圖，此為 SketchUp **模型預設面板**中目前選取之視圖場景，當把場景改為右視圖場景時，元件圖形會改為右視圖模式，而其標籤標註也自動改為右視圖字樣，如圖 9-27 所示。

正視圖 右視圖

圖 9-27　其標籤標註也自動改為右視圖字樣

15 當標籤標註設置完成後，想要改變標註內容時，只要在文字上按兩下使呈現藍色區塊時，即會在標籤文字下方再顯示三角形箭頭，以供再次編輯設置。

16 如果使用者在設置標籤自動屬性時，不想要出現文字以外的圖形時，可以在形狀樣式面板中將線條的顏色設為白色即可。

9-3 增加自製剪貼簿

01 LayOut 剪貼簿是一個具有獨特功能，而且相當好用的工具，請打開**剪貼簿**預設面板，系統自備有各式各樣的 2D 物件剪貼簿，如圖 9-28 所示。

圖 9-28 **剪貼簿**預設面板備有多種 2D 物件供直接使用

02 它有如 SketchUp 中的元件,只要使用滑鼠點選圖形,可以拖曳到頁面中即可編輯或直接使用,請試選取**樹(平面)**類別,將其使用滑鼠拖曳圖像到圖紙中即可使用,如圖 9-29 所示。

圖 9-29 使用滑鼠拖曳圖像到圖紙中即可使用

03 當想要編輯系統內建的剪貼簿，只要打開**剪貼簿**面板，然後按面板右上角的**編輯**按鈕，在繪圖區中會顯示該剪貼簿的頁面，它是 LayOut 的檔案格式，選取其中的一個圖形，即可對其刪除或線條編輯等工作，如圖 9-30 所示，當然想要再插入人物物件亦是可行。

圖 **9-30** 可以對剪貼簿內容做編輯

04 想要增加自製的剪貼簿，請執行下拉式功能表→**檔案**→**從範本新增**功能表單，然後選擇 A4 橫式的圖紙，再執行下拉式功能表→**檔案**→**插入**功能表單，將第八章**元件**資料夾內人物 01 至 09 元件插入，在 **SketchUp 模型預設面板**中**恆定尺寸**不勾選情形下，調整元件的大小，如圖 9-31 所示。

圖 **9-31** 在頁面插入 9 個立面人物元件

05 執行下拉式功能表→**檔案**→**另存為剪貼簿**功能表單，在出現**另存為剪貼簿**面板中，在面板之**自製剪貼簿**欄位內輸入立面人物，檔案路徑依系統預設值不予更改。

06 在面板中按下**確定**按鈕，可以在**剪貼簿**預設面板中找到自訂的立面人物剪貼簿，如圖 9-32 所示，整個自製剪貼簿製作完成。

07 當在繪圖區中有需要使用到人物插圖時，可以在**剪貼簿**預設面板中打開立面人物剪貼簿，使用滑鼠拖曳圖形，即可將想要的立面人物直接拖曳進圖紙中。

圖 9-32　在**剪貼簿**預設面板中找到自訂的立面人物剪貼簿

08 現示範文字自動圖文集剪貼簿之製作，首先執行下拉式能表→**檔案**→**新增**功能表單，然後開啟一 A4 文件頁，依前面示範的方法，在**文件設定**視窗中加入一些項目並填入各選項之文字內容，其中增加了 3 個順序標籤，如圖 9-33 所示。

圖 9-33　在**文件設定**面板中加入一些項目並填入各選項之文字內容

09 使用前面操作方法，在頁面中插入各類標籤之自動圖文集，如圖 9-34 所示，然後使用繪圖工具，在繪圖區中繪製矩形、圓形及六邊形，將這些圖形分別移入到順序標籤所產出的數字中，分別選取數字及幾何圖形，執行右鍵功能表→**建立群組**功能表單，則可將兩圖形組合成一元素，如圖 9-35 所示。

圖 9-34　在頁面中插入各類標籤之自動圖文集

圖 9-35　將分別選取數字 1 及幾何圖形組成一個元素

10 其中未被幾何圖形包圍者，則為頁碼標籤之自動圖文集，當一切都設置妥當後，執行右鍵功能表→**另存為剪貼簿**功能表單，在開啟的**另存為剪貼簿**面板中填入自動圖文集，如圖 9-36 所示，如此即可完成製剪貼圖之儲存。

圖 9-36　在開啟的**另存為剪貼簿**面板中填入自動圖文集

11 當在**另存為剪貼簿**面板中按下**確定**按鈕，在**剪貼簿**預設面板中即可顯示剛才存檔之自動圖文集剪貼簿之檔案名稱，如圖 9-37 所示。

圖 9-37　在**剪貼簿**預設面板中可顯示自動圖文集剪貼簿之名稱

12 增加一新頁面，在**剪貼簿**預設面板中選取自動圖文集剪貼簿，然後使用滑鼠將需要的自動圖文集拖進到繪圖區中，則會自動顯示該頁籤之內容，當選取帶有矩形之數字合集，使用**移動**工具，將順序標籤移動複製則會依次自動增加號次，如圖 9-38 所示。

Welsh工作室

二月 28, 2022

　① 　② 　③ 　④

➡ 依次增加號次

圖 9-38　將順序標籤移動複製則會依次自動增加號次

9-4 建立專屬 LayOut 範本

在室內設計工作上，為展現公司或個人樣式，當然最好有自己的圖紙範本，以展現個人風格，在 LayOut 2022 版本中製作範本的方法有二種方法，第一種方法就是直接使用 AutoCAD 之 dwg 格式圖框，在 2017 版本以前，必需先在 SketchUp 中將 dwg 格式轉成 skp 格式再插入到 LayOut 中，而在 2018 版本以後，在 LayOut 中可直接插入 dwg 格式圖框，第二種方法就是自己動手製作，以下就二種方法之操作過程做詳細說明。

9-4-1 圖層及頁面預設面板

01 請執行 LayOut 2022 程式，在開啟歡迎使用 LayOut 面板中選取 A3 橫向空白的圖紙，在進入 LayOut 後，在螢幕右側同時開啟頁面及圖層預設面板，這兩個面板互有關連，故放在一起解說。

02 在**頁面**預設面板中的頁面有如 AutoCAD 的配置，目前它只有 1 個頁面，在圖層預設面板中的圖層有如 SketchUp 及 AutoCAD 的圖層，惟它含有更深層的意義，目前面板中含有 2 個圖層。

03 在**頁面**預設面板中，左上角的 " ＋ " 號按鈕可增加新頁面，" － " 號按鈕則可以刪除選取的頁面，中間的按鈕則可以將選取頁面內容複製到新增加頁面上；如想改變頁面名稱，只要使用滑鼠在頁面名稱上按滑鼠兩下，當文字形成藍色區塊時，即可更改頁面名稱。

04 頁面名稱最右側的**螢幕圖標**按鈕，和工具列中的**簡報**工具功能是相關連，如果按下按鈕使成灰色狀態，即將此頁面排除在簡報外；系統內定頁面以列表式呈現，如果執行右上角的縮圖檢視按鈕，則頁面會以縮圖方式顯示，惟其製作縮略圖需要一點時間。

05 當處於縮略圖檢視模式時，它沒有螢幕圖標按鈕，如想要使某一頁面不包含在簡報內，請選取某一縮略圖，該圖會被黃色框框住，然後在其上執行滑鼠右鍵，在顯示的右鍵功能表中把**在簡報中顯示**功能表單，勾選為顯示，不勾選則排除在簡報之外。

06 LayOut 的圖層預設面板和 SketchUp 中的圖層管理面板，其按鈕和使用方法大致相同，在此不再贅述，在本面板中預設有預設圖層及在每一頁上圖層，此圖層中最右邊多了個按鈕，這是控制是否在所有頁面上共享圖層的按鈕，如圖 9-39 所示。

圖 9-39 控制是否在所有頁面上共享圖層的按鈕

07 在圖層面板中如果只是一個矩形圖標則表示為一般的圖層，其中鎖形圖標可以將圖層鎖住不允許更改而呈封閉狀態。

08 由現有圖層預設面板觀之，只要在增設圖層中製作圖框，將其設成所有頁面上共享圖層的按鈕，再把圖層鎖住不允許更動，則可以製作成專屬的圖紙使用，這在下一小節中製作圖紙範本時會用到。

9-4-2 插入 DWG 格式以製作圖框

01 現介紹第一種方法就是使用 CAD 軟體中現有之圖框，如前面小節的說明，在圖層預設面板中，將在每頁上設為目前圖層（圖層前端有鉛筆圖示），其最右邊仍維持所有頁面上共享圖層的按鈕，以準備製作圖框。

02 請執行下拉式功能表→**檔案**→**關閉**功能表單，將現有頁面關閉，再執行下拉式功能表→**檔案**→**新增**功能表單，會打開**選擇範本**面板，然後選擇普通紙 A3 橫向紙張，圖紙大小端視各人列表機而定，不過也可以在**文件設定**面板中加以更改。

03 請執行下拉式功能表→**檔案**→**插入**功能表單，可以打開**開啟**面板，在面板中欄位格式選擇 AutoCAD files 檔案格式，並選取第九章 CAD 資料夾中之 A3-H.dwg 檔案，當在面板中按下**開啟**按鈕，可以打開 **DWG/DXF 匯入選項**面板，請在面板中選取**模型空間**欄位，如圖 9-40 所示。

圖 9-40　在面板中選取**模型空間**欄位

04 在 **DWG/DXF 匯入選項**面板中按下**匯入**按鈕,即可將 dwg 格式之圖框插入到 LayOut 之 A3 圖紙中,此時圖框與圖紙的比例可能不合,以致圖框配不上圖紙。

05 台灣所用單位為公分,因在 AutoCAD 中圖形有被列表機折掉十分之一的問題(有關此問題請參閱作者 AutoCAD 相關著作),所以匯入的圖形大小可能不符合使用者需要,在圖框仍被選取狀態,請打開符合比例之圖紙預設面板,將**比例**欄位設定為 1:10,然後調整圖框之位置,則圖框與圖紙即可以完全吻合,如圖 9-41 所示,如果圖紙與圖框位置有誤差情形,請使用鍵盤上方向鍵給予微調處理。

圖 9-41 將比例設定為 1:10 即可將圖框與圖紙完全吻合

06 接著將在每頁上圖層右側的鎖給予鎖住,以防止被不經意的更改,系統會自動回歸預設圖層為目前圖層,如此利用現成圖框製作圖紙範本設計完成,在**頁面**預設面板中按下新增頁面,則圖框會成為所有頁面的圖框。

07 現事後想要在圖框中加入自己公司名稱，可以在圖層預設面板中將在每頁上鎖給予解開，並設此圖層為目前圖層，在文字**樣式**預設面板中，選擇字型及字體大小，然後使用**文字**工具，在圖框中輸入公司名稱，輸入完成後記得把鎖再度鎖上。

08 執行下拉式功能表→**檔案**→**另存為模板**功能表單，可以打開**另存為範本**面板，在範本名稱欄位輸入自訂名稱，**範本資料夾**欄位選擇**我的範本**，當按下**確定**按鈕，即可將目前的圖框及工具排列存成範本。

09 執行下拉式功能表→**編輯**→**偏好設定**功能表單，在開啟的 **LayOut 偏好設定**面板中，選取**啟動**選項，在新增文件欄中選取使用預設範本以建立新的文件欄位，再按**選擇**按鈕，可以打開範本面板，在範本面板頂端中選擇我的範本，在面板下方會出現剛才製作的範本，請選取此範本，如圖 9-42 所示，按**開啟**按鈕，則往後進入 LayOut 時都會是使用此範本為預設範本。

圖 9-42 　在我的範本項中選取自設的範本

10 退出 LayOut 程式再次進入，則會在歡迎使用 LayOut 面板中（此即 LayOut 之迎賓面板），提供剛才設定的範本供選擇，專屬 LayOut 範本製作完成。本範本經以 kunsung.LayOut 為檔名，存放在第八章資料夾中，讀者可以將其打開後再做修改即可。

9-4-3 在 LayOut 中直接繪製圖框

01 第二種方法就是自己動手製作，請執行下拉式功能表→**檔案**→**關閉**功能表單，將現有頁面關閉，再執行下拉式功能表→**檔案**→**從範本新增**功能表單，會打開歡迎使用 LayOut 面板，在左側選取**預設範本**選項，在右側選 A3 橫向紙張，圖紙大小端視各人列表機而定，不過也可以在**文件設定**面板中加以更改。

02 如前面小節的說明，在圖層預設面板中，將在每頁上設為目前圖層（圖層前端有鉛筆圖示），其最右邊仍維持所有頁面上共享圖層的按鈕，以準備製作圖框。

03 執行下拉式功能表→**檔案**→**文件設定**功能表單，在打開的**文件設定**面板中，依照前面章節的說明，對其中各選項做同樣的設定；再執行下拉式功能表→**檢視**→**顯示格線**功能表單，以使在頁面中顯示網格。

04 現要製作圖框，選取畫**直線**工具，移滑鼠到繪圖區中，如果對網格不呈現抓點功能時，請執行下拉式功能表→**排列**→**格線挪移開啟**功能表單；在圖層預設面板中，將在每頁上圖層設為當前圖層。

05 選取**矩形**工具，在**形狀樣式**預設面板中，不要執行**填充**按鈕，線條寬度設為 3pts，依頁面中網格框線繪製矩形框；在**形狀樣式**預設面板中，更改線條粗線為 1pts 使用**直線**工具，在頁面的底部畫出必要的間隔，如圖 9-43 所示。

圖 **9-43** 使用矩形及**畫線**工具畫出必要間隔

06 執行下拉式功能表→**檔案**→**插入**功能表單，將第八章 maps 資料夾內 Logo.png 圖檔插入，並移動縮小置於剛畫的方框最左側，如圖 9-44 所示，在其他方格內填入必要文字，自製的圖框繪製完成。

07 後續製作範本的方法，與前述的方法相同，此處不再重複說明，請讀者自行製作。

圖 **9-44** 在圖框中插入自己的 Logo 圖標

9-5 導入 CAD 圖形以供 LayOut 使用

01 請重新開啟一張空白的 A3 圖紙，執行下拉式功能表**檔案**→**插入**功能表單，可以打開**開啟**面板，在面板中請選取第九章 CAD 資料夾內之客廳立面圖 .dwg 檔案。

02 當在開啟面板中按下**開啟**按鈕後，可以打開 DWG/DXF **匯入選項**面板，在面板中有諸多欄位供設置，如圖 9-45 所示，現為每一欄位編上號碼並說明其功能如下：

❶ **紙張空間**欄位：這是指 AutoCAD 中的圖紙空間而言，此為系統內定模式。

❷ **配置**欄位：當匯入的 CAD 圖檔有多個配置時，使用滑鼠按下此欄位之向下箭頭，系統會表列其所有配置選項供選取。

圖 **9-45** 在面板中有諸多欄供設置位

❸ **模型空間**欄位：這是指 AutoCAD 中的模型空間而言。

❹ **單位選項**欄位：使用滑鼠按下此欄位之向下箭頭，系統會表列其所有單位選項供選取。

❺ **實體類型**欄位：本欄位可與任一型式之**紙張空間**欄位及**模型空間**欄位併存，它主要將 CAD 圖像以 SketchUp 文件模式匯入。

03 此版本在 **DWG/DXF 匯入選項**面板中，如果選取**紙張空間**欄位時，本程式好像有 Bug 存在，以致開啟之 CAD 圖像猶如未反應般空白一片。

04 當啟用**模型空間**欄位時，當按下**匯入**按鈕，即可開啟 CAD 圖像，它會保留住 CAD 圖檔中之尺寸標註、多重引線及文字等圖樣，如圖 9-46 所示。

圖 9-46 以啟用**模型空間**欄位以開啟 CAD 圖檔

05 觀看圖中之尺寸標註、多重引線及文字等圖樣，其大小形狀並未符合在 LayOut 製圖的需要，修改起來相當棘手，因此不建議單獨使用此欄位開啟 CAD 圖檔。

06 在 DWG/DXF **匯入選項**面板中，不管使用**圖紙空間**或**模型空間**欄位，都可以搭配並同時啟用 SketchUp 型參考欄位，惟開啟時繪圖區卻是一片空白，這也是 LayOut 程式的 Bug 所致，以下說明解決方法。

07 當使用**模型空間**欄位同時勾選 SketchUp **模型**參考欄位，再按下**匯入**按鈕後，繪圖區會顯示只能看見視埠框而無圖形，此時 SketchUp **模型預設面板**會啟用，標準視圖欄位會顯示目前為俯視圖模式，如圖 9-47 所示。

圖 9-47　只顯示視埠框但 SketchUp **模型預設面板**會啟用

08 此時請在標準視圖欄位中連續任選一種視圖，直到視埠框出現黑色線條為止，如圖 9-48 所示，當視埠框出現水平線條時，在**標準檢視**欄位內再選取俯視圖模式，則可以完整顯現出 CAD 圖形，如圖 9-49 所示。

圖 9-48　在標準視圖欄位中連續任選一種視圖直到點線條出現

圖 9-49 最後選取**俯視圖**模式則可以完整顯現出 CAD 圖形

09 如果顯示的圖形中線條過於粗大不太美觀，此時可以在 **SketchUp 模型預設面板**中之**線條比例**欄位中將其設定較小的比例值，即可改善線條之顯示。

10 觀看圖形，原在 CAD 中之尺寸標註、多重引線及文字等圖樣皆不存在了，使用者需使用 LayOut 工具重新標註，惟使用此方式，系統把會它當做為 SketchUp 圖形，在 **SketchUp 模型預設面板**中欄位可以如同插入 SketchUp 元件一樣操作，而單獨使用圖紙空間或模型空間則無法使用 **SketchUp 模型預設面板**中各欄位做編輯。

> **注意** 前面的一連串操作，其實回到以前使用 CAD 的老路子，亦即在 SketchUp 先匯人 CAD 圖形，然後再將它轉到 LayOut 使用而已。

9-6 將場景製作各面向立面圖

本節使用範例為作者寫作 **SketchUp 2020 室內設計繪圖實務**一書第七章所製作的主臥室場景模型，在此將場景中所的材質都給予刪除，並將原設定的 1 個場景亦予刪除，鏡頭焦距回復到 67mm，前牆也已顯示回來，以做為在 LayOut 製作施工圖的操作過程說明，本場景經以主臥室 -- 素模 .skp 為檔名存放在第九章中，如果讀者想以彩色場景為之亦可。

01 請重新進入到 SketchUp 程式中，開啟第九章中之主臥室 -- 素模 .skp 檔案，這是一個沒有材質的完整場景，請將鏡頭設在房體外部，以利後續的操作。

02 在場景中同時增加了 3 個圖層，即將休閒椅組歸入至休閒椅標記層，將化妝檯組合歸入到化妝檯標記層中，將臥房與衣帽間之隔間牆歸入到隔間牆標記層中，以利往後 LayOut 施工圖的製作，

03 在 SketchUp 的座標軸概念中，其各方向之視圖有一定的準則可以掌握，如圖 9-50 所示，-Y 軸方向為正視圖，正 Y 方向為後視圖，正 X 軸方向為右視圖，-X 軸方向為左視圖。

+Y軸　後視圖

(0,0)

—X軸　　　　　　　　　　　+X軸
左視圖　　　座標原點　　　　右視圖

—Y軸　正視圖

圖 **9-50** 在 SketchUp 中各軸向與視圖之關係

04 請使用**剖面平面**工具，**顯示剖面填充**工具不要啟動，移動游標到場景中-Y軸的牆面上，**剖面**工具會呈現綠色，使用**移動**工具，將此剖面平面往前移動到適當地方以顯示場景內部，如圖9-51所示。

圖 9-51　將此剖面平面往前移動到適當地方以顯示場景內部

05 由圖面觀之，休閒椅被剖切一半有點失真，請在在標記面板中把此標記層關閉，則圖面較為美觀些，如圖9-52所示，而此功能在 LayOut 中的 **SketchUp 模型預設面板**中亦有標記選項之設定，在 SketchUp 場景中先可以不理會，等到 LayOut 時視需要再予關閉即可。

圖 9-52　在標記面板中把傢俱標記層關閉以不顯示休閒椅

06 執行下拉式功能表→**鏡頭→平行投影**功能表單，再選取**正視圖**工具按鈕，則圖像會呈現正立面圖而且不會表現出深度距離，如圖9-53所示。

溫
馨
提
示

讀者製作的立面
圖如果與畫面中
大小不同，可以不
用理會，因為施工
圖中圖案大小決
定於 LayOut 中的
比例設定，而非此
處大小的表現。

圖 9-53 選取**正視圖**工具按鈕則圖像會呈現正立面圖

07 執行下拉式功能表→**檢視**→**動畫**→**新增場景**功能表單，可以為此正視圖場景建立
場景號 1 場景，並立即執行右鍵功能表→**重新命名**功能表單，將此場景名稱改為
正視圖名稱，如圖 9-54 所示。

圖 9-54 設置正視圖並存為場正視圖場景

08 旋轉視圖使出現場景之右側，使用**剖面平面**工具在右視圖方向做剖面，**剖面**工具會呈現紅色，使用**移動**工具，將此剖面平面往前移動到適當地方以顯示場景適當內部，以避開床組為原則，如圖 9-55 所示。

圖 9-55　以右視方式顯示房體內部

09 由圖面觀之，右側的檯燈及化妝檯被剖切一半，同前面的說明此處不予理會。在**檢視**工具面板中選取**右視圖**工具，可以將場景設置成右視立面圖，再依前說明的方法，將其存成右視圖場景，如圖 9-56 所示。

圖 9-56　設置右視圖並存為右視圖場景

10 利用前面操作方法，旋轉視圖使出現場景之左側（-X 軸方向），使用**剖面平面**工具在左視圖方向做剖面，使用**移動**工具，將此剖面平面往前移動到適當地方以顯示場景適當內部，選取**左視圖**工具，將場景設置成左視立面圖，並將存成左視圖場景，如圖 9-57 所示。

圖 9-57　設置左視圖並存為左視圖場景

11 利用相同的方法，旋轉鏡頭到後側位置（＋Y 軸方向），使用**剖面平面**工具在後視圖方向做剖面，使用**移動**工具，將此剖面平面往前移動到適當地方以顯示場景適當內部，然後選取**後視圖**工具，將場景設置成後視立面圖，並將存成後視圖場景，如圖 9-58 所示。

圖 9-58　設置後視圖並存為後視圖場景

12 選取後視圖場景，在繪圖區中框選全部剖面平面，執行下拉式功能表**→編輯→隱藏**功能表單，可以將選取之剖面平面隱藏，或執行右鍵功能表**→隱藏**功能表單亦可，如圖 9-59 所示。

圖 9-59　執行右鍵功能表中之**隱藏**功能表單

13 移游標至後視圖場景圖標上，按滑鼠右鍵，以執行右鍵功能表→**更新**功能表單，
將此隱藏截平面的場景給予更新儲存，如圖 9-60 所示。

圖 **9-60**　將此隱藏剖面平面的場景給予更新儲存

14 依此方法，將左視圖場景至正視圖場景的所有場景均給予隱藏剖面平面，並依續
將各場景給予更新處理，製作完成各面向立面圖之場景，經以主臥室 -- 各面向立
面圖 .skp 為檔名，存放在第九章**元件**資料夾中，有需要的讀者可以自行開啟研究
之。

9-7　主臥室施工圖之製作

01 請進入 LayOut 2022 程式中，然後開啟第九章**元件**資料夾中 kunsung.layout 檔案，
這是前面示範製作完成的圖框，讀者也可以選用自製的圖框檔案或選取 A3 橫向
空白紙張。

02 在圖層預設面板上，
將在每頁上圖層中的
鎖打開並設為當前
層，在文字**樣式**預設
面板上設定合適的文
字型式和大小，使用
文本工具，在圖框中
的**工程名稱**欄位內
輸入 " 主臥室施工圖
" 字樣，其它欄位內
容請讀者自填，如圖
9-61 所示。

圖 9-61　在圖框中輸入必要文字

03 輸入文字後記得把圖框層鎖住，系統自動把預設層設回當前圖層；執行下拉式功
能表**→檔案→插入**功能表單，將第九章內主臥室 .jpg 圖檔插入到頁面中，以做為
施工圖中的主臥室透視圖表現，如圖 9-62 所示。

圖 9-62　在頁面中輸入一張主臥室透視圖

04 在**頁面**預設面板上，按下**新增頁面**按鈕，可以增加第 2 頁面，如圖 9-63 所示；執行下拉式功能表→**檔案**→**插入**功能表單，以插入第九章**元件**資料夾內臥室平面圖 **.**skp 檔案，如圖 9-64 所示。

圖 9-63　在**頁面**預設面板上新增加第 2 頁面

圖 9-64　第二頁插入第九章**元件**資料夾內平面配置圖.skp 檔案

05 選取此元件圖形，在 SketchUp **模型**預設面板中，將**正交**及**恆定尺寸**兩欄位勾選，並將**比例**欄位設為 1:40，如圖 9-65 所示，在繪圖區中圖形的表現並非正常，請調整四週的視埠邊框至適當的大小，再把圖形移動到圖紙中央的位置，如圖 9-66 所示。

圖 9-65　在 SketchUp **模型****預設面板**中做各欄位設定

圖 9-66　適度調整視埠邊框並將圖形移動到圖紙中央位置

06 使用**尺寸標註**工具，在**尺寸樣式**預設面板中做各欄位設定，然後對此平面圖做各尺寸的標註，再選取**標籤標註**工具，然後在文字**樣式**預設面板設定字體大小，為主臥室各物件加以標註，最後再以文字標註加註平面圖名稱及比例，如圖 9-67 所示。

圖 9-67　為平面圖加上尺寸及文字標註

07 在**頁面**預設面板中再增加 1 個頁面，執行下拉式功能表→**檔案**→**插入**功能表單，請插入第九章內主臥室 -- 各面向立面圖.skp 檔案，如圖 9-68 所示，這是主臥室的場景，惟經**剖面**工具做成各面向的立面圖。

圖 9-68　在第 3 頁中插入主臥室--各面向立面圖.skp 檔案

08 請打開 SketchUp **模型預設面板**，在**場景**欄位中選擇場正視圖場景，線條比例設定為 0.5，勾選**正交**欄位並在其中設定比例為 1:15，勾選**恆定尺寸**欄位，在設定比例大小時需要預留尺寸及文字標註的空間，如圖 9-69 所示，

圖 9-69　選取 SketchUp **模型預設面板**上正視圖場景

09 在**頁面**預設面板中，點擊**複製選取的頁面**工具按鈕，以新增一頁面（第四頁），此工具可以將上一頁面的物件帶入，於選取圖形後再到 SketchUp **模型預設面板**中，在**場景**欄位中選取右視圖場景，勾選**正交**欄位並在其中設定比例為 1:25，再勾選**恆定尺寸**欄位，同時化妝檯標記層關閉，其餘欄位依照正視圖模式，如圖 9-70 所示。

圖 9-70　使用複製頁面按鈕複製再選擇右視圖場景

10 在**頁面**預設面板中，點擊**複製選取的頁面**工具按鈕，以新增一頁面（第五頁），此工具可以將上一頁面的物件帶入，於選取圖形後再到 SketchUp **模型預設面板**中，在**場景**欄位中選取左視圖場景，勾選**正交**欄位並在其中設定比例為 1:25，再勾選**恆定尺寸**欄位，同時化妝檯標記層關閉，其餘欄位依照正視圖模式，如圖 9-71 所示。

圖 9-71 使用複製頁面按鈕複製再選擇左視圖場景

11 在**頁面**預設面板中，點擊**複製選取的頁面**工具按鈕，以新增一頁面（第六頁），此
工具可以將上一頁面的物件帶入，於選取圖形後再到 SketchUp 模型預設面板中，
在**場景**欄位中選取後視圖場景，勾選**正交**欄位並在其中設定比例為 1:15，再勾選
恆定尺寸欄位，如圖 9-72 所示。

圖 9-72 使用複製頁面按鈕複製頁面再選擇場景號 4

12 當在製作文字註解時，前面小節説明之自動圖文集及動態屬性標籤即可即時加入，如圖 9-73 所示，其中標示 1、3 為自動圖文集，而標示 2、4 則為動態屬性之標籤。

圖 9-73 使用者可適時加入自動圖文集或是

13 至於各頁中之尺寸及文字標註請讀者自行操作，主臥室之施工圖全部製作完成，經以主臥室施工圖 .layout 為檔名存放在第九章中，供讀者直接開啟研究之。

14 以 LayOut 製作施工圖所產生的快速效益，為其它 CAD 軟體所無法比擬，另其以 3D 方式展示的施工圖説，更讓一般人易於理解施工內容，現以住家裝潢設計為例説明 LayOut 之優異性，如圖 9-74 至 9-77 所示。

圖 9-74 以透視圖方式展示場景設計內容

圖 9-75 平、立面與立體兼備展示衣帽間 A 向衣櫥施工圖

圖 9-76 平、立面與立體兼備展示衣帽間 B 向衣櫥施工圖

圖 9-77 平、立面與立體兼備展示衣帽間 C 向衣櫥施工圖

9-8 使用延伸程式輔助施工圖之製作

　　在眾多延伸程式中，有許多程式可以幫助使用者快速在 LayOut 中製作施工圖或是後期處理需要的檔案，在此小節中將介紹 su_create_layout.rbz 及 CADup_v1.3.rbz 兩支延伸程式，對於 SketchUp 老手而言其技術涵養並非特高，但對於初學者而言絕對可以減少相當多的工序；此兩延伸程式均放置於第九章**延伸**資料夾中，其安裝方法請讀者參考第四章中的說明。

01 在場景中請使用工具隨意製作立方體造型，並選取全部的圖形，然後執行下拉式功能表→**工具**→ CADup 功能表單，會彈出警告訊息，要求先做存檔動作，如圖 9-78 所示。

圖 9-78 系統要求先做存檔動作

02 請將圖形先行儲存，然後再次執行 CADup 功能表單，此次系統再彈出警告訊息，要求先做組成成元件或群組，如圖 9-79 所示，請選取全部圖形將其組成群組。

圖 9-79　系統要求先做組成成元件或群組

03 當組成群組後，再次執行 CADup 功能表單，則可以產生各面向立面圖和平行投影圖，且各圖之左下角會使用文字註明該圖之角度名稱，如圖 9-80 所示，此圖它會自動組成群組，使用者只需先行分解然後取其所要者。

圖 9-80　可以產生各面向立面圖和平行投影圖

04 請開啟第九章中 Sample04.skp 檔案，這是不具材質之演講廳模型，如圖 9-81 所示，且此模型依前面介紹的方法，使用**剖面**工具，製作成各面向立面圖並存成各場景。

圖 9-81 開啟第九章中 Sample04.skp 檔案

05 請執行下拉式功能表→**延伸程式**→**從場景中建立 LayOut 檔案**功能表單，系統會顯示**選擇紙張選項**面板，如圖 9-82 所示，這是要求使用者必先指定一張圖紙大小，此處請在**紙張大小**欄位中選擇 A3 圖紙，方向欄位選擇橫向。

圖 9-82 系統會顯示**選擇紙張選項**面板

06 當在面板上按下**確定**按鈕，系統會經短暫運算後打開 LayOut 程式，在程式內可以發現頁面與在 SketchUp 中的場景是一致的，惟系統內定開啟第一頁中，其畫面並非所要，選取此圖形於 **SketchUp 模型**預設面板中之場景欄位為場景號 5 顯然不正確。

07 請先將第 1 頁之場景改選為場景號 1；在轉換過程中，此延伸程式會自動把所有的場景號次，在 LayOut 中依次轉為頁面。

08 接下來的工作，一如前面的操作，增加空白頁以加入透視圖與平面圖，然後選擇各頁次，將各立面圖調整比例大小，最後再加上尺寸及文字標註即可完成施工圖的製作。

09 當將場景藉由從場景中建立 LayOut 檔案延伸程式後，系統會自動建立一從場景中建立 LayOut 檔案，本檔案存在第九章中，讀者可以自行開啟更改之。

10 最後執行下拉式功能表→**檔案**→**匯出**功能表單，在此表單之子表單中讀者可以選擇圖像、PDF 或是 DWGDXF 檔案格式給予儲存。

9-9 SketchUp 與 LayOut 隱藏的一些秘密

有許多操作 SketchUp 多年經驗者，可能到現在還不知道它隱藏了許多秘密，尤其 LayOut 更是繁多，揭發這些秘密也許對某些人無關痛養，但是當遇到某些情況時，了解它也許對工作會有所幫助，以下就作者的使用心得給讀者做一一介紹。

01 延伸程式有 rb、rbs 及 rbz 之區別，rb、rbs 之類為早期的格式，它的安裝必需複製到指定資料夾相當不便，而 rbz 則為較近期的格式，它的安裝較為直接方便，其安裝方法已在第四章做過說明。

02 請把第四章**延伸**資料夾內之朝陽偏北 .rbz 程式改名為朝陽偏北 .zip，當使用 ZIP 解壓縮程式解壓縮後，可以看到其內包含了 su_solarnorth 資料夾及 su_solarnorth.rb 檔案。

03 藉由前面解說，使用者只要將舊有的 rb、rbs 等程式給壓縮成 ZIP 檔案格式，然後將副檔名改為 rbz 即可，如此使用者可以不用退出 SketchUp 直接安裝馬上享用。

04 SketchUp 中的 SKM 材質其實也是壓縮成 ZIP 檔案格式，現把一現成的 marble01.skm 檔案改為 marble01.zip 檔名，經解 Zip 解壓縮解壓後會有一 ref 資料夾及 4 個檔案。

05 SketchUp 中的樣式其檔案之副檔名為 style，其實也是壓縮成 ZIP 檔案格式，現把一現成的 Conte.style 檔案改為 Conte.zip 檔名，經解 Zip 解壓縮解壓後如同 Skm 材質格式，會有相同 ref 資料夾及 4 個相同檔案名。

06 在 LayOut 中儲存的檔案，其實也是 ZIP 的壓縮檔案格式，例如將第八章中之 sample01.layout 檔案改名為 sample01.zip，經解壓退縮後包含兩資料夾及 5 個檔案，再打開 ref 資料夾，可以發現裡面包含了 SketchUp 場景及樣式等檔案，如圖 9-83 所示。

圖 9-83　打開 ref 資料夾內含多種檔案

07 SketchUp 之整體內涵可以把它視為一集合器皿來形容，例如當使用者創建一場景，在場景中匯入了許多元件、材質、樣式及圖層等，不管它們來自那一個資料夾，它都把它們蒐集到同一器皿中，有如畫家買了許多顏料，當他作畫時會是把所使用的顏料者都匯集到調色版中，最後才在畫布中做畫。

08 如此操作模式有利也有弊，有利處在於它不管移動到任何電腦上，絕對不會因為路徑不同而流失任何資料，其弊則因為廣納百川結果將使自己身軀變胖，也就是整體檔案量變大。

09 如此集合器皿的模式，它會把需要的全集合在此器皿中，不管現今或曾經使用過的全包含在內，因此建議讀者在執行 SketchUp 一段時間後，就要執行清除未使用項目動作，以利 SketchUp 的檔案瘦身工作。

10 有使用過 Google SketchUp8 以前軟體者可以發現，現今的 LayOut 不管在範本或是剪貼簿上都相對簡潔許多，其實它們並未消失只是被隱藏而已，只要把它們恢復回來即可。

11 請打開檔案總管，進入到下列的資料夾內 **C:\ProgramData\SketchUp\SketchUp 2022\ Layout**，如圖 9-84 所示，其中的 ProgramData 資料夾是一隱藏的資料夾，請依第三章說明的方法先給予解除隱藏方可看到。

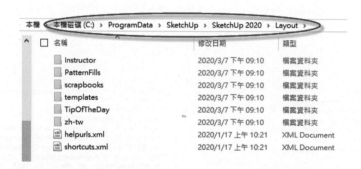

圖 **9-84** 在檔案總管中進入到指定路徑的資料夾內

12 在檔案總管中選取 Scrapbooks 及 Templates 兩資料夾並給予複製，然後進入到 zh-tw 資料夾內，把剛才複製的資料夾給予覆蓋，如果想保有現在版本的內容請預先給予更名。

13 請先退出 LayOut 程式，當再次進入 LayOut 時會增加有相當多的範本供選擇，如圖 9-85 所示，雖然帶圖框之範本都是英文的，但只要使用者依需要加以修改，即可快速加以運用。

圖 9-85　系統提供相當多的範本供直接選取運用

14 進入到 LayOut 程式內，請開啟**剪貼簿**預設面板，使用者可發現它比原來的項目多
出許多，如圖 9-86 所示，有關剪貼簿之使用、編輯及製作方法在前面小節已做過
詳細介紹。

圖 9-86　**剪貼簿**預設面板中比原來多出許多項目

MEMO

10

創建中式風格之客餐廳
空間表現

本章範例為別墅住宅型之住家，重點在表現客、餐廳等區域之空間表現，其它空間如樓梯間及休閒娛樂室因處在鏡頭之外而予省略不創建。依前面第七章的說明，以製作鳥瞰方式的透視圖，其中的弊端已在該章做過詳細說明，而本章中將以實際範例建立正確透視圖場景方法續做操作示範。

在本範例之住家完全採用現代化之中式風格設計，其實就是在中式風格中以較為現代手法加以改變設計，使整體格調上不至於太顯古板老氣，例如在客餐廳之隔間雖然使用古典隔柵物件，但中間部分則採取透明玻璃之裝飾，使兩區域具有通透性且具有明亮感覺；另現實中很多設計為免費的設計案件，理應由 SketchUp 直接出圖，再由影像軟體做簡單的後期處理，而後直接交稿給客戶即可，惟此種處理方法是以手工方式去模擬光影變化，其效果當然會有假假的感覺，想做為一位專業的設計師，理當行有餘力時，應再學習後續的渲染軟體，以讓產出的作品具有照片級的效果。

10-1　創建房體

01 請開啟第十章**元件**資料夾中客餐廳平面圖 **.skp** 檔案，如圖 10-1 所示，這是別墅住宅型之客餐廳結構圖，且已做好室內平面傢俱配置。

圖 10-1　開啟第十章**元件**資料夾中客餐廳平面圖.skp 檔案

02 打開**標記**預設面板,在面
板中按下**新增標記**按鈕,
以增加一 CAD 標記層,再
選取全部的圖形,執行右
鍵功能表**→建立群組**功能
表單,將平面圖先組成群
組。

03 在**標記**預設面板中,請先
選取 CAD 標記層,再選取
標籤工具按鈕,移動游標
至繪圖區點擊剛才選取的
圖形,則可快速將客餐廳
平面圖歸入到 CAD 標記圖
層中,如圖 10-2 所示。

圖 10-2 快速將客餐廳平面圖歸入到 CAD 標記圖層中

04 在平面圖仍被選取將態下,執行右鍵功能表**→鎖定**功能表單,將群組鎖定,被鎖
定的圖形當選取時會呈現紅色狀態,如圖 10-3 所示。

圖 10-3 執行右鍵功能表**鎖定**功能表單將平面圖加以鎖定

05 在未繪製透視圖前，必先考慮鏡頭的位置，以決定最後透視圖表現的視覺效果，現決定將鏡頭設在休閒娛樂室內，因此它與客廳分隔櫃在鏡頭前將隱藏，而且為透視圖整體美觀，將把客廳地面延伸至紅色虛線部分，如圖 10-4 所示。

圖 10-4 先決定鏡頭擺放位置以定出場景之大致範圍

06 記得將未加標籤標記層設為目前標記層，使用**畫線**工具，由圖示 1 點處為畫線起點，畫平面圖區域中之內牆周圍一圈，在門洞或窗洞處要做中斷點，如此當畫回到圖示 1 點時系統會自動封閉成面（圖示塗上綠色的部分），如圖 10-5 所示。

07 當畫回到圖示 1 點時，仍然無法自動封閉成面，請關閉 CAD 標記層以檢查斷線處，再使用畫**直線**工具，將中斷處連接上即可。

圖 10-5 將客餐廳內牆上畫線一圈以封閉成面

溫馨提示	在每一窗洞或門洞的位置都要做中斷點，其用意在建立房體時會在斷點處做出位置之垂直線，可以節省再次畫垂直線的手續，如果忘了做中斷點也不要緊，到時再依平面圖位置再畫出垂直線即可。

08 使用**推拉**工具,將剛繪製之幾何面往上推拉 300 公分,選取全部的房體,執行右鍵功能表→**反轉表面**功能表單,將房體外面轉為反面,而房體內部自然變成正面,如圖 10-6 所示。

圖 10-6　將房體外全部面轉為反面

09 現創建右側牆之窗戶,先將前牆面隱藏,請選取窗戶之地面線(圖示 A 線段),使用**移動**工具,將其往上移動複製間隔為 90、187 公分,再將圖示 B 線段往左移動複製間隔為 117、27 公分,如圖 10-7 所示。

圖 10-7　將窗戶做縱橫之分割

10 使用**推拉**工具，將圖示 A、B 兩面各往外推拉 10 公分，匯入第十章**元件**資料夾內窗戶邊框剖面 .skp 元件，置於圖示 1 點處，如圖 10-8 所示。

圖 **10-8** 將窗戶邊框剖面匯入到圖示 1 點處

11 使用**顏料桶**工具，賦予窗戶邊框剖面為第十章 maps 資料夾內紅楓木 .jpg 圖檔做為木紋貼圖，並將圖檔寬度改為 60 公分，再選取圖示綠色的 3 邊線做為路徑跟隨之路徑，如圖 10-9 所示。

圖 **10-9** 選取圖示綠色的 3 邊線做為路徑跟隨之路徑

12 選取**路徑跟隨**工具，移動游標至剖面上執行右鍵功能表→**編輯元件**功能表單，再點擊剖面，即可製作出窗戶邊框之線板並呈元件狀態，選取全部線板給予適度柔化處理，窗戶邊框元件製作完成，如圖 10-10 所示。

圖 **10-10** 窗戶邊框元件製作完成

13 分別在圖示 A、B 兩面點擊兩下，以同時選取兩面之面與 4 邊線，再選取窗戶邊框元件執行右鍵功能表→**交集表面**→**與選取內容**功能表單，以使邊框元件與圖示 A、B 兩面做出面切割處理，如圖 10-11 所示。

圖 10-11 　將圖示兩面與邊框元件做面切割處理

14 選取圖示 A 面先將其組成群組再進入群組編輯，使用**推拉**工具，將此面往後推拉 10 公分，使用**偏移**工具，將前立面往內偏移複製 3 公分，使用**畫線**工具將圖示 B 面做垂直分割，選取圖示 B 面和其 4 邊線，使用**移動**工具，由圖示將其往下移動複製 30 公分（圖示 2 點），再將上下兩段的面往後推拉 10 公分，即將面推拉掉留下窗之外框，如圖 10-12 所示，最後退出群組編輯。

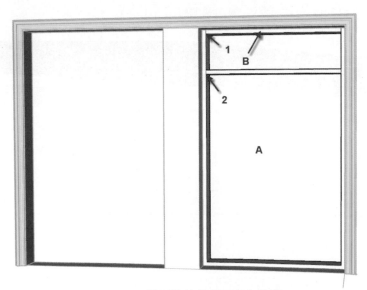

圖 10-12 　將面推拉掉留下窗之外框

15 現製作上層窗戶部分，使用**矩形**工具，由圖示 1 點繪製到圖示 2 點上之矩形，先將其組成群組，進入群組編輯狀態，使用**推拉**工具，將此矩形面往後推拉 4 公分，使用**偏移**工具，將前立面往內偏移複製 3 公分，使用**推拉**工具，將中間面往後拉 4 公分將此面推拉掉，退出群組編輯，上層窗戶之窗框完成，如圖 10-13 所示。

圖 10-13　上層窗戶之窗框完成

16 現製作上層窗戶玻璃，使用**矩形**工具，由圖示 1 點繪製到圖示 2 點上之矩形，先將其組成群組，進入群組編輯狀態，使用**推拉**工具，將此矩形面往後推拉 1 公分，先賦予一透明度為 10 之顏色（可任選一顏色）以做為玻璃材質，退出群組編輯，將此玻璃群組往後移動 1.5 公分，如圖 10-14 所示。

圖 10-14　將此玻璃群組往後移動 1.5 公分

17 選取窗框及玻璃群組在上層窗框內，使用**移動**工具，將其往後移動 3 公分，再使用**矩形**工具，由圖示 1 點往左下繪製 53×143 公分之矩形，選取此矩形之面和 4 邊線將其組成群組，如圖 10-15 所示。

18 接下來製作下層之窗框及玻璃方法和上層之製作方法完全相同，此處不再重複示範，最後選取已完成製作之窗框和玻璃將其組成群組，然後向後移動 1 公分，再選取此群組，使用**移動**工具，由圖示 1 點移動複製到左側面（圖示 A 面）上，然後將複製的群組往後移動 4 公分，右側窗戶製作完成，如圖 10-16 所示。

圖 10-15 由圖示 1 點往左下繪製矩形

圖 10-16 右側窗戶製作完成

19 使用**顏料桶**工具，賦予窗框第十章 maps 資料夾內櫸木 -30.jpg 圖檔做為紋理貼圖，並將圖檔寬度改為 60，再將其顏色混色為 R＝4、G＝53、B＝5 之顏色，圖 10-17 所示。

圖 10-17　賦予窗框木紋之紋理貼圖

20 選取上下層所有之窗框及玻璃將其組成元件，經以窗戶 01.skp 為檔名存放在第十
章**元件**資料夾中，供讀者可以直接匯入使用，選取此元件將其移動複製一份到左
側的窗戶上，如圖 10-18 所示。

圖 10-18　將右側窗戶移動複製到左側的窗戶上

21 先隱藏窗框線板，現製作窗檯部分，使用**矩形**工具，由圖示 1 點往左下方繪製 261×13 公分的矩形，使用**推拉**工具往前推拉複製 3.2 公分，再賦這些面予第十章 maps 資料夾內 1219.bmp 圖像，以做為大理石之紋理貼圖，並將圖檔寬度改為 90 公分，如圖 10-19 所示。

圖 10-19　賦予窗檯面大理石材質

22 匯入第十章**元件**資料夾內窗檯剖面 .skp 元件，置於圖示 1 點位置上，依前面製作窗框線板之方法，製作出窗檯之線板並呈元件型態，選取全部窗檯線板給予適度柔化處理，整體窗檯製作完成，如圖 10-20 所示。

圖 10-20　整體窗檯製作完成

23 先將隱藏窗框線板顯示回來,現製作
大門部分,使用**移動**工具,將門位
置之地面線(圖示 A 線段)往上移
動複製 277 公分,將此門洞位置的
面刪除,匯入第十章**元件**資料夾內大
門.skp 元件匯入,依平面圖位置放
置,使用**矩形**工具,畫此矩形將地面
之漏洞補上,如圖 10-21 所示。

圖 10-21　將大門元件匯入到右側牆中

10-2　創建餐廳之圓拱形造型窗

01 使用**矩形**工具,在屋外繪製 X 軸向
142×117 公分之直立矩形,使用**兩
點圓弧**工具,以圖示 1、2 點距離為
為弦長向上畫出 45 公分弦高之圓
弧,如圖 10-22 所示。

圖 10-22　繪製圓弧造型之幾何圖形

02 使用**推拉**工具，將圖示 A、B 面往後
推拉 10 公分，再匯入第十章**元件**資
料夾內窗戶邊框剖面 .skp 元件，置於
圖示 1 點處，如圖 10-23 所示。

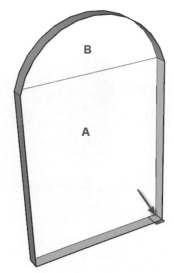

圖 **10-23**　將窗戶邊框剖面匯入到圖示 1 點處

03 使用**顏料桶**工具，賦予右側牆窗戶邊
框相同的木紋材質，再選取矩形 3 邊
（上端線除外）及圓弧邊，使用**路徑
跟隨**工具，將此剖面製作成窗框線板，
如圖 10-24 所示。

圖 **10-24**　將此剖面製作成窗框線板

04 分別在圖示 A、B 兩面點擊兩下，以
同時選取兩面之面與周邊線，再選取
窗戶邊框元件執行右鍵功能表→**交集
表面**→**與選取內容**功能表單，以使邊
框元件與圖示 A、B 兩面做出面切割
處理，如圖 10-25 所示。

圖 **10-25**　將圖示兩面與
邊框元件做面切割處理

05 選取圖示 A、B 兩面先將其組成群組再進入群組編輯，使用**推拉**工具，將此兩面各往後推拉複製 10 公分，使用**偏移**工具，將前立面之圖示 A、B、C 直線及圖示 D 圓弧線往內偏移複製 3 公分，如圖 10-26 所示。

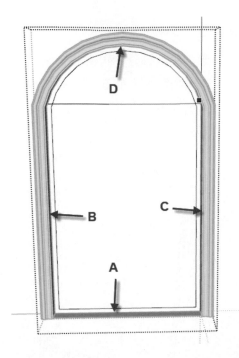

圖 **10-26** 將圖示線段往內偏移複製 3 公分

06 選取圖示 A 完整之線段，使用**移動**工具，將此線往下移動複製 1.5 公分，使用**直線**工具，將複製下來的線段各往兩側畫水平線段，務必使面完整做出切割，然後選取此線段（圖示 B 線段），使用**移動**工具，將其往上移動複製 3 公分，如圖 10-27 所示。

圖 **10-27** 將圖示 B 線段往上移動複製 3 公分

07 刪除上圖之 A 線段及不必要的線段，使用**推拉**工具，將圖示 A、B 面各往後推拉 10 公分可以把面推推掉，使用**直線**工具，在圖示 C 線段上補畫線，可以把圖示 B 面補回，如圖 10-28 所示。

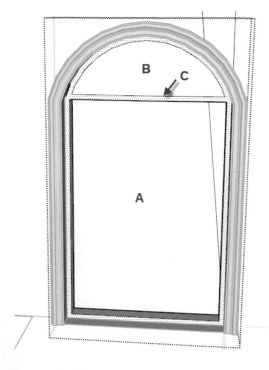

圖 10-28　在圖示 C 線段上補畫線可以把圖示 B 面補回

08 將補回的面組成群組，進入群組編輯狀態，使用**推拉**工具，將面往後推 4 公分，使用**偏移**工具，將其往內偏移複製 3 公分，使用**推拉**工具，將中間的扇形面推拉掉，如圖 10-29 所示。

圖 10-29　將中間的扇形面推拉掉

09 現製作扇形面之玻璃，使用**直線**工具，在圖示 A 線段處補畫線，可以把扇形面又補回，將扇形面組成群組，進入群組編輯狀態，使用**推拉**工具，將此面往後推拉 1 公分，以做為玻璃厚度，如圖 10-30 所示。

圖 **10-30** 將扇形面往後推拉 1 公分做為玻璃厚度

10 使用**油漆桶**工具，將玻璃賦予右側牆窗戶相同的玻璃材質，退出扇形群組編輯，使用**移動**工具，將其往後移動 1.5 公分，再退出群組編輯，使用**移動**工具，將圓弧形窗框及玻璃群組皆往後移動 3 公分，上段窗戶造型創建完成，如圖 10-31 所示。

圖 **10-31** 上段窗戶造型創建完成

11 退出所有群組編輯，再使用**矩形**工具，由圖示 1 點往右上繪製 49×137.5 公分之矩形，選取此矩形之面和 4 邊線將其組成群組，如圖 10-32 所示。

圖 **10-32** 由圖示 1 點往右上繪製矩形

12 接下來製作下層之窗框及玻璃方法和
上層之製作方法完全相同，此處不再
重複示範，最後選取已完成製作之窗
框和玻璃將其組成群組，然後向後移
動 1 公分，再選取此群組，使用**移動**
工具，由圖示 1 點移動複製到右側圖
示 A 面上，然後將複製的群組往後
移動 4 公分，圓拱形造型窗創建完
成，如圖 10-33 所示。

圖 **10-33** 圓拱形造型窗創建完成

14 先隱藏窗框線板，現製作窗檯部分，使用**矩形**
工具，由圖示 1 點往右下方繪製 117×13 公
分的矩形，使用**推拉**工具，將繪製之矩形面往
前推拉複製 3.2 公分，再賦這些面予右側牆窗
檯之相同大理石材質，如圖 10-35 所示。

13 將窗框賦予右側牆之窗框相同的木紋
材質，整體圓拱形造型窗創建完成
並組成元件，該元件經以窗戶 02.skp
為檔名存放在第十章**元件**資料夾中，
供讀者可以直接匯入使用，如圖 10-
34 所示。

圖 **10-34** 整體圓拱形造型窗創建完成並組成元件

圖 **10-35** 繪製窗檯之基座
並賦予大理石材質

15 匯入第十章**元件**資料夾內窗檯剖面 .skp 元件,置於圖示 1 點位置上,依前面製作窗框線板之方法,製作出窗檯之線板並呈元件型態,選取全部窗檯線板給予適度柔化處理,整體窗檯製作完成,如圖 10-36 所示。

圖 10-36　整體窗檯製作完成

16 將窗框線板顯示回來,選取窗戶 02 元件及窗檯部分,將其組成元件並以圓拱形造型窗 .skp 為檔名,存放在第十章**元件**資料夾中,供讀者可以直接匯入使用,如圖 10-37 示。

圖 10-37　圓拱形造型窗創建完成並組成元件

17　選取餐廳窗戶地面線(圖示 A、B、C 線段),使用**移動**工具,將其往上移動複製 90 公分,再移動剛才製作好的圓拱形造型窗到圖示 D 線段上,兩者寬度有點誤差,只要對準到任何一側端點上即可,如圖 10-38 所示。

圖 10-38　移動到圓拱形造型窗到圖示 D 線段上

18 觀看圖面，整個圓拱形窗戶內部均被原有牆面遮掩住，請選取圖示 A 面及圓拱形窗戶，執行右鍵功能表→**交集表面**→**與選取內容**功能表單，即可順利將遮住拱形窗的面刪除，如圖 10-39 所示。

圖 10-39 　利用模型交集將多餘的面刪除

19 使用**移動**工具，將圖拱形窗戶移動一份到左側窗戶，因為牆面不是順著軸向，因此先將拱形窗之窗框線板隱藏，使用**移動**工具，將圖示 1 點移動到圖示 A 線段上，只要對齊右側的端點即可，如圖 10-40 所示。

圖 10-40 　將圖示 1 點對準到圖示 A 線段之一端

20 使用**旋轉**工具,按下鍵盤上向上鍵以限製 Z 軸旋轉,以圖示 1 點為旋轉軸心,定
出上圖中之圖示 B 線段為基準線,執行旋轉讓圖示 A、B 線段吻合在一起,即可
讓圓拱形窗與牆面之軸向貼合,如圖 10-41 所示。

圖 10-41　使用**旋轉**工具使圖示 A、B 線段吻合

21 將隱藏的窗框線板顯示回來,執行前面示範之模型交集功能,將遮擋住圓拱形窗
之面分割開來並刪除,另一側之窗戶亦如是操作,整體餐廳之圓拱形造型窗創建
完成,如圖 10-42 所示。

圖 10-42　整體餐廳之圓拱形造型窗創建完成

10-3 創建樓梯間空間造型

　　本樓梯間因處於鏡頭較偏遠處，所以大致可以省略不予處理，惟與客餐廳相連理在一起，所以本區在鏡頭入鏡處，處理會較為細緻些，而在鏡頭外之樓梯及其窗戶則予簡略交代，並不做細緻化之處理，

01 現製作樓梯間與客廳間之樑，使用**直線**工具，在天花頂上由客餐間柱子頂點（圖示 1 點）畫線至客廳另一面止，再由圖示 A 線段位於天花平頂之點上，畫線至對面之牆上，使用**推拉**工具，將剛才在天花平頂形成的面往下推拉 23 公分，樓梯間與客廳間之樑創建完成，如圖 10-43 所示。

圖 10-43 樓梯間與客廳間之樑創建完成

02 將視圖轉到屋外樓梯間之平頂上，使用**捲尺**工具，由圖示 1 點往前量取 280 公分輔助點（圖示 2 點），使用**直線**工具，畫圖示 2 點至圖示 3 點直線，再使用**推拉**工具，將圖示 A 面往上推拉 240 公分，如圖 10-44 所示。

圖 10-44 將圖示 A 面往上推拉 240 公分

03 現創建樓梯間之天花平頂造型，將視圖轉到屋內天花平頂上，使用**直線**工具，由圖示 1 點往右繪製水平線至另一側牆面（圖示 A 線段），使用**偏移**工具，將圖示 B 面往內偏移複製 10 公分，使用**移動**工具，將圖示 C 線段往右移動 8 公分，再使用**推拉**工具，將圖示 B 面往上推拉 12 公分，如圖 10-45 所示。

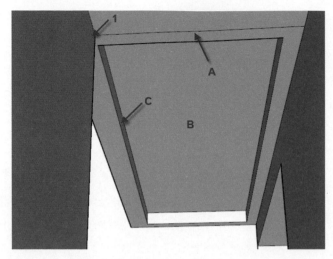

圖 **10-45**　創建樓梯間造型天花板

04 將視圖轉到樓梯間屋外之天花平頂上，使用**捲尺**工具，畫水平中分輔助線（圖示 A 線），選取圖示 B 線段執行右鍵功能表→**分割**功能表單，移動滑鼠將線分成 6 段，再使用**捲尺**工具，畫出 3 條輔助線，利用輔助線交點匯入第十章**元件**資料夾內筒燈 .skp 元件，如圖 10-46 所示。

圖 **10-46**　在樓梯間造型天花板上安裝 3 盞筒燈

05 請匯入第十章**元件**資料夾內樓
梯 .skp 元件，這是已賦予材質
之元件，請依平面圖位置放置，
如圖 10-47 所示。

圖 **10-47** 於樓梯間匯入樓梯元件

06 請匯入第十章**元件**資料夾內隔
屏 01.skp 元件，這是第六章
示範製作之元件，請先放置於
圖示 1 點位置上，再使用**移動**
工具，將其往後移動 10 公分，
如圖 10-48 所示。

圖 **10-48** 將隔屏 01 元件匯入
到客廳和樓梯間之位置上

10-4 創建客餐廳間之隔間造型

01 使用**矩形**工具，由圖示 1 點畫至圖示 2 點之矩形，使用**推拉**工具，將圖示 A 面往下推拉 23 公分，再往下推拉複製 12 公分，如圖 10-49 所示。

圖 **10-49** 　創建客廳與餐廳間之樑

02 匯入第十章**元件**資料夾中之客餐廳間線板剖面 .skp 元件，請置於圖示 A 面前之地面上，選取 3 邊線（圖示綠色標示的線段），使用**路徑跟隨**工具，將其製作成客餐廳間線板，使用**油漆桶**工具，賦予線板及兩側柱子（圖示 A、B 柱）各面予隔屏 01 元件相同的木紋材質，如圖 10-50 所示。

圖 **10-50** 　創建客餐廳間的隔間線板

03 匯入第十章**元件**資料夾中之隔屏 02.skp 元件,將其置於左側柱子旁依平面圖位置放置,再使用**移動**工具,將其往右複製到右側柱子旁,如圖 10-51 所示。

圖 **10-51** 將隔屏 02 元件置於客餐廳隔間之兩根柱子旁

04 現創建大門前玄關櫃,使用**矩形**工具,於屋外繪製 40×150 公分矩形,使用**推拉**工具,將矩形面往上推拉 10 公分,再推拉複製 267 公分,使用**推拉**工具,將 10 公分高面往內推拉 3 公分做為踢腳,如圖 10-52 所示。

圖 **10-52** 於屋外創建一立方體

05 除了櫃體前立面外，選取全部的櫃體賦予隔屏相同的木紋材質，選取圖示 A、B、C 之 3 邊線，使用**偏移**工具，將其往內偏移複製 6 公分，如圖 10-53 所示。

06 匯入第十章**元件**資料夾中玄關櫃線板剖面 .skp 元件，置於櫃體前立面之左下角，先賦予相同的木紋材質，使用**路徑跟隨**工具，以剛才的 3 邊線為路徑，將其製作成線板，如圖 10-54 所示。

圖 **10-53** 將圖示 A、B、C 之 3 邊線往內偏移複製 6 公分

圖 **10-54** 製作櫃體之 3 邊線板

07 使用**移動**工具，將圖示 A 線段往右移動複製 45 公分，選取圖示 B 面及其 4 邊線，使用**移動**工具，由圖示 1 點移動複製到圖示 2 點上，立即在鍵盤輸入 "/2"，讓系統將前立面自動分割成 3 塊，如圖 10-55 所示。

10-55 讓系統將櫃體前立面自動分割成 3 塊直立面

08 選取圖示 A、B、C 之 3 段線，使用**移動**工具，將其往上移動間隔為 58.5、2 公分之線段，選取圖示框選 3 個面和 4 邊線，將其往上移動複製 142 公分，如圖 10-56 所示。

09 使用**推拉**工具，將前立面井字型的縫隙面往內推拉 2 公分，選取櫃體全部之前立面，賦予第十章 maps 資料夾中 0039.jpg 圖檔做為紋理貼圖，更改圖檔寬度 177 公分，並在**材料編輯**面板中將其混色改為 R = 125、G = 92、B = 86 之顏色，如圖 10-57 所示。

圖 **10-56** 將櫃體前立面做橫的分割

圖 **10-57** 將前立面賦予紋理貼圖並調整混色顏色

10 整體玄關櫃製作完成並組成群組，經以玄關櫃 .skp 為檔名存放於第十章**元件**資料夾中，供讀者可以直接匯入使用。

11 使用**移動**工具，將玄關櫃移動到大門前之平面圖位置上，櫃子上方尚有 23 公分空隙，請使用**推拉**工具，將圖示 A 面往前推拉 38 公分，整體客餐廳之隔間造型創建完成，如圖 10-58 所示。

圖 10-58　整體客餐廳之隔間造型創建完成

10-5　創建客廳及餐廳之造型天花板

01 現製作餐廳之窗簾盒，將視圖轉到屋外餐廳之平頂上，使用**偏移**工具，將圖示 A、B、C 線段往內偏移複製 18 公分，使用**直線**工具，畫上圖示 D、E 線段以將偏移的線封閉成面，使用**推拉**工具，將圖示 F 面往上推拉 28 公分，餐廳之窗簾盒製作完成，如圖 10-59 所示。

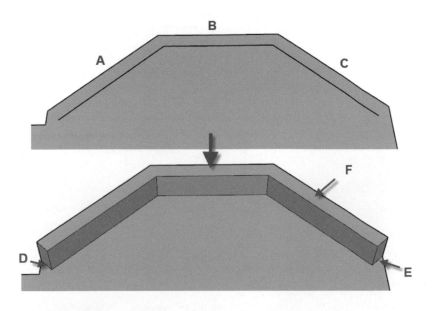

圖 10-59　餐廳之窗簾盒製作完成

02 使用**捲尺**工具，先繪製出圖示 A 線段的中分輔助線，再由圖示 A 線段往上量取 169 公分水平輔助線，使用**畫圓**工具，以兩輔助線交點為圓心繪製 107 公分半徑的圓，如圖 10-60 所示。

圖 10-60　以兩輔助線交點為圓心繪製 107 公分半徑的圓

03 現製作圓形造型天花板，其與第五章中製作燈槽之方法相同，請使用**推拉**工具，將中間圓面往上推拉 8 公分，再將頂面往外偏移複製 18 公分，使用**推拉**工具，將 18 公分面往上推拉複製 15 公分，將內圈圓刪除，將不正確面改為反面，再將視圖轉到室內餐廳天花平頂上，將頂面刪除，則帶燈槽之天花板創建完成，如圖 10-61 所示。

圖 **10-61** 帶燈槽之天花板創建完成

04 將視圖轉到屋外餐廳天花平頂上，匯入第十章**元件**資料夾中圓頂剖面 .skp 元件，將元件之圖示 1 點對準到圓心上，圖示 2 點位於圓周之分段點上，先將剖面分解，選取圓周線為路徑，使用**路徑跟隨**工具點擊剖面，即可製作成圓拱形之屋頂，如圖 10-62 所示。

圖 **10-62** 製作成圓拱形之屋頂

05 完成圓拱形屋頂後，於圓頂之中心處會有小洞，請使用**直線**工具，在小圓洞的分段線上描繪一下直線，即可將此小洞補齊，最後再匯入第十章**元件**資料夾中餐廳吊燈 .skp 元件，將其置放於圓頂天花平頂的中心處，如圖 10-63 所示。

圖 10-63　將餐廳吊燈置放於圓頂天花平頂的中心處

06 現製作右側牆之窗簾盒，將視圖轉到室外右側牆之天花平頂上，使用**矩形**工具，由圖示 1 點往右下角繪製 362×18 公分的矩形，再使用**推拉**工具，將圖示 A 面往上推拉 28 公分，右側牆之窗簾盒製作完成，如圖 10-64 所示。

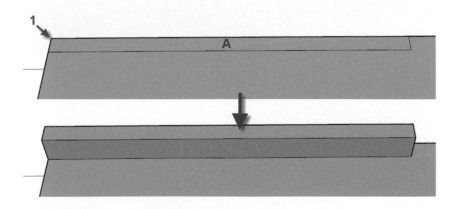

圖 10-64　右側牆之窗簾盒製作完成

07 現創建客廳造型天花板，使用**捲尺**工具，由圖示 A 線段往右量取 90 公分輔助線，由圖示 B 線段往下量取 60 公分輔助線，使用**矩形**工具，由輔助線交點（圖示 1 點）往右下繪製 598×371 公分之矩形，如圖 10-65 所示。

圖 **10-65** 由圖示 1 點往右下繪製 598×371 公分之矩形

08 使用**偏移**工具，將剛才繪製的矩形往外偏移複製 30 公分，使用**移動**工具，將圖示 A 線段往右移動複間隔為 314、5、20、5 公分，如圖 10-66 所示。

圖 **10-66** 將天花平頂做縱向的切割

09 使用**偏移**工具,將圖示紫色的線段(上下兩小段線也要一同選取),往外偏移複製 5 公分,將圖示綠色的線段(上下兩小段線也要一同選取),也往外偏移複製 5 公分,如圖 10-67 所示。

圖 10-67 將選取之線段往外偏移複製 5 公分

10 使用**橡皮擦**工具,將不需要的線段刪除,再使用**推拉**工具,將圖示 A、B 面各往上推拉 40 公分,如 10-68 所示。

清理乾淨

圖 10-68 將圖示 A、B 面各往上推拉 40 公分

11 將視圖轉回到屋內，先將 25 公分及 5 公分的面賦予隔屏相同的木紋才質，再把 25 公分寬的面往下推拉 5 公分，5 公分的面往下推拉複製 2 公分，如圖 10-69 所示。

圖 **10-69** 將寬 25 及 5 公分的面各往下推拉及推拉複製

12 使用**偏移**工具，將前段造型天板之頂面往內偏移複製 50 公分，再使用**推拉**工具，將中間的面往下推拉 22 公分，後段之造型天板亦如是操作，如圖 10-70 所示。

圖 **10-70** 將前後段造型天花板先往內偏移複製再將中間面往下推拉

13 在前段造型天花板上,使用**偏移**工具,將中間頂面往外偏移複製 15 公分,使用**推拉**工具,將剛才偏移複製的 15 公分面往下推拉複製 13 公分,再將內側的矩形刪除面會自動補回,如圖 10-71 所示,在後段的造型天花板亦如是操作。

圖 10-71　將內側的矩形刪除面會自動補回

14 在前段造型天花板上,使用**偏移**工具,將中間的頂面往內偏移複製 8 公分,再使用**推拉**工具,將中間面往上推拉 3 公分,後段造型天花板上亦如是操作,兩區帶燈槽之造型花板創建完成,如圖 10-72 所示。

圖 10-72　兩區之造型天花板創建完成

15 現製作後段造型天板燈具的安裝，分別選取圖示 A、B 線段執行右鍵功能表→**分割**功能表單，將兩線段各分割成 4 段，使用**捲尺**工具，依分段處畫上輔助線，再將樓梯間天花平頂上之筒燈，移動 4 盞筒燈到輔助線的交點上，如圖 10-73 所示。

圖 10-73　在後段造型天板上移動 4 盞筒燈到輔助線的交點上

16 現製作前段造型天板燈具的安裝，請匯入第十章**元件**資料夾中客廳吊燈 .skp 元件，置於前段造型天花板之中間位置，再把筒燈移動複製到造型天花板之四週，此處不操作示範，讀者可以參考第七章之操作方法自行操作，客廳之造型天花板整體創建完成，如圖 10-74 所示。

圖 10-74　客廳之造型天花板整體創建完成

10-6 左側牆面及房體內踢腳之處理

01 現製作左側牆面之大理石凹縫造型，使用**捲尺**工具先在左側牆線上由地面往上建立 60 公分高之參考點，然後選取圖示 A 到 D 的面，如圖 10-75 所示，然後執行 1001bit Tools 工具面板中之**水平凹槽**工具，可以打開 Create Grooves on Faces 面板，現將面板中各欄位給予編號，如圖 10-76 所示。

圖 **10-75** 在左側牆面中選取 A 至 D 的牆面

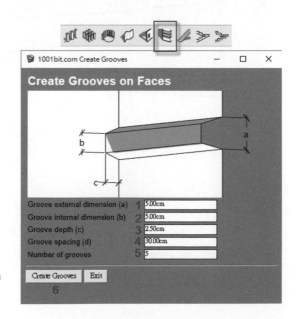

圖 **10-76** 在 Create Grooves on Faces 面板中各欄位給予編號

02 再將各欄位給予設定需要的尺寸如下：

❶ 凹槽外部尺寸 (a) = 1

❷ 凹槽內部尺寸 (b) = 1

❸ 凹槽深度 (c) = 0.5

❹ 凹槽間隔 (d) = 50

❺ 凹槽數量 = 5

❻ 為產生凹槽按鈕。

03 當按下產生凹槽按鈕後，移動游標至剛才建立的輔助點上按下滑鼠左鍵，會顯示詢問是否柔化邊線的訊息面板，在面板中按下**是**按鈕，即可完成牆面凹槽的製作，如圖 10-77 所示。

圖 10-77 在選取面上完成牆面之飾面工作

04 現製作屋內踢腳，請將視圖轉到餐廳內部，匯入第十章**元件**資料夾內之踢腳剖面 .skp 元件，先將其分解後再組成群組以防止關連性，使用**移動**工具，將其移動複製到圖示 1 點位置上，如圖 10-78 所示。

圖 10-78 將踢腳剖面匯入到圖示 1 點上

05 使用與第十章製作踢腳的相同方法，先賦予窗框線板相同的木紋材質，再以餐廳牆面之地面線為路徑，使用**路徑跟隨**工具，將踢腳剖面製作出踢腳線板，再選取全部圖形給予適度的柔化處理，如圖 10-79 所示。

圖 10-79 餐廳牆腳之踢腳線板創建完成

06 移動踢腳剖面群組，將其移動到大門門柱外側的地面上（圖示 A 面），然後後再複製一份到另一側的門柱上（圖示 B 面），依前面施作的方法，選取右側牆之地面線，分別給予製作出踢腳線板，如圖 10-80 所示。

圖 10-80　右側牆之踢腳線板製作完成

07 選取客餐廳地面，賦予第十章 maps 資料夾內之大理石 008.jpg 圖檔，並改圖檔寬度為 100 公分，以做為地面之大理石材質，在**材料編輯**面板中，將其混色改為 R ＝ 229、G ＝ 209、B ＝ 162 之顏色，如圖 10-81 所示。

圖 10-81　賦予地面大理石材質

08 使用**直線**工具，依平面圖之圖示，分別在客餐廳間地面上描繪大理石裝飾框，然後使用**油漆桶**工具，賦予第十章 maps 資料夾內大理石 015.jpg 圖檔，以為地面裝飾框之大理石材質，圖 10-82 所示。

圖 10-82　將地面裝飾框賦予大理石材質

10-7　匯入客餐廳傢俱及裝飾品等元件

01 將第十章**元件**資料夾
內電視櫃.skp 及壁掛
電視.skp 兩元件匯入，
這是已賦予紋理貼圖
之元件，電視櫃放置
於客廳左側牆前，並
依平面圖位置擺放，
再將壁掛電視元件置
於電視櫃上方之牆面
上，如圖 10-83 所示。

圖 10-83　將電視櫃及電視機兩元件匯入到客廳場景中

02 請將第十章**元件**資料
夾內盆栽 01.skp 及
音響 .skp 兩元件匯
入,這是已賦予紋理
貼圖之元件,將盆栽
01 元件置於電視櫃
上左側位置,音響元
件則置於電視櫃上中
間位置,如圖 10-84
所示。

圖 **10-84** 　將盆栽 01 及音響兩元件匯入到電視櫃上

03 請將第十章**元件**資料夾內沙發組合 .skp、角几 .skp 及地毯 .skp 等 3 元件匯入,此
等皆為已賦予紋理貼圖之元件,將其置於客廳中依平面圖位置放置,其中角几元
件請依平面再複製兩組,如圖 10-85 所示。

圖 **10-85** 　沙發組合、角几及地毯等 3 元件匯入到場景中

04 請將第十章**元件**資料夾內置物桌 .skp
及飾品 01.skp 兩元件匯入，這是都
已賦予紋理貼圖之元件，將置物桌
元件置於左側牆內側位置，飾品 01
元件則置於置物桌元件上放置，如
圖 10-86 所示。

05 請將第十章**元件**資料夾內餐桌椅組
合 .skp 及盆栽 02.skp 兩元件匯入，
這是都已賦予紋理貼圖之元件，將
餐桌椅組合元件依餐廳平面圖位置
放置，盆栽 02 元件則置於餐桌元件
上放置，如圖 10-87 所示。

圖 10-86 置物桌及飾品 01 兩元件匯入到場景中

圖 10-87 將餐桌椅組合及盆栽 02 兩元件匯入餐廳場景中

06 請將第十章**元件**資料夾內
窗簾 02.skp 及盆栽 03.skp
兩元件匯入,這是都已賦
予紋理貼圖之元件,將窗
簾 02 元件置於右側牆之
窗簾盒內,盆栽 03 元件
則置於右側窗戶內側前方
位置,如圖 10-88 所示。

圖 **10-88** 將窗簾 02 及盆栽 03
兩元件匯入到場景中

07 請將第十章**元件**資料夾內窗簾 01.skp 元件匯入,此已賦予紋理貼圖之元件,將其
置於餐廳左側窗戶之窗簾盒內,使用**移動**工具,將其移動複製到兩扇窗戶之窗簾
盒內,但因軸向不同,請使用**旋轉**工具,先定一邊位置再旋轉適當角度以符合各
窗戶之軸向,如圖 10-89 所示。

圖 **10-89** 將窗簾 01 元件匯入到餐廳之 3 面窗戶中

08 請將第十章**元件**資料夾內水果盤 .skp 及酒瓶 .skp 兩元件匯入，這是都已賦予紋理貼圖之元件，將水果盤及酒瓶兩元件放置於沙發組內之方茶几上，如圖 10-90 所示。

圖 10-90　將水果盤及洒瓶兩元件匯入到場景中

09 客廳場景之傢俱及裝飾物元件，至此已匯入完成，如果讀者另有其他想法，亦可將匯入之元件加以更動或再添加。

10-8　鏡頭設置、匯出圖形及後期處理

前面第七章曾言及，要將場景輸出成透視圖有兩種途徑，其一是匯出到渲染軟體中做照片級透視圖表現，其二則直接出圖然後到 Photoshop 中做後期處理以模擬現實中的光影變化，使用 Photoshop 做後期處理在第七章中已做過完整的說明，本場景只做地面倒影及窗外背景之加入，以節省本書之篇幅，如果讀者有需要也可以自行加入人工燈光及陽光以美化場景。

01 請選取**鏡頭縮放**工具，在鍵盤上輸入 35mm，設定鏡頭焦距大小為 35mm，移動視角以取得最佳的角度，續選**行走**工具，設定鏡頭高度為 100 公分，然後執行下拉式功能表**→鏡頭→兩點透視圖**功能表單，最後再給予場景存成場景號 1，以保存場景之鏡頭設定，如圖 10-91 所示。

圖 10-91　最後再給予場景存成場景號 1

02 利用上面設定鏡頭的方法，讀者可以再增設多個場景，以供事後選擇最佳的視覺角度出圖。本場景經已創建完成，經以客餐廳 .skp 為檔名存放在第十章中，供讀者可以自行開啟研究之。

03 有關在場景中檢查正反面問題，以及執行修正問題之檢測工作，在第七章已做過詳述，本節不再重複說明，有需要的讀者請自行操作。

04 先將 CAD 標記層關閉再把預設面板整個關閉掉,選取場影號 1 頁籤,請執行下
拉式功能表→**檔案**→**匯出**→ **2D 圖形**功能表單,可以打開**匯出 2D 圖形**面板,在面
板中選擇 tif 檔案格式,然後按面板右下角的**選項**按鈕,可以打開**匯出圖像**選項
面板,將**使用檢視大小**欄位勾選去除,填入寬度 3000,高度系統自動調為 1354,
勾選**消除鋸齒**欄位,如圖 10-92 所示,如果電腦配備不足無法存檔,請將出圖大
小調小。

圖 10-92　在**匯出 2D 圖形**面板中做各欄位設定

> **溫馨提示** 出圖之長寬比值與電腦螢幕大小有關,因此輸出高度值可能與讀者不同,使用者請
> 以自己的出圖高度值為準。

05 當在面板中按下**匯出**按鈕即可將場景以 tif 圖像格式方式匯出,本圖像經以客餐廳
01-- 出圖 .tif 為檔名存放在第十章中,如圖 10-93 所示,供讀者自行開啟研究之。

圖 10-93　經以客餐廳--出圖.tif 為檔名存放在第十章中

06 接著要匯出地面的倒影圖，請先在地面繪製任意長度之 X、Y 軸向兩線段，再將地面刪除，再執行下拉式功能表→**編輯**→**全選**功能表單（或是按 [Ctrl] ＋ [A] 快捷鍵），可以將地面以外的場景全部選取，如圖 10-94 所示。

圖 10-94　刪除地面後選取全部場景

07 當選取地面以外的全部場景後，執行下拉功能表→**外掛程式**→ Mirror Selection（**選後鏡向**）功能表單，或是 Mirror Selection 延伸程式自帶的圖標按鈕。

08 當執行**選後鏡向**功能表單後，在場景中地面處執行 X、Y 軸的畫線動作，系統會出現 SketchUp 面板詢問是否刪除原選取，請按**是**按鈕，即可完成場景的鏡向工作，如圖 10-95 所示，本圖像請維持一樣的匯出設定，並經以客餐廳 01—地面倒影 .tif 為檔名存放在第十章中。

圖 10-95　將場景做倒影處理並輸出客餐廳—地面倒影圖像

09 請按**復原**按鈕數次，將場景回復到原存檔狀態。現製作材質通道的輸出作業，觀看場景有些面顏色因為太接近，在後期處理時可能較難選取而需要變更顏色，請使用**顏料桶**工具，將所有地面及窗玻璃改賦其它場景中沒有的顏色，如圖 10-96 所示。

圖 10-96　將窗玻璃改賦其它場景中沒有的顏色

10 依前面匯出 2D 圖像的方法操作，請維持一樣的鏡頭設定，本圖像並經以客餐廳 01-- 材質通道 .tif 為檔名存放在第十章中。

11 上述操作只是方便後期處理之選取區域用，當完成整個出圖作業後，請記得按**復原**按鈕數次，將場景回復到原存檔狀態。

12 進入 Photoshop 中，開啟第十章中的客餐廳 01-- 出圖 .tif 及客餐廳 01-- 材質通道 .tif 兩圖檔，選取客餐廳 01-- 材質通道圖檔，按鍵盤上 Ctrl + A 選取全部圖像，再按鍵盤上 Ctrl + C 複製圖像，複製圖像後將其關閉，選取客餐廳 01-- 出圖檔案，按鍵盤上 Ctrl + V 將材質通道圖檔複製進來，可以在圖層 0 之上新增圖層 1。

13 選取圖層 1 在其上執行右鍵功能表→**圖層屬性**功能表單，在圖層屬性面板中將圖層名稱改為材質通道，然後使用滑鼠將材質通道圖層移到圖層 0 之下，再使用工具列中的鎖鍵將其鎖住以防不慎被更改，如圖 10-97 所示。

圖 **10-97** 將材質通道圖層移到圖層 0 之下

14 請開啟第十章中之客餐廳 01-- 地面倒影 .tif 圖檔，先選取圖層 0，利用前面的方法，將它複製到出圖圖檔上，它會呈現在圖層 0 之上，更改圖層名稱為地面倒影，如圖 10-98 所示，複製完成後可將客餐廳 01-- 地面倒影圖像關閉。

15 選取材質通道圖層，把其它圖層都予關閉，使用**魔術棒**工具，在選項面板中將**連續**欄位勾選去除，移游標點擊場景中之地面，全部的地面會被選取。

圖 **10-98** 將倒影圖層移到圖層 0 之上

16 將所有圖層顯示回來，選取地面倒影圖層，執行下拉式功能能表**→選取→反轉**功
能表單，將選區反轉為地面以外的區域，按鍵盤上 Delete 鍵，刪除地面以外的區
域，如此可以顯示正確的地面倒影，如圖 10-99 所示。

圖 **10-99** 可以顯示正確的地面倒影

17 觀看圖面，此時倒影有如鏡面一樣並不符合真實的情況，請在圖層面板中將地面
倒影圖層的**不透明度**欄位值調整為 35%，**填滿**欄位值調整為 35%，如圖 10-100
所示。

圖 **10-100** 在地面倒影圖層中調整不透明度及填滿兩欄位值

18 請將第十章 maps 資料夾內 195.jpg 圖像開啟，依前面的方法將其複製，然後先選取地面倒影圖層，再執行按鍵盤上 Ctrl + V 將其貼上，會在地面倒影圖層之上再增加一圖層 1，再將此圖層改為背景圖層，如 10-101 所示。

圖 10-101　在地面倒影圖層之上再增加一背景圖層

19 選取背景圖層並把其不透明度調低，以便觀察背景圖與窗戶之相對位置，在鍵盤上按下 Ctrl + T 任意變形，可以對圖像調整大小及適當的位置，如圖 10-102 所示。

圖 10-102　利用任意變形功能將背景圖調整大小及位置

20 如一切滿意，請按下 Enter 鍵以結束任意變形功能，將材質通道以外的圖層關閉，選取材質通道圖層，在工具欄位選取**魔術棒**工具，在窗玻璃上點擊以選取窗玻璃之部位，可能還需要加選未被選上之窗玻璃，如圖 10-103 所示

圖 10-103　選取全部窗玻璃部位

21 將所有圖層顯示回來，選取背景圖層為目前圖層，再執行下拉式功能表**→選取→**
反轉功能表單，將選取區反轉為窗玻璃以外之部位，按鍵盤上 Delete 鍵將其刪除，
再把**不透明度**欄位調回 100，如圖 10-104 所示。

圖 10-104　在房體外製作出面臨原野之景色

22 在圖層面板中選取背景層，然後執行下拉式功能表→**影像**→**調整**→**曝光度**功能表單，可以打開**曝光度**面板，在面板中將**曝光度**欄位調整為 +0.34、**偏移量**欄位調整為 +0.1403，將可使背景呈現院艷陽高照景像，如圖 10-105 所示。

圖 **10-105** 調整背景圖之曝光度使背景呈現院艷陽高照景像

23 觀看圖面餐廳最左側窗戶外背景仍有瑕疵待解決，除了保留材質通道外將所有圖層關閉，選取材質通道圖層，使用**魔術棒**工具點擊左側隔屏內之窗玻璃部分，此區的窗玻璃區域被選取，如圖 10-106 所示。

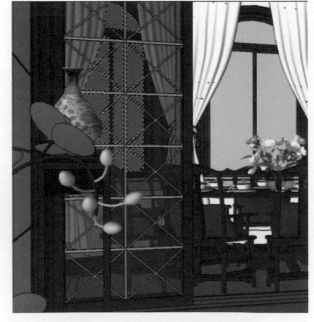

圖 **10-106** 此區的窗玻璃區域被選取

24 請 按 下 鍵 盤 上 下
Ctrl + C 鍵以執行
複製,再按 Ctrl +
V 執行貼上,會在
材質通道圖層之上
增加一新圖層,將
此圖層移到面板最
上層,同時改名為
窗玻璃圖層,並將
其 不 透 明 度 改 為
65,以 產 生 隔 屏 對
窗 外 背 景 之 影 響,
如圖 10-107 所示。

圖 10-107　產生隔屏對窗外背景之影響

25 經過以上後期處理,整張透視圖已經完成,如圖 10-108 所示,此時可以將分層
的圖檔保留以供日後回來修改,本分層資料經以客餐廳 01-- 分層 .tif 為檔名存放
在第十章中。

圖 10-108　客餐廳場景經後期處理完成

MEMO

11

Chapter

創建古典風 VIP 包廂之商業空間表現

本章之場景與前面第七、十章所示範之室內場景完全不同，因為它基本是一商業空間，與住家的功能完全不同，藉由這樣的演繹可以讓讀者了解更多樣性的設計內容，其實室內設計應不只有住宅設計一項，設計師要應付的當有各類型案件，甚至建築外觀也要包含其中，本 2022 版本則以一茶藝館 VIP 包廂之空間做為創建案例，希望往後能以更多商業空間做為演繹對像以餉讀者，使之能擁有應付工作所需要的一切技能。

11-1　創建茶藝館 VIP 包廂營業空間之房體

01 請開啟第十一章**元件**資料夾中平面配置圖 .skp 檔案，這是整體建物之房體結構圖，其中只有紅色圈住的部分為本範例演示的區域，如圖 11-1 所示。

圖 11-1　開啟第十一章**元件**資料夾中平面配置圖.skp 檔案

02 打開**標記**預設面板，在面板中按下**新增標記**按鈕，以增加一 CAD 標記層，再選取全部的圖形，執行右鍵功能表→**建立群組**功能表單，將平面圖先組成群組。

03 在**標記**預設面板中，請先選
取 CAD 標記層，再選取**標籤**
工具按鈕，移動游標至繪圖
區點擊剛才選取的圖形，則
可快速將茶藝館 VIP 包廂平
面圖歸入到 CAD 標記圖層
中，如圖 11-2 所示。

04 在平面圖仍被選取將態下，
執行右鍵功能表→**鎖定**功能
表單，將群組鎖定，被鎖定
的圖形當選取時會呈現紅色
狀態。

圖 11-2 快速將平面配置圖歸入到 CAD 標記圖層中

05 請保持未加上標籤之標記圖層為目前圖層，則往後繪製的圖形皆會位於此標記層
中，使用者也可以另設標記層並設為目前標記層，則放未來繪製的圖形皆會存放
於此標記層中；此時可以試著將 CAD 標記層之眼睛關閉，則平面配置圖會被隱藏，
如果未被隱藏表示剛才操作有誤。

06 在未執行地面封面工作前，
首先要決定相機擺放位置，
則相機前之牆面及鏡頭照不
到的地方會給予省略而不製
作，本場景因只表現 VIP 包
廂區，所以相機位置只能放
置在包廂下方位置，如圖
11-3 所示。

圖 11-3 決定相機擺放位置

07 維持未加入標籤層為目前
標記層,使用**畫線**工具,
由圖示 1 點處為畫線起點,
畫房體內牆一圈,在此範
例中左側及內牆之窗洞或
門洞要做中斷點,如此當
畫回到圖示 1 點時系統會
自動封面,如圖 11-4 所
示,如果無法自動封閉成
面,請關閉 CAD 標記層以
檢查斷線處,再使用**直線**
工具將中斷點連接上即可。

圖 11-4 將房體內牆畫一圈以封閉成面

08 使用**推拉**工具,將封閉之
平面往上推拉 290 公分,
選取全部的房體,執行右
鍵功能表→**反轉表面**功能
表單,將房體外面轉為反
面,而房體內部自然變成
正面,如圖 11-5 所示。

圖 11-5 將房體推拉高 290 公分
再將房體外面反轉為反面

09 將前牆面給予隱藏,則可以看到房體內部透視場景,由於剛才在門或窗戶位置上
做斷點,因此在此位置上會自動拉出垂直線段,如圖 11-6 所示,如果忘了做斷
點,只要事後使用**直線**工具,依平面位置畫上垂直線即可。

圖 11-6　看到房體內部透視場景

11-2　創建左側及後段牆面之造型窗

01 現製作左側牆之窗戶，請匯入第十一章**元件**資料夾中拱形窗 01.skp 元件，這是第六章示範創建的拱形窗，由於軸向不符，使用**旋轉**工具，將其旋轉 90 度，然後將其移動到左側牆之前端窗戶位置上依平面圖放置（由平面圖之底部對準），如圖 11-7 所示。

圖 11-7　將拱形窗元件移動到左側牆之前端窗戶位置上放置

02 牆上之窗戶面（圖示 A 面）
並未分割出拱形窗之窗洞面，
請選取圖示 A 面與拱形窗元
件，執行右鍵功能表→**交集
表面→與選取內容**功能表單，
如圖 11-8 所示，如此即可
在此面上分割出拱形窗之窗
洞面。

圖 11-8　執行右鍵功能表中之**與選取內容**功能表單

03 完成模型交集功能後，將拱形窗 01
元件給予隱藏，結果牆面出現 3 組圓
拱圖形，其中最內側及最外側為多餘
的圖形，請將內側之圓拱圖形給予刪
除，如圖 11-9 所示。

圖 11-9　將內側之圓拱圖形
　　　　給予刪除

04 在圖示 A 面上
點擊滑鼠左鍵兩
下，以選取面和
其邊線，使用**移**
動工具，將其移
動複製到左側牆
其它兩扇窗戶面
上（圖示 B、C
面），以各別再
分割出窗洞面，
如圖 11-10 所
示。

圖 **11-10** 　將示 A 窗洞面移動複製圖示 B、C 面上

05 將此 3 窗洞面刪除，原圖示 A 面
會產生很多廢線，這是執行表面交
集的結果，請將這些廢線刪除，再
把拱形窗 01 元件顯示回來，如圖
11-11 所示，如果多出的廢線不刪
除亦可，因為它會被拱形窗 01 元
件圖形遮擋住。

圖 **11-11** 　把拱形窗 01
元件顯示回來

06 選取圖示 A 的拱形窗，使用**移動**工具，將其移動複製到其它兩處門洞上，此時地面會出現漏洞，使用**矩形**工具將其面補上，原門洞面會自動補回請將再次將其刪除，左側牆之整體拱形窗創建完成，如圖 11-12 所示。

圖 11-12　側牆之整體拱形窗創建完成

07 現製作內側牆之窗戶，請匯入第十一章**元件**資料夾中拱形窗 02.skp 元件，這是第六章示範創建的拱形窗，然後將其移動到內側牆之平面圖位置上（由平面圖之底部對準），如圖 11-13 所示。

圖 11-13　將拱形窗元件移動到內側牆之平面圖位置上

08 牆上之窗戶面並未分割出拱形窗之窗洞面,請選取此面與拱形窗元件,執行右鍵功能表→**交集表面**→**與選取內容**功能表單,如此即可在此面上分割出拱形窗之窗洞面。

09 完成模型交集功能後,將拱形窗 02 元件給予隱藏,結果牆面出現很多廢線,這是執行交集表面的結果,請保留圖示 A、B 之直線及圖示 C 之圓弧線,其餘多出的廢線清除,如圖 11-14 所示。

圖 11-14 將門洞內多餘的廢線清除

10 將拱形窗 02 元件顯示回來,此時地面會出現漏洞,使用**矩形**工具將其面補上,原門洞面會自動補回請將其刪除,內側牆之拱形窗創建完成,如圖 11-15 所示。

圖 11-15 內側牆之拱形窗創建完成

11-3 創建右側牆之空間造型

01 請將視圖轉到房體右側牆之地面上，使
用**直線**工具，依平面圖位置繪製兩側之
幾何體，使用**油漆桶**工具，賦予第十一
章 maps 資料夾內 wood 06.jpg 圖檔做
為木紋之紋理貼圖，將圖檔寬度調整為
120 公分，並將混色顏色改為 R＝89、
G＝60、B＝35，如圖 11-16 所示。

圖 11-16 在右側牆地面繪製
幾何圖形並賦予木紋材質

02 使用**推拉**工具，將此兩幾何圖形推拉至
天花平頂上；使用**直線**工具或**矩形**工具，
於右側牆前端依平面圖在地面上繪製幾
何圖形，如圖 11-17 所示。

圖 11-17 於右側牆前端依平面
圖在地面上繪製幾何圖形

03 選取剛繪製的幾何圖形的面和其邊線，使用**移動**工具，將其垂直移動複製到天花平頂上，使用**直線**工具，連接圖示 B、C 兩段直線之端點，可以封閉成圖示 D 面，再由圖示 1、2 點畫上垂直線，如圖 11-18 所示。

04 將形成的直立面刪除而留下邊線，匯入第十章**元件**資料夾中隔屏剖面 .skp 元件，將其置於牆面之圖示 1 點處，選取圖示藍色的多段線段，以做為路徑跟隨之路徑，使用**路徑跟隨**工具，可以製作出隔屏之基座，如圖 11-19 所示。

圖 **11-18** 連接圖示 B、C 兩段直線之端點可以封閉成面

圖 **11-19** 製作出隔屏之基座

05 使用**矩形**工具，在地面上繪製 5×3 公分之矩形，先將組成群組並進入群組編輯狀態，使用**推拉**工具，將此矩形面往上推拉 278 公分，以製作出立方柱，使用**移動**工具，將其移動到基座上之圖示 1 點上，如圖 11-20 公分。

06 使用**移動**工具，將其往前移動 6 公分，再往左移動 0.5 公分，再使用**移動**工具，將此根立方柱（圖示 A 柱）往前移動 9 公分並再複製 8 根，右側之隔間柱創建完成，如圖 11-21 所示。

圖 11-20　將立方柱移動到圖示 1 點上

圖 11-21　右側之隔間柱創?完成

07 將最前端的立柱，使用**移動**工具，將其往左移動複製一根，使用**旋轉**工具，將其旋轉 90 度，然後對齊到圖示 1 點上，使用**移動**工具，將其往右移動 6 公分，再向後移動 0.5 公分，如圖 11-22 所示。

圖 **11-22** 將移動複製之立方柱移動到指定位置上

08 使用**移動**工具，將剛指定位置的立方柱（圖示 A 柱），往右移動複製 9 公分，並同時再複製 9 根，前側之隔間柱創建完成，如圖 11-23 所示。

圖 **11-23** 前側之隔間柱創建完成

09 使用**油漆桶**工具，將立方柱賦予第十章 maps 資料夾中 wood 247.jpg 圖檔，以做為其木紋之材質，並將圖檔寬度改為 60 公分，選取此材質賦予其他之立方柱以及隔屏之基座上，右側牆前端之隔屏創建完成，如圖 11-24 所示。

圖 **11-24** 右側牆前端之隔屏創建完成

11-4 創建室內踢腳及天花平頂之天花板造型

01 現製作室內 VIP 區域之踢腳,在地面點擊兩下以選取面和其邊線,使用**移動**工具,將其往上移動複製 10 公分,將複製上來的面刪除,可留下四周牆面的踢腳線,如圖 11-25 所示。

圖 11-25 將複製上來的面刪除留下四周牆面的踢腳線

02 將牆面多餘的線段刪除,再分別賦予與隔屏相同的木紋材質,使用**推拉**工具,分別將這些面往前推拉 1 公分,室內 VIP 區域之踢腳快速創建完成,如圖 11-26 所示。

圖 11-26 室內 VIP 區域之踢腳快速創建完成

03 現製作天花平頂之窗簾盒，請將視圖轉到戶外之左側牆之天花平頂上，使用**矩形**工具，在天花平頂上由圖示 1 點上，往左上繪製 20×120 公分的矩形，選取此矩形面及 4 邊線，將其移動複製到圖示 2、3 點上，如圖 11-27 所示。

圖 11-27 在左側牆依窗戶位置繪製矩形

04 使用**推拉**工具，將剛才製作之矩形面各往上推拉 30 公分，將視圖轉到內側牆之屋外平頂上，使用**矩形**工具，由圖示 1 點往左上繪製 240×20 公分之矩形，再使用**推拉**工具，將此矩形面往上推拉 30 公分，所有窗戶之窗簾盒製作完成，如圖 11-28 所示。

圖 11-28 所有窗戶之窗簾盒製作完成

05 使用**捲尺**工具，由圖示 A 線段往右量取 43 公分輔助線，由圖示 B 線段往上量取 43 公分輔助線，使用**矩形**工具，由輔助線之交點（圖示 1 點）往右上繪製 398×398 公分之矩形，如圖 11-29 所示。

圖 **11-29**　由圖示 1 點往右上繪製 398×398 公分之矩形

06 將剛繪製的矩形面刪除，匯入第十一章**元件**資料夾中造型天花板 .skp 元件，這是在第六章中示範操作之元件，將其元件一角放置於對準到輔助線交點（圖示 1 點）上，如圖 11-30 所示。

圖 **11-30**　將造型天花板元件匯入到天花平頂上

07 請匯入第十一章**元件**
資料夾中之筒燈 .skp
元件，將其置入到天
花平頂上，依第七章
安裝的方法，將其移
動複製多盞置放於必
要位置上，此處不再
操作示範，讀者可以
依自己認知自由擺放，
如圖 11-31 所示。

圖 **11-31**　匯入筒燈元件複製多盞置於之要位置上

08 請將第十一章**元件**資料夾中之窗簾 01.skp 及窗簾 02.skp 兩元件匯入，其中窗簾
01 元件置於左側牆之窗簾盒內，將窗簾 02 元件置於內側牆之窗簾盒內，然後再
將窗簾 01 元件各別執行複製，如圖 11-32 所示。

圖 **11-32**　將窗簾 01 及窗簾 02 兩元件匯入再執行複製處理

11-5 賦予場景材質並匯入燈飾及裝飾品

01 在**材料**預設面板中使用**吸管**工具,吸取右側造型牆(圖示 A 面)之木紋材質,然後賦予內側牆及左側牆之牆面,如圖 11-33 所示。

A

圖 11-33　將內側牆及左側牆面賦予木紋材質

02 選取右側牆之中間面(圖示 A 面),賦予第十一章 maps 資料夾中 415.jpg 圖檔做為紋理貼圖,更改圖檔寬度 280 公分,並在**材料編輯**面板中將其混色改為 R ＝ 104、G ＝ 69、B ＝ 64 之顏色,如圖 11-34 所示。

圖 11-34　將右側牆中間面賦予國畫之紋理貼圖

03 將視圖移到隔屏之右側牆面上
（圖示 A 面），選取此面賦予第
十一章 maps 資料夾內 pic294.
jpg 圖檔做為紋理貼圖，並將
圖檔之寬度設為 200 公分，如
圖 11-35 所示。

圖 11-35　將圖示 A 面賦予
一圖畫之紋理貼圖

04 選取場景中之地面，賦予第十一章 maps 資料夾中 8318.jpg 圖檔做為木地板之紋理貼圖，更改圖檔寬度 150 公分，並在**材料**編輯面板中將其混色改為 R、G、B 均為 122 之顏色，如圖 11-36 所示。

圖 11-36 將場景中地面賦予木地板之紋理貼圖

05 請將第十一章**元件**資料夾內古典沙發組合 .skp 元件匯入，這是各類沙發、茶几及立燈之組合，並賦予紋理貼圖之元件，請將此元件依平面圖位置放置，如圖 11-37 所示。

圖 11-37 將古典沙發組合元件匯入到場景中並依平面圖放置

06 請將第十一章**元件**資料夾內置物櫃 .skp 及飾物 04.skp 等 2 元件匯入，這是賦予紋理貼圖之元件，請將置物櫃元件置於隔屏之前方，而飾物 04 元件則置於置物櫃元件之上方，如圖 11-38 所示。

圖 11-38　將置物櫃及飾物 04 等 2 元件匯入場景中

07 請將第十一章**元件**資料夾內地毯 .skp 元件匯入，這是賦予紋理貼圖之元件，請將其置於古典沙發組合元件下方之地面上，如圖 11-39 所示。

圖 11-39　將地毯元件置於古典沙發組合元件下方之地面上

08 請將第十一章**元件**資料夾內飾物 06.skp 及飾物 07.skp 等 2 元件匯入，這是賦予紋理貼圖之元件，請將此兩元件置於隔屏之右方，如圖 11-40 所示。

圖 11-40 將飾物 06 及飾物 07 等 2 元件匯入到隔屏的右側位置

09 請將第十一章**元件**資料夾內盆栽 02.skp 元件匯入，這是 3 組盆栽之組合，並賦予紋理貼圖之元件，請將其置於隔屏元件內側之地面上，如圖 11-41 所示。

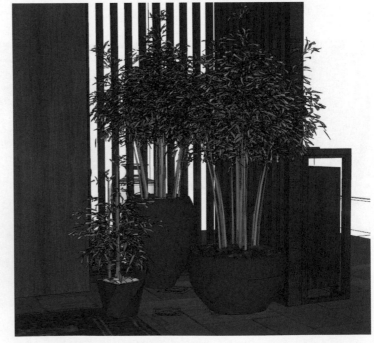

圖 11-41 盆栽 02 元件匯入到隔屏元件內側之地面上

10 請將第十一章**元件**資料夾內
盆栽 01.skp 元件匯入，這
是賦予紋理貼圖之元件，請
將其置於左側牆前之地面
上，如圖 11-42 所示。

圖 **11-42**　盆栽 01 元件匯入到左側牆前之地面上

11 請將第十一章**元件**資料夾內置物桌 .skp 及飾物 01.skp 等 2 元件匯入，這是賦予紋
理貼圖之元件，請將置物桌元件置於右側牆前依平面圖放置，飾物 01 元件則置
於置桌上方，如圖 11-43 所示。

圖 **11-43**　將置物桌及飾物 01 等 2 元件匯入到右側牆前

12 請將第十一章**元件**資料夾內飾物 02.skp 及飾物 03.skp 等 2 元件匯入，這是賦予紋理貼圖之元件，請將此兩元件置於沙發組中間的方茶几上，如圖 11-44 所示。

圖 **11-44** 　將飾物 02 及飾物 03 等 2 元件匯入到方茶几上

13 請將第十一章**元件**資料夾內盆栽 03.skp 及飾物 08.skp 等 2 元件匯入，這是賦予紋理貼圖之元件，請將此兩元件置於沙發組中間的方茶几上，如圖 11-45 所示。

圖 **11-45** 　將盆栽 03 及飾物 08 等 2 元件匯入到方茶几上

14 請將第十一章**元件**資料夾內古典立燈 02.skp 元件匯入，這是賦予紋理貼圖之元件，
請將此元件置於內側牆前之一側，再將其移動複製一份到另一側並執行紅色軸的
翻轉，如圖 11-46 所示。

圖 **11-46**　將古典立燈 02 元件匯入置於內側牆前

15 將視圖轉到室內
造天花板上，使
用**捲尺**工具，先
在頂面上量出其
中間點，再匯入
第十一章**元件**資
料夾中吊燈 .skp
元件，將其置於
天花平頂的中間
位置，如圖 11-47
所示。

圖 **11-47**　將吊燈元件匯入到造型天花板之平頂上

11-6 加入背景、浮水印與陽光之設置

01 現為場景加入背影圖,請打開**樣式**預設面板,在面板中選取**編輯**頁籤,會顯示**樣式**編輯面板,在頁籤下方系統備有五種按鈕,分別為**邊線設定**、**表面設定**、**背景設定**、**浮水印設定**、**建模設定**,如圖 11-48 所示。

圖 11-48　在**編輯**頁籤下方有系統備有五種按鈕

02 在**編輯**面板中選取**浮水印**設定按鈕,可以打開**浮水印**設定面板,此面板可以將 2D 圖案嵌入到場景之底層以製作浮水印,或是選擇 2D 圖以製作場景中之背景,如圖 11-49 所示。

圖 11-49　打開**浮水印**設定面板

03 在面板中使用滑鼠點擊＋號按鈕,可以開啟**浮水印**面板,在面板中請選取第十一章 maps 資料夾中之 4017.jpg 圖檔,以做為本場景之背景圖,如圖 11-50 所示。

圖 11-50　在開啟**浮水印**面板中選取 4017.jpg 圖檔做為背景圖

04 當在**浮水印**面板中按下**開啟**按鈕，可以打開建立**浮水印**面板，請在面板中勾選**背景**欄位，將此圖像當做背景圖使用，如圖 11-51 所示。

05 接續在面板中按**下一個**按鈕兩次，然後在建立**浮水印**面板中，將**鎖定圖像縱橫比**欄位勾選去除，讓圖像布滿整個畫面，如圖 11-52 所示。

圖 11-51　將 4017.jpg 圖檔當做背景圖使用

圖 11-52　讓圖像布滿整個畫面

06 當在**浮水印**面板中按下**完成**按鈕,則整張圖會布滿整個畫面,適度調整鏡頭角度,則可看到窗外之景色,如圖 11-53 所示,它與第十章中於後期處理時才加入背景顯然有極大差異,在此背景中無法調動位置、色階與亮度等。

圖 11-53　於窗外加入背景圖

07 現為場景加入浮水印,依前面的方法,在樣式面板中使用滑鼠點擊＋號按鈕,於打開**浮水印**面板後,在面板中請選取第十一章 maps 資料夾中之 Logo.png 圖檔,以做為本場景之浮水印圖檔。

08 當在**浮水印**面板中按下**開啟**按鈕,可以打開建立**浮水印**面板,請在面板中勾選**覆蓋圖**欄位,將此圖像當做浮水印使用,如圖 11-54 所示。

圖 11-54　在面板中勾選**覆蓋圖**欄位

09 在**建立浮水印面板**中按下**下一個**按鈕，會開啟下一層的**建立浮水印**面板，在**混合**
欄位中請調整底下的滑桿，越往左移動則透明度越高，此處可視個人需要適度調
整之，如圖 11-55 所示，如果不想有透明度則不需要調整。

圖 11-55　在建立**浮水印**面板中可調整浮水印之透明度

10 在**建立浮水印**面板中按下**下一個**按鈕，會開啟下一層的**建立浮水印**面板，在面板
中請選取**在螢幕中定位**選項，然後利用其他欄位為浮水印做各種設定，如圖 11-
56 所示，現分述各欄位功能如下：

圖 11-56　在建立**浮水印**面板中做各欄位設定

❶ 在此欄位中使用者可以決定浮水印在視圖中的位置，此處選擇右下角。

❷ **比例**欄位，利用此欄位的滑桿可以決定浮水印的大小，此處由讀者自定。

❸ **上一檢視**欄位，如果使用者對於透明度的設定不滿意，可以使用此按鈕以回到
前一個面板以重新設定透明度。

11 當完成相關欄位的設定後,於建立**浮水印**面板中按下**完成**按鈕,即可完成浮水印的設定,當回到場景中時,視圖中的右下角即有浮水印圖樣存在,如圖 11-57 所示。

圖 **11-57** 視圖的右下角即有浮水印圖樣存在

12 當回到**浮水印**設定面板後,在面板中如果將**顯示浮水印**欄位勾選去除,則浮水印及背景圖將暫時隱藏不可見,如果想將浮水印或背景圖某一項永久刪除,則選取此選項按面板中的 ⊖ 號按鈕將其刪除,如圖 11-58 所示。

圖 **11-58** 可以將浮水印或背景圖暫時隱藏或永久刪除

13 現設置陽光的表現，請在陰影預設面板中啟動陰影欄位，然後在**朝陽偏北**延伸程式面板選取**設定指北**工具，將北方位置設定在 127 度左右，如圖 10-59 所示。

圖 **11-59**　選取設定指北工具設定北方位置在 127 度左右

14 在**陰影**預設面板中，將**時間**欄位設定在 10:20，在**日期**欄位設定在 09/20，如圖 11-60 所示，陽光在室內的表現隨個人喜好為之，惟因前牆是隱藏狀態，因此設定時要注意，不要讓陽光從前牆直接照射進來，最後記得當設定完成後要把啟動欄位關閉。

圖 **11-60**　在陰影預設面板中設定時間及日期兩欄位值

11-7 鏡頭設置及匯出圖形

01 請選取**縮放**工具，在鍵盤上輸入 35mm，設定鏡頭焦距大小為 35mm，續選**行走**工具，設定鏡頭高度為 120 公分，移動視角以取得最佳的角度，要注意者為房體最右側之牆面因未處理所以不要入鏡，然後執行下拉式功能表**→鏡頭→兩點透視圖**功能表單，以使場景呈兩點透視狀態。

02 請執行下拉式功能表**→檢視→動畫→新增場景**功能表單，可以在視圖左上角顯示場景號 1 的頁籤，為場景保存鏡頭設定，如圖 11-61 所示。

圖 11-61　在場景左上角增加（場景號 1）之圖標

03 有關場景中正反面檢查、執行場景瘦身動作及修正場景中問題之操作，在前面章節中已做過詳細介紹，本章不再重複說明，請讀者自行操作。

04 茶藝館 VIP 包廂之商業空間整體設計完成，為保全辛苦製作的場景，記得把本設計案先行存檔，本空間設計經以茶藝館 VIP 包廂 .skp 為檔名，存放在第十一章中。

05 利用上面設定鏡頭的方法，讀者可以再增設多個場景，以供事後選擇最佳的視覺角度出圖，另外當場景視角有變動時，只要執行場景圖標即可快速回到預先儲存的鏡頭角度。

06 先選取場影號 1 頁籤，請執行下拉式功能表→**檔案**→**匯出**→ **2D 圖形**功能表單，可以打開**匯出 2D 圖形**面板，在面板中選擇 tif 檔案格式，然後按面板右下角的**選項**按鈕，可以打開**匯出圖像**選項面板，將**使用檢視大小**欄位勾選去除，填入寬度 3000，高度系統自動調為 1354，勾選**消除鋸齒**欄位，如圖 11-62 所示，如果電腦配備不足無法存檔，請將出圖大小調小。

圖 11-62　在**匯出 2D 圖形**面板中做各欄位設定

07 當在面板中按下**匯出**按鈕即可將場景以 tif 圖像格式方式匯出，本圖像經以茶藝館 VIP 包廂 -- 出圖 .tif 為檔名存放在第十一章中，如圖 11-63 所示。

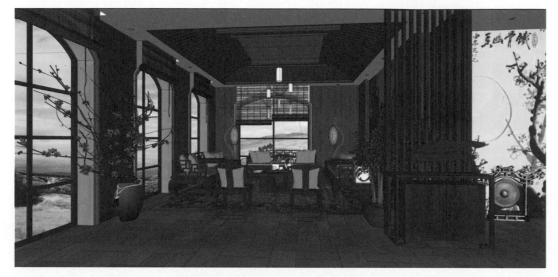

圖 11-63　以茶藝館 VIP 包廂--出圖.tif 為檔名存放在第十一章中

08 接著要匯出地面的倒影圖，請先在地面畫任意長度之 X、Y 軸向線段，再將地面刪除，執行下拉式功能表→**編輯**→**全選**功能表單（或是按 Ctrl + A 快捷鍵），可以將地面以外的場景全部選取，如圖 11-64 所示。

圖 11-64　刪除地面後選取全部場景

09 當選取地面以外的全部場景後，執行下拉式功能表單→**外掛程式**→ **Mirror Selection（選後鏡向）**功能表單，或是 Mirror Selection 延伸程式自帶的圖標按鈕。

10 當執行**選後鏡向**功能表單後，在場景中地面處執行 X、Y 軸的畫線動作，系統會出現 SketchUp 面板詢問是否刪除原選取，請按**是**按鈕，即可完成場景的鏡向工作，如圖 11-65 所示，本圖像請維持一樣的匯出設定，並經以為茶藝館 VIP 包廂—地面倒影 .tif 為檔名存放在第十一章中。

圖 11-65　將場景做倒影處理並輸出茶藝館 VIP 包廂—地面倒影圖像

11 請將場景回復到原存檔狀態，執行下拉式功能表→**檢視**→**陰影**功能表單，則可以在場景中啟動陽光表現，因為剛才已設定陰影預設面板中做過各項設定，本處直接輸出即可，如圖 11-66 所示，本圖像請維持一樣的鏡頭及匯出設定，並經以茶藝館 VIP 包廂 -- 陽光 .tif 為檔名存放在第十一章中。

圖 11-66　啟動陽光設定後之場景表現

12 請將陰影之啟動關閉,現製作材質通道的輸出作業,觀看場景場有些面顏色因為太接近,在後期處理時可能較難選取而需要變更顏色,請使用**顏料桶**工具,將地面及窗戶玻璃部分,改賦其它場景中沒有的顏色,如圖 11-67 所示。

圖 11-67　將地面及窗玻璃更改顏色值

13 如果使用者在後期處理中，不想再改變窗外背景圖之彩度與亮度時，則窗玻璃可以不用改變顏色，而只需改變地面材質顏色即可。

14 依前面匯出 2D 圖像的方法操作，請維持一樣的鏡頭設定，本圖像並經以茶藝館 VIP 包廂 -- 材質通道 .tif 為檔名存放在第十一章中。當完成整個出圖作業後，請記得按**復原**按鈕數次，將場景回復到原存檔狀態。

11-8 Photoshop 之後期處理

01 進入 Photoshop 中，開啟第十一章中的茶藝館 VIP 包廂 -- 出圖 .tif 及茶藝館 VIP 包廂 -- 材質通道 .tif 兩圖檔，選取茶藝館 VIP 包廂 -- 材質通道圖檔，按鍵盤上 Ctrl + A 選取全部圖像，再按鍵盤上 Ctrl + C 複製圖像，複製圖像後將其關閉，選取茶藝館 VIP 包廂 -- 出圖圖檔，按鍵盤上 Ctrl + V 將材質通道圖檔複製進來，可以在圖層 0 之上新增圖層 1。

02 選取圖層 1 在其上執行右鍵功能表→**圖層屬性**功能表單，在**圖層**屬性面板中將圖層名稱改為材質通道，然後使用滑鼠將材質通道圖層移到圖層 0 之下，再使用工具列中的鎖鏈將其鎖住以防不慎被更改，如圖 11-68 所示。

圖 **11-68** 　將材質通道圖層移到圖層 0 之下

03 請開啟第十一章中之茶藝館 VIP 包廂 -- 地面
倒影 .tif 圖檔，先選取圖層 0，利用前面的方
法，將它複製到出圖圖檔上，它會呈現在圖
層 0 之上，更改圖層名稱為地面倒影，如圖
11-69 所示，複製完成後可將茶藝館 VIP 包
廂 -- 地面倒影圖像關閉。

04 選取**材質通道**圖層，把其它圖層都予關閉，
使用**魔術棒**工具，在選項面板中將**連續**欄位
勾選去除，移游標點擊場景中之地面，全部
的地面會被選取。

圖 **11-69** 　將倒影圖層移到圖層
0 之上

05 將所有圖層顯示回來，選取地面倒影圖層，執行下拉式功能能表→**選取**→**反轉**功
能表單，將選區反轉為地面以外的區域，按鍵盤上 Delete 鍵，刪除地面以外的區
域，如此可以顯示正確的地面倒影，如圖 11-70 所示。

圖 **11-70** 　可以顯示正確的地面倒影

06 執行下拉式功能表→**選取**→**取消選取**功能表單，以消除選取區域，此時倒影有如鏡面一樣並不符合真實的情況，由於此場景屬於木地板，地面反射應不會太強，請在圖層面板中將地面倒影圖層的**不透明度**欄位值調整為 20，**填滿**欄位值調整為30，如圖 11-71 所示。

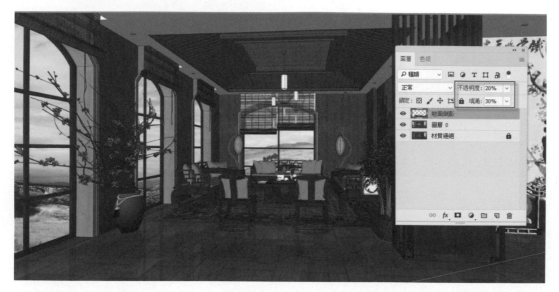

圖 **11-71** 　在地面倒影圖層中調整不透明度及填滿兩欄位值

07 請開啟第十一章中之茶藝館 VIP 包廂－陽光 .tif 圖檔，先選取地面倒影圖層，利用前面的方法，將它複製到出圖圖檔上，它會呈現在地面倒影圖層之上，更改圖層名稱為陽光，複製完成後可將茶藝館 VIP 包廂－陽光圖像關閉。

08 在陽光圖層仍然被選取狀態下，將圖層合併方式改為變亮模式，則可以將場景整體調亮，如圖 11-72 所示。

圖 11-72　將圖層合併方式改為變亮模式可以將場景整體調亮

09 因受陽光圖層之影響，地面倒影有點不太明顯，請重新選取**地面倒影**圖層，然後
將**不透明度**調整為 40，**填滿度**調整為 55，即可適度調回地面之倒影效果，如圖
11-73 所示

圖 11-73　調整**透明度**及**填滿度**兩欄位值以適度調回地面之倒影效果

10 除了材質通道圖層外關閉所有圖層，選取材質通道圖層，使用**魔術棒**工具點擊窗玻璃之顏色，將所窗戶玻璃之區域選取，再回復所有圖層之顯示。

11 選取陽光圖層，執行下拉式功能表**→影像→調整→曝光度**功能表單，在顯示的**曝光度**面板中，將**曝光度**與**偏移量**兩欄位適度往右調整，以讓窗外的背景有陽光普照的感覺，如圖 11-74 所示。

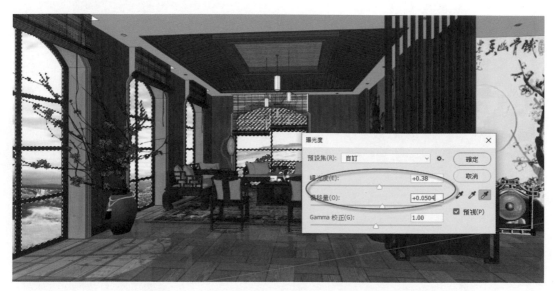

圖 **11-74**　將曝光度與偏移量兩欄位適度往右調整

12 在陽光圖層仍被選取狀態，執行鍵盤上 [Ctrl] + [Shift] + [Alt] + [E] 鍵，可以新增一圖層（此稱為蓋印圖層），此圖層可以把陽光圖層以下所有圖層合併成一圖層，請將此圖層改名為 "合併" 圖層，如圖 11-75 所示。

圖 **11-75**　將所有圖層合併成一圖層

13 在 " 合併 " 圖層仍被選取狀態，執行下拉式功能表→**影像**→**調整**→**色階**功能表單，可以打開**色階**面板，將左側的滑點往右移動，以適度將場景調暗些，如圖 11-76 所示。

<p align="center">圖 11-76　在色階面板中將場景適度調暗</p>

14 經過以上後期處理，整張透視圖已經完成，最後以矩形**選取**工具圈選圖像將兩側多餘不要的部分排除在外，如圖 11-77 所示，然後執行下拉式功能表→**影像**→**裁切**功能表單將不要部分裁切掉，本圖檔經以茶藝館 VIP 包廂一分層 .tif 為檔名，存放在第十一章中。

圖 11-77 將不要的圖面排除在矩形圈選內

15 將圖檔以分層方式儲存，可供使用者於事後想改變圖像之效果，可以重新開啟檔案變更之；使用者亦可選取 0 圖層，然後執行右鍵功能表**→合併可見圖層**功能表單，將所有圖層併成一個圖層，如此將可節省相當多的檔案體積，本圖檔經以茶藝館 VIP 包廂—完稿 .tif 為檔名，存放在第十一章中，如圖 11-78 所示。

圖 11-78 茶藝館 VIP 包廂透視圖經後期處理完成

MEMO

SketchUp
2022

Interior Design
and Space
Planning
Using SketchUp

室內設計繪圖講座

SketchUp
2022

Interior Design
and Space
Planning
Using SketchUp

室內設計繪圖講座

SketchUp
2022

Interior Design
and Space
Planning
Using SketchUp

室內設計繪圖講座

SketchUp
2022

Interior Design
and Space
Planning
Using SketchUp

室內設計繪圖講座